滄海美術／藝術論叢 7
羅青　主編

宮廷藝術的光輝
——清代宮廷繪畫論叢

聶崇正　著

東大圖書公司

國立中央圖書館出版品預行編目資料

宮廷藝術的光輝——清代宮廷繪畫論
叢／聶崇正著. --初版. --臺北市：
　　東大發行：三民總經銷，民85
　　面；　　公分. --(滄海美術)
ISBN 957-19-1845-8 (精裝)
ISBN 957-19-1846-6 (平裝)

945

ⓒ 宮廷藝術的光輝
　——清代宮廷繪畫論叢

著作人　聶崇正
發行人　劉仲文
產著作財權人　東大圖書股份有限公司
發行所　東大圖書股份有限公司
　　　　地址／臺北市復興北路三八六號
　　　　郵撥／〇一〇七一七五——〇號
印刷所　東大圖書股份有限公司
總經銷　三民書局股份有限公司
門市部　復北店／臺北市復興北路三八六號
　　　　重南店／臺北市重慶南路一段六十一號
初版　　中華民國八十五年四月
編號　E 94018
基本定價　捌元肆角
行政院新聞局登記證局版臺業字第〇一九七號

ISBN 957-19-1846-6 (平裝)

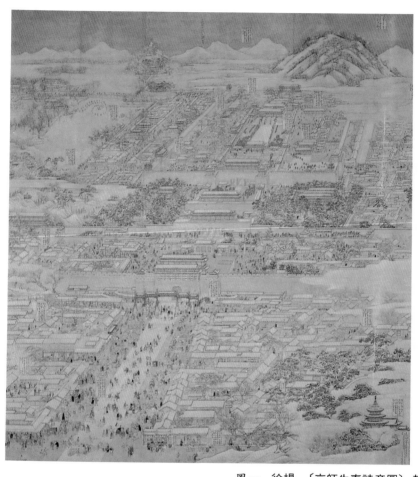

圖一　徐揚〔京師生春詩意圖〕軸

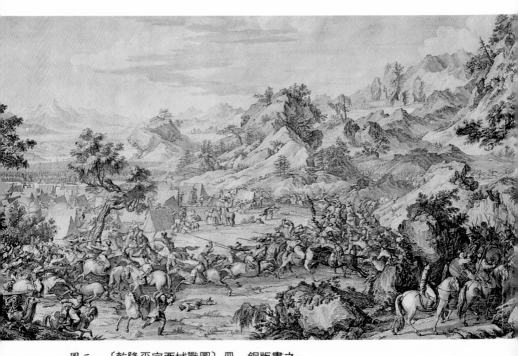

圖二　〔乾隆平定西域戰圖〕冊，銅版畫之一

圖三 〔乾隆平定西域戰圖〕冊，銅版畫之二

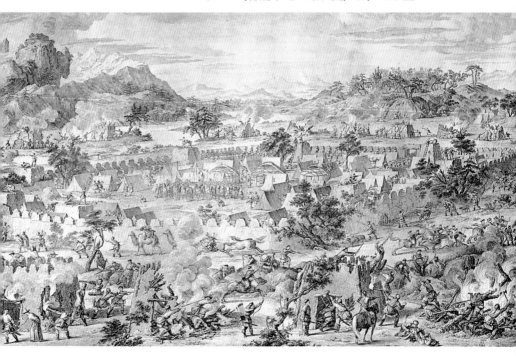

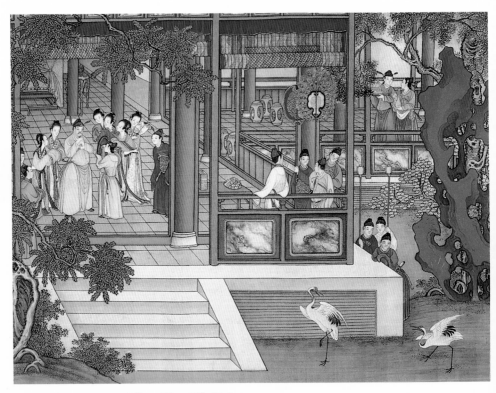

圖四　冷枚　〔養正圖〕冊之一

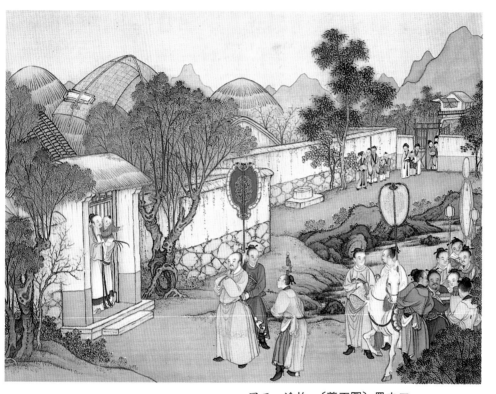

圖五　冷枚　〔養正圖〕冊之二

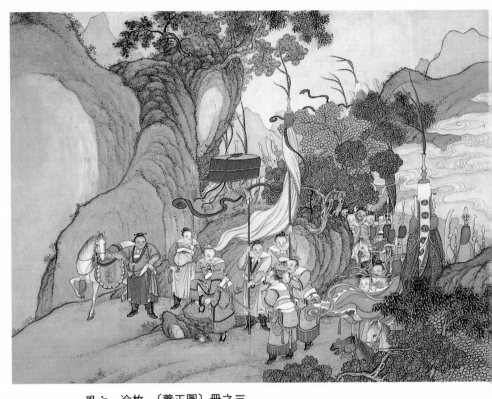

圖六　冷枚　〔養正圖〕冊之三

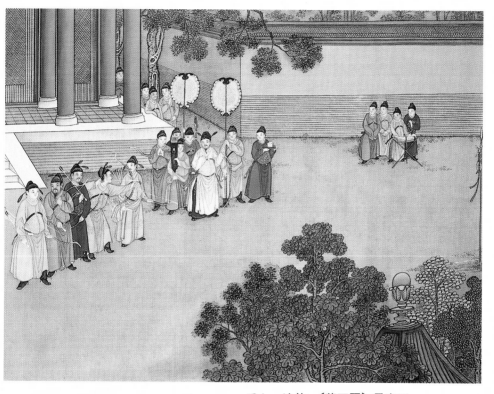

圖七　冷枚　〔養正圖〕冊之四

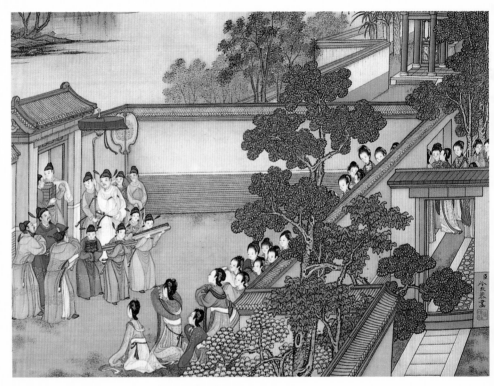

圖八　冷枚　〔養正圖〕冊之五

圖九　冷枚　〔養正圖〕冊之六

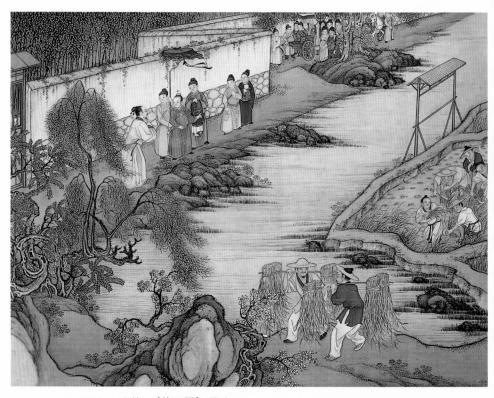

圖十　冷枚　〔養正圖〕冊之七

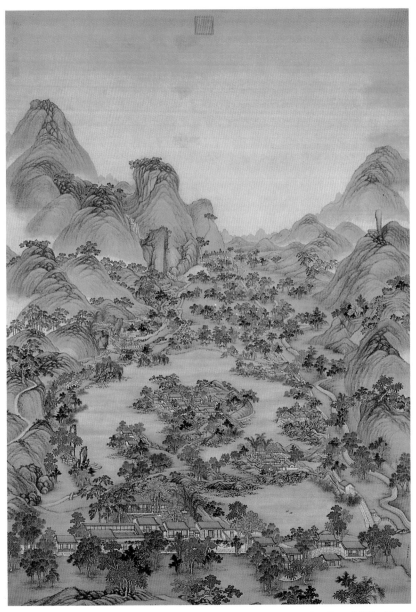

圖十一　冷枚〔避暑山莊圖〕軸

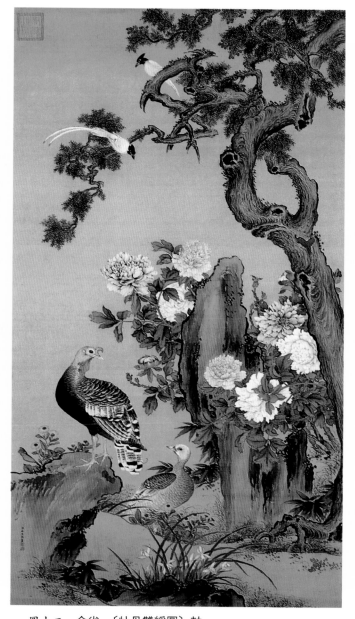

圖十二　余省　〔牡丹雙綬圖〕軸

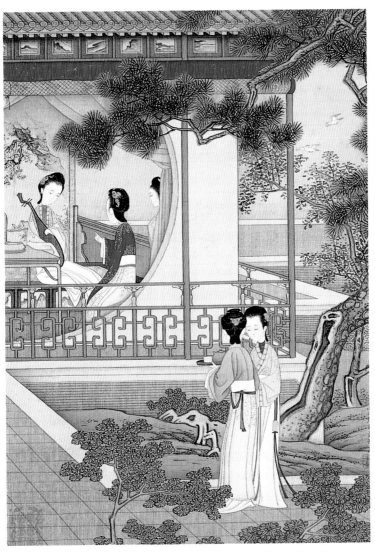

圖十三　焦秉貞〔仕女圖〕冊之一

圖十四　焦秉貞〔仕女圖〕冊之二

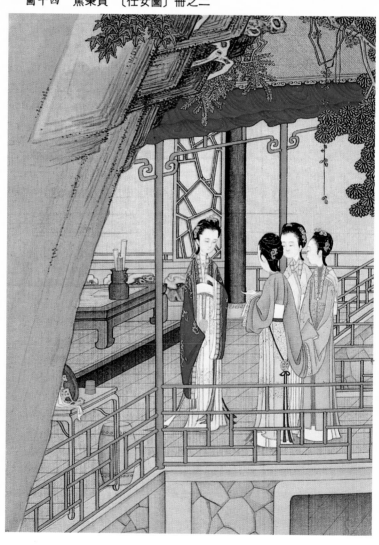

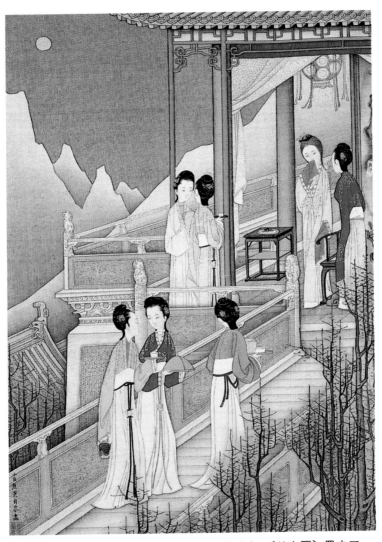

圖十五　焦秉貞　〔仕女圖〕冊之三

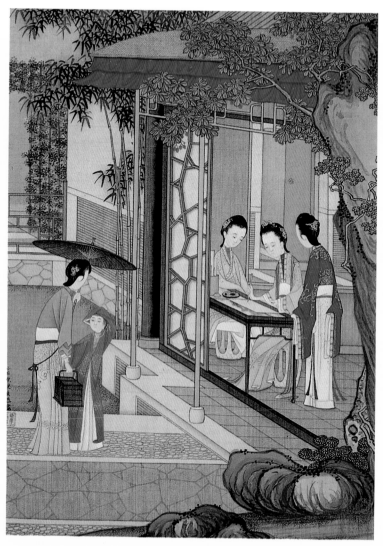

圖十六　焦秉貞　〔仕女圖〕冊之四

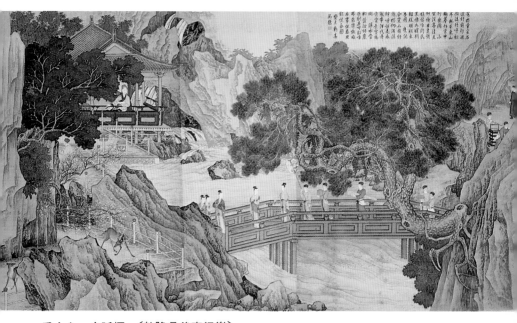

圖十七　金廷標　〔乾隆帝後宮行樂〕

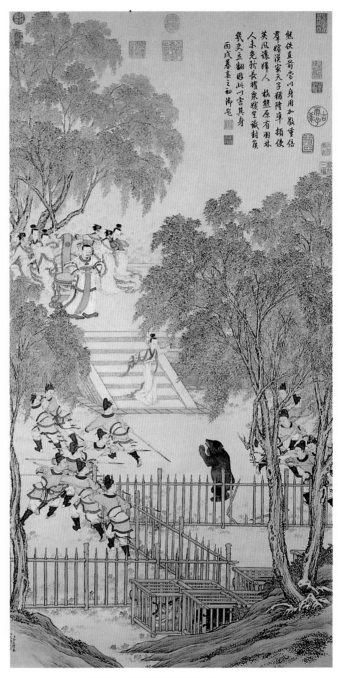

圖十八　金廷標〔婕妤當熊圖〕軸

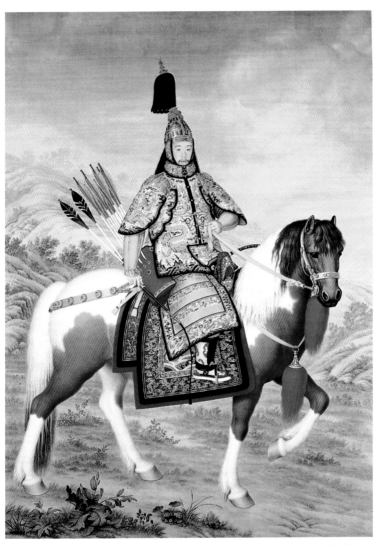

圖十九　郎世寧　〔乾隆戎裝像〕軸

圖二十　王致誠　〔十駿馬圖〕冊之一

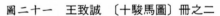

圖二十一　王致誠　〔十駿馬圖〕冊之二

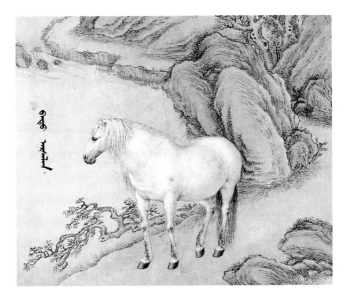

圖二十二　王致誠　〔十駿馬圖〕冊之三

圖二十三　王致誠　〔十駿馬圖〕冊之四

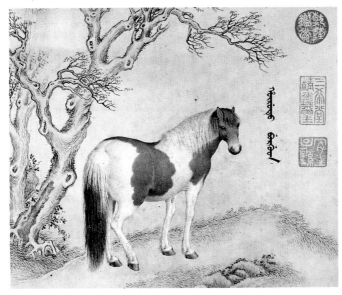

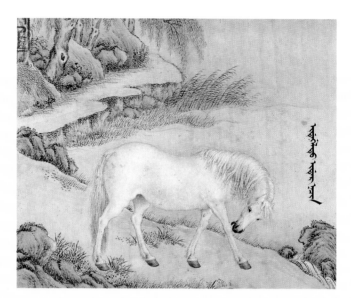

圖二十四　王致誠　〔十駿馬圖〕冊之五

圖二十五　王致誠　〔十駿馬圖〕冊之六

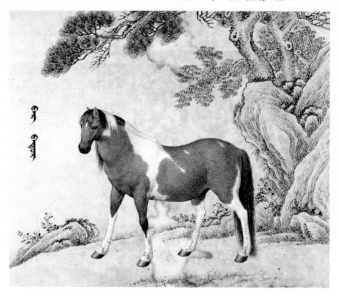

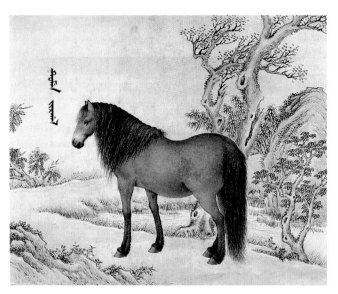

圖二十六　王致誠　〔十駿馬圖〕冊之七

圖二十七　王致誠　〔十駿馬圖〕冊之八

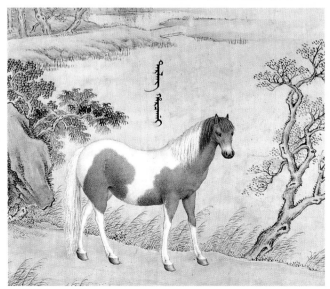

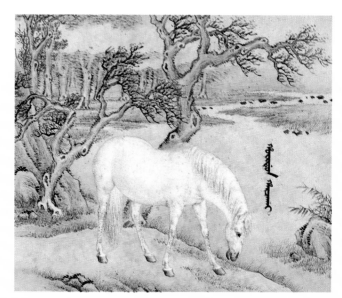

圖二十八　王致誠　〔十駿馬圖〕冊之九

圖二十九　王致誠　〔十駿馬圖〕冊之十

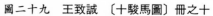

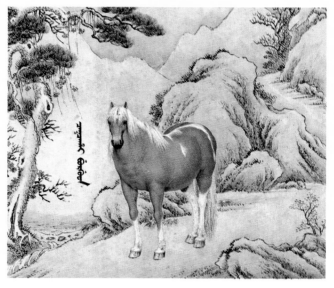

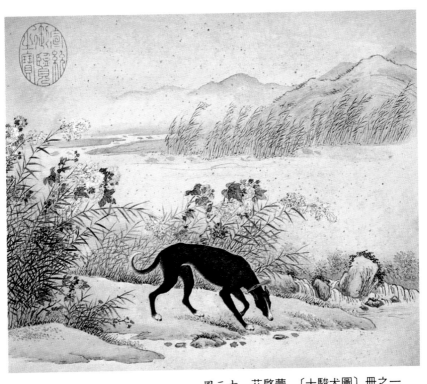

圖三十　艾啓蒙　〔十駿犬圖〕冊之一

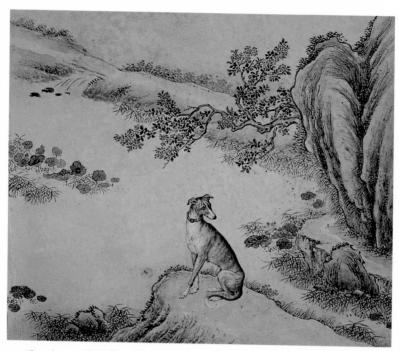

圖三十一　艾啟蒙　〔十駿犬圖〕冊之二

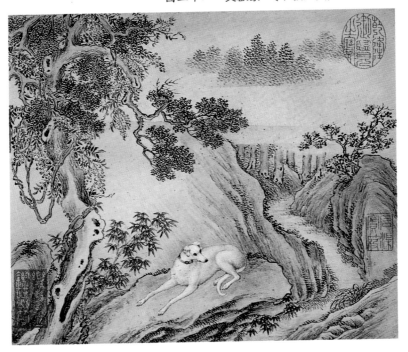

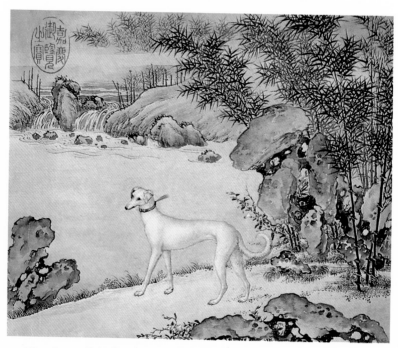

圖三十三　艾啓蒙　〔十駿犬圖〕冊之四

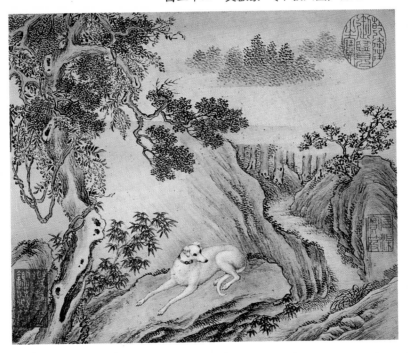

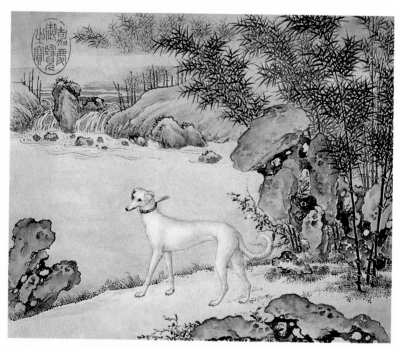

圖三十三　艾啟蒙　〔十駿犬圖〕冊之四

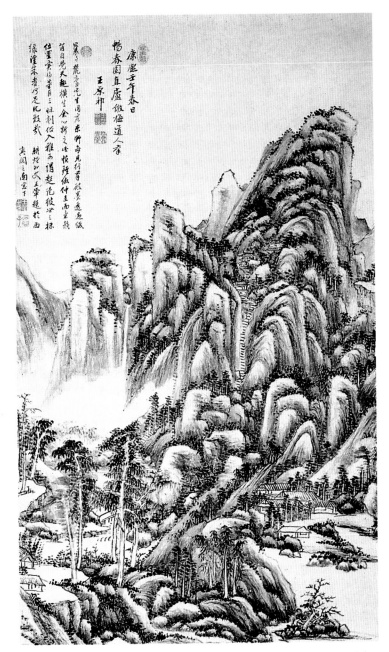

圖三十四　王原祁〔仿梅道人山水圖〕軸

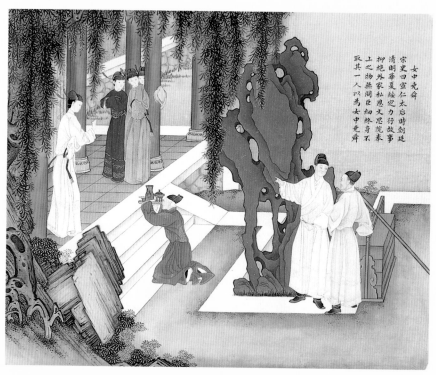

女中堯舜
宋史曰宣仁太后時朝廷
清明華夏綏定力行故事
抑絕外家私恩文思院奉
上之物無問巨細終身不
取其一人以為女中堯舜

圖三十五　焦秉貞〔列朝賢后故事圖〕冊之一

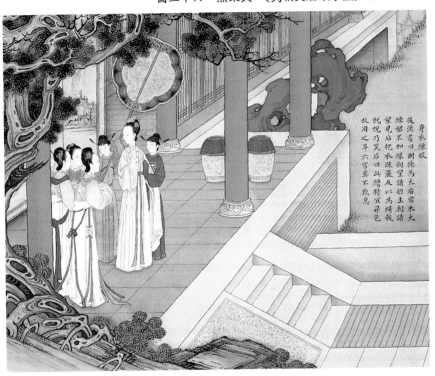

身衣練服

後漢書曰明德馬太后常衣大

練袍不加緣朔望諸姬主朝請

望見后袍衣疎麤反以為綺縠

就視乃笑后曰此繒特宜染色

故用之耳六宮莫不歎息

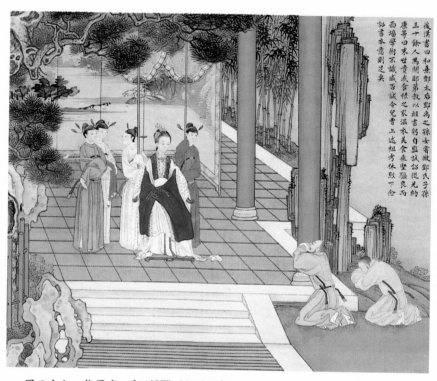

後漢書曰和熹鄧太后諱綏為之孫女甞做鄧氏子孫
三十餘人萬關邸第敦以姓書躬自監試詔從光約
康等曰夫世貴戚食祿之家溫衣美食乘堅驅良而
不識學術不識百誠令兒曹上述祖考休烈下念
祕書意劉足夬

圖三十七　焦秉貞　〔列朝賢后故事圖〕冊之三

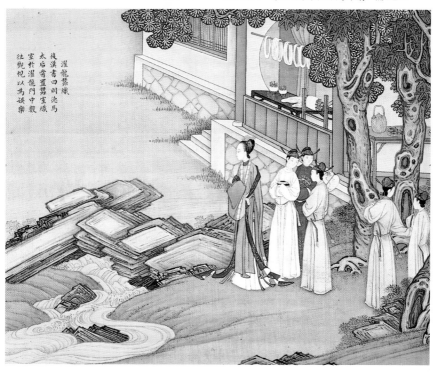

濯龍蠶織
後漢書曰明德馬
太后嘗置蠶室織
室於濯龍門中數
往觀視以為娛樂

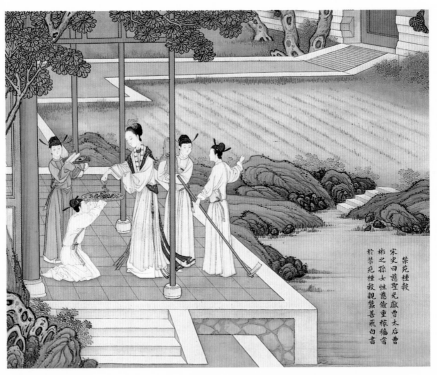

紫苑種穀
宋史曰慈聖光獻曹太后曹
彬之孫女性慈儉重穀嘗
於禁苑種穀親蠶善飛白書

圖三十九　焦秉貞　〔列朝賢后故事圖〕冊之五

〔桐蔭仕女圖〕油畫屏風局部

圖四十　佚名　〔桐蔭仕女圖〕油畫屏風

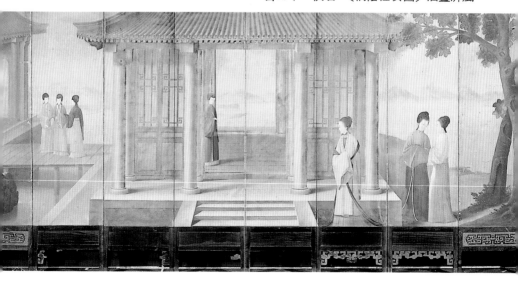

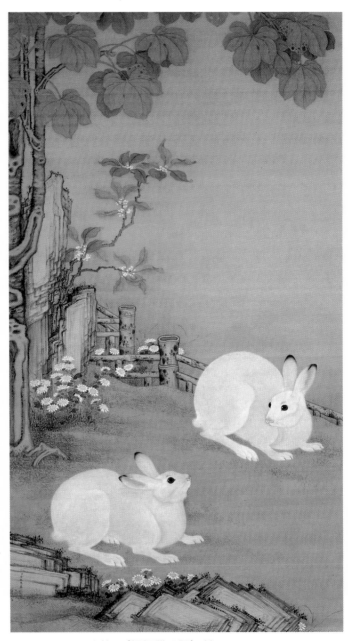

圖四十一　冷枚　〔梧桐雙兔圖〕軸

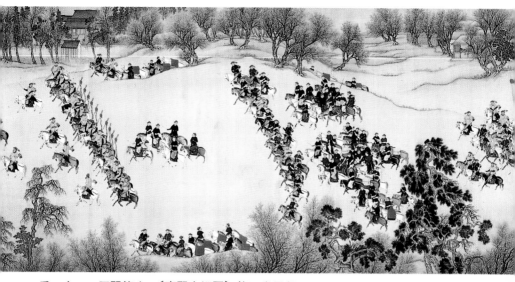

圖四十二　王翬等人　〔康熙南巡圖〕第一卷局部一

圖四十三　王翬等人　〔康熙南巡圖〕第一卷局部二

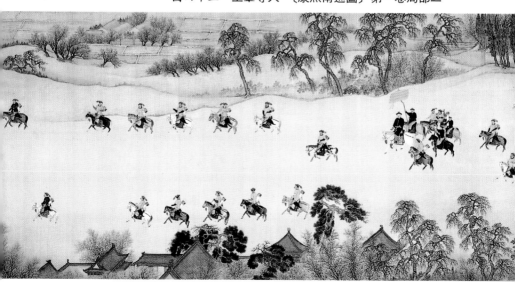

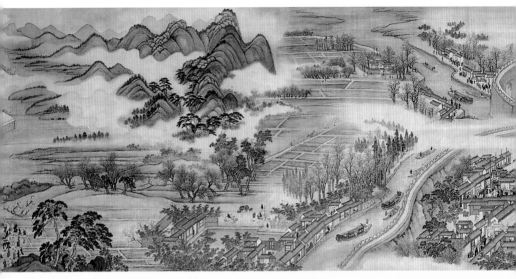

圖四十四　王翬等人〔康熙南巡圖〕第九卷局部一

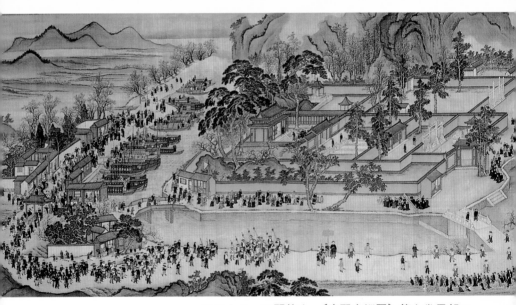

圖四十五　王翬等人〔康熙南巡圖〕第九卷局部二

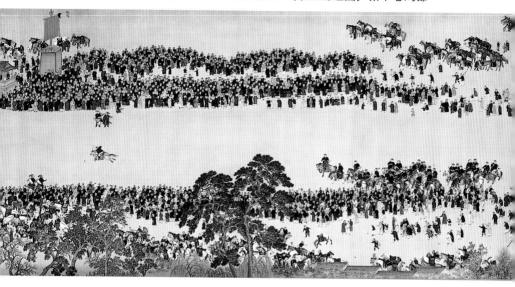

圖四十六　王翬等人　〔康熙南巡圖〕第十卷局部一

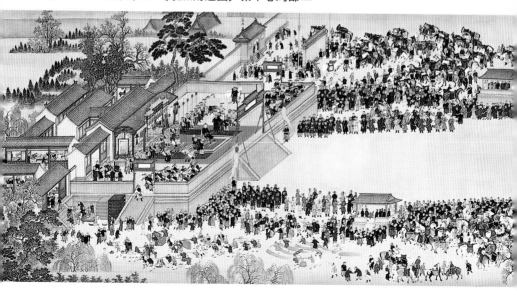

圖四十七　王翬等人　〔康熙南巡圖〕第十卷局部二

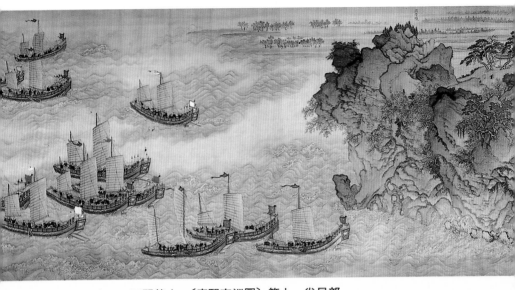

圖四十八　王翬等人　〔康熙南巡圖〕第十一卷局部一

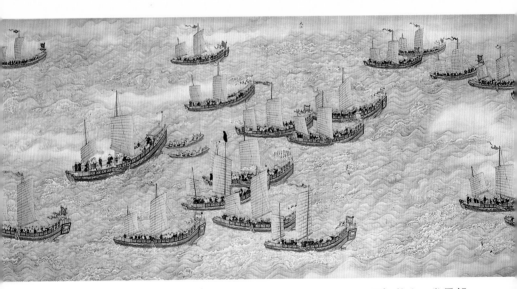

圖四十九　王翬等人　〔康熙南巡圖〕第十一卷局部二

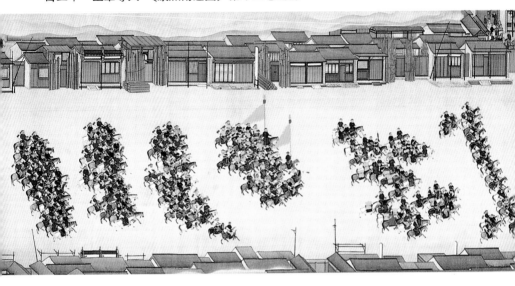

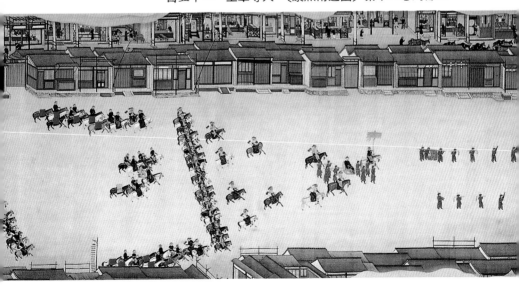

圖五十二　唐岱　〔秋山行旅圖〕

圖五十三　陳枚　〔山水樓圖〕冊

圖五十四　張爲邦　〔歲朝圖〕軸

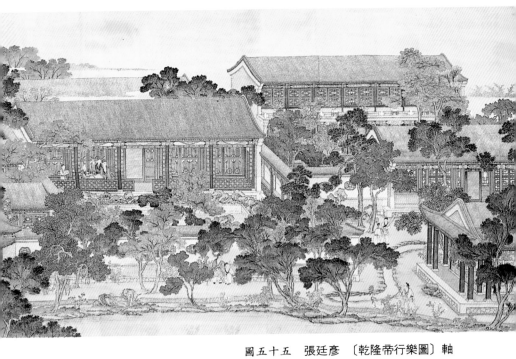

圖五十五　張廷彥〔乾隆帝行樂圖〕軸

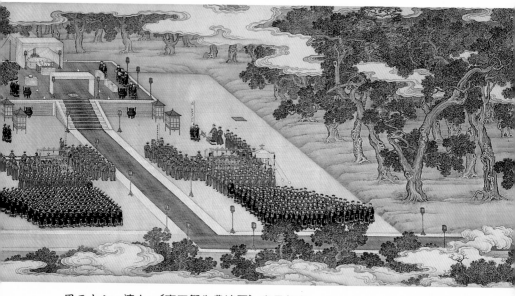

圖五十六　清人　〔雍正祭先農壇圖〕卷局部之一

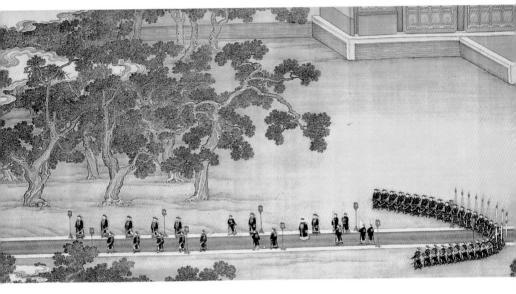

圖五十八　郎世寧　〔弘曆雪景行樂圖〕軸

圖五十九　郎世寧　〔嵩獻英芝圖〕軸

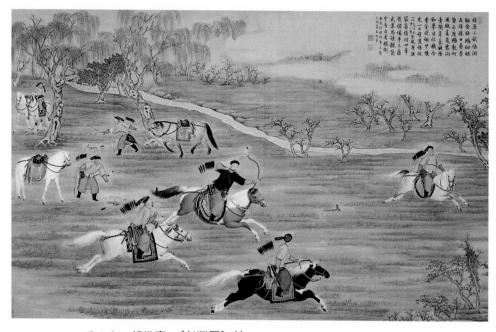

圖六十　郎世寧　〔射獵圖〕軸

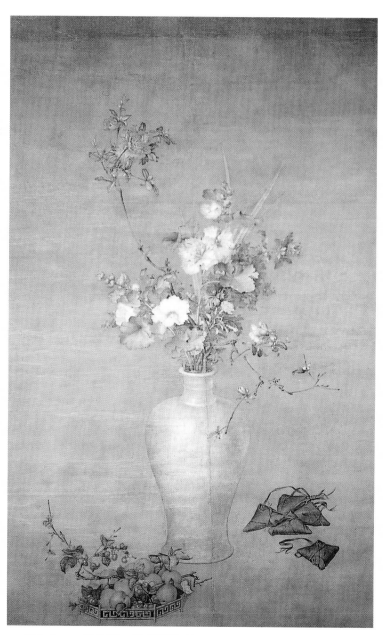

圖六十一　郎世寧　〔午瑞圖〕軸

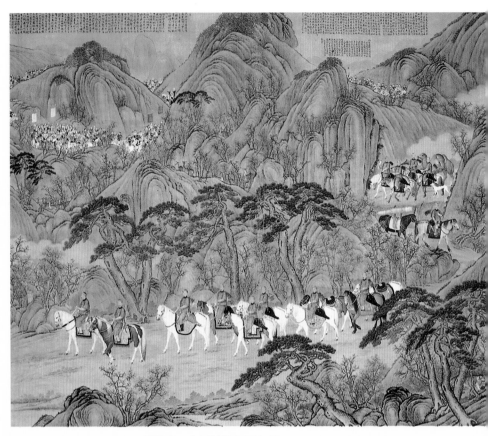

圖六十二　郎世寧　〔木蘭哨鹿圖〕軸

圖六十三
〔馬〕冊頁之一

圖六十四
〔馬〕冊頁之二

圖六十五
〔馬〕冊頁之三

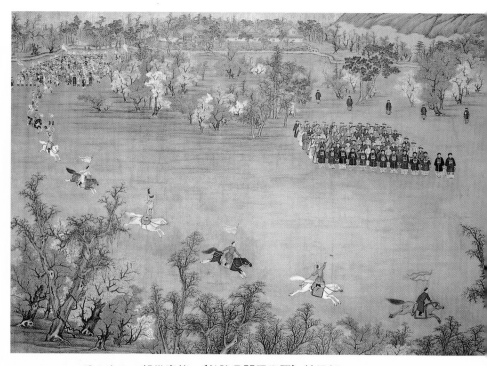

圖六十六　郎世寧等　〔乾隆帝閱馬術圖〕軸局部一

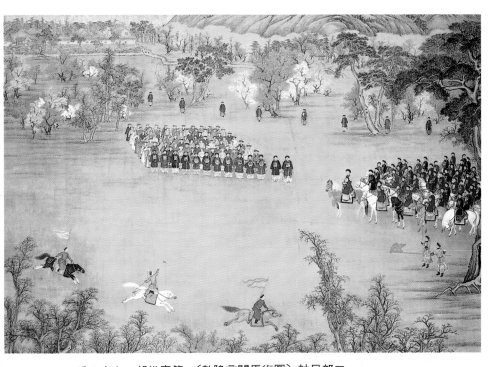

圖六十七　郎世寧等〔乾隆帝閱馬術圖〕軸局部二

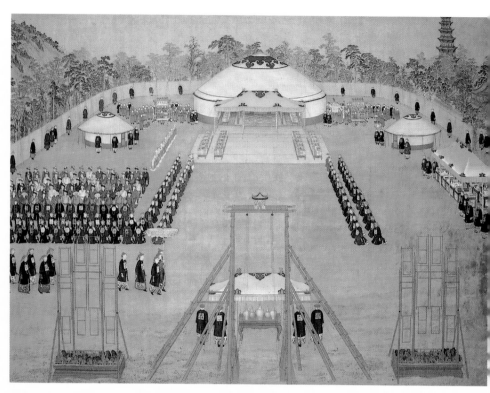

圖六十八　郎世寧等　〔乾隆帝萬樹園賜宴圖〕軸局部一

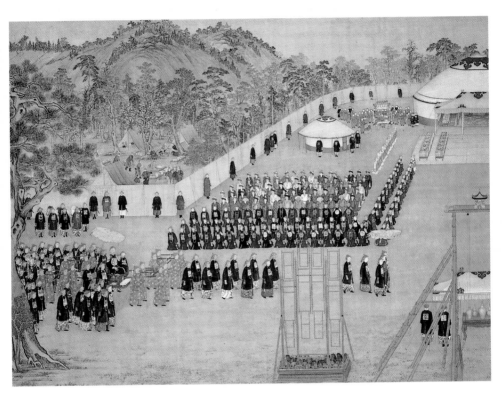

圖六十九　郎世寧等　〔乾隆帝萬樹園賜宴圖〕軸局部二

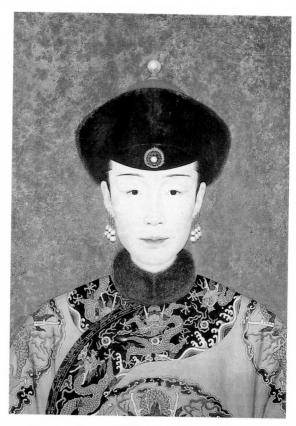

圖七十　佚名　〔慧賢皇貴妃像〕油畫屏

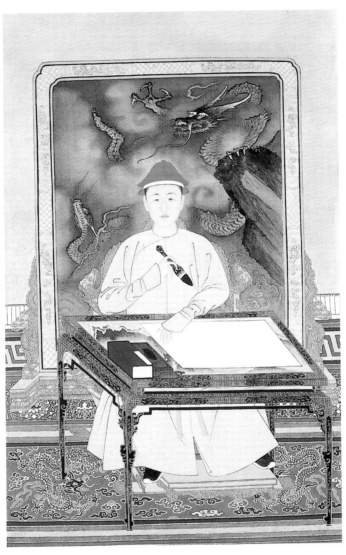

圖七十一　佚名〔玄燁寫字像〕軸

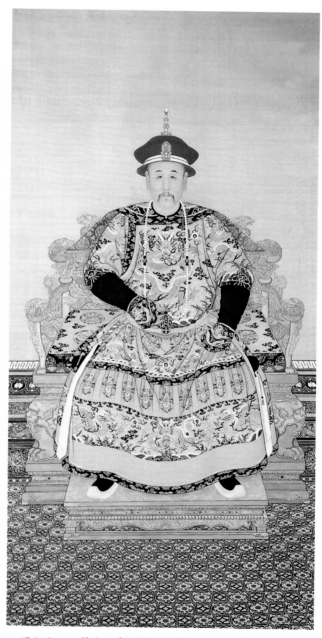

圖七十二　佚名　〔胤禛朝服像〕軸

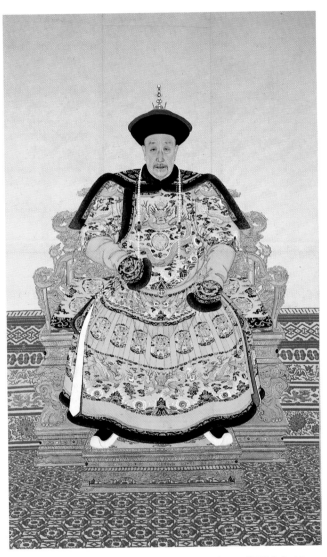

圖七十三　清人〔弘曆朝服像〕軸

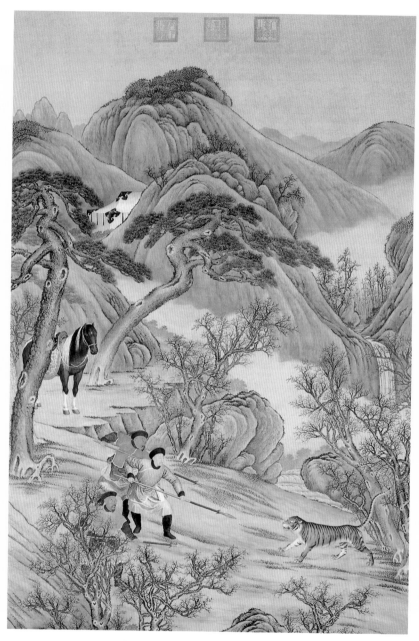

圖七十四　佚名　〔乾隆刺虎圖〕

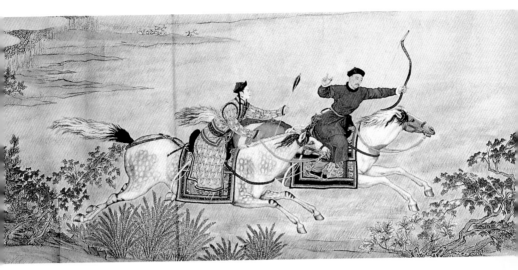

圖七十五　清人〔威狐獲鹿圖〕卷之一

圖七十六　清人〔威狐獲鹿圖〕卷之二

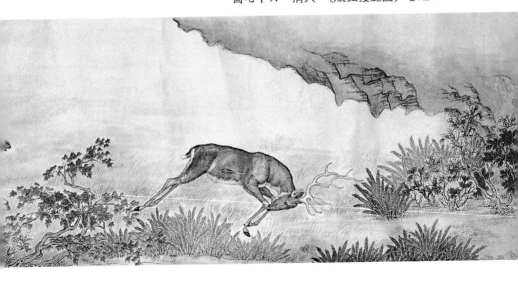

「滄海美術／藝術論叢」緣起

　　民國八十年初，承三民書局暨東大圖書公司董事長劉振強先生的美意，邀我主編美術叢書，幾經商議，定名爲「滄海美術」，取「藝術無涯，滄海一粟」之意。叢書編輯之初，方向以藝術史論著爲主，重點放在十八、十九、二十世紀。數年下來，發現叢書編輯之主觀願望還要與客觀環境相互配合。在十八開大部頭藝術史叢書邀稿不易的情況下，另外決定出版廿五開「滄海美術／藝術論叢」。

　　藝術論叢以結集單篇論文成書爲主，由作者將性質相近的藝術文章、隨筆分卷分篇、編輯規劃，以單行本問世。內容則彈性放寬到電影、音樂、建築、雕刻、插圖、設計……等文學以外的各類著作，爲讀者提供更寬廣的服務。讀者如能將「藝術論叢」與「藝術史」及「藝術特輯」相互對照參看，當有匯通啟發之樂。

宮廷繪畫藝術之重估

　　過去半個世紀以來，中國藝術史的研究，重點多放在文人畫派的興衰與變遷上。對於宮廷繪畫的研究，因爲政治及其他的原因，成績十分有限。自從一九七九年，大陸改革開放，藝術史研究的領域，得到相當大的擴展，北京文物出版社於一九八二年率先出版了北京故宮博物院編，穆益勤寫「前言」的《明代宮廷與浙派繪畫選集》。此後，又在一九九三年出版聶崇正的《清代宮廷繪畫》，使大家對明清兩代的御用畫家之生平、作品，有了一個大概的認識及瞭解。而臺北故宮，近年來推出《故宮書畫圖錄》多冊，把清宮所藏繪畫，全都精印出版，眞是研究者的一大福音。

　　從上述多本精印精選的畫集看來，宮廷畫家的功力大都精深，在構圖及筆墨上，亦能時出新意，許多地方，並不讓在野文人畫家專美，而他們集體合作的許多慶典長卷，南巡圖畫，亦爲中國繪畫開拓了許多新的題材與方向。例如許多大規模的遊行，馬術及校閱的場景，對後來的民間繪畫大師如任熊等，也都產生了一些影響。

　　清代宮廷畫家因爲有西洋教士參加之故，成了最早研究並實踐中西繪畫合璧的先鋒。他們努力綜合中西的成果，對民間畫家的啓發也很重大；同時，也爲中國繪畫注入了新鮮的血液，使之長保活力，勇猛精進。從清初的

郎世寧到晚清的屈兆麟，到二十世紀的高劍父、陶冷月，以西潤中的觀念，不斷的在進行發展。

　　凡此種種，都值得我們對宮廷繪畫做更深入的研究，並恰當的重新評估。目前藝術史界，對此一探討方向，用力最勤最深的，當推北京故宮的聶崇正先生。在天時地利之外，他嚴謹的治學態度，深厚的文化修養，獨到的眼光見解，處處都對此一主題，投入了發人深省的光芒。《宮廷藝術的光輝——清代宮廷繪畫論叢》的出版，爲這方面的研究，立下一方穩固的基石，值得喝采。

自　序

　　本人在北京故宮博物院，從事中國古代繪畫的陳列及研究工作，已整整三十年了，藉助天時地利，多年來重點過目了院藏的大量清代宮廷繪畫作品，再加上查閱了衆多清內務府造辦處的檔案資料，兩相對照，逐漸對這部分繪畫有了些不同以往的看法，並爲此陸陸續續撰寫了一些文章。現在從已發表的文章中，選取一部分，集成此冊，名爲《宮廷藝術的光輝——清代宮廷繪畫論叢》，以供同行們參閱。

　　在古代繪畫的研究中，過去普遍較爲重視宋、元以前的作品和文人士大夫的作品，並且取得了重要的進展與成果，這是十分可喜的；但對宋、元以後的宮廷繪畫及民間繪畫的研究卻多少有所忽略，常感缺憾。因爲筆者身在故宮，就近利用檔案文獻，來研究院藏的文物，故我常戲稱清代的宮廷繪畫爲故宮的「土特產」。「山珍海味」固然可口，但「土特產」中未必没有美味佳肴。不知讀者諸公在品嚐了這些「土特產」後，有無一些新鮮的感覺？

作者識於北京紫禁城　一九九五年十二月

宮廷藝術的光輝
——清代宮廷繪畫論叢

目　次

清代宮廷繪畫機構、制度及畫家

關於清朝宮廷繪畫機構的設置，史籍中有二則記載。《清史稿》載：「清制畫史供御者無官秩，設如意館於啟祥宮南。」禮親王昭槤在《嘯亭雜錄》續錄卷1中說：「如意館在啟祥宮南，館室數楹，凡繪工文史及雕琢玉器裱褙帖軸之匠皆在焉。」

清代內務府的檔案裡也有所提及。在《各作成做活計清檔》內專有「如意館」部分，記錄宮廷繪畫事項。「如意館」三字最早見於乾隆元年（1736年）檔，雍正檔未見記載，而只寫「畫作」。《清朝續文獻通考》卷89中載：「聖祖（康熙皇帝玄燁）天縱多能，中西畢貫，一時鴻碩雲蒸霧湧，往往召直蒙養齋，又仿前代畫院設如意館於啟祥宮南。」看來時間上有誤。乾隆時期的檔案中還有「畫院處」之稱。

根據以上記載，清朝有一個類似於前代畫院的專門機構——「如意館」，其中，除去作畫的畫家外，還有其他從事工藝美術和裝裱書畫的工匠。這是清朝不同於前代的地方。

文獻中稱，如意館設立於啟祥宮之南。這一帶地處紫禁城西華門內武英殿以北，在清朝是內務府造辦處所在地。清代吳長元《宸垣識略》卷2記：「造辦處在白虎殿後房。長元按：白虎殿係明仁智殿，俗稱為辦機密之所，今內務府官署

即其舊址。」白虎殿今已廢，仁智殿在明朝是集中了許多宮廷畫家作畫的地方（見穆益勤〈明代的宮廷繪畫〉一文，載《文物》1980年第7期），可見清朝宮廷藝術創作場所與明代之間也存在著一定的繼承關係。

在清朝宮廷中供職的畫家沒有專門的職稱，開始時稱作「南匠」，後改叫「畫畫人」。「南匠」的稱謂始於何時，不見詳載，大概清人入關以後宮中的藝匠就是這樣稱呼的。因爲彼時在宮中供職的技藝精湛的畫家和其他藝術家大都來自江南，故以「南匠」稱之。乾隆九年（1744年），弘曆下旨：「春雨舒和並如意館畫畫人嗣後不可寫南匠，俱寫畫畫人。」（見內務府《各作成做活計清檔》），雖然改換了稱呼，但畫家的地位並無多少提高，仍然相當低下。

在宮廷中供職的大多數畫家都是職業畫師，只有極個別的畫家，原先是士流文人，進入宮廷以後也以畫畫爲業，但他們在宮中供職一段時間後，皇帝批准他們參加會試，通過後便離開宮廷脫離了「畫畫人」的身分，成爲官員，重新加入了士流畫家的行列。比如張宗蒼，他於乾隆十六年（1751年）進入宮廷，兩年後，弘曆諭旨：「內廷行走之縣丞張宗蒼、監生徐揚、楊瑞蓮效力皆已數年，甚屬黽勉安靜，張宗蒼年已及暮，著加恩賞給戶部額外主事；徐揚、楊瑞蓮著加恩賞給舉人，一體會試。」（《皇朝文獻通考》卷50），又如徐揚，也是於乾隆十六年（1751年）進入宮廷供職的，在宮中畫過〔乾隆南巡圖〕、〔盛世滋生圖〕、〔生春詩意圖〕等，弘曆恩賞舉人，同意他參加會試，「丙戌（乾隆三十一年，1766年）會試後，授內閣中書」（佚名《讀畫輯略》）。

屬如意館的「畫畫人」，分散在若干地方作畫，如分在某宮作畫，就稱爲「某宮畫畫人」。見於檔案記載的有：慈寧宮

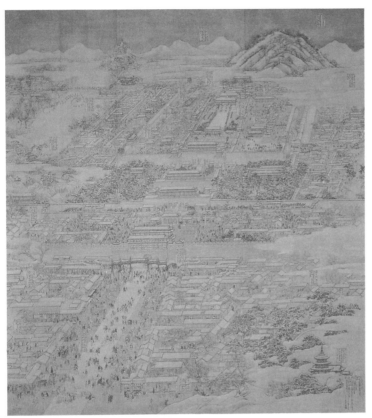

► 徐揚〔京師生春詩意圖〕軸（見圖一）

畫畫人（雍正至乾隆初）、南熏殿畫畫人（乾隆時）、啟祥宮
畫畫人（乾隆時）、如意館畫畫人（乾隆時）、春雨舒和畫畫
人（乾隆時）、咸安宮畫畫人（乾隆時）、禮器館畫畫人（乾
隆時）等。畫畫人在某宮內作畫，又稱做「行走」，如「啟祥
宮行走」、「如意館行走」，意思即是在某處當差，和明朝宮廷
畫家「直仁智殿」、「直武英殿」是一樣的。

3

畫家除去在宮內作畫外，也經常派往宮外，清朝皇帝每年有較長時間住在圓明園，屆時就有部分畫家跟隨前往，所以圓明園內也設有宮內如意館分支機構。此外畫家還常臨時被派往香山靜宜園、承德避暑山莊等皇室園林等處作畫。

　　清朝宮廷繪畫中有比較嚴密的制度，過去對此瞭解甚少，現根據內府的檔案資料作些補充。

薦舉考核

　　畫家在進入宮廷供職之前，一般都要有朝臣或地方官的薦舉（下文還有詳述）。然後還必須進行考核，並不是所有被推薦的畫家，都能錄用。清內務府檔案中記載：乾隆時的肖像畫家徐璋，由織造圖拉薦舉，於乾隆十四年（1749年）五月到北京，太監傳弘曆旨，命徐璋「試手畫呈覽」，徐璋畫了一幅山水畫交給太監轉呈御覽。不久弘曆傳下旨諭：「著新來畫畫人徐璋回去罷！」過去的畫史上都說徐璋曾經在宮內供職，但這段記載說明徐璋雖然經人推薦到宮中，但經過考核，未被皇帝賞識，所以沒有錄用。從這個例子上可以推知，其他的宮廷畫家來到宮內供職，也都要經過類似的考核。

4

畫家分等級

　　清朝的宮廷畫家根據個人的藝術水平高下被分爲三等。乾隆六年（1741年）清內務府《各作成做活計清檔》載：「司庫白世秀來說，太監高玉傳旨：畫院處畫畫人等次，金昆、孫祜、丁觀鵬、張雨森、余省、周鯤等六人一等，每月給食錢糧銀八兩、公費銀三兩；吳桂、余穉、程志道、張爲邦等四人二等，每月給食錢糧銀六兩、公費銀三兩；戴洪、盧湛、吳棫、戴正、徐燾等五人三等，每月給食錢糧銀四兩、公費

銀三兩。欽此。」

　　雍正時的檔案裡雖然沒有見到如此明確的記載，但對畫家的俸銀也有規定。雍正四年(1726年)《各作成做活計清檔》記載：「六品官阿蘭泰奉旨：著給畫畫人丁裕、詹熹、丁觀鵬、程志道、賀永清每月每人錢糧銀八兩、公費銀三兩。欽此。」按照乾隆時劃分等級的標準，以上五個畫家都應當是列為一等的。但丁觀鵬到了乾隆時依然得到一等的待遇，沒有變動；而程志道則降為二等，由此可見，宮廷畫家的等級並不是終身不變的，它可以根據畫家水平有無提高，或皇帝欣賞口味的不同而變動。

　　另外，根據雍正四年 (1726年) 的另一則檔案可以知道，宮廷畫家在被錄用後還有一個試用期。怡親王允祥命令，慈寧宮新來的畫畫人張霖、吳桂、吳棫、陳敏、彭鶴、王均、葉履豐等七人，「著暫且行走試看」，在試用期間「每人每月暫給飯食銀三兩」。

獎賞與懲罰

　　實行嚴格的獎罰措施，是皇帝為了更好地控制和使用這些宮廷畫家。

　　畫家在宮內效力勤勉，博得了皇帝的歡心，都會獲得嘉獎。乾隆元年(1736年)，宮廷畫家唐岱和郎世寧以及郎世寧的徒弟王幼學因為畫畫出色，弘曆傳旨賞給唐岱和郎世寧每人人參二斤、紗二匹，王幼學得到官用緞二匹。同年郎世寧等人又得到弘曆賞給的御用緞、貂皮等珍貴物品。康熙時入宮的老畫師冷枚，在乾隆七年 (1742年) 得到賞銀五十兩，以獎勵他在宮內長期供職。同年郎世寧、王致誠、王幼學、張為邦、孫祜、丁觀鵬、沈源等人分別得到一個元寶和一匹

5

緻的獎賞。宮廷畫家得到錢銀或實物的賞賜，是宮中獎勵的一種形式。

獎勵的另一種形式則是給予宮廷畫家某種特許的假期。金廷標是一個得到乾隆皇帝弘曆寵信的畫家，乾隆二十八年（1763年）金廷標的父親金泓（或作鴻）病逝，弘曆特別恩准金廷標回到南方家鄉奔喪，而且在此期間照舊發給俸祿。宮廷畫家周鯤係南方人，初來北方，水土不服，久病不癒，請求南歸調養，並表示病好後仍進宮效力。經弘曆同意周鯤回到老家養病。三年後周鯤病癒，仍然回到宮中供職。這也是皇帝給予畫家的一種格外的待遇。

同樣，受到皇帝寵信的畫家死後也賜予一定的封號。如義大利畫家郎世寧死後，根據弘曆的旨諭，特追加侍郎銜，並賞銀三百兩爲其料理喪事。畫家死後封賜的事例並不多，但也是獎勵的一種方式。

與獎賞同時而相對存在的就是懲罰。雍正六年(1728年)十一月內務府檔案裡有如下一段記載：「六品官阿蘭泰來說，爲慈寧宮畫畫人散懶滑惰事啟怡親王。奉王諭：著沈嵛照唐英例每日稽查，伊等如有不來者，即行啟我知道。遵此。」根據怡親王允祥的命令，在慈寧宮畫家中嚴加稽查，於雍正七年（1729年）四月，將畫畫人王均革退，除名，這是宮廷中比較嚴厲的一種處罰。乾隆十一年(1746年)，宮廷畫家金昆奉命畫〔大閱圖〕，繪製過程中，由於疏忽，將八旗的位置畫錯。事出後，金昆還加以掩飾。弘曆聞知此事，責令怡親王和內大臣海望將金昆治罪，停發其所食錢糧銀，並革職。同時對監督宮廷畫家作畫的催總花善也停止俸祿。金昆急忙將畫錯的地方改畫，並經其他人說情，乾隆皇帝才准許金昆繼續留在宮中作畫，但當月只得到一半俸祿。督察失職的催總

花善也只得到一半俸祿。清朝宮廷畫家受到的懲罰目前所知就是革職和停發減少俸銀兩項措施。至於像明朝有些宮廷畫家因作畫「不稱旨」而被皇帝處死的事情還沒有發現。

作品的審查

皇帝除去在賞罰中控制和利用宮廷畫家外，對於他們作品的內容也有嚴格的規定。在宮中供職的畫家不能隨心所欲地按照自己的意願、趣味和想法進行創作，處處都要受到限制。

在內務府的檔案中隨處可以看到這樣的記載：「畫樣呈覽，准時再畫。」所有的作品都必須由畫家畫出草圖，然後由太監呈交皇帝審查，經過皇帝點頭同意，畫家才能正式作畫。比如〔乾隆平定西域戰圖〕（16幅）銅版畫，它記述了乾隆二

7

► 〔乾隆平定西域戰圖〕冊，銅版畫之一　（見圖二）

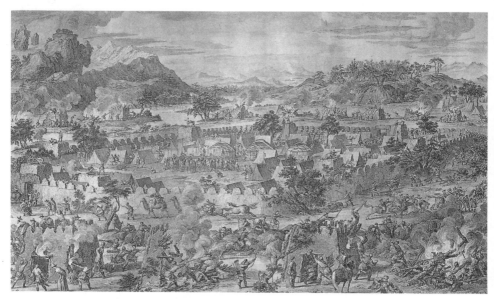

► 〔乾隆平定西域戰圖〕冊，銅版畫之二　（見圖三）

十年（1755年）清政府平定新疆厄魯特蒙古族達瓦齊和維吾爾族大小和卓木分裂叛亂的戰爭，這是個重要的歷史事件，乾隆皇帝對此事極爲重視，於乾隆二十九年（1764年）命令郎世寧起草圖一幅，三十年（1765年）又命令外國畫家王致誠、艾啟蒙和安德義起草另外三圖，同時又規定其餘十二幅草稿分三次呈進，最後均由弘曆過目同意後交廣東海關送往法國製作成銅版印刷。

　　除了一些重要題材的繪畫外，許多裝飾宮廷的山水、花鳥畫的繪製，皇帝也要經常過問，甚至於什麼地方該畫一幅什麼畫，由誰來畫，畫的大小、色彩，如果是合筆畫，畫中某一部分要哪個畫家畫等極爲細小的問題，皇帝也都指示得非常具體。在這裡，畫家完全變成一架繪畫工具。從下面所引的幾則檔案中可見一斑。乾隆三年（1738年）弘曆傳旨畫

〔養正圖〕冊，又「著唐岱畫山水、孫祜畫界畫、丁觀鵬畫
人物」。乾隆十三年（1748年）弘曆命令郎世寧等畫家按照郎
世寧在雍正六年所畫的〔百駿圖〕卷再畫一卷，傳旨：「著郎
世寧用宣紙畫百駿手卷一卷，樹石著周鯤畫、人物著丁觀鵬
畫」；乾隆三十五年（1770年）弘曆傳旨：「淳化軒殿內東暖
閣東牆、北牆邊銅器格頂上畫斗方二張，著楊大章畫花卉，
方琮畫山水。」皇帝的這些干預，嚴重地影響和妨礙了畫家的
創造性，窒息了宮廷繪畫的發展。

冷枚　〔養正圖〕冊之一　（見圖四）◀

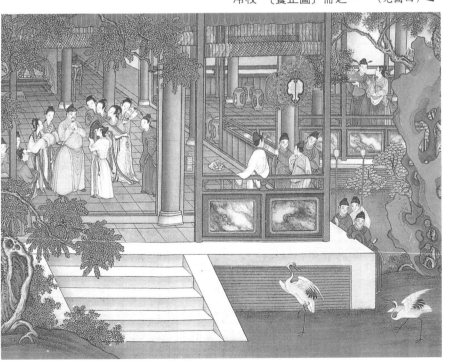

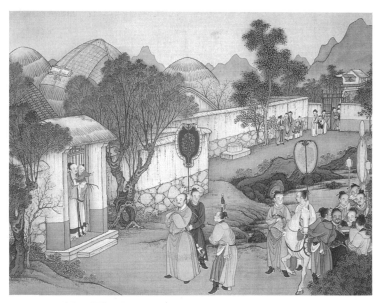

► 冷枚 〔養正圖〕冊之二 （見圖五）

冷枚 〔養正圖〕冊之三 （見圖六）◄

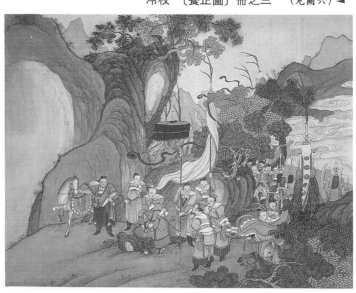

冷枚　〔養正圖〕冊之四　（見圖七）◄

► 冷枚　〔養正圖〕冊之五　（見圖八）

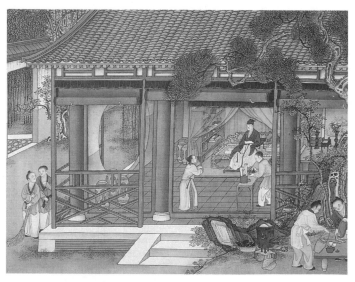

► 冷枚 〔養正圖〕冊之六　（見圖九）

冷枚 〔養正圖〕冊之七　（見圖十）◄

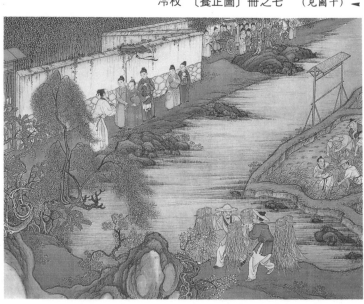

1
2

父子相繼

清朝宮廷畫家中絕大部分出身於職業畫家,像歷代藝匠、畫工一樣,他們之中有很多是父子相繼、師徒相承或兄弟同時供奉內廷的。

張震,字文遠,廣陵(今江蘇揚州)人,擅長畫貓、狗及山水、樓閣界畫,也能作肖像畫,約在康熙、雍正時入宮供奉。張震子張爲邦,擅長畫人物、翎毛,雍正時的宮廷畫家。張爲邦子張廷彥,擅長畫人物、樓觀,乾隆時的宮廷畫家。祖孫三代先後入宮供奉。

孫阜,字書年,吳縣(今屬江蘇)人,擅長畫山水,大約是康熙時的宮廷畫家。子孫威鳳,字翔九。子傳父業,於雍正時供奉內廷。

王玠,康熙、雍正時宮廷畫家,雍正五年(1727年)卒,由其子王幼學入宮頂替。乾隆十六年(1751年),王幼學之弟王儒學亦入宮學畫。

冷枚,字吉臣,膠州(今山東膠縣)人,康熙、雍正、乾隆時著名宮廷畫家,擅長畫人物、山水、走獸。乾隆元年(1736年)因冷枚年老,作畫有困難,經過皇帝同意,其子冷鑑入宮協助父親作畫。

吳璋,字天章,號漢田,松江(今屬上海)人,擅長畫花卉。吳璋子吳棫,字偉山,亦工花鳥,父子二人於雍正、乾隆時供奉內廷。

兄弟同時供奉的畫家

王幼學、王儒學兄弟,前文已經提及。

余省、余穉兄弟。余省,字曾三,號魯亭,常熟(今屬

冷枚　〔避暑山莊圖〕軸 ◄

（見圖十一）

► 余省　〔牡丹雙綬圖〕軸

（見圖十二）

江蘇）人，工畫花鳥蟲魚。弟余穉，字南州，亦擅畫花鳥，二人同於乾隆二年（1737年）進入宮廷。

丁觀鵬、丁觀鶴兄弟，順天（今北京）人，均擅長畫道釋人物，雍正、乾隆時兄弟同爲內廷供奉，作品頗得皇帝的賞識。

陸授詩、陸遵書兄弟，嘉定（今屬江蘇）人，兄字昌雅，擅長畫花鳥及人物肖像。弟字扶遠，工畫山水花木，二人均於乾隆年間入宮供奉。

師徒相承

焦秉貞、冷枚。焦秉貞，字爾正，濟寧（今屬山東）人，康熙時著名宮廷畫家，曾官欽天監五官正，頗得玄燁的賞識。他擅長畫人物、山水、樓觀，作品工整細致，並帶有西洋畫

► 焦秉貞 〔仕女圖〕冊之一
（見圖十三）

焦秉貞 〔仕女圖〕冊之二 ◄
（見圖十四）

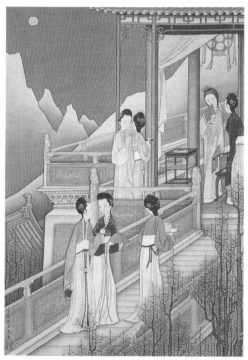

► 焦秉貞 〔仕女圖〕冊之三
（見圖十五）

➤ 焦秉貞 〔仕女圖〕冊之四
（見圖十六）

風的影響。冷枚，字吉臣，膠州（今山東膠縣）人，焦秉貞
的弟子，亦擅長畫人物、山水等，作品也受西洋畫的影響。

　　張宗蒼、方琮、王炳。張宗蒼（1686-1756年），字默存，
號篁村，吳縣（今屬江蘇）人，擅長畫山水，學王原祁畫法。
乾隆十六年（1751年）弘曆南巡，張宗蒼獻畫稱旨進入宮廷
供奉。其弟子方琮、王炳又相繼進入宮廷。

　　宮廷畫家中除去以上由父子、師徒等關係進入宮廷者外，
尚有以下幾種來源。

朝臣或地方官員推薦

朝臣和地方官員為博得皇帝的信任和歡心，經常向宮廷推薦畫家。

余省，其畫受業於大學士蔣廷錫，又曾在海望尚書家二十餘年，海望曾在內務府中任職，故余省之入宮廷供職，與蔣廷錫、海望推薦有關。

王岑，字玉峰，號白雲山樵，在京師時與大臣張照、董邦達、張若靄等交往，後由刑部侍郎勵宗萬推薦，入宮供奉。

袁瑛，字近華，號二峰，元和（今江蘇吳縣）人，擅長畫山水、花卉。乾隆三十年（1765年）由戶部侍郎李因培推薦，供奉內廷二十餘年。

陳士俊，字獻廷，山陰（今浙江紹興）人，擅長畫肖像，在京師時與大臣張照、張若靄有交往，後由張若靄薦舉，進入宮廷作畫。

徐璋，乾隆十四年（1749年）由織造圖拉推薦曾到北京，前文已有詳述。

畫家獻畫自薦

一些生活在民間的畫家，於皇帝外出巡視接見地方官員和社會名流的時候，呈獻自己的作品，如能博得皇帝的嘉賞，也能由此而進入宮廷。

沈映輝，字朗乾，號雅堂，婁縣（今上海松江）人，擅長畫山水。乾隆皇帝弘曆南巡時獻詩畫，弘曆親自定為第一，後即北上到宮中供職。

金廷標（？-1767年），字士揆，烏程（今浙江吳興）人，擅長畫人物、花卉。乾隆二十二年（1757年）弘曆第二次南

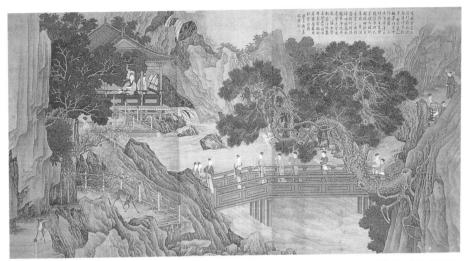

► 金廷標 〔乾隆帝後宮行樂〕

（見圖十七）

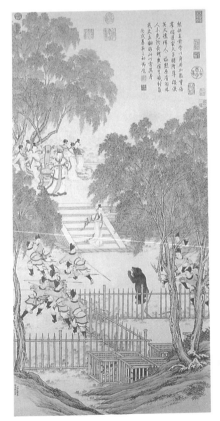

► 金廷標 〔婕妤當熊圖〕軸

（見圖十八）

巡時，金廷標進獻〔白描羅漢圖〕冊，得到皇帝的好評，命其入宮供奉。

李秉德，字蕙紉，號涪江，吳縣（今屬江蘇）人，擅長畫山水、花鳥。乾隆年間以諸生身分獻畫冊，後供職宮廷。

徐揚，字雲亭，吳縣（今屬江蘇）人，擅長畫人物、山水、花鳥、草蟲、界畫等，乾隆十六年（1751年）弘曆第一次南巡到蘇州時，他恭進畫冊，得到稱讚，命他到京師供奉內廷。

張宗蒼，前文已提及。

嚴鈺，字香府，嘉定（今屬江蘇）人，國學生，乾隆三十年（1765年）弘曆南巡，嚴鈺進山水冊頁二十幅，並自作江南好詞附後，弘曆看後很欣賞，諭嚴鈺供奉內廷。

皇帝召入宮內的畫家

一部分活動於民間的畫家，名聲較大，由皇帝指名召入宮內作畫。

黃應諶，字敬一，號創庵，順天（今北京）人，擅長畫人物，順治時世祖福臨看到了他的作品，將其召入宮內。

黃增，字方川，號筠谷，長洲（今江蘇蘇州）人，擅長畫山水和肖像。乾隆三十三年（1768年）皇帝召入宮內，後來為弘曆畫六十歲肖像。

陸燦，號星山，婁東（今上海松江）人，擅長畫人物肖像，乾隆四十四年（1779年）被召入宮中畫「御容」和功臣像。

歐洲各國來華的傳教士畫家

清朝宮廷中有一部分歐洲畫家，他們都是傳教士。宮廷

中有外國畫家供職，這是中國封建王朝設立宮廷繪畫制度以來從沒有過的事情。他們的東來，帶來了西洋繪畫的技法，並影響到清代宮廷繪畫的風格和面貌。

郎世寧(1688-1766年)，義大利人，原名 Giuseppe Castiglione，生於米蘭，清康熙五十四年（1715年）到達中國，隨即在宮內供職，擅長畫人物肖像、走獸、花鳥，作品注重立體感，還曾參與圓明園中西洋樓的設計工作。

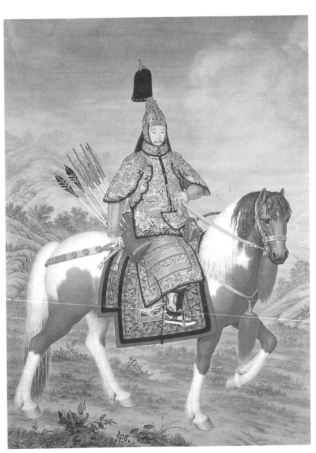

► 郎世寧 〔乾隆戎裝像〕軸 （見圖十九）

王致誠（1702-1768年），法蘭西人，原名 Jean Denis Attiret，乾隆三年（1738年）來到中國，他擅長畫油畫肖像及走獸。

王致誠　〔十駿馬圖〕冊之一　◄
（見圖二十）

王致誠　〔十駿馬圖〕冊之二　（見圖二十一）◄

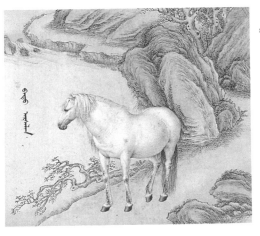

► 王致誠 〔十駿馬圖〕冊之三
（見圖二十二）

王致誠 〔十駿馬圖〕冊之四 ◄
（見圖二十三）

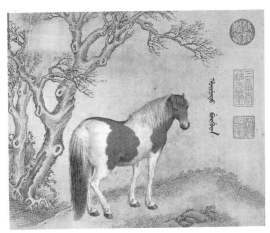

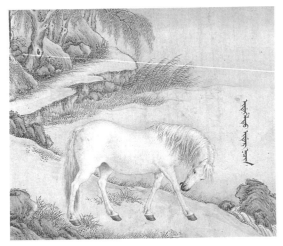

► 王致誠 〔十駿馬圖〕冊之五
（見圖二十四）

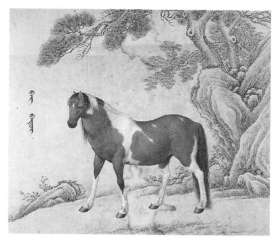

王致誠 〔十駿馬圖〕冊之六 ◀
（見圖二十五）

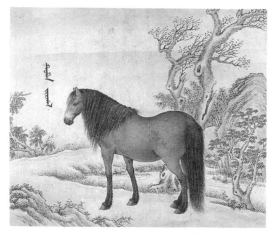

▶ 王致誠 〔十駿馬圖〕冊之七
（見圖二十六）

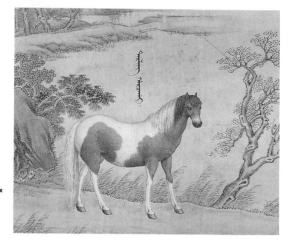

王致誠 〔十駿馬圖〕冊之八 ◀
（見圖二十七）

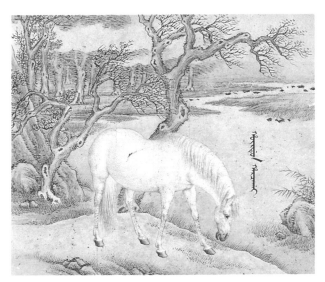

► 王致誠　〔十駿馬圖〕冊之九　　（見圖二十八）

王致誠　〔十駿馬圖〕冊之十　　（見圖二十九）◄

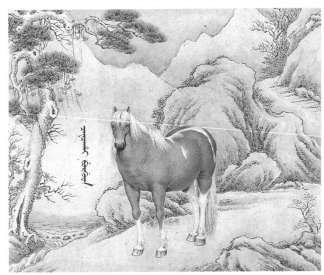

艾啟蒙（1708-1780年），波希米亞（今屬捷克）人，原名 Ignatius Sickeltart，乾隆十年（1745年）來華，同年進入宮廷供職。他擅長畫人物、走獸等。

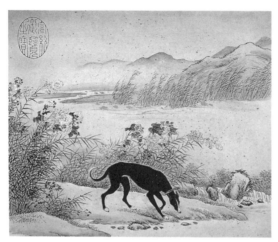

► 艾啟蒙 〔十駿犬圖〕冊之一 　（見圖三十）

艾啟蒙 〔十駿犬圖〕冊之二 　（見圖三十一）◄

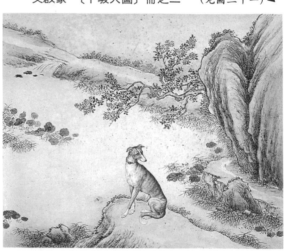

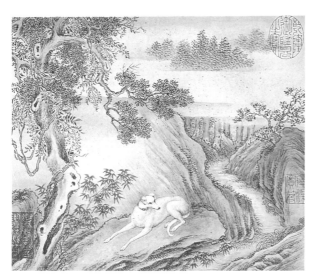

► 艾啟蒙 〔十駿犬圖〕冊之三 （見圖三十二）

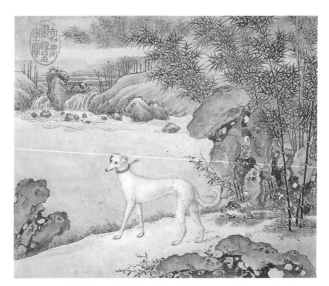

艾啟蒙 〔十駿犬圖〕冊之四 （見圖三十三）◄

賀清泰(1735-1814年)，法蘭西人，原名 Louis ole Poir-ot，乾隆三十五年(1770年)來到中國，約於次年進入宮廷供職。他擅長畫山水、人物、走獸，還精通滿、漢文。

安德義(？-1781年)，義大利人，原名 Joannes Damas-cenus Salusti，乾隆二十七年（1762年）進入宮廷供職。

潘廷章，義大利人，原名 Joseph Panzi，乾隆三十六年（1771年）來華，次年到達北京並進入宮廷供職，曾經爲弘曆畫過油畫肖像。他在宮中供職的時間持續到乾隆末期。

原載：《美術研究》（北京）1984年第3期

談清代「臣字款」繪畫

　　在流傳下來的眾多清代繪畫中，有一部分作品上，作畫者的姓名前署有一個「臣」字，這就是我們習慣上稱之為「臣字款」的繪畫。這部分作品數量不少，但傳布並不很廣。下面就筆者瞭解的情況，對「臣字款」畫作一些考察。

　　畫家在名款前署「臣」字，並不始於清朝，就目前所見到的，最早的為宋代，如李公麟〔臨書偃牧放圖〕卷款為「臣李公麟奉敕摹韋偃牧放圖」；梁師閔〔蘆汀密雪圖〕卷款為「蘆汀密雪。臣梁師閔畫。」南宋供奉畫院的馬遠、馬麟、夏圭等人的作品上也有署「臣」字的①。這是在封建時代，畫家為表示該作品係專為皇帝效勞而作，才特意書寫的。他們當中有的是為皇帝作畫的畫院畫家，有的是奉命作畫的官員。宋代畫院中署「臣」字的作品不多，可見這種署款方式尚不普遍，也並不嚴格。

　　而到了清朝，這一署款方式才大量出現，並且形成固定的格式，所有為皇帝而畫的作品上均署有「臣」字，無一例外。格式如「臣允禧恭畫」、「臣丁觀鵬奉敕恭繪」、「臣唐岱

① 天津市藝術博物館所藏北宋初范寬〔雪景寒林圖〕軸，圖中樹幹上有「臣范寬製」款一行。但范寬和宮廷並無關係，姓名前沒有署「臣」字的道理，且款字墨色與圖畫墨色亦略有差別，有人懷疑此款為後添，故未把此畫作為「臣字款」的例子。

余省 〔牡丹雙綬圖〕軸 ◄
（見圖十二）

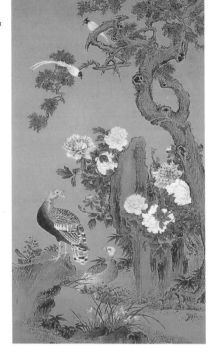

► 余省 〔牡丹雙綬圖〕軸
局部

恭繪」等。從流傳下來的繪畫作品實物看，清代「臣字款」
畫有以下幾種情況。

宗室畫

皇族成員稱爲宗室，宗室中不乏善畫者，他們在宮中或
在宮外爲皇帝作畫，署款時也冠以「臣」字。他們和皇帝雖
然在血統上或是弟兄，或是子侄，但在封建的君臣關係上，
皇帝是君，其他人則是臣，所以畫上也按此規定書款。如康
熙皇帝玄燁第二十一子允禧（1711-1758年），封愼郡王，擅
長畫山水，畫風清淡；弘旿（？-1811年）是玄燁子允祕的次
子，封固山貝子，亦能畫山水。他們的身分都是頗有權勢的
貴族，並非供奉宮廷的職業畫家。

大臣畫

　　康熙、雍正、乾隆三朝均有很多大臣能書善畫，他們是
在各部中任職的有品級的官員，地位很高。他們或因皇帝喜
歡而奉命作畫，或因爲取悅於皇帝而作畫，這些作品上也均
署「臣」字。如王原祁（1642-1715年），康熙九年進士，官
至戶部侍郎；宋駿業（？-1713年），官至兵部左侍郎；蔣廷
錫（1669-1732年），康熙四十二年進士，官至大學士；勵宗
萬（1705-1759年），康熙六十年進士，官至刑部侍郎；鄒一
桂（1686-1772年），雍正五年進士，官至禮部侍郎；董邦達
（1699-1769年），雍正十一年進士，官至禮部尙書；張若澄，
乾隆十年進士，官至內閣侍讀學士，等等。他們幾乎都是通
過科舉考試、進士出身而踏入仕途的，作畫只是他們的業餘
愛好，這些大臣並不是在宮廷內供職的職業畫家。

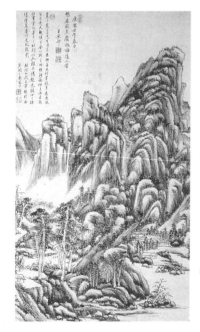

► 王原祁 〔仿梅道人山水圖〕軸
　　（見圖三十四）

民間畫

一些沒有任何官職的民間畫家，在皇帝巡視各地時，向皇帝進獻的畫上，也都在自己的姓名前冠以「臣」字。如金廷標於乾隆皇帝弘曆南巡時，「恭進白描羅漢冊」②，此時金廷標並未進入宮廷，但畫上必署「臣」字。

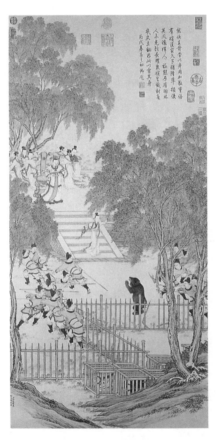

► 金廷標 〔婕妤當熊圖〕軸
（見圖十八）

② 清‧胡敬《國朝院畫錄》卷下。

宮廷畫

在宮廷中作畫的職業畫家爲皇帝和宮廷而畫的作品。這部分畫家是通過徵召、推薦而進入宮廷的，他們和宋朝及明朝的宮廷畫家不同，沒有專門的稱謂，而通稱「畫畫人」。他們以此謀生，按不同等級領取俸銀，地位和身分是無法和宗室貴族、大臣相比的。他們中的有些人原先是民間畫師，徵入宮中而成爲宮廷畫家。

清朝「臣字款」畫的情況不外以上四種。雖然在署款格式上是相同的，但作畫者的地位懸殊，身分各異，不能將它們簡單、籠統地都視爲宮廷繪畫。

以往有些美術史或繪畫史的著作中，雖然也注意到了「臣字款」畫中的區別，但在敍述時仍不免混爲一談，以致產生了這樣一種誤解，即認爲凡是「臣字款」畫都是宮廷畫，它們的作者都是宮廷畫家。近讀王伯敏先生的《中國繪畫史》（上海人民美術出版社，1982年版）一書，在論及清代宮廷繪畫時說：「《清史稿》所謂清宮使用的畫人，『初類工匠，後漸用士流』，其實多是『士流』。」然後提到宋駿業、王原祁、董邦達、董誥等人的姓名。如前所述，這些人都是官員，他們是「士流」，也能作畫，但並非以畫爲業，和在宮廷裡以畫供職的「畫畫人」是有根本區別的。把這部分「士流」畫家算作是「清宮使用的畫人」，就是把署有「臣」字繪畫的作者都劃爲宮廷畫家了。

在清宮中供奉的職業畫家，大都來自民間，作品的面貌都較工整細致，色彩鮮豔，帶有濃厚的富貴氣息。他們或由朝臣、地方官推薦，或由師徒、父子等關係世代相承在宮中

供職，初時被貶稱爲「南匠」，後來改叫「畫畫人」③，身分仍類似工匠，地位十分低下。這些畫家按技藝高下分爲三等，俸銀一等爲食錢糧銀八兩、公費銀三兩；二等爲食錢糧銀六兩、公費銀三兩；三等爲食錢糧銀四兩、公費銀三兩④。他們的收入和待遇與朝臣相比，差距甚遠，與宗室貴族更是無法相提並論。

供奉宮廷的畫家中有個別人原先是「士流」畫家，但在宮中作畫時，和其他「藝匠」也沒有什麼區別，如張宗蒼、徐揚等，後來由於弘曆的賞識，入宮數年後，張宗蒼「加恩賞給戶部額外主事」⑤，徐揚「加恩賞給舉人，一體會試」⑥、「丙戌會試後，授內閣中書」⑦，從而由藝匠又轉爲士流，但這只是極少見的例子。《清史稿》講到清朝宮廷繪畫時寫道：「清制畫史供御者，無官秩，設如意館於啟祥宮南，凡繪工文史及雕琢玉器裝璜帖軸皆在焉。初類工匠，後漸用士流，由大臣引薦，或獻畫稱旨召入，與詞臣供奉體制不同。」⑧雖然敍述簡略，但符合實際情況。

筆者的看法是：清朝「臣字款」畫的作者不一定都是宮廷畫家，而宮廷畫家爲皇帝和宮廷所畫的作品上必署「臣」字。

順便說一下，清朝「臣字款」畫雖然流傳不十分廣泛，但也出現了不少僞作，據王以坤先生在《書畫鑒定簡述》（江

③ 乾隆九年《各作成做活計清檔》載：「春雨舒和並如意館畫畫人，嗣後不可寫南匠，俱寫畫畫人。欽此。」
④ 乾隆六年《各作成做活計清檔》。
⑤⑥ 《皇朝文獻通考》卷50。
⑦ 清・佚名《讀畫輯略》。
⑧ 《清史稿》列傳291「唐岱傳」，中華書局標點本。

蘇人民出版社，1981年版）一書中說：「『後門造』指的是北京地安門（俗稱後門）一帶僞造的假畫，以淸代『臣字款』畫爲主。」畫上鈐有僞製的淸宮收藏印璽，僞品中有很多宮廷畫家及郎世寧款的巨幅絹本作品，但這類僞作藝術水平低下，所鈐印璽部位不對，裝裱亦粗劣。「臣字款」僞畫大都出現於淸末、民國初。

原載：《文物》（北京）1984年第4期

清代前期的詞臣畫

　　清朝康熙、雍正、乾隆三朝有很多能書善畫的大臣，他們幾乎都是通過科舉考試，進入仕途，成為朝廷的官員，在各部中擔任職務，社會地位不同於一般的職業畫家和在野的文人畫家。這些人做了官以後，或因為皇帝喜歡他們的作品而奉命作畫，或為取悅於皇帝而獻畫，都在皇宮裡留下了不少的作品。這些詞臣的畫幅在署款格式上與供奉宮廷的職業畫家完全一樣，但他們之間的區別就如胡敬在《國朝院畫錄》一書的序言中所說的「畫院高手，不離工匠；詞臣供奉，皆科第之選。」

　　在詞臣畫家中最有名且影響最大的是王原祁(1642-1715年)。他字茂京，號麓臺、石師道人等，康熙八年（1669年）為舉人，次年登進士，歷任順天鄉試同考官、任縣知縣、刑部給事中等官職，康熙三十九年（1700年）奉命入內府鑒定宮廷收藏的古代書畫；再數年，入直南書房，成為康熙皇帝倚重的文臣。王原祁甚至有一段時間長住京師海淀的皇家園林暢春園內，公務繪事兼顧。王原祁於康熙五十年(1711年)任〔康熙萬壽盛典圖〕總裁官，還參與了《佩文齋書畫譜》一書的編纂工作，與宮廷藝術的關係非常密切，是一位最有代表性的詞臣畫家。王原祁是清初「四王」（其餘三人為王時敏、王鑒和王翬）之一，以畫山水聞名畫壇。王原祁特別推

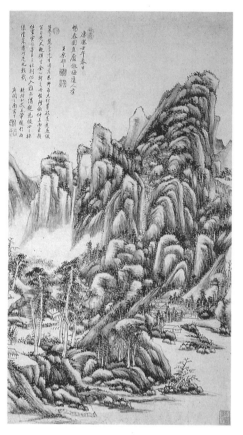

► 王原祁〔仿梅道人山水
圖〕軸（見圖三十四）

崇元朝黃公望的畫藝，他自己曾說過：「所學者大痴也，所傳
者大痴也」（《麓臺題畫稿》）。王原祁的筆墨功底較深厚，自
稱筆端爲「金剛杵」。畫於康熙四十六年（1707年）的〔仿董
巨山水圖〕軸，以濃淡乾濕的墨色作群山茂林，山頭反覆皴
擦，多用「披麻皴」，再加苔點，顯示蔥鬱繁密的植被；山林
間置亭、閣數座，杳無人蹤，一派超然脫俗的氣氛。雖說是
學五代董源、巨然畫法，實際上更多受到元代黃公望的影響。

　　清代詞臣畫家除王原祁外，尚有十餘人，形成一個實力
雄厚的創作隊伍。現將有關畫家介紹於下。

　　宋駿業（？-1713年），字聲求，號堅甫，吳（今江蘇蘇州）人，曾官都察院左副都御史、御書處辦事刑部員外郎、兵部右侍郎等職務，擅長畫山水，受業於「四王」之一的著名山水畫家王翬。在康熙二十九年(1690年)，宋駿業特地聘請老師王翬北上京師，擔當〔康熙南巡圖〕十二巨卷的主筆。宋駿業的作品保留了王翬秀麗潤澤的特點。

　　董邦達（1699-1796年），字孚存，號東山，富陽（今屬浙江）人，雍正十一年（1733年）進士，歷任侍讀學士、內閣學士、禮部尚書、工部尚書等官職。董邦達擅長畫山水，畫風受「四王」的影響很深，推崇元人的筆墨。董邦達的作品很得乾隆皇帝弘曆的賞識，在為董邦達畫幅上題寫的詩句中，甚至把董邦達和李世倬比喻為五代、北宋時期的名畫家董源和李成。董邦達的作品數量較多，而且大部分是為皇帝而畫的，畫風承襲「四王」衣鉢，乾濕筆並用。

　　勵宗萬（1705-1759年），字滋大，號依園，又號竹溪，靜海（今屬河北）人，康熙六十年（1721年）進士，官至刑部侍郎，詩、文、書、畫在當時皆頗有聲譽。勵宗萬作畫以山水為主，遠學元人黃公望、王蒙的風格，近則直接得之於王原祁的筆墨。

　　張若靄（1713-1746年），字景采，號晴嵐，桐城（今屬安徽）人，是大學士張廷玉的長子，雍正十一年（1733年）參加殿試，得中第三名(探花)，後來張廷玉竭力推辭，才改為二甲第一名，歷任翰林院編修、內閣學士、禮部侍郎等官職。張若靄的山水畫學明末董其昌及「四王」的風格，而花卉畫則近陳道復。

　　張若澄(生卒年不詳)，是張若靄之弟，字鏡壑，號款花廬主人，乾隆十年（1745年）進士，歷官內閣侍讀學士、禮

部侍郎等職，擅長畫山水、花卉，畫風簡淡，繼承「四王」的畫法，皴擦明顯留有王原祁的痕跡。他所畫的〔興安嶺圖〕軸，描繪的是東北地區的風光。康熙四十二年(1715年)，玄燁北巡到達興安嶺，在嶺上最高處紮營；乾隆皇帝弘曆也曾追尋他祖父的足跡到東北巡視，並寫有「登興安大嶺歌」詩。張若澄的畫幅上就錄有弘曆的全詩。此圖以傳統的筆法，畫塞外的高山大嶺，甚為壯觀，也別具面貌。

錢維城(1720-1772年)，字宗盟，號稼軒，武進（今江蘇常州）人，乾隆十年（1745年）參加殿試，獲得第一名狀元，此後歷任翰林院修撰、刑部侍郎等官職。其畫學董邦達，推崇元人筆墨，擅長運用乾筆皴擦。評者以為錢維城的山水畫「丘壑幽深，氣暈清秀」（清‧佚名《讀畫輯略》）。錢維城曾畫過〔平定準噶爾圖〕卷，以山水畫的形式，表現平定西域的重大歷史事件，別具一格。

董誥(1740-1818年)，字西京，號蔗林、柘林，是董邦達的兒子，於乾隆二十八年（1763年）傳臚，官至內閣大學士。董誥擅長畫山水，傳承家學，亦宗「元四家」及「四王」筆法，其中尤受王原祁的影響最大。

關槐（生卒年不詳），字晉軒，仁和（今屬浙江）人，於乾隆四十一年（1776年）為內閣中書，第二年又入值軍機處。到了乾隆四十五年（1780年）關槐得中進士，官至禮部侍郎。他擅長畫山水，畫藝得到董邦達的指點傳授，筆墨皴染結合。他畫有〔上塞錦林圖〕軸，用傳統的筆法描繪塞外的秋景，色澤火紅，頗有特色。

黃鉞(1750-1841年)，字左田，又字左軍，號左君，當塗（今屬安徽）人，於乾隆五十五年（1790年）得中進士，官至戶部尚書。黃鉞擅長畫山水，受王原祁的畫風影響很深，

筆墨較爲蒼厚。黃鉞的畫藝也得到乾隆皇帝的賞識，畫上經常有皇帝的題詩。

以上幾位詞臣畫家都擅長畫山水，下面幾位詞臣畫家則以花鳥畫聞名。

蔣廷錫（1669-1732年），字揚孫，又字酉君，號西谷，又號南沙、青桐居士，常熟（今屬江蘇）人，康熙四十二年（1703年）中進士，官至文華殿大學士兼戶部尚書。蔣廷錫擅長畫花鳥，學清初惲壽平的畫法，「頗有南田餘韻」（清‧秦祖永《桐陰論畫》）。「揚州八怪」之一的李鱓，早年曾向蔣廷錫請教過畫藝。他的很多作品都收藏在皇宮裡，錄入《石渠寶笈》一書。

鄒一桂（1686-1772年），字原褒，號小山，無錫（今屬江蘇）人，雍正五年（1727年）得中進士，官至禮部侍郎。鄒一桂的妻子惲蘭溪，是惲壽平的後人。他擅長畫花卉，繼承惲氏的風格，其中不無這層關係。「惲南田後僅見也」，這是張庚在《國朝畫徵錄》中對鄒一桂作品的評價。鄒一桂的繪畫設色明淨雅致，頗得惲氏神韻。

蔣溥（1708-1761年），字質甫，號桓軒，是蔣廷錫之子，於雍正八年（1730年）傳臚，到乾隆十八年（1753年）官至東閣大學士。他有著家傳的淵源，同樣也精於花卉畫。從蔣溥的作品上可以看到惲壽平畫風的餘脈。

從以上的敘述中，可以看到詞臣的山水畫是「四王」畫風的天下，而詞臣的花鳥畫則不出惲壽平所開創「常州派」的藩籬。在繪畫史上常常把清初的「四王」及惲壽平的「常州派」說成是畫壇的主流派或正統派，說明「四王」風格的山水畫及「常州派」花鳥畫得到了皇帝的喜愛和推崇。它們不但在供奉宮廷的職業畫師筆下得以傳播，而且在詞臣畫家

中更加流行。詞臣的作品和宮廷職業畫師的作品，共同形成了富有時代特徵的清初宮廷山水、花鳥畫藝術。這股風氣的形成，固然有像王原祁、蔣廷錫這樣知名畫家的重要作用，但更重要的原因是，滿洲貴族入關以後不斷漢化，迅速向漢族的士人文化靠攏，在流派紛呈的清初畫壇上有多以實景寫生入畫的「金陵八家」，這些畫家寄託了對明朝故國山河的懷戀；而八大山人的花鳥畫，一股不滿現實情緒彌漫畫面。而唯有「四王」及「常州派」的山水、花鳥，體現出一種平和疏淡的情景。它們成爲詞臣畫家與宮廷職業畫家的主要風格，是清朝統治階級有意選擇的結果。

原載：《文物天地》（北京）1991年第1期

清初宮廷畫家黃應諶及其作品

　　清朝的宮廷繪畫，以雍正、乾隆朝爲最盛，供奉宮廷的
畫家眾多，作品繪製精緻、富麗，同時還具有中西畫風合璧
的時代特點。然而雍、乾宮廷繪畫的盛況，並非突如其來。
它在康熙時即已有相當規模。現在唯有清入關後第一代皇帝
順治時的宮廷繪畫創作情形，所知甚少，流傳下來的作品亦
不多見。根據張庚的《國朝畫徵錄》、胡敬的《國朝院畫錄》、
韓昂的《圖繪寶鑑續纂》、佚名的《讀畫輯略》等書的記載，
順治朝宮廷畫家僅得黃應諶、王國材、孟永光三人。據筆者
眼目所及，只見黃應諶尚有作品存世，其餘二人的作品似乎
已不見流傳了①。

　　黃應諶，「字敬一，號創菴，順天人」②,「世居京師」③，
擅長畫「人物、鬼判、嬰孩，傳染一遵古法」④，順治
中期被皇帝福臨召至宮中供職。《國朝院畫錄》一書中說黃應
諶曾在順治年間「爲上元縣丞」，經查乾隆十六年（1751年）
刊刻之《上元縣志》，在卷5「官守下」內，有黃應諶之名，

① 筆者曾見有署名孟永光的一幀〔花卉圖〕軸，絹本設色畫，現藏重
　慶市博物館，此圖雖畫法工細、設色豔麗，但畫絹粗劣，不似宮內
　用品，繪畫風格亦晚於孟永光所處的時代，故不足爲憑。
② 淸・胡敬《國朝院畫錄》卷上。
③ 淸・韓昂《圖繪寶鑑續纂》卷2。
④ 同③。

作上元知縣，「大興人，內院供事」，而縣丞中則無黃應諶之名。知縣的地位要高於縣丞。筆者以爲應當以縣志所記爲是。亦或許他初爲縣丞，後來升任知縣。《上元縣志》內順治時知縣共列有五人，黃應諶排名首位。看來這五個知縣是按任官時間的先後排列順序的，那麼黃應諶任上元知縣的時間當在順治的中前期。黃應諶的生卒年向無記載，現在其生年已可考知。河北省博物館收藏有黃應諶〔滿城風雨圖〕一軸，款作：「甲寅」、「七十八叟」。甲寅爲康熙十三年（1674年），時年黃應諶是七十八歲，以此推之，可知他生於明‧萬曆二十五年（1597年）。入清時黃應諶爲四十八歲，其開始在宮廷中供職作畫，應在任上元縣知縣之前，年紀約五十歲左右，擔任上元縣知縣時約爲五十五、六歲的年紀。黃應諶任職上元縣多長時間，已不可確考，但在順治晚年他又仍然回到宮廷中供職。《國朝院畫錄》一書中收載黃應諶的〔宴桃李園圖〕軸，款爲「順治戊戌秋日，小臣黃應諶奉敕恭畫並書」，「戊戌」爲順治十五年（1658年），黃應諶其時六十二歲；河北省博物館收藏的黃應諶的另一幅作品〔卜居圖〕軸，款作「順治庚子春日，小臣黃應諶奉敕恭畫」，「庚子」爲順治十七年（1660年），其時黃應諶六十四歲。這兩幅作品均是奉敕爲皇帝而畫的，可證順治晚年黃應諶在京師宮廷中供職。黃應諶在宮廷內供職一直延續到康熙朝，臺北故宮博物院收藏的黃應諶作品〔陋室銘圖〕軸，書款爲「康熙丁未中秋，小臣黃應諶奉旨恭畫並書」，「丁未」爲康熙六年（1667年），黃應諶時年七十一歲。他最晚的作品畫於康熙十五年（1676年），在此之前的康熙十三年（1674年）畫有〔滿城風雨圖〕軸、〔山靜日長圖〕軸和〔迎春送歲圖〕軸，這四幅畫的署款中都不見「小臣」、「奉敕」等字詞，可見此時的黃應諶已經離開宮

廷了。胡敬的《國朝院畫錄》一書中記載「康熙中聖祖命叛『閱武圖』稿，賜官中書」，看來時間上有些差誤，「賜官中書」應當是發生在康熙初年的事情。中書是內閣中掌管撰擬、記載、翻譯、繕寫之職的官員，官階爲從七品。此職可由皇帝特賜，在〔迎春送歲圖〕軸款下有一方作者的印章，印文爲「太史之章」，應當就是黃應諶對榮獲恩賜中書職務的印記。黃應諶的卒年不可確考。

　　從黃應諶的簡歷可以知道，他是順天大興（即今北京）人，並沒有從龍入關之類的榮耀，但却極受皇帝的寵幸和信任。他在順治時先以畫藝供奉內廷，然後被遣往上元任知縣。上元清屬江寧府，即今之江蘇南京。此地爲明朝開國之都，終明一世，其地位僅次於北京。清初時，許多懷有故國之思的明朝遺民聚集在南京，清廷對此防範甚嚴。黃應諶能任上元知縣，又是直接從皇帝身邊派來的，其身分地位自然是相當重要的，決非一般的地方官。由此筆者聯想到康熙時曹寅作爲內務府的重要人員任江寧織造，除去負責爲皇帝生產製造各類用品外，還兼有監控地方官及民眾的任務。黃應諶是否也屬這種人員，尙無材料證明，但供奉內廷的畫家是由內務府管轄的，和曹寅同出一門。黃應諶後來又從地方官的位置上返回宮廷供職，看來皇帝對他在任上的表現還是十分滿意的，所以有康熙初年恩賜中書之事，最後還「養老榮之」⑤，這是很不多見的待遇。

　　下面我們再來看看黃應諶的繪畫作品。據目前所見，黃應諶的畫作尙存有七幅，現按作畫年代先後依次介紹。

　　〔卜居圖〕軸，絹本設色畫，橫幅，縱131公分、橫201公

⑤ 同③。

分，河北省博物館藏，圖載《中國古代書畫圖目》第8冊。此圖款作「順治庚子春日，小臣黃應諶奉敕恭畫」，畫上錄〈卜居〉文字一段。〈卜居〉是《楚辭》中的一篇，相傳是戰國時楚國的屈原所寫。此圖畫山林間一處幽靜的建築物，一人乘馬前來拜訪主人。主人是一位白髮白鬚的老者，來訪者向他詢問「自處之道」，與之相互作揖。來者的隨從牽馬在屋外等候。圖中界畫工整，樹木的畫法規矩細緻，人物精巧，山石作小斧劈皴，色彩較為豐富。庚子為順治十七年（1660年），黃應諶時年為六十四歲。

〔陋室銘圖〕軸，絹本設色畫，縱243.3公分、橫158公分，臺北故宮博物院藏，《故宮書畫錄》卷5收載。此圖款作「康熙丁未中秋，小臣黃應諶奉旨恭畫並書」，畫幅的上方錄唐朝劉禹錫所寫的〈陋室銘〉全文。丁未為康熙六年（1667年），黃應諶時年為七十一歲。

〔山水〕扇面，金箋本，縱17.5公分、橫49.5公分，北京故宮博物院藏。此圖款為「己酉中秋，為河圖年翁寫，黃應諶」，兩方印章為「應」、「諶」。畫中為江南春日景色，臨水的酒肆，招幌飄動，湖上漁舟兩隻，漁夫數人，生動自然。己酉為康熙八年（1669年），黃應諶時年七十三歲。

〔山靜日長圖〕軸，絹本設色畫，縱160.5公分、橫59.3公分，青島市博物館藏，圖見《青島市博物館藏畫集》。此圖款作「山靜日長，甲寅夏五月寫，黃應諶時年七十有七」，款下有印二方，印文不辨。山石、樹木畫得較為粗放，臨水的水榭，工細規矩，具有宋人韻緻。

〔滿城風雨圖〕軸，絹本設色畫，縱166.7公分、橫75.8公分，河北省博物館藏，圖見《中國古代書畫圖目》第8冊。此圖款作「滿城風雨近重陽，甲寅九日寫似育坦詞兄，七十

八叟黃應諶」。此畫描繪自然景色，風雨交加，一葉扁舟載客
顚簸在湖面上，風雨的動勢與氣氛渲染得十分濃厚，畫法工
整細緻。「滿城風雨近重陽」爲宋代潘大臨的詩句，黃應諶以
隸體書寫，其餘爲行書。育坦詞兄不知何許人。雖然只寫「甲
寅九日」，但從題詩及畫意來看，應當是爲九月初九日重陽節
而畫的，故可確定此圖畫於該年九月。甲寅爲康熙十三年
（1674年），黃應諶爲「七十八叟」。〔山靜日長圖〕軸與〔滿
城風雨圖〕軸均畫於康熙十三年（1674年），前者作於五月，
署「七十有七」，後者畫於九月，署「七十八叟」，之間有一
歲的差距，比較合理的解釋是，這兩幅畫分別畫在黃應諶生
日的前後，據此可以推知，作者的生日當在五月至重陽節之
前。

　　〔迎春送歲圖〕軸，絹本設色畫，縱152.3公分、橫95公
分，北京故宮博物院藏。此圖款爲「迎春送歲，甲寅除夕寫
似顯翁老年臺，臨淄黃應諶」，印兩方「黃應諶」、「太史之章」。
此圖爲人物畫，畫傳說中的鍾馗形象，一小鬼挑擔相隨，畫
得非常工細，描法猶如鐵線，挺健有力，色彩鮮麗，是一幅
爲過年所作的節令畫。款上寫「臨淄黃應諶」，當爲畫家的祖
籍。黃應諶的人物畫僅見此一幀。「甲寅除夕」，是指康熙十
三年歲末，西元已經是1675年了。

　　〔江南夏日圖〕軸，絹本設色畫，縱119.8公分、橫46.5
公分，青島市博物館藏，圖見於《青島市博物館藏畫集》。此
圖上款爲「丙辰中伏日，爲君老詞壇，八十老人黃應諶」。畫
面景色開闊，於綠柳濃蔭中透出夏季農忙景象，描繪十分細
緻、生動和眞實，當是作者任官江南時親身體驗的反映。「丙
辰」爲康熙十五年（1676年），是目前所知黃應諶最晚的一幅
作品，畫家雖已八十高齡，但從畫上尙不見絲毫老態，很是

難得⑥。

　　另外見諸於文字記述的尙有〔宴桃李園圖〕軸，《石渠寶笈・初編》和《國朝院畫錄》收載。此圖款爲「順治戊戌秋日，小臣黃應諶奉旨恭畫並書」，畫左方書李白原序。戊戌爲順治十五年（1658年），其時黃應諶六十二歲，爲目前所知黃應諶作品最早者。另據胡敬《國朝院畫錄》敍述黃應諶生平時，提到他在康熙時還畫過〔閱武圖〕。

　　黃應諶不但在宮中作畫，而且還擔任爲宮廷收購散落在外繪畫作品的工作。筆者曾見到順治十六、十七年（1659、1660年）零散的「內務府檔案」，其中有多處經黃應諶過目鑑定，然後購買繪畫作品的記載，如「四仙橫披一軸，順治十六年九月初十日祁進朝交，黃應諶看似商喜，好，銀三十一兩」；「林良蘆雁軸，順治十六年十一月初六日祁進朝交，黃應諶看，眞筆，好，銀三兩五錢」；「鶯石軸，順治十六年十二月十七日，黃應諶看，似呂紀，好，銀八兩」；「野仙四軸，順治十六年十二月三十日祁進朝交，黃應諶看似紀鎭，銀五兩」；「判子軸，順治十七年二月十六日，黃應諶看衣褶筆法似劉俊，好，銀二兩」；「水墨蝦米軸，順治十七年三月初七日祁進朝交，黃應諶看，成化御筆，眞，中等，銀五兩」；「冬景梅圖軸，順治十七年六月初十日祁進朝使王之祚交來，黃應諶看是商喜眞筆，銀十兩」；「人馬小橫披一軸，順治十七

⑥ 寫完此短文，又見《中國古代書畫目錄》第9冊（文物出版社，1991年）內福建省博物館藏品簡目，收有黃應諶〔鍾馗圖〕一軸，注明此畫作於八十一歲（戊午，康熙十七年，1678年）。作畫年齡與時間有一歲之差。因未見此圖照片，不知畫款上的全部內容，或許括弧內的年份推算有誤。如果是那樣，則這幅〔鍾馗圖〕軸是黃應諶另一件人物畫，也是他最晚的一幅作品。

年六月二十六日祁進朝交，黃應諶看似商喜筆，好，只是畫
無餘地，似裁去者，銀十二兩」。從以上這些檔案材料裡，可
以看出黃應諶對於明朝的宮廷繪畫十分熟悉，很有鑑別眞僞
優劣的眼光。黃應諶雖說世居北京，但要能看到明朝宮廷中
的藏畫，也非易事，由此筆者有如下猜測，黃應諶有可能是
晚明宮廷中的職業畫家，入清以後又轉爲新的王朝服務。

　　從黃應諶的作品上，可以感到明朝宮廷繪畫的影響，無
論山水、建築和人物，都能在商喜、劉俊、倪端、李在、朱
端等人的作品中找到淵源。黃應諶幾幅在宮廷中所畫的作品，
如〔宴桃李園圖〕軸、〔卜居圖〕軸、〔陋室銘圖〕軸等，是
以歷史故事、歷史人物入畫的，具有明顯的敎化目的，在題
材內容上也與明代宮廷繪畫一脈相承。

　　黃應諶在宮廷中作畫，姓名前均署「小臣」二字，與其
他絕大部分清代宮廷繪畫上只寫「臣」字略有不同。除去黃
應諶外，筆者還見到兩例，一例爲焦秉貞所畫的〔仕女圖〕
冊（北京故宮博物院藏），此圖冊共十二頁，末頁上署款「小
臣焦秉貞恭畫」；另一例爲冷枚所畫的〔避暑山莊圖〕軸（北
京故宮博物院藏），款作「小臣冷枚恭畫」。焦秉貞和冷枚都
是康熙前期進入宮廷供職的畫家。看來這樣的署款格式，是
早期宮廷畫上才有的，而到了雍正、乾隆及以後的清朝宮廷
畫上，作者便不再署「小臣」二字，只署「臣」一字了。這
裡的「小臣」，並不說明畫家年齡的大小，而是清初的宮廷畫
家，對於新的統治者卑恭的表示。

　　從留存的實物和文獻記載兩個方面來看，可以確定如下
的事實，清初順治年間和康熙的前期，清朝宮廷繪畫的面貌
尙未脫離明朝宮廷繪畫畫風的影響，並沒有因爲改朝換代政
局的劇烈動盪，而使這部分繪畫的風格有根本性的變化。現

時我們看到較多的中西合璧畫風的作品，是在雍正、乾隆年間，由於歐洲傳教士畫家於宮廷內供職以後，才出現和形成的。

　　前文已經提及，順治時供奉宮廷的職業畫家，知道姓名的僅黃應諶、王國材和孟永光三人。實際上當然不止此數，但其他畫家的姓名都已無考。王國材和孟永光二人在畫史上記述的材料亦寥寥無幾，實難敷衍成篇，現只能將王、孟二人的生平簡況附於黃應諶之後，以窺清·順治朝宮廷繪畫一斑。王國材，號崑山，大興（今屬北京）人，擅長畫仙釋人物，作有〔山村鬥矇圖〕，畫盲者數人僵立、斜倚的醉態，各盡其趣，還曾為順治皇帝畫過肖像。孟永光，字月心，山陰（今浙江紹興）人，擅長畫人物、肖像、花卉，受業於孫克弘，於明朝末年遠赴遼東，後隨清軍入關，順治時供奉內廷，待遇甚優厚，內侍張篤行曾跟隨他習畫。

原載：《故宮文物月刊》（臺北）1992年8月號

焦秉貞、冷枚及其作品

　　清朝的宮廷繪畫以雍正、乾隆時（1723-1795年）最盛。在這段時間內，宮廷繪畫設立專門機構，制度完備，畫家眾多，作品也獨具特色。流傳至今的清宮廷畫，絕大多數是屬於這一時期創作的。但清宮有畫家供奉，並非始於雍正，順治時即有例可查，至康熙時畫家漸多，規模初具，亦有一些重要作品存世，如〔康熙南巡圖〕卷等，只是因為資料較少的緣故，對康熙宮廷繪畫的瞭解不如雍正、乾隆時清楚。本文僅從康熙時入宮供職的焦秉貞和冷枚兩位畫家及其作品，來探討這一時期宮廷繪畫的某些問題。

　　畫家焦秉貞之名，見於胡敬《國朝院畫錄》、佚名《讀畫輯略》、張庚《國朝畫徵錄》、竇鎮《國朝書畫家筆錄》等書。焦秉貞，字爾正，濟寧（今屬山東）人，於康熙時任欽天監五官正。欽天監是官方設置的專門掌管觀測天象、推算曆法的機構，從明朝末年開始，就有若干歐洲人在其中供職，延續至清，依然如此。焦秉貞任官於欽天監，接觸到不少歐洲人，通過他們學習了歐洲的科學文化知識，並將其中的某些知識運用到他的繪畫創作中。對於焦秉貞的作品，康熙皇帝玄燁頗有褒詞，《國朝院畫錄》的作者胡敬，曾記載了一段玄燁對焦秉貞的評價：「康熙己巳春，偶臨董其昌〈池上篇〉，命欽天監五官正焦秉貞取其詩中畫意。古人賞讚畫者曰『落

筆成蠅」、曰『寸人豆馬』、曰『畫家四怪』、曰『虎頭三絕』，往往不已。焦秉貞素按七政之躔度，五形之遠近，所以危峰疊嶂中，分咫尺之萬里，豈止於手握雙筆，故書而記之。」隨後，胡敬又對焦秉貞的繪畫作了具體分析：「海西法善於繪影，剖析分刌，以量度陰陽向背，斜正長短，就其影之所著，而設色分濃淡明暗焉。故遠視則人畜、花木、屋宇皆植立而形圓。以至照有天光，蒸爲雲氣，窮深極遠，均粲布於寸縑尺楮之中。秉貞職守靈臺，深明測算，會悟有得，取西法而變通之。聖祖獎其丹靑，正以獎其數理也。」胡敬在這段評論中，敍述了歐洲繪畫的特點，即繪畫藝術與自然科學的結合，並認爲康熙皇帝讚賞焦秉貞的畫藝，實際是對焦氏運用數理於畫中的鼓勵。

關於焦秉貞的生平，畫史上記載十分簡略，除去任欽天監五官正外，僅僅知道他於康熙二十八年（1689年）繪〔池上篇圖〕，康熙三十五年（1696年）繪〔耕織圖〕四十六幅，康熙四十年（1701年）繪〔人物故事圖〕軸，署款作：「康熙辛巳孟冬焦秉貞恭畫」。另據郭味蕖編著的《宋元明淸書畫家年表》云：雍正四年（1726年）焦秉貞曾爲張照畫肖像，此圖由蔣廷錫補景。由以上簡歷可以知道，焦秉貞在康熙二十八年以前已進入宮廷供職，而遲至雍正四年，還有作品傳世，其藝術活動長達四十年。焦秉貞的生卒年無確切記載。據以上畫幅大致推測，他約生於順治後期，卒於雍正前期，活了七十歲左右。

焦秉貞的作品，見於著錄和流傳的都不很多，《國朝院畫錄》收有〔耕織圖〕一冊、〔列朝賢后故事圖〕一冊、〔山水樓閣圖〕一冊、〔池上篇圖〕一軸、〔摹王維雨中春望詩意圖〕一軸和〔仕女圖〕一冊等六種，都屬於宮廷的收藏品。康熙

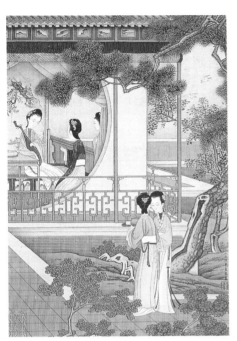

► 焦秉貞 〔仕女圖〕冊之一
（見圖十三）

焦秉貞 〔仕女圖〕冊之二 ◄
（見圖十四）

► 焦秉貞 〔仕女圖〕冊之三
　（見圖十五）

焦秉貞 〔仕女圖〕冊之四 ◄
　（見圖十六）

三十五年焦秉貞「奉敕繪〔耕織圖〕四十六幅，農桑風景，曲盡其致。現鏤板行世」①此圖冊畫耕和織各二十三圖，將農夫播種直至收穫、農婦養蠶直至織布的各個生產環節一一描畫，體現了清初獎勵農耕、發展生產的經濟狀態。農耕紡織題材的畫幅，歷朝歷代多有繪製，這是因為我國古代以農立國，男耕女織，安居樂業，是聖哲明君心目中理想的太平盛世。宋代樓璹就曾畫過一組〔耕織圖〕。焦秉貞的〔耕織圖〕即繼承樓氏的畫幅，二者在題材內容上並無大的區別；但是在具體描繪的技法上，二者就有較大的不同。向達先生曾經對比了樓璹和焦秉貞的〔耕織圖〕，認為：「焦氏之圖大致模仿樓作而加以變通、點綴，……而其最為不同者，則焦圖應用西洋之透視法以作畫是也。」②焦秉貞作品中的人物，身材修長，符合人體的比例，這點與樓璹作品的人物頭大身小顯然是大有異趣的。這裡面的區別說明了焦秉貞在掌握人物的動態結構方面，受到西洋人物畫的影響。現藏北京故宮博物院的〔列朝賢后故事圖〕冊，題材內容多為宣傳封建的倫理綱常，不過在刻畫人物上，確實與傳統的仕女畫有所不同，比例恰當，給人很舒服的感覺；畫幅背景中有宮殿和屋宇，亦與傳統界畫有所區別，圖中所有的斜線，並非是平行線，而是按照一定的規律，逐漸消失於某一點，這是借鑒歐洲焦點透視繪畫方法的結果。這與康熙皇帝評論焦秉貞「深明測算，會悟有得，取西法而變通之」③是十分吻合的。

55

① 清‧佚名《讀畫輯略》。

② 向達〈明清之際中國美術所受西洋之影響〉，載《唐代長安與西域文明》一書，三聯書店，1957年，北京。

③ 清‧胡敬《國朝院畫錄》。

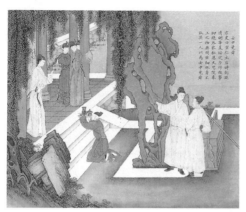

► 焦秉貞 〔列朝賢后故事圖〕冊之一
（見圖三十五）

焦秉貞 〔列朝賢后故事圖〕冊之二 ◄
（見圖三十六）

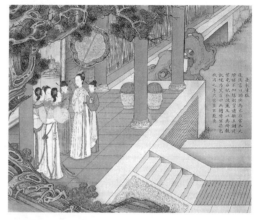

5
6

► 焦秉貞 〔列朝賢后故事
圖〕冊之三　（見圖三十七）

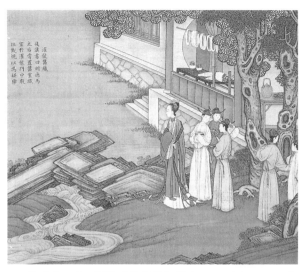

► 焦秉貞 〔列朝賢后故事圖〕冊之四 （見圖三十八）

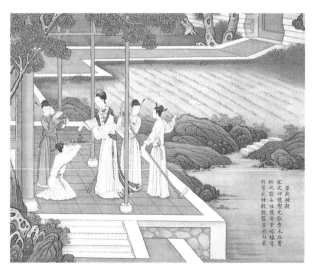

► 焦秉貞 〔列朝賢后故事圖〕冊之五 （見圖三十九）

北京故宮博物院還收藏有一件〔桐蔭仕女圖〕油畫屏風。
屏風的一面爲一幅通景的油畫作品，另一面是康熙皇帝手書
的〈洛禊賦〉，筆者曾專門撰文介紹過這件重要的藝術品④。
此油畫屏上無作畫者款印，但可以確定無疑是出自當時供奉
宮廷的中國畫家之手。從這件作品創作於康熙時；從畫中的
仕女形象身材修長看；從畫幅背面玄燁題寫詩句而他又曾在
焦秉貞的其他作品上褒揚過焦氏的畫風等因素綜合分析，這
幅油畫屏風很有可能出自焦秉貞之手。

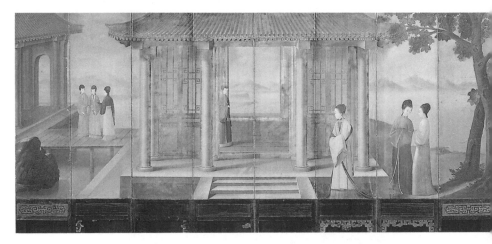

　　　　　　　佚名〔桐蔭仕女圖〕油畫屏風　　（見圖四十）◀

　　焦秉貞有個學生，名冷枚，二人畫風非常相似。冷枚字
吉臣，別號金門畫史，膠州（今山東膠縣）人，稍晚於焦秉
貞約於康熙中期入宮供職，「初師五官正焦秉貞，後與秉貞名
相垺」⑤，「又嘗奉敕作〔南巡圖〕；秉貞奉敕繪〔耕織圖〕，

④　聶崇正〈我國最早的油畫作品——康熙時期油畫仕女屏風〉，載《美
　　術史論》叢刊第3輯，1982年。

枚復助之」⑥。「康熙五十二年修〔萬壽盛典〕，冷枚曾入選」
⑦。〔康熙南巡圖〕共十二巨卷，是玄燁於康熙二十八年（1689
年）第二次南巡的形象紀錄，從康熙三十年（1691年）開始
繪製，冷枚曾參與其事，則他入宮供職至遲不會晚於此時。
冷枚在康熙年間的作品還有〔漢宮春曉圖〕卷（康熙四十二
年，1703年）、〔高士賞梅圖〕軸（康熙五十二年，1713年）、
〔避暑山莊圖〕軸⑧等。玄燁死後，胤禛即位，是爲雍正皇
帝。雍正在位十三年間（1723-1735年），尙未見到冷枚一件
署有「臣」字款的畫幅。據此可以推知，在雍正年間，這位
頗受康熙皇帝重用的畫家已然不在宮廷內供職了。冷枚是由
於什麼原因失寵於雍正皇帝，目前還不清楚。但是我們從他
所畫的〔十宮詞圖〕冊上，可以瞭解到冷枚這段時間的一些
蹤跡。此圖共十頁，末頁冷枚署款作：「冷枚恭畫」，每頁均
有對題，對題書款作：「雍正乙卯夏寶親王長春居士著，梁詩
正謹書」，乙卯爲雍正十三年（1735年），寶親王、長春居士
就是胤禛之子弘曆。而冷枚就是根據弘曆所寫的〈十宮詞〉
配上圖畫，再由梁詩正書錄。由此我們得知冷枚雖然不在宮
廷內供職，卻是寶親王府的座上客。大概由於冷枚與弘曆的
這層關係，所以當弘曆即位後，於「乾隆元年正月初九日，
內大臣海望奉上諭：將畫畫人冷枚傳來，照慈寧宮畫畫人賞
給錢糧」⑨。冷枚又重新入宮成爲如意館內的重要畫家。同

⑤⑥　《膠州志》。
⑦　清・佚名《讀畫輯略》。
⑧　楊伯達〈冷枚及其〔避暑山莊圖〕〉，載北京《故宮博物院院刊》19
　　79年第1期。文中根據圖內所畫景物，認爲該圖畫於康熙五十二年（
　　1713年）之前。
⑨　清《內務府造辦處檔案》。

年冷枚爲畫圓明園內的宮殿景觀，在園內住了一年之久。乾隆皇帝對他照顧得甚爲周到，乾隆二年（1737年）正月，「因冷枚家口甚多，錢糧不足度用」⑩，每月又獲飯銀三兩，使得冷枚的俸銀，居內務府如意館畫家之首。同年，又因冷枚年事已高，乾隆皇帝恩准冷枚之子冷鑑入宮幫助作畫；乾隆三年（1738年）冷枚又獲得官房數間居住，各項待遇更爲優厚。至乾隆六年（1741年），皇帝下諭：「著冷枚隨意起手卷稿」⑪，即在宮廷也可不完全按照指定的題材作畫。第二年四月，原先由冷枚畫出草稿的〔羅漢圖〕手卷，改由沈源接畫；七月「太監高玉傳旨：著動用造辦處錢糧賞給冷枚銀五十兩」⑫，這是冷枚在宮廷中活動的最後的消息。冷枚大約於乾隆七年（1742年）離開宮廷，或許在此後不久就去世了。冷枚從康熙中期進宮供職，除去雍正的十三年外，在宮中服務近四十年。如果以他入宮時爲二十歲計，卒年約爲七十餘歲，其生卒年大致爲康熙九年（1670年）至乾隆七年（1742年）。

冷枚擅長畫人物、山水、動物等，畫風工整細致，線條規矩有力，色澤鮮豔。其人物、走獸的畫法一如其師，受到歐洲畫風的影響；他的仕女畫，身材修長，符合比例，與焦秉貞難分伯仲；其屋宇的畫法，已有焦點透視的痕跡。比如〔梧桐雙兔圖〕軸，畫梧桐樹下匍伏著兩隻白兔，動物的造型相當準確，絨毛畫得極爲細致，尤其是兔子的眼睛，畫出眼白、眼珠，在黑色的眼珠上再以白粉點出反光（即亮斑），使得眼睛十分水靈、透明、晶瑩，而這樣的處理手法，顯然

60

⑩ 清《內務府造辦處檔案》。
⑪ 清《內務府造辦處檔案》。
⑫ 清《內務府造辦處檔案》。

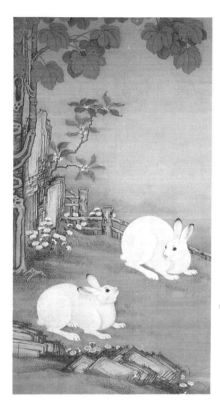

▶ 冷枚 〔梧桐雙兔圖〕軸
（見圖四十一）

是從歐洲繪畫中借鑒來的；又如〔避暑山莊圖〕軸，以鳥瞰的手法，描繪承德皇家園林熱河行宮的全貌，雖然整幅畫面仍然保留了濃厚的傳統山水畫的特點，但在局部宮殿屋宇的刻畫上，則明顯運用了近大遠小焦點透視的技法。冷枚和焦秉貞一樣，都在各自的繪畫創作中借鑒了歐洲的繪畫技法，而且，這也是在清朝幾乎所有宮廷畫家作品中一種帶有普遍性的傾向。

通過以上的分析，隨之而來的問題是：焦秉貞和冷枚是從什麼途徑來學習歐洲的繪畫技法的？眾所周知，在清朝宮

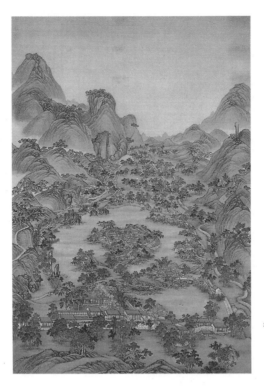

► 冷枚 〔避暑山莊圖〕軸
（見圖十一）

廷內供職的，除去中國畫家外，還有不少歐洲的傳敎士畫家，
這些歐洲畫家中，技藝最爲出眾、影響最爲廣大的，是義大
利人郎世寧（1688-1766年）。他不但自己在宮廷內作畫，而
且還曾奉命向中國的宮廷畫家傳授歐洲繪畫的方法和技藝。
但郎世寧來華是在康熙五十四年(1715年)，而焦秉貞、冷枚
入宮供職均在康熙中前期，顯然焦、冷二人作品中出現的歐
洲繪畫因素，不是來自郎世寧的傳授。另外，比郎世寧來華
略早還有一位義大利傳敎士馬國賢（1692-1745年），他於康
熙四十九年（1710年）抵達中國，此人略諳繪事，但從時間
上看，與焦、冷亦無師承上的關係。由此可以知道，焦秉貞
和冷枚並沒有得到像郎世寧、馬國賢這樣的歐洲畫家的直接
傳授，他們是通過別的途徑間接地學習到西洋繪畫技法的。

　　如前所述，在康熙中前期宮廷中並無專職的歐洲畫家，但是有從事其他工作的傳教士，在這部分傳教士攜來的書籍圖冊中，有一定數量的美術品，其中「大率爲宗教畫，蓋教士審知中國人士愛好畫，故以爲宣傳之具」⑬。焦秉貞在欽天監任職，與歐洲人頗多交往，能夠看到他們攜來的歐洲美術作品，其中大量的應當是有插圖的書籍和版畫。焦秉貞從這些圖畫中受到啓發，並運用到自己的繪畫創作中；至於冷枚，一則師從焦秉貞，二則亦能接觸到歐洲的藝術品。

　　中西合璧的繪畫風格，是清代宮廷繪畫的特點之一，這是明末清初中西文化藝術交流的結果。我們對清宮廷「西畫東漸」的現象作更具體細致一些的分析，則可將其再分爲前後兩個階段。在前一個階段中，中國畫家是通過歐洲傳教士攜帶來華的藝術品學習西洋繪畫技法的，可以稱之爲「間接學習」的階段；在後一階段中，中國的宮廷畫家得到了歐洲傳教士畫家的面授，如郎世寧的中國弟子僅記載有姓名的就近二十人，這一時期可以稱之爲「直接學習」的階段。前後兩個階段的分界點是郎世寧來華的康熙五十四年（1715年）。第一階段，中國畫家是在傳統中國繪畫基礎上適量引進歐洲技法；第二階段，中國畫家更多採用歐洲技法作畫。如果說整個清代宮廷繪畫都存在著「洋爲中用」，那麼，前期是「中學爲體，西學爲用」，後期則多少有點「全盤西化」之嫌。而本文所介紹的焦秉貞、冷枚兩位畫家，則是屬於「間接學習」西洋畫法最有代表性的人物。

63

原載：《中國畫研究》（北京）第6輯（1990年）

⑬　向達〈明淸之際中國美術所受西洋之影響〉，載《唐代長安與西域文明》一書，三聯書店，1957年，北京。

試解畫家冷枚失寵之謎

　　冷枚是清朝前期的一位宮廷畫家。他字吉臣，號金門畫史，膠州（今山東膠縣）人，曾經跟隨另一宮廷畫家焦秉貞學畫。「初師五官正焦秉貞，後與秉貞名相埒」（清·佚名《讀畫輯略》）；「又嘗奉敕作〔南巡圖〕」（清《膠州志》）；「康熙五十二年修〔萬壽盛典〕，冷枚曾入選」（清·佚名《讀畫輯略》）。在康熙和乾隆兩個皇帝在位期間，冷枚在宮廷中創作了眾多畫幅，成爲較有影響的宮廷畫家。乾隆七年(1742年)四月，原先由冷枚畫出草稿的〔羅漢圖〕手卷，改由沈源接畫，接著七月「太監高玉傳旨：著動用造辦處錢糧賞給冷枚銀五十兩」（清「內務府造辦處檔案」），這是冷枚在宮廷內活動的最後的消息。冷枚於乾隆七年離開宮廷，或許在此後不久便去世了。他從康熙中期進宮供職，除去雍正在位的十三年外，在宮中服務近四十年。如果以他入宮時二十歲計，卒年約爲七十餘歲。

　　由於冷枚是位供奉宮廷的畫家，所以在清內務府造辦處的檔案中，有許多關於他藝術活動的記錄。但是筆者在查閱有關檔案時，發現一個奇怪的現象，即在雍正十三年期間，內務府檔案中竟然不見這位畫家片言隻字的記載；而乾隆皇帝一即位，在元年正月的檔案內，就馬上見到畫家冷枚的姓名和他作畫的記載：「將畫畫人冷枚傳來，照慈寧宮畫畫人賞

給錢糧」。那麼在雍正皇帝在位的十三年間，冷枚為什麼沒有在宮廷內供職，又是什麼原因失寵於雍正皇帝胤禛的呢？其中的緣由從未見到任何文字記述，猶如謎一般。

不過有一點可以知道，冷枚在雍正年間雖然不在皇宮裡供職，卻也沒有返回家鄉，而是仍然留在京城，於寶親王王府中作畫，寶親王是乾隆皇帝弘曆當皇子時的封號，這一點可以由一些繪畫作品來證實。北京故宮博物院收藏的〔十宮詞圖〕冊和〔養正圖〕冊，均為冷枚所畫，畫幅上有對題的詩句，是弘曆為寶親王時所作。所以難怪弘曆一當上皇帝，馬上就詔宣冷枚進宮供職。

冷枚所畫的〔十宮詞圖〕和〔養正圖〕等作品，都是以古代歷史上的帝后人物入畫，通過圖畫和對題的文字，起到學習歷史，並以史為鑒的作用，具有極其鮮明的教育意義和針對性。〔十宮詞圖〕畫的是歷史賢慧后妃的故事，而〔養正圖〕則畫的是歷代明君的故事。這些畫幅猶如看圖識文的教科書。如果說〔十宮詞圖〕是專門為后妃畫的，那麼〔養正圖〕又是為什麼人畫的呢？

〔養正圖〕又稱為〔聖功圖〕，在明代的宮廷中就有此類圖畫。沈德符著《萬曆野獲編》卷4記載：「弘治八年十月，南京太常寺卿鄭紀，進〔聖功圖〕於皇太子，蓋採前代自周文王始，以至本朝，儲宮自童冠至登極，凡百餘事，前用金碧繪為圖，後錄出處，並己之論斷於後」；「至嘉靖十八年之七月，南京禮部尚書霍韜、吏部郎中鄒守益，共為〔聖功圖〕一冊上之，謂皇太子幼，未出閣，未可以文詞陳說，唯日聞正言、見正事，可謂養之助，乃自文王為世子而下，繪圖為十三事，且各有說」；「至今上乙未年，皇長子出閣講學，時修撰焦竑在直為講官居末，亦進〔養正圖〕一冊」。沈德符提

及進〔聖功圖〕（即〔養正圖〕）在明朝共有三次，分別為弘
治十八年（1505年）、嘉靖十八年（1539年）和萬曆二十三年
（1595年），只說了進圖者，而未言及繪圖者。而這三次進獻
圖冊事，「皆以納忠東宮，被疑受譴」（沈德符《萬曆野獲編》）。
清‧吳振棫《養吉齋叢錄》卷12記載：「〔養正圖〕凡六十事，
自『寢門問膳』始，餘如『借事納忠』、『桐葉封虞』、『運甓
習勞』、『金人示戒』之類。康熙間，乾清宮正月所設燈屏，
皆畫圖中故事。」

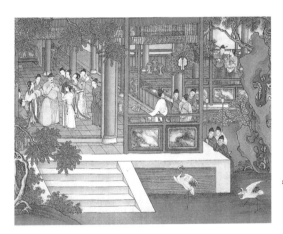

► 冷枚 〔養正圖〕冊之一
（見圖四）

冷枚 〔養正圖〕冊之二 ◄
（見圖五）

冷枚 〔養正圖〕冊之三
（見圖六）

冷枚 〔養正圖〕冊之四
（見圖七）

6
8

冷枚 〔養正圖〕冊之五
（見圖八）

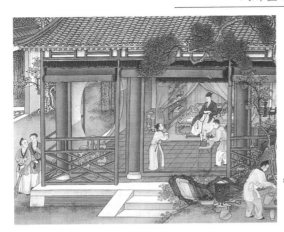

► 冷枚 〔養正圖〕冊之六
（見圖九）

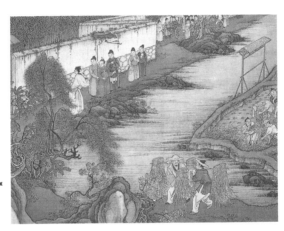

冷枚 〔養正圖〕冊之七 ◄
（見圖十）

　　從以上記載可知，〔養正圖〕即〔聖功圖〕，明、清兩代
均多有繪製。這類圖畫是專門爲東宮皇太子作啟蒙教育用的
圖畫冊頁。指出這一點至關重要。

　　在歷史上，由於大臣討好、結交東宮皇太子，而遭到在
位皇帝猜忌、懷疑的事情多有發生。而此類事情對於清朝來
說，還有更爲複雜的利害關係。

　　眾所周知，滿族人建立的清朝，在安排皇位接班人的問

題上，與漢族各朝不盡相同，不一定是由皇帝的嫡長子繼承皇位，而是在諸多皇子中挑選一個承繼大統。所以皇位的爭奪成了康熙皇帝確立接班人時一個極其頭痛的問題。玄燁於康熙十四年（1675年）冊立長子允礽爲太子，其時允礽只有一歲；至康熙四十九年（1710年）玄燁因爲不滿皇太子的行爲，下詔廢除了他的地位；過了不久玄燁又復立允礽爲太子；康熙五十一年（1712年）玄燁最終再次廢除了允礽，此後並未再立太子。這樣的反覆，無疑對康熙皇帝眾多的其他皇子是個巨大的誘惑。於是這些皇子爲了謀取接班人的地位而拉幫結派，明爭暗鬥，全然不顧骨肉親情。當然最後在康熙皇帝去世時，是由皇四子允禛繼位，是爲雍正皇帝。

雍正皇帝上臺伊始，對於原先與他爭奪帝位的幾個兄弟（包括廢除的皇太子允礽），處置十分嚴厲，監禁、廢封號等；其黨羽亦或被殺、或被充軍，下場都很慘。

現在再回到〔養正圖〕上。既然〔養正圖〕是專門爲皇太子學習而畫的，那麼在康熙時，皇太子自然就指的是允礽。現北京故宮博物院收藏的這套冷枚所畫的〔養正圖〕冊，共十頁，絹本工筆設色畫，每頁均有詞臣張若靄的對題，其中第九頁對題文字中的「玄」字寫作「玄」，顯然是避康熙皇帝玄燁的名諱。所以這套冊頁很可能是爲當時的皇太子允礽畫的。那麼如此看來，畫家冷枚爲何在雍正十三年期間，不在宮廷內供職，失寵於雍正皇帝胤禛，原因也就自然明白了。

原載：《鑑賞家》（上海）1995年創刊號

畫史失載的畫家冷銓

　　有不少畫家，雖然作品傳世，可是他們的姓名却不見畫
史記載。比如鼎鼎大名的〔清明上河圖〕卷的作者張擇端，
就只靠畫幅後面金代張著的一段跋語，才使我們得以瞭解他
零星而簡單的生平，而畫史及其他文獻中並無關於張擇端的
任何材料。

　　筆者下面所談的畫家冷銓，亦屬同樣情況。冷姓在《百
家姓》中與張、王、李、趙、陳等相比，只是個小姓。姓冷
而又能作畫的，則更爲罕見了。兪劍華編著的《中國美術家
人名辭典》（上海人民美術出版社，1981年版），是目前所見
收錄中國歷代畫家最多的一部工具書，其中包括有畫家、雕
刻家、書法家、工藝美術家等三萬多人的小傳，徵引了歷代
畫史、典籍、方志、筆記中的大量材料。然而該書自唐朝至
現代，僅得冷姓畫家八人，其中也沒有冷銓其人。冷銓有作
品存世，却不見片言隻字有關他本人情況的記述。

　　筆者目前所見冷銓的作品有兩幅，所畫內容均爲仕女。
第一幅〔仕女圖〕軸，爲絹本重設色畫，縱121公分、橫62.5
公分，現藏北京故宮博物院。圖中共畫四名婦女，主要人物
是位窈窕淑女，她站在亭子屋檐下面，右手持毛筆，作沈思
狀，似在苦苦尋覓佳句；亭子裡面，一位侍女正在磨墨伺候，
只等小姐落筆；畫幅左邊，又有侍女二人，一人雙手捧著蓋

有紗罩的食品盒，另一人則替她打傘遮雨。人物線條挺健有力，樓閣界畫工整規矩，色彩華麗鮮豔。仕女臉型呈鵝卵形，身材修長，體態消瘦柔弱。畫幅右下方有作者的署款：「膠西冷銓」，旁邊蓋有印章兩方，一方印文爲「冷銓之印」，另一方印文爲「右衡」，無作畫年月。

第二幅〔仕女圖〕軸，也爲絹本工筆重設色畫，縱98.5厘米、橫48.7厘米，現藏四川省博物館。圖中共畫仕女三人，中間爲一貴婦人懷抱薰爐，一侍女爲前導，另一侍女抱瓶相隨，瓶內插梅花數株。畫幅上署款：「冷銓恭畫」，蓋有印章兩方，一方印文作「冷銓之印」，另一方印文模糊不辨。此圖中仕女的形象與上圖完全一致。

看了這兩幅〔仕女圖〕軸後，自然使人聯想起清代宮廷畫家冷枚，因爲圖中仕女形象，與冷枚所畫如出一轍，一望而知二者之間存在著某種師承的關係。冷枚是康熙中期至乾隆初年在宮廷供職的畫家①，「字吉臣，膠州人」②。冷枚、冷銓二人姓氏相同，畫風又如此相近，除去藝術上的師承之外，其中是否還有著血緣上的關係？筆者曾經在清內務府檔案裡查到，冷枚有一個兒子名叫冷鑑。檔案云：「乾隆元年二月十七日，內大臣海望口奏，畫畫人冷枚有一子，現今幫伊畫畫，欲照畫畫人所食次等錢糧賞給工食，應否之處請旨。奉旨：知道了。欽此。本月二十三日，員外郎常保來說：回明內大臣海望，給冷枚之子冷鑑三等錢糧及衣服銀兩。記此。」③俞劍華《中國美術家人名辭典》一書中收有冷鑑的姓名，

① 聶崇正〈焦秉貞、冷枚及其作品〉，載《中國畫研究》第6輯，1990年，北京。
② 清‧胡敬《國朝院畫錄》卷上。
③ 《內務府造辦處各作成做活計清檔‧記事錄》。

但未指明他是冷枚的兒子。冷枚和冷鑑的父子關係僅見於內務府檔案的記載。檔案中還記載:「畫畫人冷枚,家口甚眾」④,看來冷枚大概不止一個兒子。

　　當我們明確知道了冷枚和冷鑑的父子關係後, 對於瞭解名不見經傳的畫家冷銓又提供了一個重要的新線索。現在除去二人姓氏相同、畫風相似, 冷枚和冷銓的籍貫一樣外, 還發現冷鑑和冷銓的名字均從「金」字, 這絕不應是偶然巧合。據此, 我們可以推斷冷鑑和冷銓之間應當是兄弟輩, 二人都是冷枚之子。由於冷枚的關係, 他的一個兒子冷鑑進入宮廷幫助作畫, 另一個兒子冷銓則為皇親貴族作畫, 因為從四川省博物館所藏的〔仕女圖〕軸署款「冷銓恭畫」的格式看, 是專門在為親王、郡王等皇室成員作畫時採用的。這樣, 雖然冷銓這位畫家不見於文字記載, 但是我們通過他的兩幅作品和其他材料亦能瞭解不少情況: 冷銓, 字右衡, 膠州人, 冷枚之子, 擅長畫仕女, 畫風工整細致, 大約活動於雍正、乾隆時期。從冷銓之名失載於畫史, 也可以看到當時畫壇的風尚和對某些畫匠性質畫家的偏見。

　　順便還要提一下, 1984年第2期的《中國畫》雜誌上, 曾經刊登了五幅仕女圖,並附有王樹村先生的一篇介紹文章〈冷銓的工筆仕女畫及其他〉。據王樹村先生文章中講, 這是他自己收藏的一套冊頁中的五幅 (該冊頁共6幅, 刊登了其中5幅的圖片), 圖以生宣紙重彩勾金, 每幅縱29.5公分、橫22.5公分。原畫上並無標題, 由收藏者根據畫意代擬為「喜慶元宵」、「除紅消夏」、「七夕乞巧」、「中秋望月」、「賞菊聽曲」和「品茗賞雪」。根據王樹村先生研究,認為此圖冊現已殘缺不全了,

④　《內務府造辦處各作成做活計清檔‧如意館》, 乾隆元年正月。

原來應當是描繪古代十二節序的活動，故尙缺六幅。筆者最注意的是此圖最末一頁上的署款，款識作：「天啟戊午三月御院冷銓」。這段題款十分蹊蹺，疑點頗多。首先是「天啟戊午」，查天啟爲明朝後期熹宗朱由校的年號，僅歷時七年，其中並無「戊午」這一年，此爲疑點之一；款上又寫作「御院」，似乎應當是宮廷畫家所畫，但明朝宮廷畫家署款的格式如「錦衣都指揮劉俊寫」、「直武英殿錦衣指揮王諤寫」、「文華殿錦衣指揮呂紀寫」等，從來未見到過書寫「御院」二字的，此爲疑點之二；再仔細觀察書款，墨色較深，雖然只是從印刷品上看，但仍可感到墨色浮於紙面，與畫不像是同時所爲，應當是後來添加上去的，此爲疑點之三。從畫幅的時代風格來看，亦與明朝宮廷繪畫相去甚遠。其畫筆法鬆散，應當是清朝的作品。那麼爲什麼署冷銓的款冒充明朝的宮廷繪畫呢？筆者有如下的推測：此圖可能是清代前期一位無名氏的作品，原來畫上無作畫者款印。有人爲了提高這套冊頁的價值，又不易被人識破，便找了一位他曾聽說，但又不見於畫史記載的畫家，將他的姓名添加在最後一頁圖上。但因爲這個「添足」者根本不懂明朝宮廷繪畫署款的格式和缺乏應有的歷史常識，所以反倒露出了馬腳。再有，《中國畫》上影印的所謂冷銓的作品與北京故宮博物院、四川省博物館收藏的兩幅〔仕女圖〕軸，在風格上也沒有相同之處，同樣可以證明它是僞品。

原載：《故宮博物院院刊》（北京）1991年第4期

談〔康熙南巡圖〕卷

　　康熙皇帝愛新覺羅・玄燁，是清朝建國以後的第二代皇帝。他八歲登極，在位六十一年（1662至1722年），其間曾六次南巡。南巡的目的，據玄燁自己講：「黃、運兩河運道民生攸繫，朕日切心勞……今特諏吉南巡，躬歷河道；兼欲覽民情」，是爲了視察黃河、運河的河防堤工，同時也順便瞭解各地的風土人情。其實還有一個目的，玄燁沒有明白說出來，那就是爲了緩和當時江南地區抗清鬥爭的民族矛盾。江、浙、閩一帶是南明故地，清兵鐵騎南下時，地方官吏、士人和普通的老百姓反清情緒是非常激烈的。從順治元年到康熙前期，清朝的統治雖然已經有三十年了，但是仍然有不少人懷有故國之思，這對於新王朝是很大的威脅。康熙皇帝玄燁爲了攏絡江南的人心，在南巡中特地去祭奠了禹陵和明孝陵，其目的是顯而易見的。玄燁在第一次南巡前夕，曾經對即將赴任的江寧巡撫湯斌說：「江蘇爲東南重地……江蘇風俗奢侈浮華，當加以化導。移風易俗非旦夕之事，從容漸摩，使之改心易慮。」字裡行間流露出他的憂慮和擔心。很顯然，玄燁南巡是一次政治活動，其中一個很重要的目的就是要江南士人「改心易慮」，順服清廷。

　　玄燁在位期間，共有六次南巡之舉，第一次南巡在康熙二十三年（1684年），第二次南巡在康熙二十八年（1689年），

第三次南巡在康熙三十八年（1699年），第四次南巡在康熙四十二年（1703年），第五次南巡在康熙四十四年（1705年），第六次南巡在康熙四十六年（1707年）。六次南巡中的第二次，後來由畫家將其全部過程繪製成巨幅的〔康熙南巡圖〕卷。〔康熙南巡圖〕共十二卷，是清朝初年宮廷繪畫中的輝煌巨作。全圖現已散佚不全，存世尚有九卷。現將筆者所見、所知有關〔康熙南巡圖〕的情況，簡述如下：

第一卷，縱67.8公分、橫1555公分。題簽爲：「南巡圖第一卷，出警由京師永定門至南苑」，卷首文字爲「第一卷敬圖，己巳首春，皇上諏吉南巡，視閱河工，省觀風俗，諮訪吏治。乃陳鹵簿，設儀衞，駕乘騎，出永定門屆乎南苑。其時千官雲集，羽騎風馳，輦蓋鼓簫之盛，旗幟隊仗之整，凡法從出警之儀，於是乎在洵足垂示來茲光炳史冊，用敢彰之縑素，

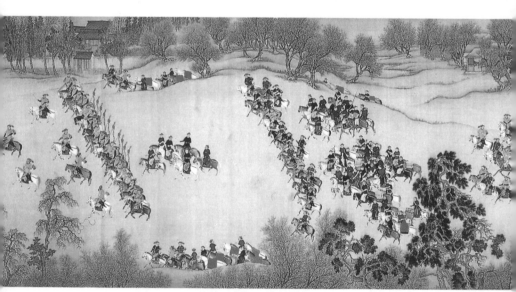

► 王翬等人〔康熙南巡圖〕第一卷局部一　（見圖四十二）

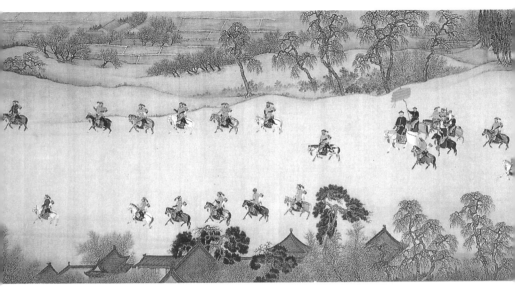

► 王翬等人 〔康熙南巡圖〕第一卷局部二 （見圖四十三）

稍摹其萬一焉。」是卷描繪康熙二十八年正月初八日，玄燁一行從京師出發的情景。車駕自京師外城正南的永定門到郊區的南苑。畫面開始即爲永定門，送行的文武官員，站立在護城河岸邊。玄燁騎坐在一匹白馬上，由武裝侍衛前呼後擁，沿途路旁有輿車及大象。前哨越過一座石橋，抵近南苑，路邊儀仗鮮明整齊，一直排列到南苑行宮門口。畫幅到此爲止。圖上有兩處寫有文字：「永定門、南苑」。此卷現藏北京故宮博物院。

　　第二卷，縱67.8公分、橫1377公分，畫玄燁一行自平原至濟南一段的行程，因爲沒有見到原作及圖片，故無法詳細敍述畫面的內容及圖上的文字。此卷現藏法國巴黎吉美博物館。

　　第三卷，縱67.8公分、橫1393公分，題簽上文字爲：「南巡圖第三卷，從濟南府經泰安州致禮泰山」，卷首文字爲：「第三卷敬圖，皇上莅止濟南，登城巡閱，萬姓咸舉手加額，喜

覲天顏。於是法從迤邐，由山路達泰安州。皇上特率扈從諸臣致禮於泰山，維時岳靈效祥，峰巒聳立，雲樹騰秀。泰安父老歌舞充途，若夫岱宗之崇高，魯地之曲折，雖粗具丹青，愧未能狀其毫末也。」是卷描繪玄燁南巡至山東境內的情景。畫面開始為起伏的丘陵，濟南府出現在眾山環抱之中。玄燁站立在城牆上閱視，身後有隨眾若干。城門大開，南巡的前衛騎兵正從城裡出發，行進在綿延的山丘之間。群山逐漸高聳、險峻，畫面上出現了泰安州和東嶽泰山。玄燁率扈從官員致禮於此。過泰山後，山勢略趨平緩。此卷至蒙陰縣止。該卷圖上寫有：「濟南府城、開山廟、章夏、泰山、泰安州、蒙陰縣」等字。該卷現藏美國紐約大都會藝術博物館。

第四卷，縱67.8公分、橫1562公分，題簽不詳，卷首文字為：「第四卷敬圖，皇上經紅花鋪入江南境，迂道至邳州，躬問水荒，蠲租賜復，百姓莫不稽顙感悅，仰戴聖慈。遂過宿遷縣，駕親省黃河，周詳區畫。又念高家堰為河防要地，特渡河巡閱。從此洪波不警，安瀾告慶，東南之民永荷我皇上平成之績。用敢繪其大略，以志盛事焉。」這一卷畫玄燁率官員視察黃、淮水災的情景。畫面開始為村落，即紅花鋪，村中張燈結彩，並有香案；一條大路穿村而過，有馬隊通行。曲折繞行在坡石小徑間。漸至一高阜，騎者到此下馬，在一開闊的坡崗上，玄燁騎坐在白馬上，立於黃蓋傘下，身後侍衛列隊，身前地方官員及士紳跪迎，眾多百姓扶老攜幼圍攏一起作呼叫狀。水面逐漸擴大，岸旁楊樹吐露新枝，呈現綠色，坡上茅屋數間，另有農人牧者及牛羊。至宿遷縣，城牆逶迤，城門開啟，一條大路通往河邊的渡口，三隻擺渡的小船往來於兩岸。畫中出現堤圩，堤上搭有彩棚，棚內置寶座，上端寫「候駕看堤」四字，堤上風勁，彩帶飄動不止。堤上

眾民工在加固堤防，堤下黃河奔騰洶湧，捲著浪花，夾著泥漿；激流中有帆船數隻，順流而下。黃、淮二水交匯處，水流衝擊，場面極具壯觀。淮河堤上有官員迎候聖駕，周圍洪水一片。該卷圖中的文字有：「紅花鋪、駕看邳州水荒、宿遷縣、候駕看堤、黃河、黃淮交會、駕看高家堰」等字。此卷現藏法國巴黎吉美博物館。

第五卷、第六卷現已下落不明，估計已經不復存在了。從玄燁南巡的路線看，應當畫的是途經揚州、鎮江、丹陽至常州一段的行程。

第七卷，縱67.8公分、橫2195公分，題簽文字為：「南巡圖第七卷，康熙二十八年己巳二月」，卷首文字為：「第七卷敬圖，皇上自無錫縣經滸墅關，駕莅蘇州之閶門，見人民繁廡，街衢湫隘，特簡儀從。入城縉紳士庶以及白叟黃童，無不感沐深恩，歡欣鼓舞，焚香結彩，夾道跽迎，雖幸往來駐蹕覲堯天，而愛戴之誠，倍深踴躍，懇留法從至再至三。一時擎漿獻果，呼嵩頌德之情，繪圖難盡。此皆我皇上軫念吳民，蠲賦除租有加，無已浹洽於人心所致也。若夫虎丘一阜，萬姓建亭紀盛，恭祝萬壽，並施之毫素云。」此卷開始為山水平遠景色，過惠山、錫山後漸近鬧市。運河繞城而過。過滸墅關，進入蘇州地界，沿途縉紳庶人不絕於道；再前行，為蘇州城西之閶門，城牆嚴整，下面搭有彩棚，運河碼頭上鋪地毯，玄燁端坐在一艘篷船內，正欲棄舟登岸，來迎候的官員士紳擁擠在碼頭兩側。蘇州城內街市縱橫、張燈結彩，更見繁榮。畫面至玄燁下榻的織造府結束。該卷圖上的文字有：「九龍山、秦園、惠山寺、錫山、莧婆墩、無錫縣、窯頭、新安、滸墅關、文昌閣、楓橋、寒山寺、半塘寺、關帝廟、山塘、斟酌橋、虎丘、萬壽寺、大雄寶殿、蘇州府閶門、黃

鸝坊、皋橋、圓妙觀、彌羅閣、織造府」。此卷原先爲一丹麥私人收藏，於數年前轉手給加拿大某人。

第八卷也下落不明。它應當畫的是玄燁一行從嘉興至杭州一段的行程。

第九卷，縱67.8公分、橫2227.5公分，題簽文字爲：「南巡圖第九卷，渡錢塘江抵紹興府，躬祀禹陵」，卷首文字爲：「第九卷敬圖，皇上渡錢塘江經蕭山縣，途中水村漁舍、麥壠桑園遠近掩映。遂抵紹興府，皇上於是備法駕肅羽衛恭詣禹陵，敬修禮事，我皇上軫念河堤安瀾，奏績地平天成之功，直追神禹。萬姓夾路歡抃，咸仰戴我皇上祀神勤民之至意，允宜炳之丹青，用垂盛典云。」圖中玄燁一行已經從浙江杭州出發，渡錢塘江，經過蕭山縣，抵達紹興府大禹陵。畫面開始即爲錢塘江，江面風平浪靜，水波不興，玄燁乘坐的大船在眾多小船簇擁下駛抵對岸，民夫在搬運什物。過西興關至

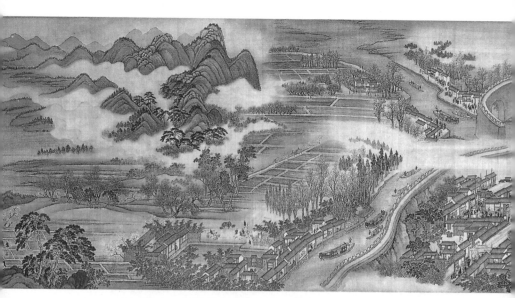

王翬等人〔康熙南巡圖〕第九卷局部一　（見圖四十四）

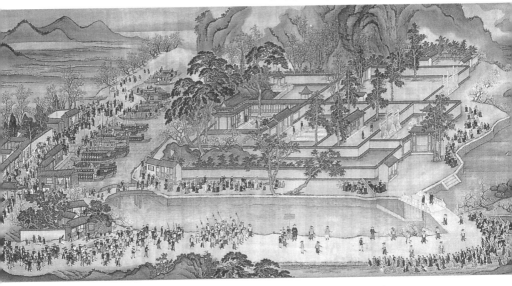

王翬等人 〔康熙南巡圖〕第九卷局部二　　（見圖四十五）

蕭山縣，城外面，河中舟船，岸上農桑；漸抵紹興府，城門
爲雙層，街市十分繁華。出了紹興府，過田壠阡陌無數，即
到達大禹廟和大禹陵，玄燁站立在華蓋下，周圍侍衛戒備森
嚴，眾百姓跪迎。此卷最後以起伏的山巒結尾。這一卷畫面
上的文字有：「茶亭、西興關、西興驛、蕭山縣、柯橋鎮、紹
興府、較場、府山、望越亭、鎮東閣、大禹廟、大禹陵」。此
卷現藏北京故宮博物院。

　　第十卷，縱67.8公分、橫2559.5公分，題籤的文字爲：「南
巡圖第十卷，從浙江回鑾幸江寧府，閱射，躬祭明太祖陵」，
卷首文字爲：「第十卷敬圖，皇上自浙江回鑾，從句容縣度秣
陵關抵江寧，御蹕所臨陽和大沛，萬姓歡欣歌舞，華燈繡幕
盈蔽街衢。駕親臨較場，集駐防官吏較閱騎射，恩賜筵宴。
於時雲罕霓旌，照耀天地，父老提攜，孩稚扶杖聚觀，士奮
雄武，民戴恩慈，眞千載之極盛也。至於前明鍾山孝陵，後

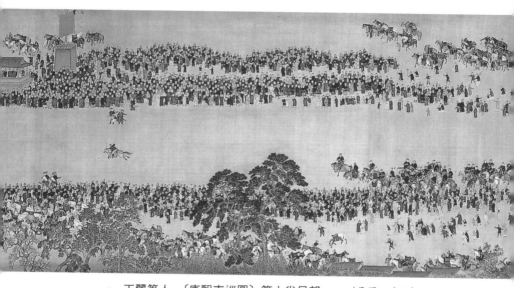

► 王翬等人 〔康熙南巡圖〕第十卷局部一 （見圖四十六）

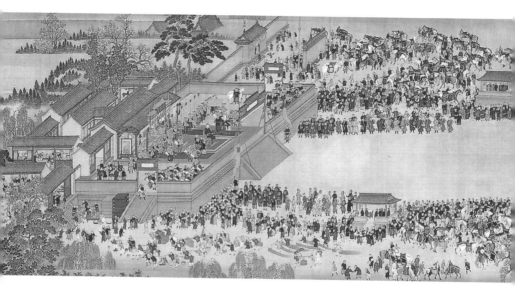

► 王翬等人 〔康熙南巡圖〕第十卷局部二 （見圖四十七）

蒙皇上躬修祭告，尤爲亘古所未有。披圖在望用紀曠典云。」畫面開始爲句容縣，過太平莊、秣陵關至江寧通濟門，沿途一派江南的湖光山色。進了通濟門，在皇帝經過的主要街道上搭有長達數十里的彩棚，棚內結彩球、彩帶。城內街道錯綜，房屋鱗次櫛比，著名的秦淮河穿過畫面，河中舟船亦張燈結彩。三山街一段十字交匯的路口，支搭彩棚一座，四個路口各有彩牌樓，場面豪華富麗。過了通賢橋，便是江寧府的較場，玄燁端坐在較場的看臺上，檢閱八旗官兵的騎射，較場四周圍擠滿了人群。畫卷最後以後湖（即玄武湖）結束，湖上漁舟片片，水面蒼茫。在卷首文字中提及的玄燁祭明孝陵，沒有在畫面上加以反映。該卷畫面上的文字有：「句容縣、太平莊、秣陵關、通濟門、秦淮河、鈔庫街、貢院、文廟、三山街、舊王府、內橋、通賢橋、賜絹帛老人、較場、關帝廟、雞鳴寺、鍾山、進果百姓、觀星臺、太平會、版籍庫、後湖」。此卷現藏北京故宮博物院。

第十一卷，縱67.8公分、橫2131.5公分，題簽上寫：「南巡圖第十一卷，從江寧府燕子磯乘舟泛江」，卷首的文字爲：「第十一卷敬圖，皇上發自江寧水西門，過石頭城，途中樹木交蔭，風物淸美，逐歷觀音門至燕子磯。駕乘舟泛江，羽纛煥江山，彩杖耀雲日，維時江神獻祥，風伯從令，樓船畫艦順流而下，銀濤碧浪之中，開帆挼舵，操縱如飛，水師之盛，展卷可觀。因經儀眞望金山沙淑縈回，漁舠出沒，皆供憑眺，亦略施之縑素焉。」此卷畫幅始於江寧府的報恩寺，然後沿著西邊的城牆北行，經水西門及旱西門，圖中再次出現秦淮河。再前行畫中爲起伏的山崗，山的盡頭是突入江心的峭壁，此即爲天險燕子磯。山石下臨雄偉壯闊的萬里長江，江面烟波浩渺，江水奔騰翻滾，玄燁乘坐的龍舟在許多小船

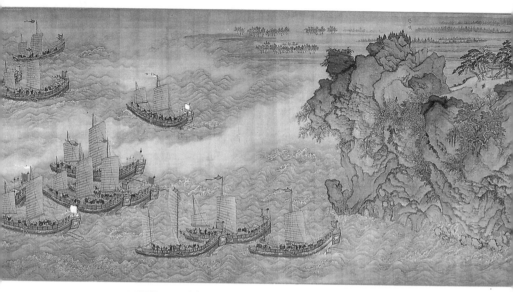

► 王翬等人 〔康熙南巡圖〕第十一卷局部一 （見圖四十八）

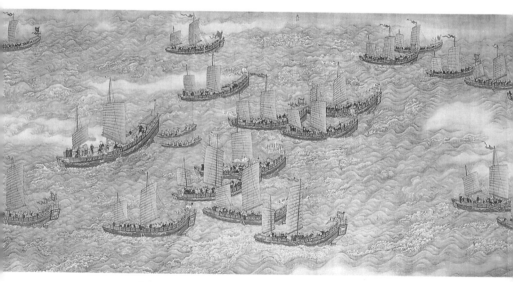

► 王翬等人 〔康熙南巡圖〕第十一卷局部二 （見圖四十九）

的護衛下，順江而下。畫面上時而出現江南的景色，時而出現江北的風光。大江越來越開闊，在水天一色的遠方，出現了聳立於江心的弧島金山。此卷畫面到此爲止。圖中的文字有：「報恩寺、水西門、旱西門、石頭城、弘濟寺、觀音門、關帝廟、燕子磯、大江、劉家山、儀眞縣、金山」。此卷現藏北京故宮博物院。

　　第十二卷，縱67.8公分、橫2612.5公分，題籤上寫：「南巡圖第十二卷，典禮告成回京入蹕」，卷首文字爲：「第十二卷敬圖，皇上南巡典禮告成，於時黃流底績風俗成書，我皇上過化存神之德淪濡周浹，因具入蹕之儀言。旋京師駕自永定門至午門，京師父老歌舞載途，群僚庶司師師濟濟欣迎法從，其邦畿之壯麗，宮闕巍峨，瑞氣鬱葱，慶雲四合，用志聖天子萬年有道之象云。」以前諸卷，畫面均從右向左展示，唯第十二卷，即最後一卷，因爲表現玄燁一行返回大內，故

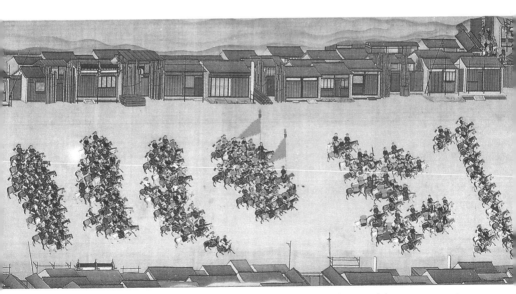

▶ 王翬等人〔康熙南巡圖〕第十二卷局部一　（見圖五十）

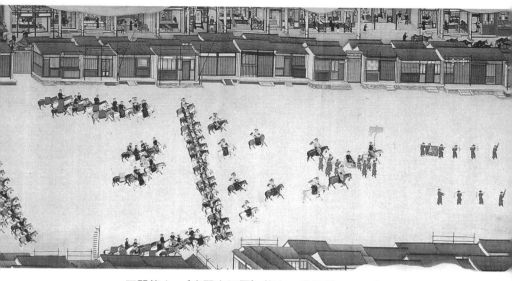

► 王翬等人〔康熙南巡圖〕第十二卷局部二　　（見圖五十一）

畫幅由左向右展開，畫面開始為籠罩在祥雲中的紫禁城太和殿，出太和門，向南過內金水橋，出午門，門外兩邊各排列大象五頭，儀杖鹵簿鮮明，一直排列到端門。端門五個城門大開，門外已可見玄燁出巡歸來的先頭侍衛，他們騎馬排成縱向兩隊，拉開間隔，穿越天安門、大清門、正陽門緩緩而來，正陽門外大街牌樓南面，玄燁坐在八個人抬的肩輿上，以華蓋為先導，武裝騎士護衛，返回皇宮。大街上閑雜人等一概迴避，店鋪、住家緊閉門窗，街口的柵欄門也關閉，並有禁軍把守，哄趕人群。在隊伍的末尾，有仕農工商各界人士組成「天子萬年」四字，結束了這次歷時兩個月零十二天的南巡盛舉，這一天是康熙二十八年三月二十日。該卷圖中的文字有：「太和門、午門、端門、天安門、大清門、正陽門、永定門。」此卷現藏北京故宮博物院。

　　以上介紹的若干卷是〔康熙南巡圖〕的定本，均為絹本

工筆重設色畫，畫風精細、華麗。按照清宮廷繪畫創作的制度及慣例①，凡繪製重要作品時，畫家總是要先畫出草圖，經過皇帝御覽過目，提出修改意見，然後再畫正圖。據筆者瞭解，〔康熙南巡圖〕就留下了若干卷草圖，爲我們研究這一巨作的創作過程，提供了極有價值的實物資料。草圖均爲紙本淡設色畫，尺寸略小於正圖，現在留存下來三卷，分別收藏在北京故宮博物院、瀋陽故宮博物院和江蘇南京博物院。現簡述草圖如下：北京故宮博物院所藏一卷，題簽上的文字爲：「聖祖仁皇帝南巡回鑾副本第一卷，宋駿業敬呈，王翬製」，縱63.1公分、橫2451公分。圖上貼有小黃簽紙，上面寫有地名，依次爲：「句容縣、白兔鎮、太平莊、秣陵關、江寧府、通濟門、利涉橋、秦淮河、貢院、文廟、內橋、通賢橋、較場、演武廳、雞鳴山、鍾山、版籍庫」。此卷與正本相比較對照，可知即正圖的第十卷。二者構圖大致相仿，僅個別的地名略有出入。瀋陽故宮博物院所藏的一卷，題簽上寫：「聖祖仁皇帝南巡回鑾圖第二卷，宋駿業進呈，王翬製」，縱66.1公分、橫2300公分。圖中小黃簽上的文字爲：「雨花臺、報恩寺、旱西門、石頭城、弘濟寺、觀音門、關帝廟、燕子磯、劉家山、紗帽洲、郭璞墓、金山、瓜州城」。據圖的內容和文字可知，此卷即爲正圖的第十一卷。草圖和正本之間，構圖大致相同，個別地段有所區別，書寫的文字不盡相同，略有增刪。南京博物院所藏的那卷，筆者僅見局部段落，知道畫的是無錫至蘇州一段的情景，也即正圖的第七卷。因爲正圖的第七卷現已流失域外，這卷草圖尤爲珍貴。該卷縱64.7公分、橫 2955公分。

① 聶崇正〈清代宮廷繪畫機構、制度及畫家〉，載《美術研究》1984年第3期。

根據以上三卷草圖，可以明確下列問題：

㈠〔康熙南巡圖〕除去絹本重設色的正本以外，還有紙本的圖稿；而且從圖稿看尚且不止一種，第一稿稱爲「副本」，第二稿則無「副本」二字。由此可以看到當初繪製之愼重及不惜工本，在正圖之前起碼畫了兩套副稿。

㈡根據稿本題簽上的文字所記，出巡和回鑾是分別排列卷號順序的。正圖的〔康熙南巡圖〕第十卷，草圖稱之爲〔南巡回鑾圖〕第一卷，依此推之，則正圖的〔康熙南巡圖〕第十一、十二卷，應當是〔南巡回鑾圖〕的第二、三卷。

㈢稿本的題簽上書「聖祖仁皇帝」，這是玄燁死後的謚號，它應當是雍正時書寫貼上去的。題簽上寫明「王翬製」，由於所有的正圖上均無作者的名款和印章，所以這是〔康熙南巡圖〕由王翬主繪最早和最直接的記載；題簽上還寫了「宋駿業敬呈」，說明圖卷的繪製事宜是由宋駿業具體負責組織的，他當時的職務是御書處辦事刑部員外郎。同時也可以肯定以往有些書籍上關於〔康熙南巡圖〕是王原祁負責組織創作的說法是不確實的②。

宋駿業的御書處辦事刑部員外郎職務和〔康熙南巡圖〕的繪製並無直接的工作關係，但據畫史記載，宋駿業「篤好山水，受業於王石谷」③，「因繪〔南巡圖〕聘王石谷於京師」④，由於王翬和宋駿業之間的這層師生關係，宋向皇帝推薦

② 見潘天壽《中國繪畫史》，商務印書館，1936年，上海；李浴《中國美術史綱》，人民美術出版社，1957年(1988年新版已更正)，北京；閻麗川《中國美術史略》，人民美術出版社，1957年，北京；胡佩衡《王石谷》(中國畫家叢書)，上海人民美術出版社，1958年，上海。

③ 清‧張庚《國朝畫徵錄》卷中。

④ 清‧佚名《讀畫輯略》。

了自己的老師，並「館於家」⑤，故〔南巡圖〕的草稿都是由王翬畫完後經宋駿業敬呈給皇帝的。但是按照雍正、乾隆兩朝的宮廷繪畫，都是由內務府造辦處組織畫家進行創作的，所以由宋駿業出面組織〔南巡圖〕的繪製事宜，並不十分符合清朝宮廷繪畫創作的習慣做法。數年前發表的中國第一歷史檔案館收藏的一件檔案，回答和解釋了以上的問題⑥。這件檔案名「總管內務府爲曹順等人捐納監生事咨戶部文」（原件爲滿文，發表時翻譯成漢文），時間爲康熙二十九年四月初四日。檔案的內容涉及《紅樓夢》作者曹雪芹的家史，但筆者却從中發現了有關〔南巡圖〕創作的一些資料。現將檔案摘錄如下：「總管內務府咨行戶部。案據本府奏稱：三格左領下蘇州織造曹寅之子曹順，情願捐納監生，十三歲；三格左領下蘇州織造郎中曹寅之子曹顏，情願捐納監生，三歲；三格左領下〔南巡圖〕監畫曹荃之子曹顒，情願捐納監生，二歲；三格左領下〔南巡圖〕監畫曹荃之子曹頫，情願捐納監生，五歲……」檔案內數處寫明曹荃爲「〔南巡圖〕監畫」，這則咨文是康熙二十九年（1690年）寫的，上距玄燁第二次南巡結束回到京師僅只一年。於此可以瞭解到〔康熙南巡圖〕繪製的準備工作最遲已於康熙二十九年四月就開始進行了。曹荃是曹寅之弟，時曹寅任蘇州織造府織造，是玄燁的親信。由曹寅之弟曹荃作爲內務府的人員出任「〔南巡圖〕監畫」是再也合適不過的人選，這旣完全符合清朝宮廷繪畫的繪製制度，又說明了曹氏家族與皇室的密切關係。

　　至於〔康熙南巡圖〕的作者，主筆者可以肯定是著名畫家王翬，但十二巨卷作品，包括兩種副本，絕對不是一個畫

⑤　清・佚名《讀畫輯略》。
⑥　見《光明日報》1983年11月24日。

家所能承擔的。綜合畫史及其他文獻和實物的記載，可以知道參加〔康熙南巡圖〕創作的還有以下畫家：「繪〔南巡圖〕，並徵子鶴，遂偕其師入朝」⑦，子鶴是畫家楊晉的號，他是王翬的弟子；冷枚「又嘗奉敕作〔南巡圖〕」⑧；王雲「曾奉繪〔南巡盛典圖〕」⑨。此外筆者曾見到王翬、楊晉、徐玫、虞沅、王雲、吳芷、顧昉合作的〔桃李禽魚圖〕軸（北京故宮博物院收藏），這件作品畫於康熙三十二年（1693年），此年〔康熙南巡圖〕正在繪製中，而王翬、楊晉、王雲是〔康熙南巡圖〕的作者，所以其餘幾個畫家也完全可能參與了〔康熙南巡圖〕的創作。其中的徐玫，在康熙五十六年（1717年）還曾成為〔康熙萬壽圖〕第一、二卷的作者之一⑩。湊出以上這麼個畫家班子，我想才得以使〔康熙南巡圖〕十二巨卷「閱六載而告成」⑪。

　　〔康熙南巡圖〕十二卷，總長度在二百米以上，圖中人物逾萬，牛馬牲畜過千，山川形勢，各行各業無不具備，可以稱得上是中國古代繪畫史上罕見的作品之一。此圖是以玄燁南巡為題而畫的，每一卷畫中皇帝都出現一次。畫幅按照玄燁的活動逐步展開，將南巡經過的地方和發生的重大事件如實的加以描繪，所以這些畫卷既可以看作是為玄燁出巡而作的類似「起居注」式的記錄，又可以從中看到大量反映當時的風土人情、山川狀貌，以至經濟文化繁榮的盛況。故也

⑦ 清・魚翼《海虞畫苑略》。

⑧ 《膠州志》。

⑨ 見王雲畫〔休園圖〕卷後彭白雲跋文，圖藏旅順博物館，由該館劉廣堂先生見告。

⑩ 清・胡敬《國朝院畫錄》卷下。

⑪ 〔康熙南巡圖〕第十二卷卷首題記。魚翼《海虞畫苑略》作王翬、楊晉「共事三年，圖成入御」，記載有誤，應當是全圖六年方告完成。

可以把〔康熙南巡圖〕看作是極爲出色的風俗畫作品。描繪
社會生活的風俗長卷，在中國古代繪畫發展歷史上占有重要
的地位，並且有著優秀的傳統，其中最傑出的作品莫過於北
宋張擇端所畫的〔清明上河圖〕卷。此後歷代屢有摹仿這種
形式的佳作出現。應當說〔康熙南巡圖〕卷就是這一傳統的
繼承者，而它的出現，又爲乾隆時徐揚所畫的〔乾隆南巡圖〕
卷和〔盛世滋生圖〕卷（又稱爲〔姑蘇繁華圖〕）等提供了直
接的啟示和借鑒。〔康熙南巡圖〕在內容和形式的統一方面也
頗值得稱道。採用長卷形式來描繪這一盛舉是再也合適不過
的，每卷畫幅可以獨立成篇，各卷之間又首尾相接。其中每
卷畫中既可以畫的是發生在一天中的事，又可以畫數天乃至
十餘日中所經過的路程，既保留了畫面上情節的連續性，又
突破了時間和空間的限制，藝術處理手法極爲巧妙。〔康熙南
巡圖〕不但爲我們瞭解玄燁南巡留下了形象的記錄，也爲我
們瞭解當時的社會（雖然經過了美化和粉飾）提供了寶貴的
資料。它的主要作者，又是清初畫壇上的名家王翬，所以無
論是從歷史價值還是藝術價值來看，〔康熙南巡圖〕都是一件
極爲重要的繪畫作品，值得研究和珍視。

　　〔康熙南巡圖〕十二卷，現在已經散佚不完整了，其散佚
的時間，不見於史料記載，據筆者估計，可能是在咸豐十年
（1860年）英法聯軍打到北京火燒圓明園，或者是在光緒二
十六年（1900年）八國聯軍占據紫禁城的時候，流散到歐美
各國的幾卷也可以作一個旁證。

原載：《美術研究》（北京）1989年第4期

9
1

談清代〔紫光閣功臣像〕

　　中國歷史上的許多王朝，都非常重視表彰功勳卓著的文臣武將，不僅將他們的姓名、事跡載入史冊，還描繪他們的形象，張貼或懸掛在重要的殿堂內，以資紀念並鼓勵後人。如西漢時曾將蘇武等人畫像置於麒麟閣內，以頌揚抗擊匈奴有功的大臣；東漢的開國皇帝劉秀將爲他打天下奪得帝位的功臣「圖畫二十八將於南宮雲臺」①，稱之爲「雲臺二十八將」；唐初的畫家閻立本曾經畫過輔佐唐太宗李世民的文武功臣〔秦府十八學士像〕和〔凌烟閣功臣像〕二十四人②；唐代中期的畫家曹霸「天寶末，每詔寫御馬及功臣」③。清朝繼承前代宮廷中的傳統，也在大內的西苑紫光閣懸掛功臣像。

　　紫光閣位於西苑中海的西岸，原址在明代武宗時爲平臺，後廢臺，改爲紫光閣，清朝依舊。康熙時紫光閣前曾作爲閱試武進士的場所。至乾隆二十年(1755年)，平定西域準部回部取得勝利，「上嘉在事諸臣之績，因葺新斯閣，圖功臣大學士忠勇公傅恆、定邊將軍一等武毅謀勇公戶部尚書兆惠以下一百人於閣內。五十人親爲之贊，餘皆命儒臣擬撰」④；乾

① 《後漢書》。
②③ 唐・張彥遠《歷代名畫記》。
④⑤ 清・于敏中等《日下舊聞考》。

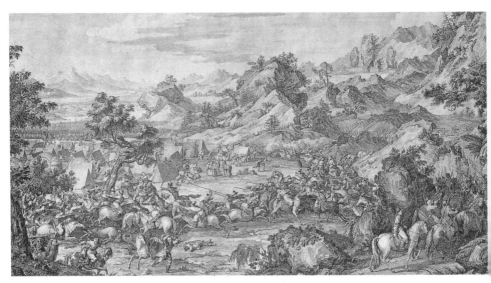

〔乾隆平定西域戰圖〕冊，銅版畫之一　（見圖二）

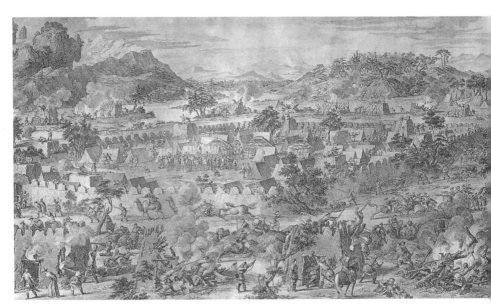

〔乾隆平定西域戰圖〕冊，銅版畫之二　（見圖三）

隆四十一年（1776年），平定大小金川凱旋，「復命圖大學士
定西將軍一等誠謀英勇公阿桂、定邊右副將軍一等果毅繼勇
公戶部尙書豐昇額等一百人，列爲前後五十功臣。御撰前五
十功臣贊，命儒臣擬撰後五十功臣贊，一如平定伊犂回部例」
⑤。到了乾隆後期，又增加〔平定臺灣功臣像〕五十幅、〔平
定廓爾喀功臣像〕三十幅，歷次繪製並懸掛在紫光閣內的功
臣像，總計有二百八十幅之多。

據胡敬的《國朝院畫錄》記載，由乾隆帝親自題贊語的
平定西域的前五十功臣爲：(1)大學士一等忠勇公傅恆，(2)定
邊將軍一等武毅謀勇公戶部尙書兆惠，(3)原定北將軍一等誠
勇公兵部尙書班弟，(4)原靖逆將軍三等義烈公工部尙書納穆
札爾，(5)定邊右副將軍親王品級超勇郡王策布登札布，(6)定
邊右副將軍一等靖遠成勇侯理藩院尙書富德，(7)原定邊右副
將軍二等超勇伯內大臣薩拉爾，(8)原大學士三等忠勤伯陝甘
總督黃廷桂，(9)參贊大臣和碩親王固倫額駙色布騰巴爾珠爾，
(10)參贊大臣固山貝子札拉豐阿，(11)參贊大臣札薩克多羅郡王
羅卜藏多爾濟，(12)參贊大臣多羅郡王額敏和卓，(13)參贊大臣
工部尙書舒赫德，(14)參贊大臣一等果毅公兵部尙書阿里袞，
(15)原參贊大臣三等襄勤伯總督鄂容安，(16)參贊大臣一等承恩
毅勇公戶部侍郎副都統明瑞，(17)參贊大臣工部侍郎副都統阿
桂，(18)原參贊大臣三等子戶部侍郎副都統三泰，(19)原參贊大
臣前鋒統領騎都尉又一雲騎尉鄂實，(20)領隊大臣內大臣博爾
奔察，(21)原領隊大臣安西提督總兵官豆斌，(22)原領隊大臣甘
肅提督總兵官高天喜，(23)領隊大臣副都統塔什巴圖魯端濟布，
(24)領隊大臣護軍統領愛薩阿，(25)領隊大臣前鋒統領墨爾根巴
圖魯瑪瑺，(26)領隊大臣內大臣副都統巴圖濟爾噶爾，(27)散秩
大臣穆爾德木圖巴圖魯濟凌札布，(28)散秩大臣哈坦巴圖魯噶

布舒，(29)副都統噶畢雅圖巴圖魯額爾登額，(30)郡王霍集斯，(31)貝子鄂對，(32)內大臣鄂齊爾，(33)散秩大臣喀喇巴圖魯阿玉錫，(34)原散秩大臣騎都尉達什策凌，(35)副都統鄂博什，(36)副都統圖布巴圖魯溫布，(37)副都統克特爾克巴圖魯由屯，(38)原副都統騎都尉又一雲騎尉三格，(39)原頭等侍衛舒布圖鎧巴圖魯奇徹布，(40)頭等侍衛博克巴圖魯老格，(41)頭等侍衛墨爾根巴圖魯達克塔納，(42)頭等侍衛薩穆坦，(43)原二等侍衛固濟爾巴圖魯雲騎尉滿綽爾圖，(44)二等侍衛哈郎當巴圖魯塔瑪鼐，(45)原二等侍衛哈布臺巴圖魯富錫爾，(46)二等侍衛額爾克巴圖魯海蘭察，(47)原二等侍衛雲騎尉富紹，(48)三等侍衛賽音博勒克巴圖魯札奇圖，(49)三等侍衛什倫哈什哈巴圖魯阿爾丹察，(50)三等侍衛卓里克圖巴圖魯五十保。後五十功臣的姓名，《國朝院畫錄》未錄。

　　這套規模巨大的功臣像時至今日已然散佚各處，且不復完整了，目前所能見到的畫幅和原先的數目相差十分懸殊。其中平定準部回部的一百幅功臣像中目前只見到九幅，而平定大小金川的一百幅功臣像中僅見一幅；至於平定臺灣和平定廓爾喀功臣像，則一幅都未出現。現將目前殘存的〔紫光閣功臣像〕簡述如下：

　　〔大學士一等忠勇公傅恆像〕，畫為絹本設色，縱155公分、橫95公分（下同），畫幅詩堂上有乾隆皇帝親自擬撰的贊語：「世冑元臣，與國憂戚，早年金川，亦建殊績，定策西師，惟汝予同，鄭侯不戰，宜居首功。」這件作品的圖片曾刊登在美國紐約蘇富比拍賣公司1987年的目錄中，後以17600美元成交，現在的收藏者不詳。傅恆是平定準部回部前五十功臣的首位。

　　〔原靖逆將軍三等義烈公工部尚書納穆札爾像〕，畫上的

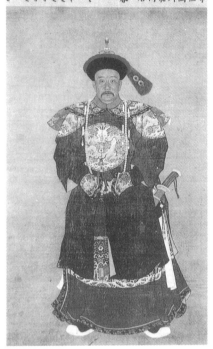

首鄭西亦世忠大
　侯功休曾胄勇學
御不不惟建元公士
乾戰師珠績臣傅一
隆汝不西早與恆等
庚宜惟川殊國
辰居同　
春　　　

➤〔大學士一等忠勇公傅恆像〕

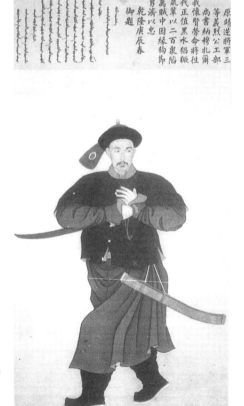

勇萬代我尚等原
濟賊正懷書義靖
以菓值臂納烈逆
忠中黑勞穆公將
因水命札工軍
緣猖將爾部三
狗獗往　
師　二
　百泉陷
御題
乾隆庚辰春

〔原靖逆將軍三等義烈公工部尚書
納穆札爾像〕

題贊爲:「我懷賢勞, 命將往代, 正值黑水, 猖獗鼠輩, 以二百眾, 陷萬賊中, 因緣殉節, 勇濟以忠。」納穆札爾在征戰中陣亡, 被列爲平定準部回部前五十功臣中的第四位。此圖現藏加拿大多倫多皇家安大略省博物館。

〔散秩大臣喀喇巴圖魯阿玉錫像〕, 畫上的題贊爲:「於格登山, 賊據險守, 率廿四人, 間道襲後, 諸賊犬潰, 爰以成功, 本厄魯特, 降順效忠。」阿玉錫是平定準部回部之役前五十功臣的第三十三名。此圖現藏天津市歷史博物館。

〔領隊大臣肅州鎮總兵官五福像〕, 畫上的贊語爲:「炮車失節, 讁官示懲, 輜重克全, 復鎮旄能, 功於過觀, 瑕不瑜匿, 況同苦甘, 允率爾職。」五福是平準平回後五十功臣之一, 排名不詳。美國紐約蘇富比拍賣公司1992年的拍賣目錄上刊登了此圖, 目前不知被何人收藏。

〔領隊大臣甘州提督閻相師像〕, 畫上的題贊爲:「薄庫軍門, 石著於額, 屹不爲動, 觀者舌咋, 葉爾羌之役, 虛搗亢批, 雄姿偉幹, 足鎮關西。」閻相師爲平定準部回部後五十功臣之一, 排名第七。此圖現藏英國倫敦某私人之手。

〔頭等侍衛呼爾查巴圖魯占音保像〕, 畫幅上面的贊語爲:「赤手長鯨, 陣俘衛諾, 賊級累累, 注之一槊, 捧檄闒展, 達巴里坤, 馬不刷鬣, 還報軍門。」占音保是平定準部回部後五十功臣之一, 排名不詳。此圖的照片曾刊載於1986年美國紐約蘇富比拍賣公司的目錄中, 以115500美元的高價成交, 後來由紐約大都會藝術博物館入藏。

〔二等侍衛丹巴巴圖魯那木查爾像〕, 畫上的題贊爲:「於思棄甲, 誰當一隊, 徑率百人, 攻其腹背, □手取回, 回膽盡寒, 鐵鏽模糊, 橫捎左鞍。」那木查爾爲平定準部回部後五十功臣之一, 排名不詳。此圖亦被收藏於加拿大多倫多皇家

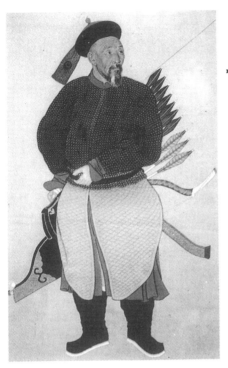

〔領隊大臣甘州提督閻相師像〕

〔頭等侍衛呼爾查巴圖魯占音保像〕

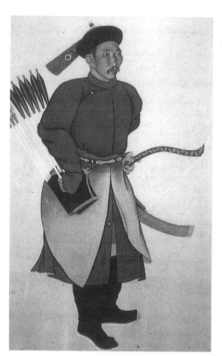

〔二等侍衛丹巴巴圖魯那木查爾像〕

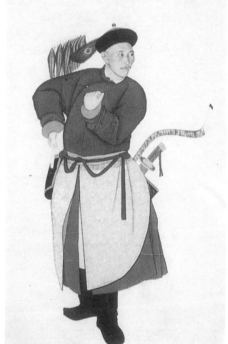

二等侍衛特古
思巴圖魯塔尼
布

�手繡賊莫恌
奮引身排人人無
不脫西拔達山北
俄羅斯獨往獨來
譬特古思

乾隆丙戌春正月

〔二等侍衛特古思巴圖魯塔尼布像〕◄

安大略省博物館。

〔二等侍衛特古思巴圖魯塔尼布像〕，畫上的題贊文字爲：「唾手縛賊，賊莫能奪，引身救人，人無不脫，西拔達山，北俄羅斯，獨往獨來，繁特古思。」此圖見於1993年美國紐約蘇富比拍賣公司拍賣目錄中，最後以68500美元拍出，買主不詳。塔尼布爲平定準部回部後五十功臣之一，排名不詳。

〔署參領額爾克巴圖魯巴岱像〕，畫幅上的題贊爲：「扼博羅特，賊魁莫迪，迨捍和田，獨入其郊，墜馬驍騰，裏創草草，猶左右射，應弦輒倒。」巴岱也是平定準部回部後五十功臣之一，排名未詳。這幅畫現在收藏在德國柏林國立民俗博物館內。

下面的一幅是目前所見唯一的平定大小金川之役的功臣像。

〔領隊大臣成都副都統奉恩將軍舒景安像〕，畫上的題贊爲：「日旁之足，石包上攻，壓梁防賊，甲索左峰，阿爾古山，大卡既得，略寨殲醜，所至奮力。」根據《平定兩金川方略》一書載，舒景安爲此役後五十功臣排名第二者，此圖現藏天津市歷史博物館。

有關平定西域功臣像的繪製及作者的情況，畫史不見詳細的記載。筆者在查閱清內務府檔案時發現有些材料涉及此事，轉錄如下：

「乾隆二十八年十月十四日，接得郎中德魁等押帖一件，內開十月十二日太監胡世傑傳旨：前五十功臣圖像，著金廷標照手卷像仿；掛軸稿著艾啟蒙用白絹畫臉像，衣紋、著色著琺瑯處畫畫人畫。欽此。」⑥

⑥ 清・內務府造辦處《各作成做活計清檔・如意館》。

「乾隆二十九年五月十九日，接得主事金輝、庫掌柏永吉押帖一件，內開本月初十日太監胡世傑傳旨：次五十功臣圖，衣紋著畫院處畫畫人起稿呈覽繪畫。欽此。」⑦

根據以上兩則檔案材料的記述，可以瞭解到，在紫光閣平定西域功臣像畫成掛軸之前，曾經畫有手卷式樣的小稿。這些小稿應當是在許多畫家努力下，對著真人寫生畫成的。然後由金廷標、艾啟蒙等中外畫家放大起稿，畫成掛軸形式。由於歐洲畫家艾啟蒙參與人物面部的繪製，所以畫風明顯受到西洋繪畫的影響；而身體其餘部分以線條表現，爲中國宮廷畫家的手筆。檔案裡雖然只提到艾啟蒙畫了前五十功臣的肖像，但從實物來分析，後五十功臣像的臉部也出自艾啟蒙之手。

至於同樣曾收存於紫光閣內的平定大小金川的前後五十功臣像，目前原畫僅剩一幅。這套功臣像也共計一百幅，前五十功臣由乾隆帝撰寫贊文，後五十功臣由大臣撰寫贊文。前五十功臣中的「頭等侍衛揚達克巴圖魯托爾托保」，現在尚有一幅半身的油畫像，藏於柏林國立民俗博物館。這幅油畫肖像的作者是供職清廷的義大利畫家潘廷章。它顯然是爲了創作平定大小金川功臣像時收集的素材。根據《日下舊聞考》一書的記載，托爾托保畫像上的題記和贊語應當是：「頭等侍衛揚達克巴圖魯托爾托保。每戰俱前，三遇三克，勝彼忠嗣，耀武漠北；漠北可馬，此步而攀，冰巇萬仞，所以爲難。」據此可以知道，平定大小金川功臣像是由潘廷章等畫家參與繪製的。

畫家艾啟蒙爲波希米亞（今屬捷克）人，生於1708年（清

⑦ 清・內務府造辦處《各作成做活計清檔・琺瑯作》。

康熙四十七年），1736年（乾隆元年）加入天主教耶穌會，乾
隆十年（1745年）以傳教士的身分來到中國，同年進入宮廷
供職。乾隆四十五年（1780年）艾啟蒙在北京去世。畫家潘
廷章，義大利人，生卒年不詳，於乾隆三十六年（1771年）
抵達中國，兩年後進入宮廷供職。艾啟蒙和潘廷章是平定西
域功臣像和平定大小金川功臣像的主要繪製者。

艾啟蒙　〔十駿犬圖〕冊
之一　（見圖三十）◄

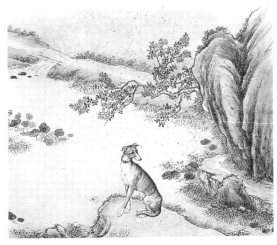

► 艾啟蒙　〔十駿犬圖〕冊
　之二　（見圖三十一）

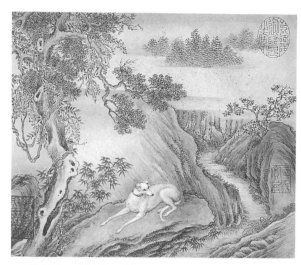

► 艾啟蒙　〔十駿犬圖〕冊之三　（見圖三十二）

► 艾敎蒙　〔十駿犬圖〕冊之四　（見圖三十三）

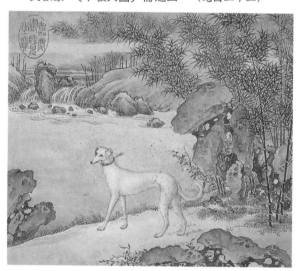

　　如前所述，紫光閣收存的共二百幅功臣像，到現在已所剩無幾了。這兩套功臣像散佚的時間不見於明確記載，筆者認爲應當在八國聯軍占據北京的光緒二十六年（1900年）間，當時紫光閣所在的中南海一帶駐紮有外國軍隊，京城的百姓也可以自由出入其間。筆記著述曾記載：「西苑、三海屯紮洋兵，各國洋人車馬逐隊成群，滔滔不斷。我國人民大車、轎車、東洋車亦任意往來馳騁，塵土障天，車聲震耳，比通衢大道尤熱鬧。」⑧文中雖然沒有直接提及功臣像的遭遇，但在那樣的情況下，它們是無法倖免於難的。

　　現在在北京故宮博物院收藏有兩件作品，所畫均爲功臣像，但並不屬於乾隆時期艾啟蒙、潘廷章等人所畫的兩套之列。其中一幅爲〔兆惠盔甲像〕軸，另一幅爲〔阿桂像〕軸。兆惠是列入平定西域前五十功臣的第二位；阿桂是列爲平定大、小金川前五十功臣的首位。〔兆惠盔甲像〕軸爲絹本設色畫，縱162.5、橫106.4公分。圖中的人物全身披掛，佩帶腰刀及弓箭；旁有楷書「綏疆懋績」四字，畫幅左下角款爲「臣沈貞恭畫」，畫的上端分別鈐有「咸豐御覽之寶」和「宣統御覽之寶」兩方藏印，無詩堂，亦無題贊。〔阿桂像〕軸亦爲絹本設色畫，縱162.2、橫109公分。阿桂爲穿朝服的全身立像，腰間佩刀；旁有楷書「紫閣元勛」四字，畫幅左下角款爲「臣沈貞恭畫」，畫幅上端分別鈐「咸豐御覽之寶」和「宣統御覽之寶」二方藏印，亦無詩堂和題贊。這兩幅畫像的藝術水平，顯然遠遜於乾隆時所繪的功臣像，但其形制、人物面容及衣冠服飾，當有所本，不是憑空想像出來的。因爲乾隆時期所畫功臣像中的兆惠、阿桂兩幅畫像原本已然佚失，沈貞的這

⑧　清・仲芳氏《庚子記事》。

兩幅畫像又有可能就是原紫光閣功臣像的摹本，所以它們的藝術水平雖然並不高，但亦彌足珍貴。這兩幅畫的作者沈貞，畫史有記載：「沈貞，字正峰，工人物、山水。」⑨書上未說明他生活的年代。筆者曾見到沈貞與沈全、沈世傑三人合畫的〔把菊延齡圖〕軸（北京故宮博物院藏），畫上有年款「同治庚午中和之月」，庚午爲同治九年（1870年）。再據沈貞所畫的兆惠、阿桂像上有咸豐帝的收藏印璽，則其藝術活動的上限可至咸豐朝（1851-1861年）。據此推斷，沈貞繪製兆惠和阿桂像時，紫光閣中的功臣像尚未散佚。

紫光閣功臣像所畫均爲人物全身立像，這種格式可以在中國古代類似題材的繪畫作品中找到淵源。北京中央美術學院美術史系收藏有兩幅拓片，拓片上殘留王珪、魏徵、李勣、侯君集四人的全身立像，據金維諾先生研究，它們應當是根據唐初畫家閻立本的〔凌烟閣功臣像〕原圖勒石拓印的⑩。由此可見，紫光閣功臣像的式樣，是中國古代傳統功臣像在清朝的繼續。

原載：《文物》（北京）1990年第1期（收入文集時有所增補）

⑨ 清・吳心穀《歷代畫史匯傳補編》。
⑩ 金維諾〈「步輦圖」與「凌烟閣功臣圖」〉，《文物》1962年第10期。

清代宮廷畫家雜談

　　清代宮廷內設有如意館、畫院處等機構，集中了很多職業畫家(其中包括一些外國人)。據畫史及清內務府檔案，前後在宮廷內供職的可知姓名的畫家總數約有二百人。他們中的大多數，生平事跡的記載極其簡略，有的還有誤差。筆者在查閱資料（包括內務府檔案）過程中，看到有關部分畫家生平行狀的材料，於此對原畫史的記載作些補充和辨誤。

郎世寧曾任「奉宸苑卿」

　　郎世寧原名 Ginseppe Castiglione，1688年（康熙二十七年）誕生於義大利北部城市米蘭，年輕時加入了歐洲的宗教組織耶穌會，並接受過系統的繪畫訓練，來中國之前曾爲教堂畫過基督、聖母像等宗教繪畫。1715年(康熙五十四年)，郎世寧二十七歲時，由歐洲耶穌會的葡萄牙傳道部派來中國，先至澳門，按照歐洲傳教士到中國後取漢名的習慣，遂名郎世寧。然後於八月份由澳門至廣州登岸，同來者還有一名歐洲的外科醫生。郎世寧繼而北上，於十一月抵達北京，住在紫禁城東華門外的天主教東堂。此後郎世寧在雍正、乾隆兩朝宮廷中繪製了大量肖像、歷史、鳥獸圖，作品得到皇帝的喜愛，畫家本人也得到優厚的禮遇。

　　文獻中記載，郎世寧七十壽辰（虛歲）時，乾隆帝曾爲

他舉行祝壽活動，平時對他也常有賞賜，死後皇帝特地賞銀三百兩，爲其料理喪事，並追賜郎世寧侍郎頭銜。但關於郎世寧生前曾經擔任過官職的記載還從未見到過。

江西省博物館收藏的郎世寧所畫〔八駿圖〕一幅，提供了郎世寧曾在清廷擔任過官職的新線索。

這幅畫上有經畲主人的題詩一首，詩後書：「奉宸苑卿郎世寧爲紫瓊叔畫〔八駿圖〕」十五字。按：經畲主人即雍正帝胤禛第六子弘曕，果親王允禮（康熙皇帝玄燁第十七子，胤禛弟）死後無嗣，由弘曕過繼襲替爵位；文中所稱之紫瓊，爲康熙帝第二十一子允禧，允禧字謙齋，號紫瓊道人，封愼郡王，長弘曕一輩，故弘曕以叔相稱。弘曕在畫中的文字上稱郎世寧爲「奉宸苑卿」，這是目前看到的郎世寧擔任過這一官職的唯一記載。

據《光緒會典事例》、《清史稿》等書記載，奉宸苑爲內務府管轄的三院之一(其餘爲上駟院和武備院)，是皇室管理各個園林的機構。按字面解釋，「宸苑」是皇帝遊幸的園庭，「奉」是供事，也即管理的意思。奉宸苑機構設立於康熙二十三年（1684年），有兼管大臣（無定額），下面設卿二人（正三品），此外還有員外郎、主事、苑丞等多人。奉宸苑的任務是「掌苑囿禁令，以時修葺，備臨幸」。郎世寧就是兩個苑卿中的一個，待遇爲正三品，職位不算低。

弘曕在題詩中未寫明郎世寧是何時在內務府中擔任奉宸苑卿這個職務的。〔八駿圖〕創作的時間，畫上亦無紀年可查。不過弘曕的題詩中有「八駿依然十駿同」一句，後面自注「世寧曾奉詔畫〔十駿圖〕，現貯於內府。」這〔十駿圖〕現分藏於北京和臺北的故宮博物院，畫上有款「乾隆癸亥孟春海西臣郎世寧恭畫」一行。癸亥爲乾隆八年（1743年），可見〔八

駿圖〕應當畫於這年之後。另外還可以從郎世寧在宮廷的活動中瞭解一些線索。郎世寧來到中國後的主要藝術活動是在宮內爲皇帝作畫，和奉宸苑這個機構似乎沒有什麼關係。他與皇室園林唯一有關的活動就是曾經參與了圓明園部分西洋風格建築物的設計與施工。圓明園在北京城西北郊的海淀，康熙年間在這一帶開始興建皇室園林，雍正、乾隆兩朝又不斷大規模地擴建，使圓明園成爲一座占地五千多畝、既有山水之勝又有富麗豪華建築的舉世聞名的宮廷園林。在圓明園的東北部，有一組歐洲格調的建築物，俗稱「西洋樓」，郎世寧是這些建築物的設計者和工程督造者之一。此外法國傳敎士蔣友仁、王致誠等也參與其事。據記載「西洋樓」的建築於乾隆十年（1745年）動工，至乾隆二十四年（1759年）完成。看來郎世寧擔任奉宸苑卿的職務，只能是在修建圓明園「西洋樓」的這段時間裡，這與上述〔八駿圖〕作於乾隆八年以後，時間上也是基本相符的。從而可以確定：郎世寧曾在清廷內務府擔任過奉宸苑卿，時間則在乾隆十年至二十四年之間。這一點可補文獻記載之闕。

王致誠其人其名

在清代宮廷裡供職的外國畫家中，最有名的當推義大利人郎世寧。由於他得到中國皇帝的賞識和重用，引起了歐洲其他國家的嫉妒和羨慕。爲了試圖抵銷郎世寧的影響，耶穌會的法國傳道部也從其屬下挑選了一名擅長繪畫的傳敎士到中國來，此人便是後來也在清宮廷內供職的王致誠。

王致誠是法國人，原名 Jean Denis Attiret，1702年（康熙四十一年）生於法國的多納，他的父親也是一位畫家。乾隆三年(1738年)，時年三十六歲的王致誠來到北京，隨後以

他所畫的〔三王來朝耶穌圖〕等送呈乾隆帝弘曆閱覽，弘曆看後頗加讚賞，便將他留在宮內作畫。

王致誠在歐洲時學的是油畫技法，擅長畫人物肖像和歷史故事畫，到中國後，乾隆帝不太喜歡他用純粹的西洋畫法作畫，曾經下諭：「水彩畫意趣深長，處處皆宜，王致誠雖工油畫，惜水彩未愜朕意，苟習其法，定能拔萃超群也，願即學之。至寫眞傳影，則可用油畫，朕備知之。」王致誠曾被皇帝派往承德避暑山莊畫蒙古族厄魯特部首領的肖像；和郎世寧、艾啟蒙、安德義等外國畫家一同繪製了銅版畫〔乾隆平定西域戰圖〕的底稿；也曾參與了圓明園部分建築的設計工作。王致誠於乾隆三十三年（1768年）逝世，終年六十六歲。

王致誠的繪畫作品極爲少見，胡敬所著《國朝院畫錄》中只收了王致誠〔十駿馬圖〕冊一件，此冊現藏北京故宮博物院。畫共十開，畫了乾隆帝騎坐的十四駿馬，它們是萬吉驦、闞虎騮、獅子玉、霹靂驤、雪點鵰、自在驕、奔霄驄、赤花鷹、英驥子和籋雲駛。從畫法看，基本上採用的是西洋

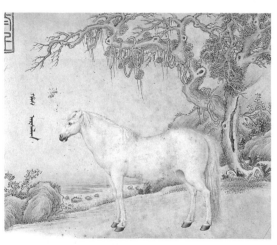

► 王致誠 〔十駿馬圖〕冊之一 （見圖二十）

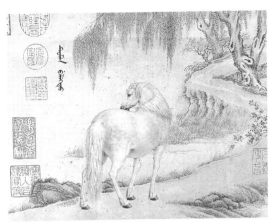

► 王致誠 〔十駿馬圖〕冊之二
（見圖二十一）

王致誠 〔十駿馬圖〕冊之三 ◄
（見圖二十二）

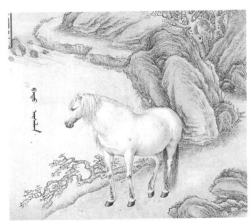

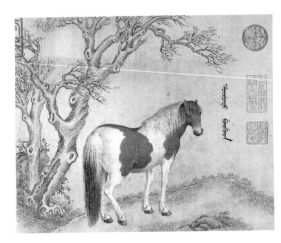

► 王致誠 〔十駿馬圖〕冊之四
（見圖二十三）

► 王致誠　〔十駿馬圖〕冊之五
（見圖二十四）

王致誠　〔十駿馬圖〕冊之六 ◄
（見圖二十五）

► 王致誠　〔十駿馬圖〕冊之七
（見圖二十六）

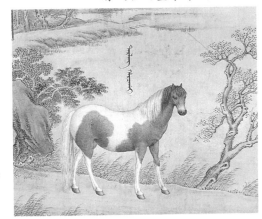

王致誠 〔十駿馬圖〕冊之八 ◄
（見圖二十七）

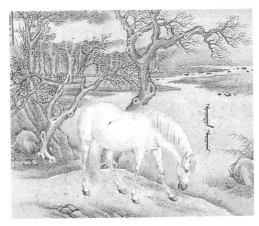

► 王致誠 〔十駿馬圖〕冊之九
（見圖二十八）

王致誠 〔十駿馬圖〕冊之十 ◄
（見圖二十九）

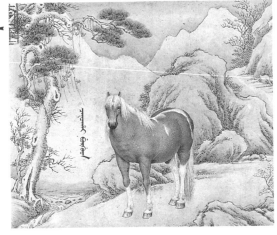

畫技法，僅只使用了中國繪畫的紙張和工具。畫家十分注重馬匹的解剖結構，造型非常準確，用細密短小的線條來表現馬匹的形狀，富有立體感，皮毛的質感也很強。由於作者觀察細致和描繪精巧，馬匹皮下凸起的血管以及一些轉折處皮毛的皺紋，也都刻畫了出來。郎世寧在清朝畫壇上是以畫馬著名的，但王致誠的這件作品，水平不亞於郎世寧。

王致誠在宮中的活動，清代內務府的檔案裡也有記載，最早見於乾隆四年《各作成做活計清檔》：「九月二十六日……傳旨：西洋人王致誠、畫畫人張為邦等著在啟祥宮行走，各自畫油畫幾張。欽此。」而在這之前的乾隆三年的檔案中，曾出現過一個名叫張純一的外國畫家。檔案記載張純一的活動如下：

「乾隆三年正月二十九日，毛團交焦秉貞冊頁一冊，傳旨：著新西洋人照此尺寸畫冊頁一冊。欽此。於三月初九日，新到西洋人張純一將交出焦秉貞畫御製清賞小冊頁畫得人物畫片二片，交毛團呈覽。」

「乾隆三年三月二十三日，新到來西洋人張純一進羊皮畫西洋景扇面一張、素羊皮扇面四張，司庫劉山久持進交太監毛團、高玉呈進。奉旨：著內大臣海望擬賞。欽此。」

「乾隆三年四月二十日，傳旨：著西洋人張純一照冷枚〔相馬圖〕畫一張。欽此。」

從以上幾段記載中可知，西洋人張純一是乾隆三年新來的畫家，他曾經把從西洋帶來的畫有西洋風景的羊皮扇面等呈獻給乾隆皇帝，為此還得到皇帝的賞賜；乾隆帝為了瞭解他的畫藝，將宮中所收中國宮廷畫家焦秉貞和冷枚的作品交張純一照樣臨摹。張純一的這些活動均發生在乾隆三年正月至四月這短短的三個月裡。奇怪的是，此後這個西洋人張純

一的名字再也沒有在檔案中出現過。隨即在乾隆四年的檔案中便看到了王致誠的名字。張純一的來路頗為蹊蹺，此人姓名不見於其他任何文獻資料，宮中亦未見有他流傳下來的作品。但記載張純一在宮中活動的材料，與其他資料中說王致誠到達中國後向皇帝獻畫、皇帝要他學習中國畫等情節大致相合，張純一來華時間與王致誠亦屬同年，而後檔案記載中只見王致誠而不再有張純一，所以筆者很懷疑張純一和王致誠乃是一個人，或許王致誠初來時漢名張純一，乾隆四年以後更名為王致誠。日本學者石田干之助在其〈郎世寧傳考略〉一文的註釋中說：「從來諸書多以阿提利之漢名為巴德尼，今從伯希和之考證當為王致誠。」看來過去對於王致誠的漢名是有不同說法的，且「巴德尼」三字似乎也不像是漢名，或許王致誠還有其他漢名，伯希和的考證也透露出一些信息。

金廷標卒年及其他

金廷標是清代的宮廷畫家，《清史稿》中寫道：「畫院盛於康、乾兩朝，以唐岱、郎世寧、張宗蒼、金廷標、丁觀鵬為最」，可見他是宮廷裡一個相當重要的畫家。《讀畫輯略》、《國朝院畫錄》、《墨香居畫識》、《國朝書畫家筆錄》等書對金廷標均有記載。

金廷標字士揆，浙江烏程人，父親金鴻（或作泓）也是畫家。金廷標早年落拓不羈，後來則專心繪事，擅長畫人物、花卉及肖像等。乾隆帝南巡時，金廷標呈進〔白描羅漢圖〕冊，得到皇帝的賞識，此後命其入宮為內廷供奉，數年後卒於都中。

《國朝院畫錄》收載金廷標作品共八十餘件，數量僅次於張宗蒼和丁觀鵬。他的作品頗得乾隆帝弘曆的好評，弘曆在

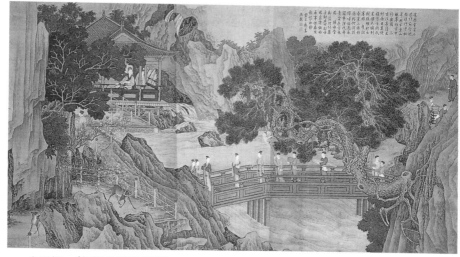

► 金廷標　〔乾隆帝後宮行樂〕　　（見圖十七）

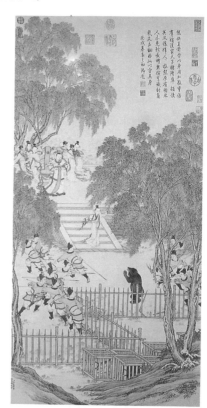

金廷標　〔婕妤當熊圖〕軸 ◄

（見圖十八）

為金廷標所畫〔江村圖〕的題詩中說:「七情畢寫皆得神,顧陸以後今幾人」,把他與南北朝時的著名畫家顧愷之、陸探微相比。在〔愛烏罕四駿圖〕中,馬匹由義大利畫家郎世寧所畫,而在旁邊執韁繩的人則指名要金廷標按照宋代李公麟的筆法補繪。金廷標死後,「上命舊黏殿壁者悉付裝池,收入《石渠寶笈》」(《清史稿》)。可見弘曆對於金廷標的重視。

畫史上對於金廷標的記載比較簡略,諸如進宮廷供奉的年份,只說是乾隆帝南巡時獻畫,但乾隆帝在位時曾六次南巡,到底是哪一次,並沒有說明;又如畫史上說金廷標「入直數載,卒於京寓」(《清代畫史增編》),究竟死於何年,也不清楚。

現查清內務府檔案,其中有數則關於金廷標的史料,錄如下,並稍作說明。

「乾隆二十二年六月初九日,接得員外郎郎正培、催總德魁押帖一件,內開本月初七日太監如意傳旨:如意館新來畫畫人金廷標,著畫〔十八學士登瀛洲〕手卷一卷,往細致畫。欽此。」

這條記載寫明金廷標是乾隆二十二年(1757年)六月進入宮廷的。史載乾隆帝第二次南巡是二十二年正月十三日從京師出發,乘船沿運河南下至浙江,五月初四日回到北京圓明園。金廷標則於同年六月初進入宮廷,時間正合。由此可以確定金廷標是在乾隆帝第二次南巡時向弘曆呈獻〔白描羅漢圖〕冊而得到賞識,隨後北上到京師進入宮廷的。這點可以補充畫史記載的不詳。俞劍華編著的《中國美術家人名辭典》「金廷標」條作「高宗二十五年(1760年)南巡進白描羅漢冊,稱旨,命入內廷供奉」,時間有誤。

「乾隆二十八年四月初九日,接得員外郎安泰、李文照押

帖一件，內開本月初二日畫畫人金廷標因父丁憂告假回南。奉旨：金廷標所食錢糧著加恩照舊賞給。欽此。」

這條檔案提供了過去不見於畫史記載的材料，說明金廷標在宮內供職期間，曾因父親亡故，於乾隆二十八年（1763年）回南方故鄉一次。一般說來，凡是供奉內廷的畫家離開宮廷時是要扣除「所食錢糧」的，而仍然「加恩照舊賞給」，這是特例，說明弘曆對於金廷標的寵愛。另外，金廷標的父親金鴻（泓）亦可確知卒於此年。

「乾隆三十二年四月十七日，接得員外郎安泰等押帖一件，內開四月初四日太監胡世傑傳旨：如意館行走、七品官金廷標病故，其柩著杭州織造西寧家人便差帶回原籍，將伊父母之柩查明，一併埋葬。欽此。」

金廷標的卒年，過去各種畫史上均無記載，現檔案中言之鑿鑿，可知為乾隆三十二年（1767年）四月初四日，可惜未寫明卒年歲數，不然還可以將生年推算出來。金廷標僅比他父親多活了四年。「七品官」不知是金廷標生前的官階，還是死後加封的，檔案中未說明。不過根據郎世寧死後追賜侍郎銜來看，很可能是金廷標死後追加的。由皇帝親自下旨將金廷標的遺骸差人送回原籍與父母合葬一處，這也是弘曆格外恩典。

袁江「供奉內廷」辨

袁江是清代前期的畫家，以工細整齊、華麗多姿的山水樓閣界畫而聞名於清朝畫壇。他的生卒年不詳，根據所繪作品上的署款，最早的見於康熙三十二年（1693年），最晚的止於乾隆十一年（1746年），這就是袁江創作活動的上限和下限。袁江不屬文人畫家，本人無詩文集傳世，死後亦無人替他撰

寫傳記，畫史上僅有的幾行記載又極其簡略，故對其生平行狀所知無幾。近人秦仲文、李智超根據口頭傳聞，提到袁江曾被在揚州經營鹽業的山西商人聘請到晉地作畫多年。此說頗可信，因為袁江的繪畫作品在其家鄉揚州倒並不多見，而是大量出現於山西。

　　畫史中有關袁江生平的記載裡，提到他曾經於雍正年間供奉內廷。最早持此說的是張庚，他在《國朝畫徵錄》續錄中寫道：「袁江，字文濤，江都人，善山水、樓閣，中年得無名氏所臨古人畫稿，遂大進。憲廟召入祗候。」與張庚同時的無名氏的《畫人補遺》中寫道：「袁江，字文濤，江都人，善山水、樓閣，中年得無名氏所臨古人畫稿，技遂大進。曾選入外養心殿。」此說後來被許多書籍所採納，如1979年新版的《辭海》、俞劍華所編著的《中國美術家人名辭典》等，似乎已成定論。

　　但筆者認為此種說法尚可商榷。《國朝畫徵錄》和《畫人補遺》二書記載的內容大同小異，大概是相互抄錄的，但是誰抄誰的，一時不易確定。《國朝畫徵錄》成書於雍正十三年（1735年），袁江的名字列入「續錄」中。作者張庚卒於乾隆二十五年（1760年），「續錄」當在乾隆前期時增補。無名氏的《畫人補遺》，據校輯者介紹，是從乾隆時抄本《畫人備考》一書中輯出的，校輯者洪業考《畫人備考》之編纂及抄錄，應在乾隆五十二年至六十年之間，既然該書引用了《畫人補遺》，則《畫人補遺》成書當早於這個時間。所以《國朝畫徵錄》和《畫人補遺》二書成書年代相差不多，都略晚於袁江生活的時期。

　　比以上二書又晚些的李斗所著的《揚州畫舫錄》（成書於乾隆六十年）中，也收有袁江的小傳：「袁江，字文濤，江都

人，善山水、樓閣，初學仇十洲，中年得無名氏臨古人畫，遂大進」。從文字看，此書當是抄錄於《國朝畫徵錄》和《畫人補遺》二書，但李斗在抄錄時偏偏刪去了袁江供奉內廷這一情節，這並非是李斗在抄錄時疏忽而脫落，而是有意刪節的，因爲書中緊接袁江之後談到的張宗蒼，則寫明「以畫供奉內廷」。李斗對於揚州地區的文化掌故極爲熟悉，與許多畫家也有交往，所以他在抄錄袁江小傳時，保留了大部分內容，而根據他所瞭解的事實，刪除了不可靠的材料。袁江未進入宮廷供職，這是第一條理由。

凡是在清代宮廷中供職的畫家，其作品署款均有如下特點，即在姓名前書一「臣」字，以明身分。如「臣丁觀鵬奉敕恭畫」，無一例外。袁江如果曾進宮任職，則作品上署款也應當如此。但從目前袁江存世的大約近百件作品上，還沒有發現一件是書有「臣」字落款的，這就從實物方面證明了袁江並沒有在宮內作過畫，這是理由之二。

嘉慶年間，胡敬曾奉命參與《石渠寶笈・三編》的編纂工作，後來將宮廷畫家及其作品的情況，撰寫成《國朝院畫錄》一書，書中袁江的作品一件也未收錄，說明當時宮廷裡並沒有收藏他的作品。袁江的姓名雖然收入「續錄」，但列爲「其姓氏散見志乘、文集及譜錄諸書」，看來就是從《國朝畫徵錄》和《畫人補遺》轉錄的。胡敬在嘉慶時就沒有見過宮裡有袁江的作品，這是證明袁江沒有進過宮的理由之三。

基於以上三條理由，筆者認爲關於袁江曾在雍正年間進入宮廷的記載是失實的。至於誤記的原因，想來大概有以下兩點：第一是袁江的工筆界畫，畫風工整細致，色彩厚重穠麗，與「文人畫」判然有別，這類畫風的作品一般都被視爲「院體畫」，所以人們很容易把這類畫的作者歸入宮廷畫家的

行列；第二是袁江有較長一段時間離開家鄉在山西作畫，而且的確於雍正二年到過北京，著書者不瞭解詳情，誤認爲袁江到宮廷裡成爲供奉畫家了。

關於袁江供奉內廷的問題，已故著名畫家秦仲文在〈清代初期繪畫的發展〉（載《文物參考資料》1958年第8期）一文中提出過懷疑；1982年筆者在北京會晤了美國研究中國古代繪畫的專家伯克利加州大學的高居翰（James Cahill）教授，他亦認爲袁江並沒有進入宮廷。

徐璋二三事

徐璋是清代中期的一位人物肖像畫家，雖然算不上第一流的畫家，但在當時也小有名氣。《婁縣志》云：「寫眞用生紙自璋起」，說明徐璋在人物肖像畫上有所創新。他「壯年遍覓縉紳家先代畫像，酷意臨摹，遂成傳神名手」，曾畫其家鄉的先賢聖哲像，共得一百十人，名〔松江邦彥圖〕，此圖現藏南京博物院。徐璋的老師是沈韶，而沈韶又是曾鯨的嫡傳弟子。曾鯨是明末清初時著名的人物肖像畫家，他在中國傳統「寫眞」畫法的基礎上，又適當揉合了西洋繪畫的某些表現手法，強調色彩烘染，使人像面部富有立體感。由於曾鯨開創性的藝術實踐活動，取得了較高的成就，影響頗大，從學者甚眾，故繪畫史上將他和他的學生及傳派稱作「波臣派」（曾鯨字波臣）。張庚在《國朝畫徵錄》「續錄」中寫道：徐璋「寫眞不獨神肖，而筆墨烘染之痕俱化，補圖亦色色可觀，不愧沈韶高弟。」徐璋雖然是曾鯨的再傳弟子，但從「烘染之痕俱化」這一特點來看，顯然頗得曾鯨畫法的眞傳。

徐璋爲松江府婁縣人，字瑤圃。據《國朝畫徵錄》記載：他曾「遊都門，名甚重，康熙中祗候內廷。」筆者在查閱清代

內務府檔案過程中，發現幾條有關徐璋活動情況的資料，可以補充畫史記載的不足和糾正其錯誤，字數不多，全文抄錄如下：

「乾隆十四年五月二十六日，司庫白世秀達子將奴才圖拉跪進畫喜容徐璋，係松江府婁縣所屬之民，年五十六歲。繕寫摺片一件持進，交太監胡世傑轉奏。奉旨：著伊畫畫一張。欽此。」

「於本月二十七日司庫白世秀達子來說：太監胡世傑傳旨：要徐璋試手畫呈覽。欽此。」

「於本日，隨將徐璋未畫完墨山水小絹畫一張持進太監胡世傑呈覽。奉旨：徐璋著交春雨舒和行走。欽此。」

「乾隆十四年七月初四日，司庫白世秀來說，太監胡世傑傳旨：著新來畫畫人徐璋回去罷。欽此。」

這幾段檔案資料，說明了幾點：

(一)清代宮廷在徵召供奉內廷的畫家時，要由畫家當場作畫以檢驗其藝術水平的高下，再考慮是否予以錄用。雖然檔案中沒有寫明是由皇帝出題或是另有什麼辦法進行考試，但錄用時必須有此手續，這是可以肯定的。這和北宋時期畫院由皇帝出詩句，來應試的畫家根據詩意作畫，然後擇優錄用的情況倒是有些相似之處的。

(二)張庚的《國朝畫徵錄》中說：徐璋在「康熙中祗候內廷」。這一點肯定是不對的，此說前人已有辨證，如《書畫紀略》一書云徐璋「乾隆初薦入畫院」，但書中並未確指何年。從檔案記載中可以準確地知道，徐璋由圖拉推薦到北京是在乾隆十四年（1749年）的五月。

(三)徐璋由織造圖拉薦舉，確實到過北京，但根據檔案的記載，他並沒有正式成為宮廷的供奉畫家。徐璋五月份到達

北京在宮中應試，一個多月後，乾隆帝即傳旨：「著新來畫畫
人徐璋回去罷」，將他打發走了。說明徐璋的作品未被皇帝賞
識，畫史上說他「祗候內廷」是不確的。《婁縣志》上說徐璋
由「織造圖拉薦入畫苑，旋告歸」基本符合事實，但並非徐
璋自己「告歸」，而是皇帝叫他走的。

　㈣過去畫史及其他文獻上均不詳徐璋的生年，檔案中明
確記述乾隆十四年徐璋「年五十六歲」，以此上推，則徐璋應
生於康熙三十三年（1694年）。他的卒年仍不詳。

原載：《故宮博物院院刊》（北京）1984年第1期

清代宮廷畫家續談

有清一代，供奉宮廷的畫家數以百計，但他們的生平大都沒有較爲詳細的記載。筆者曾查閱清內務府檔案，並結合其他文獻和實物，寫有〈清代宮廷畫家雜談〉一文（載《故宮博物院院刊》1984年第1期），對畫史的簡略記載作了些補充，現再介紹畫家數人，綴爲續談。

旗籍畫家唐岱

乾隆九年（1744年）內務府檔案載乾隆帝弘曆口諭：「春雨舒和並如意館畫畫人嗣後不可寫『南匠』，俱寫『畫畫人』。欽此。」這則檔案除了說明供奉內廷畫家的地位外，還表明這部分畫家中的絕大多數是來自我國南方長江下游的江、浙地區，故在宮中習慣上被稱爲「南匠」。當然其中也有例外，唐岱就是一個。

唐岱，字毓東，號靜岩，又號默莊，生於康熙十二年（1673年），「滿洲正藍旗人，舊係紅蘭主人宗室蘊端屬下」（佚名《讀畫輯略》）。唐岱的祖先「贈光祿公，從戎遼左，有擇主之明，有先登之勇，有死事之烈，先朝特授世爵，子孫罔替，典至渥也。」（沈宗敬《繪事發微》序）。由於祖先的功勞，唐岱「世其爵，任驍騎參領」（陳鵬年《繪事發微》序）。唐岱「幼賦性疏野，讀書之暇有志學畫」，後「身膺武職，從軍塞外，萬

里奔馳」（唐岱《繪事發微》自序），從軍歸來「久司筆硯，因得交於東南之士」（佚名《讀畫輯略》），潛心於畫藝，這時他還不到二十歲。在唐岱結交的「東南之士」中，有當時著名的山水畫家王原祁，並成為王原祁的弟子。

康熙時唐岱已有畫名，皇帝玄燁非常欣賞他的作品，經常召入宮中作畫，特御賜「畫狀元」的稱號。到雍正時，正式進入宮廷供職，成為御用畫家。這一時期唐岱的作品有〔西峰秀色圖〕通景屏、〔黃河澄清圖〕卷、〔慶雲獻壽圖〕卷、〔風雨歸舟圖〕軸、〔湖山春曉圖〕軸、〔秋山不老圖〕卷等，還奉命為年節、萬壽節作畫。唐岱與當時尚為皇子的弘曆亦有交往，於雍正十一年（1733年）在弘曆的寶親王府作〔松蔭撫琴圖〕軸。弘曆即位，改元乾隆，唐岱在宮中繼續受到重視，繪製了大量作品，除獨立完成眾多山水畫外，還與其他宮廷畫家合作繪畫了許多巨幅作品，如乾隆二年（1737年）「清暉閣北壁懸〔圓明園全圖〕」，由唐岱與郎世寧、孫祜、張為邦、丁觀鵬共同完成；次年又與郎世寧、陳枚、孫祜、沈源、丁觀鵬合畫〔乾隆帝歲朝行樂圖〕軸；九年（1744年）與孫祜、沈源、丁觀鵬、王幼學、周鯤、吳桂合作畫了〔新豐圖〕卷。唐岱大約在乾隆十一年（1746年）離開宮廷，此時他已是七十四歲高齡了。唐岱卒年無確切記載，目前所見其最晚的作品為〔青山白雲圖〕，畫於乾隆十七年（1752年），時年八十歲，大約此後不久即歿世。

唐岱是王原祁的弟子，構圖和用筆、用墨與乃師有幾分相似，但為了適應宮廷華麗畫風的需要，用筆更加細瑣、規矩，山水和樹木都經過精心的安排和組織，使之具有裝飾性。作品中的一些細部還留有王原祁的某些特點，但從總體看來，似乎有圖案樣的感覺。

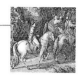

《石渠寶笈》初編、續編和三編共收錄唐岱作品二十八件（其中三件與人合畫）。乾隆皇帝在唐岱的畫幅上多次題寫詩句，如「范緩倪迂自古人，而今繪事數唐寅」；「王蒙眞跡無半紙，妙處何人得神髓」；「位置倪黃中，誰能別彼此」；「唐岱筆法老尤勁，鼻祖摩詰追范寬」等句，將唐岱與古時名家王維、范寬、黃公望、王蒙、倪瓚等相比。

唐岱以畫聞名，同時又將自己作山水畫的心得體會撰寫成書，書名《繪事發微》，成於康熙五十六年（1717年）。是書不分卷，以下列若干題目論述作畫的方法及要點：正派、傳授、品質、畫名、丘壑、筆法、墨法、皴法、著色、點苔、林木、坡石、水口、遠山、雲烟、風雨、雪景、村寺、得勢、自然、氣韻、臨舊、讀書、遊覽。在宮廷畫家中，旣能作畫，又有論畫著作傳世是極爲少見的。

► 唐岱〔秋山行旅圖〕 （見圖五十二）

畫史說唐岱爲「滿洲正藍旗人」，但從其祖先「有擇主之明」句，以及他本人多結交「東南之士」，作畫著書。諳熟漢族文化藝術來看，可能屬於入關前就歸順滿洲的漢人後代。

陳枚的生卒年

畫家陳枚，見於胡敬《國朝院畫錄》、張庚《國朝畫徵錄》、佚名《讀畫輯略》、馮金伯《國朝畫識》等書記載，綜合以上諸書，可知陳枚字殿掄，號載東，晚年號枝窩頭陀，松江府婁縣（今上海松江）人。康熙末年陳枚隨兄長陳桐北上京師。京師名公卿都很欣賞陳桐的畫藝，由此陳桐結識了在宮中供職的畫家陳善。陳桐見陳善「擅名於時」，就希望陳枚能夠拜他爲師，一來能提高畫藝，二來可以藉以尋條出路。陳枚口頭雖唯唯答應，但始終未往陳善住處請教畫藝，私心「欲自成一家」。陳枚於是在寓所「掩關不出，焚膏繼晷，凡宋元人名畫極意臨摹」，「經歷寒暑，始取其畫付裝潢家」（《國朝畫識》）。陳善一次偶然見到陳枚的作品，大爲驚訝，「謂相好中無此筆墨」，經打聽方知是友人陳桐之弟的手筆，急忙趕到陳枚寓所相訪，「遂成莫逆」。由於陳善的關係，陳枚於雍正初年進入宮廷供職。入宮後頗得皇帝重視，雍正四年（1726年）官內務府員外郎，還「給假歸娶，藝林榮之」（《國朝院畫錄》）。乾隆時陳枚仍在宮中供職，繪製了大量作品，但終因用目過度，視力減退而南歸，「居郡之清河橋，晚年復構廬於杭之西溪」（《國朝院畫錄》）。

以上綜述雖已大致勾畫出陳枚生平的輪廓，但關於陳枚的生平、卒年，何時離開宮廷南歸等問題尚無確切記述。而恰恰在清代的檔案裡，有若干資料，可使以上問題獲得一個比較明確的答案。

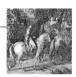

　　乾隆二十七年(1762年)，弘曆詢問陳枚在宮中摹繪的〔清明上河圖〕卷時，發現底本不知下落，遂於十二月初四日行文曰:「郎中白世秀來說，太監如意傳旨: 此〔清明上河圖〕係陳枚所畫，恐伊回南時將此稿子帶去，著薩載查明有無之處回奏。欽此。」(《清內務府「各作成做活計清檔」》)薩載經過調查後回奏:「奴才於乾隆二十八年正月二十日接到養心殿造辦處來文，內開『乾隆二十七年十二月初四日奉旨: 此〔清明上河圖〕係陳枚所畫，恐伊回南時將此稿子帶去，著薩載查明有無之處回奏。欽此。』奴才遵查，陳枚係松江府婁縣人，奴才奉文後，即專差妥人前往查問，茲據查得，陳枚於乾隆十年間在籍病故，並無妻子，止有胞弟陳桓，年已六十八歲，現在微業營生，向伊查問，據稱伊兄陳枚久經物故，當年回籍時曾否將〔清明上河圖〕稿子帶回，實未曾見過，亦未聞說及，是以不知影響。今細查家中廢畫舊紙內並無此稿，是實等因。奴才伏思，陳枚亡故十有八年，既無妻室，又無後人，雖有伊弟陳桓，家中並無此稿，理合將奴才查過緣由恭折奏明，伏乞聖主睿鑒。奴才謹奏。乾隆二十八年二月十六日」(清《宮中檔》)。

　　以上所引檔案中一處提到「陳枚於乾隆十年間在籍病故」，一處提到「陳枚亡故十有八年」，該奏折寫於乾隆二十八年，故可確知陳枚卒於乾隆十年(1745年)。另據同一奏折云，該年陳枚胞弟陳桓年六十八歲，以此推之陳桓當生於康熙三十六年(1697年)。陳枚北上京師時與其兄陳桐同行，他上有兄下有弟，排行第二。按照陳桓的年齡再推算陳枚的生年，大致可以估計他生於康熙三十三年（1694年）前後。那麼他於雍正初進入宮廷供職時約三十歲左右，終年約五十二、三歲。畫史上記載陳枚「給假歸娶」，但從檔案中看，陳妻去

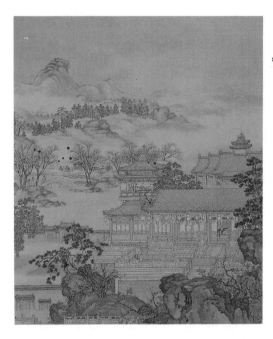

► 陳枚 〔山水樓圖〕冊
　（見圖五十三）

世亦甚早，且無後代。至於陳枚離開宮廷的時間，自乾隆五年（1740年）以後的內務府檔案中不再見到有關他活動的記載，可以確定於該年南歸。陳枚自雍正初入宮，在宮中供職約十七年。

　　陳枚擅長畫山水、人物，畫風工細，富有裝飾性，所作樓閣屋宇，「參以西法」（《婁縣志》），其小幅冊頁尤爲瑣密，十分耗費眼力，故後來陳枚「兩目大傷」，不得不離開了宮廷。

丁觀鵬生平述略

　　畫家丁觀鵬在宮廷中異常活躍，乾隆帝弘曆曾不止一次地在他的作品上題寫詩句，如題丁觀鵬所畫〔羅漢圖〕：「四大本幻，作麼傳神。雲鵬觀鵬，前身後身」；題另一幅〔羅漢圖〕：「雲海遨遊睹聖僧，觀鵬筆妙貌雲鵬。依然誰認前身是，

可畏端知後者能」；題〔十六羅漢圖〕：「觀鵬此曰之雲鵬，又復氏族同爲丁。疑是三生薰白業，解與淨土傳眞形。」乾隆詩中多次將雲鵬與觀鵬並提，雲鵬亦姓丁，是明朝後期的畫家，以畫佛像聞名一時。丁觀鵬與丁雲鵬姓名僅差一字，同樣也擅長畫宗敎題材畫，故乾隆帝用「前身後身」作比，以示這是十分有趣的巧合。

丁觀鵬，順天（今北京）人，擅長畫白描人物、佛像，還兼善傳神寫照。弟名丁觀鶴，二人同時供奉內廷（見佚名《讀畫輯略》）。畫史記載十分簡略。現據內務府檔案補充如下：

乾隆二年檔案載：「正月二十九日，畫畫人丁觀鵬具呈一件，內稱懇求大人總管恩賞官房事。觀鵬於雍正四年行走十餘年，未得官房，同伴人等俱有官房居住，觀鵬未沾棲身之恩。今因金玠騰出房一所，伏乞大人總管准賞給觀鵬老幼棲身，舉家朝夕頂祝不淺。爲此呈稱隨奉內大臣海望交員外郎滿毗辦理。」檔案中寫明丁觀鵬是在雍正四年（1726年）進入宮廷供職的，到檔案所記的乾隆二年（1737年），進宮正好十年有餘。那年和丁觀鵬同時進宮的有其弟丁觀鶴，還有丁裕、詹熹、程志道、賀永清、張霖、吳桂、吳棫、陳敏、彭鶴、王均、葉履豐等人（均見《清內務府「各作成做活計清檔」》）。乾隆二年丁觀鵬請求賞給官房居住時，家中尚有老幼，其年齡不會很大，約三十餘歲。以此推之，丁氏入宮時年約二十餘歲。再推之，丁觀鵬生年當在康熙四十七、八年（1708或1709年）間。

丁觀鵬進宮後，起初地位不甚高，大都作別的畫家的助手，很少獨立作畫。如雍正十年（1732年）與王幼學、戴越、戴正、張爲邦一起合畫〔群仙祝壽圖〕，同年還爲宮中歡度端

陽節、中秋節等畫節令畫。弘曆即位，改元乾隆，丁觀鵬日益得到重視。乾隆六年（1741年），太監傳達皇帝旨意：「畫畫人等次：金昆、孫祜、丁觀鵬、張雨森、余省、周鯤等六人一等，每月給食錢糧銀八兩、公費銀三兩」（《清內務府「各作成做活計清檔」》）。丁觀鵬擢升為一等畫畫人。檔案中有數處提到丁觀鵬用油畫畫烟雲，可見他曾經向在宮中供職的歐洲畫家郎世寧、王致誠學習過西洋繪畫技法，是早期的油畫家之一。

乾隆三十五年（1770年）十月的一則檔案說：「本月十三日太監如意傳旨：『丁觀鵬患病，將每月錢糧銀八兩停止，其公費銀三兩賞給養病。』欽此。」次年（1771年）六月檔案記載：「本月十四日太監胡世傑傳旨：『丁觀鵬仿畫明人〔清明上河圖〕手卷一卷，著謝遂接畫。』欽此。」這是有關丁觀鵬的最後的消息，說明他於乾隆三十五年十月離開宮廷後再也沒有返回供職，並於次年或稍後亡故，終年約七十餘歲。

余省、余穉兄弟

清代宮廷中師徒、父子、兄弟先後或同時供職的例子很多，余省、余穉即其中一例。

《讀畫輯略》記曰：「余省，字曾三，虞山人。居停海尚書望家二十餘年。未嘗見其疾言遽色。善花鳥、草蟲，曾受業於蔣文肅公。其工致者，固嫣然如生，其點筆者，更灑然散朗，一時名輩，鮮有其儔。供奉內廷，後引老歸拂水。其弟名穉，亦善花卉，同祗應供奉，以疾先曾三旋里。」《國朝院畫錄》記曰：「余省，字曾三，號魯亭，常熟人。工花鳥蟲魚。伏讀聖制詩初集題余省〔菊花〕，有『能知花外趣，堪作畫中詩』句；二集題省〔仿宣和三思圖〕，有『余省寫生手，

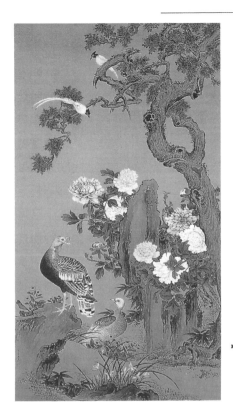

▶ 余省 〔牡丹雙綬圖〕軸
（見圖十二）

仿摹亦稱頗。稍命展擴之，宛見薪傳火』句；題省〔雜花草蟲〕卷，有『寫生有如此，傳神亦雲得』句。余省善於寫生，摹仿亦肖，蒙高廟命以展擴，許其所造，而勉所不能，訓迪親邀，榮踰華袞矣。余穉，字南州，省弟，工花鳥。』以上史籍中提到的海望，爲滿洲正黃旗人，雍正間曾負責浙江海塘的修建，乾隆時官戶部尚書和內務府大臣；蔣文肅公即蔣廷錫，常熟人，康熙四十二年（1703年）進士，官至大學士，卒於雍正十年（1732年），謚文肅。

清代畫家之能夠進宮供職，均要有官員薦舉，余省、余穉兄弟與海望、蔣廷錫關係密切，定得到他們的相助。

郭味蕖《宋元明淸書畫家年表》將余省兄弟列爲乾隆元年「此頃祇候內廷」。據查內務府檔案，「乾隆二年六月，於本月十二日，七品首領薩木哈來說：太監胡世傑、高玉傳旨：『著傳與海望，將畫畫人柏唐阿王幼學除所食二兩錢糧。再新來畫畫人余省、余穉、周鯤等三名，每名每月賞給錢糧銀八兩。』欽此。」可知余省兄弟和周鯤是乾隆二年（1737年）六月入宮供職的。

　　余氏兄弟二人進宮後在咸安宮任畫畫人。乾隆六年（1741年），畫家劃分等次，余省列爲一等，每月給錢糧銀八兩、公費銀三兩；余穉列爲二等，每月給錢糧銀六兩、公費銀三兩。

　　「乾隆十三年九月初三日，司庫白世秀、七品首領薩木哈將和碩怡親王臣弘等謹奏爲請旨事，如意館畫畫人余省呈稱，接得家信，身母已於七月十四日在籍病故，余省自幼過繼嬸母爲嗣，並無所出，兄弟只有余省一人，懇請給假回籍料理等情具呈前來。理合據情具奏給假回籍料理，事畢令伊來京。爲此謹奏請旨等語繕寫折片一件，持進交太監胡世傑轉。奉旨：『准其回籍，著用造辦處銀賞給三十兩。』欽此。」余省過繼給嬸母，與余穉是從兄弟，其實在血緣上是親兄弟。皇帝恩准余省歸里料理喪事，並從造辦處開支銀兩，說明對於余省的重視和優渥。

　　關於余省的生卒年，畫史及檔案中均未見記載。筆者曾見余省所畫〔雪柳雙鳧圖〕軸，款識作「乙酉」，另有二印，一爲「七十四老人」，一爲「恩沾華露」。乙酉爲乾隆三十年（1765年），該年余省七十四歲，以此推之，則當生於康熙三十年（1692年）。此圖款上不署「臣」字，說明余省已經離開宮廷，而「恩沾華露」四字又顯示出他過去的身分。目前已知余省最晚的作品畫於乾隆三十二年（1767年），何年去世不

詳。余穉生年當在康熙三十年之後，卒年亦不詳。

余省的老師蔣廷錫作品中「流傳有設色極工者，皆其客潘衡谷代作也」（清‧佚名《讀畫輯略》），潘衡谷即潘林，「常熟人，花卉翎毛師馬元馭，蔣文肅公廷錫招致幕下，曾爲代筆」（清‧邵松年《虞山畫志》）。潘林旣爲蔣廷錫門客，又是同鄉，余省與其情況完全相似，「蔣氏又有弟子余省，畫法略近蔣親筆而較工整，不知曾爲其師代筆否？」（徐邦達《古書畫僞訛考辨》），筆者以爲蔣廷錫畫中有一部分略帶西洋風格的作品應即出自余省（甚至余穉）之手。

文人出身的徐揚

供奉宮廷的絕大多數是職業畫師，文人出身的畫家極爲少見，清代的徐揚即爲其中之一。

徐揚號雲亭，江蘇蘇州人，家住閶門內的專諸巷，初爲監生，是個讀書人，並非職業畫師。乾隆十六年（1751年），皇帝弘曆首次南巡，抵達蘇州時，徐揚恭進畫冊，得到賞識，弘曆命其北上入宮供職。徐揚於同年六月初抵京，七月十二日「如意館」檔案中記載：「副催總佛保持來員外郎郎正培、催總德魁押帖一件，內開爲六月初二日員外郎郎正培奉旨：『畫畫人張宗蒼、徐揚每月錢糧公費照余省、丁觀鵬一樣賞給，於六月起。』欽此。」余省和丁觀鵬當時均爲一等畫畫人，每人每月錢糧銀八兩、公費銀三兩。徐揚一入宮就獲得畫畫人中的最高等次，說明他的繪畫技藝具有較高水平，同時也說明乾隆帝對文人出身的畫家的重視。

徐揚從此在宮廷裡奉敕作了許多花卉、人物、山水畫，如〔乾隆帝幸木蘭圖〕（乾隆十七年）、〔盛世滋生圖〕（乾隆二十四年）、〔日月合璧五星聯珠圖〕（乾隆二十六年）、〔慶燈

衢樂圖〕和〔西域獻俘圖〕（乾隆二十九年）、〔清明上河圖〕和〔京師生春詩意圖〕（乾隆三十二年）、〔歲朝圖〕和〔西清古鑒圖〕（乾隆三十六年）、〔萬壽慶典圖〕（乾隆三十七年）、〔平定金川戰圖〕和〔皇太后萬壽圖〕（乾隆四十一年）等。胡敬所著《國朝院畫錄》中收徐揚作品三十五件及〔乾隆南巡圖〕十二卷。

　　乾隆帝對讀書人出身的徐揚另眼看待，特別照顧，讓他以太學生身分「兩試北闈」（清•佚名《讀畫輯略》）。大概因為徐揚專心繪事，學業荒疏，均未得中。乾隆十八年（1753年），皇帝諭旨：「內廷行走之監生徐揚，效力已數年，其屬黽勉安靜。徐揚著加恩賞給舉人，一體會試」（清《皇朝文獻通考》）。「丙戌（乾隆三十一年，1766年）會試後，授內閣中書」（《讀畫輯略》）。內閣中書掌管撰擬、記錄、翻譯、繕寫諸事，是從七品的官職，不過徐揚似乎並沒有在內閣裡承擔過什麼具體事務，而仍然以畫家的身分在宮廷內繼續從事繪畫創作。徐揚雖然出身監生，後授官內閣中書，但縱觀其生涯，始終以畫藝在宮廷內服務，所做的工作，同職業畫師幾乎沒有區別。

　　乾隆二十九年（1764年），徐揚奉命仿照王翬等人所畫的〔康熙南巡圖〕繪製〔乾隆南巡圖〕十二卷，由於卷帙浩繁，直至乾隆三十四年（1769年）方告完成。這是徐揚第一次奉命畫〔乾隆南巡圖〕，此圖為絹本設色畫，現已散佚不全，所剩數卷分藏於北京故宮博物院、美國紐約大都會藝術博物館、法國巴黎吉美博物館、法國尼斯市魁黑博物館等處。兩年以後徐揚第二次奉命繪製〔乾隆南巡圖〕十二卷，歷時四年全部畫成，第二次所繪為紙本設色畫。兩套〔乾隆南巡圖〕內容與構圖相仿，畫法工細，場面宏大，人物眾多，在表現建

築物方面受到歐洲畫風的影響，與王翬等人所畫的〔康熙南巡圖〕有較爲顯著的區別，現藏北京中國歷史博物館。

從徐揚所畫〔京師生春詩意圖〕（藏北京故宮博物院）可見他受西洋畫風影響之一斑。這是一幅鳥瞰式的全景畫，畫中描繪的是京師最繁華的地段，從正陽門外大街由南向北層層展現，前門箭樓、天安門、端門、午門、紫禁城、景山，由近及遠，近大遠小一一出現；西苑、中海、南海及瓊島、白塔、金鰲玉蝀橋亦歷歷在目。在表現手法上徐揚顯然借用了歐洲焦點透視的技法，在平面上表現出了深遠感。但作者又不拘泥於外來技法，同時靈活地運用了傳統繪畫的縮地法，如畫面右下角的天壇祈年殿，按照焦點透視的畫法無法將其包容在畫中，但畫家巧妙地將它移入，使畫意更加完整。畫家又在一些地方畫了雲霧，旣造成虛實對比的藝術效果，又使畫幅保持了典雅的民族風格。

► 徐揚〔京師生春詩意圖〕軸
（見圖一）

徐揚的生卒年不可確考，他從乾隆十六年進宮至乾隆四十一年（1751-1776年），在宮中供職長達二十六年，是一位深得皇帝喜愛的文人出身的宮廷畫家。

杜元枚與黃增

乾隆三十三年（1768年）「宮中檔西寧奏折」載：「奴才於乾隆三十二年十二月內接准造辦處文，開乾隆三十二年十一月初九日奉旨：『著傳與西寧，似金廷標手藝，會畫人物別藝之人，願意來京者挑選一、二名送來，如有此等手藝不願來京，或無此等手藝之人，即不必送來。』欽此，欽遵等因。奴才即於蘇州、杭州二處遍加訪詢會畫人物之人，無不情願來京冀圖效用，奴才隨各試其畫，多未能如金廷標之手藝，因就中再三挑選，內有黃增一名，年四十五歲，蘇州府長洲縣人；杜元枚一名，年五十五歲，蘇州府吳縣人，均能繪畫人物，兼畫山水，看其筆墨雖較遜於金廷標，然俱尚堪學習。奴才現在專差將黃增、杜元枚二人送至造辦處預備。僅將二人試畫各一幅恭呈御覽，是否堪用，伏乞皇上訓示，謹奏。乾隆三十三年四月二十六日。」

乾隆皇帝因畫家金廷標於乾隆三十二年四月去世（見拙作〈清代宮廷畫家雜談〉，《故宮博物院院刊》1984年第1期），宮中缺乏像金廷標那樣畫藝較全面的畫家，故於第二年命地方官員向宮中推薦畫家，西寧為此承擔了挑選畫家的任務，其奏折內提到了杜元枚和黃增這兩名畫家。

畫家杜元枚，見於胡敬《國朝院畫錄》、馮金伯《墨香居畫識》等史籍記載，字友梅，長洲人，工寫人物，畫風工細，戊子（乾隆三十三年）與黃增同時被召入都。不久假歸，卒

於家。據「西寧奏折」記杜元枚爲「蘇州府吳縣人」，入宮時年五十五歲，以此上推，則生年當爲康熙五十三年(1714年)。另據乾隆二十一年(1756年)清內務府「各作成做活計淸檔‧如意館」記載，該年爲趕畫〔崇慶皇太后萬壽盛典圖〕卷，皇帝命蘇州織造瑞保組織蘇州的畫家集體繪製該圖的第二、四兩卷。〔崇慶皇太后萬壽盛典圖〕第四卷共有二十三名畫家參與其事，他們中的絕大多數在畫史上均失載其名。其中有一杜友美者，筆者認爲就是字友梅的杜元枚。由此可知，杜元枚在進宮供職之前，就已經在蘇州織造府爲皇室服務，後來才由西寧推薦至京師。乾隆三十五年七月清內務府「各作成做活計淸檔‧如意館」記載：「初九日接得郎中李文照等押帖一件，內開本月初一日太監胡世傑傳旨：『畫畫人杜元枚、徐溥已久病，不能當差，將二人退出。』欽此。」這是杜元枚在宮廷中最後的消息，「旋假歸，卒於家」(清‧馮金伯《墨香居畫識》)，卒年約在乾隆三十五或三十六年(1770或1771年)。

畫家黃增，亦見於《國朝院畫錄》、《墨香居畫識》等史籍記載，字方川，號筠谷，長洲人，工山水及寫眞，戊子(乾隆三十三年)與杜元枚同時被召入都，供奉內廷，在宮中臨仿古跡，後在養心殿畫乾隆帝六十歲御容，賞給八品頂戴。壬辰(乾隆三十七年)告歸。所記入宮年與檔案吻合。檔案寫明黃增入宮時年四十五歲，據此推之，則應生於雍正二年(1724年)。馮金伯《墨香居畫識》「黃增」條作「今年六十七」，同樣據上述檔案所記推之，則「今年」應是乾隆五十五年(1790年)，黃增卒年應在此年之後。《墨香居畫識》成書於嘉慶二年(1797年)，據作者自序中說，是書收錄乾隆十七

年至乾隆五十三年（1752-1788年）之間畫家七百餘人。現據
「西寧奏折」可知，實際所收錄的亦有晚至乾隆五十五年的
畫家。

原載：《故宮博物院院刊》（北京）1987年第4期

清宮廷畫家張震、張爲邦、
張廷彥

　　清代中期的揚州是個經濟發達，文人薈萃的都會，從康熙至乾隆約一百多年間，被稱作「揚州八怪」的李鱓、汪士慎、金農、黃愼、李方膺、鄭燮、高翔、羅聘，以界畫聞名的李寅和袁江、袁耀父子，以肖像畫聞名的禹之鼎，以及傳「四王」衣鉢的張宗蒼等各種流派、風格的畫家活躍在這座城市裡。在同一時期內，揚州還出現了幾位在京師供奉如意館的宮廷畫家，其中張震、張爲邦、張廷彥祖孫三代連續在宮中供職，成爲一個爲皇室服務的畫家家族。

　　第一代張震，「字文遠，號扶旭，廣陵人。畫貓狗，名重一時。山水、界畫樓閣、花鳥以及寫生，俱稱入格，惜爲貓狗所掩耳。子維（應作爲）邦，父子俱供奉畫院」（清‧佚名《讀畫輯略》）。從畫史記載可知，張震是一位很全面的畫家，山水、界畫、花鳥、走獸以至人物寫眞都有一定的水平，這樣的多面手是非常適宜在宮廷供職的。張震的作品傳世極少，雖然他供職宮廷，但以收藏清宮舊物爲主的故宮博物院却沒有一件他的作品。據筆者瞭解，國內其他博物館似乎也沒有張震作品的收藏，所以到目前爲止，還無法對其作品的藝術水平作出估計和評價。但就文獻的記載，大致可以推測，張

震的畫風應當是比較工整細致的，色彩則濃重鮮豔，肯定不屬於「文人畫」風格。專門記載清代宮廷畫家姓名及作品的《國朝院畫錄》一書未收張震及其作品，可見在該書成書的嘉慶年間，作者胡敬就已經見不到張震的作品了。根據張震之子張為邦在宮廷活動的時間推算，張震入宮供職當在康熙中後期，他是一位比較早在清宮內供奉的畫家。

第二代張為邦，畫史對他的記載極其簡略：「工人物、翎毛，《石渠》著錄七。」（清‧胡敬《國朝院畫錄》）由張為邦單獨署名的作品有〔上元中元下元圖〕卷、〔歲朝圖〕軸；與其他畫家合作的有〔壽意圖〕冊、〔鳥譜〕冊、〔冰嬉圖〕卷、

► 張為邦 〔歲朝圖〕‧軸
（見圖五十四）

〔漢宮春曉圖〕卷。有關張為邦在宮廷中的活動情況，清內
務府造辦處的檔案有較多的記載，可以補充畫史的不足。張
為邦入宮供職當在雍正初年。雍正四年(1726年)《各作成做
活計清檔・記事錄》載，四月二十一日「據圓明園來帖，內
稱內管領穆森奉怡親王諭：將造辦處收貯我的銀子賞給畫畫
人張為邦銀三十兩」。怡親王名愛新覺羅・允祥，是康熙帝玄
燁第十二子，雍正帝胤禛之弟，兼管內務府事宜，權勢很大。
由怡親王自己掏出三十兩銀子賞給張為邦，可見他在宮中極
得皇帝和怡親王的信任和重用。張為邦在雍正年間曾與斑達
里沙、王幼學、戴正、戴越、丁觀鵬等合畫端陽節、中秋節
絹畫；與戴正、戴越、丁觀鵬、王幼學合畫〔群仙祝壽圖〕
絹畫等。

　　乾隆帝弘曆即位後，於乾隆六年（1741年）七月傳旨：
「畫院處畫畫人等次：吳桂、余穉、程志道、張為邦等四人
二等，每月給食錢糧銀六兩、公費銀三兩。」(《各作成做活計
清檔・記事錄》) 張為邦在宮廷中供職的雍正初至乾隆中葉，
正是義大利畫家郎世寧和法蘭西畫家王致誠在宮中創作活躍
的時期，他們的畫風對於中國的宮廷畫家有相當大的影響。
張為邦就曾經跟隨郎世寧學習西洋繪畫技藝，乾隆元年九月
檔案記載:「胡世傑傳旨: 著海望擬賞西洋人郎世寧，畫畫人
戴正、張為邦、丁觀鵬、王幼學。欽此。謹擬得賞郎世寧上
用緞二匹、貂皮二張；郎世寧徒弟四人，每人官用緞一匹。」
寫明了張為邦等四名畫家是郎世寧的徒弟。乾隆四年二月，
「太監毛團傳旨: 韶景軒東北角牌插壁子上外面，著糊油紙，
令張為邦等畫油畫。欽此。於三月二十五日張為邦帶領顏料
進內畫訖。」(《各作成做活計清檔・如意館》) 乾隆四年九月
的另一則檔案記:「西洋人王致誠、畫畫人張為邦等春在啟祥

宮行走，各自畫油畫幾張。」以上記載說明張爲邦在跟隨歐洲畫家學畫過程中，掌握了西洋繪畫的技藝，成爲中國最早的油畫家之一。但是由於張爲邦所畫的油畫大都是作爲牆壁的裝飾，長期暴露在外，極易損壞、褪色，故均未能保存至今，我們無法對他的油畫作品作出評價。但是從他的絹畫〔歲朝圖〕軸上，可以看出他學習歐洲繪畫取得的成績。這幅畫的構圖並不複雜，畫面主要爲一圓形仿宋代哥窯的花瓶，置一木托座上，瓶內插鮮花；花瓶旁邊有一長方形仿宋代鈞窯瓷盆，盆內放靈芝等物，畫上沒有背景。此畫色彩濃重，主體突出，顯得乾淨明麗。類似這樣題材的作品，在傳統中國繪畫中經常可以看到，是爲了每年新春而作的節令畫，畫幅上有時還會題上「歲朝淸供」四字，體現出文人的雅趣。張爲邦的〔歲朝圖〕軸雖然還沿用了傳統的題材，但是描繪手法與傳統的文人畫作品已經大相逕庭。畫面上瓷器光瑩晶潤的質感，瓷器反射的亮斑(亦稱高光)，光線照射而出現的明暗，以及瓷器的造型透視，都極爲明顯地表現出受著歐洲畫風的影響。可以認爲這是一幅以歐洲靜物畫格調來表現中國傳統繪畫內容的作品，體現了一種獨特的風格。與張爲邦同時的畫家鄒一桂（1686-1772年），在其所著的《小山畫譜》中曾專門談到西洋畫。他指出了歐洲繪畫在表現光影效果和立體感方面的特點後，又說這些作品「筆法全無」。顯然他是以傳統中國繪畫的筆墨特點來要求歐洲風格的繪畫作品，但鄒一桂所說的「筆法全無」，倒也確實道出了歐洲畫風作品的異處。〔歲朝圖〕軸上看不到勾勒細勁的輪廓線條，而是利用色彩的深淺濃淡來表現器物的形狀和凹凸轉折，雖然賦色亦很厚重，但顯然有別於傳統的工筆重彩畫。當然，張爲邦作爲一個中國畫家，雖然在作品中引進了歐洲繪畫的技法，但還是

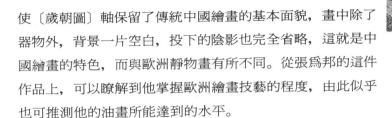

使〔歲朝圖〕軸保留了傳統中國繪畫的基本面貌，畫中除了器物外，背景一片空白，投下的陰影也完全省略，這就是中國繪畫的特色，而與歐洲靜物畫有所不同。從張爲邦的這件作品上，可以瞭解到他掌握歐洲繪畫技藝的程度，由此似乎也可推測他的油畫所能達到的水平。

乾隆二十六年（1761年），張爲邦曾和郎世寧合作繪製皇太后「御容」，此後便似乎不再有他在宮廷活動的記載了。張爲邦在宮廷中供職近四十年，他是一位在繪畫史研究中完全被忽略，而實際上應當引起重視的畫家。

第三代張廷彥，《讀畫輯略》稱他爲「邗水人，善界畫樓閣，供奉內廷」。《國朝院畫錄》說他「工人物、樓觀，《石渠》著錄六」。書中所記均十分簡單，並未說明他是張爲邦之子。他們的父子關係僅見於清宮檔案記載。乾隆九年（1744年）《各作成做活計清檔•如意館》記載：「四月初三日司庫郎正培、催總花善來說，太監張明傳旨：如意館畫畫人張爲邦之子張廷彥著伊內廷學習行走，每月賞給銀三兩。欽此。」可以想見，由於張爲邦在宮中供職的方便條件，他推薦兒子張廷彥進入宮廷要比別的畫家進入宮廷容易一些。張廷彥進宮供職的時間是乾隆九年。此後他參與繪製了〔崇慶皇太后萬壽盛典圖〕第三卷、〔萬國來朝圖〕大軸、〔清明上河圖〕卷、〔越王宮殿圖〕卷、〔萬壽圖〕冊、〔中秋佳慶圖〕軸、〔慶燈市集圖〕卷、〔登瀛圖〕軸、〔乾隆帝行樂圖〕軸、〔馬伎圖〕卷、〔平定烏什戰圖〕橫軸等作品。檔案記載乾隆三十二年（1767年），根據皇帝的旨諭，由另一名宮廷畫家陳基來接畫張廷彥未畫完的作品，此後即不再見到他在宮廷中的活動，或許他於這一年離開了宮廷。至此，張廷彥在宮內作畫已達二十四年之久。從張廷彥的作品上也可以看到歐洲畫風的痕

► 張廷彥 〔乾隆帝行樂圖〕軸 　（見圖五十五）

跡。〔平定烏什戰圖〕橫軸，是一幅表現乾隆三十年（1765年）
清政府與維吾爾族伯克賴黑木圖拉之間一場戰爭的歷史畫。
畫幅採用全景橫向構圖，場面較爲開闊，清軍馬步兵及炮
隊團團圍住了一座土城，城內房屋密集，敵軍據屋固守。畫
面右部清軍或搭梯登攀，或破城而入，與敵軍在城內展開激
戰。畫面左部敵軍自城牆缺口處突圍，清軍騎兵掩殺，以弓
箭、火槍射擊。近景爲清軍宿營的帳篷，樹叢間有馱運輜重
的牛馬駱駝。遠景爲起伏的群山。畫幅上端通欄有乾隆帝戊
子（乾隆三十三年，1768年）題寫〈烏什戰圖補詠（有序）〉
一段。這件作品無論在構圖、遠近的透視感，還是對人物、
動物的具體描畫上，都參用了歐洲繪畫的方法，體現了乾隆
時期宮廷繪畫風格中中西合璧的時代特點。

　　張震、張爲邦、張廷彥祖孫三代連續在宮廷中供職的八
九十年間，正是若干歐洲傳教士畫家來到中國，以他們的畫

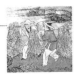

藝服務於宮廷的時期。這些外國畫家不但自己在宮廷中以西洋畫法作畫，還將技藝傳授給中國的宮廷畫家，使清代約百年間的宮廷繪畫出現了一種前所未見的新穎畫風。這一新畫風的出現，無疑是中西文化交流的產物，是中國和歐洲畫家共同努力的結果。在畫風各異的眾多揚州畫家中，張爲邦、張廷彥亦可聊備一格。

原載:《文物》（北京）1987年第12期

西柏林觀清宮廷畫記

　　1985年5月12日至8月18日，在西柏林馬丁‧格羅皮烏斯展覽館舉辦了「故宮博物院珍寶展覽」。展覽是西柏林「地平線八五」世界文化藝術節活動的一個組成部分，該屆文化藝術節以東方（包括中國、日本、南朝鮮、印度尼西亞等）藝術爲主題。除去古代藝術品展覽外，還有戲劇、電影、文學、音樂等項目的匯演、交流與座談，內容豐富多彩。主辦者爲使歐洲觀眾能夠更多更好地瞭解中國古老的文化藝術，在「故宮博物院珍寶展覽」的同時，還舉辦了一個名爲「歐洲與中國皇帝」的展覽，展出了五百多件歐洲人撰寫的有關當時中國情況的書籍、信札和他們創作的有關中國的油畫、水彩畫、銅版畫作品以及中國的繪畫、書法、瓷器、銅器、文獻、書籍等實物。這些展品能使觀眾從較爲廣闊的背景下瞭解中國的歷史、文化以及歐洲與中國的交往。這一展覽與故宮博物院的展覽在內容上相互補充，其設想是非常好的，值得借鑒。

　　「歐洲與中國皇帝」展覽的展品是由歐洲很多國家提供的，包括西柏林、聯邦德國、法國、英國、義大利、瑞士、丹麥、荷蘭的博物館和圖書館。由於「故宮博物院珍寶展覽」的展品側重於清朝的宮廷文物，故「歐洲與中國皇帝」展覽也相應增加了這方面的展出內容。在展覽中有相當數量的清朝宮廷繪畫，有些作品筆者只見過印刷品，有些則僅有耳聞，

這次能得見原作，欣喜之情，不可言表。現擇其要者作一介紹，以饗同好。

王翬等畫〔康熙南巡圖〕第四卷。該圖共十二卷，其中第一、九、十、十一、十二卷藏於北京故宮博物院（在「故宮博物院珍寶展覽」中展出了3卷），第三卷藏於美國紐約大都會藝術博物館，第二、四卷藏於法國巴黎吉美博物館，第七卷原爲丹麥某私人收藏，據紐約大都會藝術博物館的何慕文（Maxwell K. Hearn）先生告知，去年又爲加拿大某私人購藏，其餘則下落不明。該圖第四卷爲絹本重設色畫，縱68公分、橫1562公分，卷首有楷書題記八行，文如下：「第四卷敬圖皇上經紅花鋪入江南境，迂道至邳州，躬問水荒，蠲租賜復，百姓莫不稽顙感悅，仰戴聖慈。遂過宿遷縣，駕親省視黃河，周詳區畫。又念高家堰爲河防要地，特渡河巡閱。從此洪波不警，安瀾告慶，東南之民永荷我皇上平成之績。用敢繪其大略，以志盛事焉。」此卷所畫爲康熙皇帝一行視察

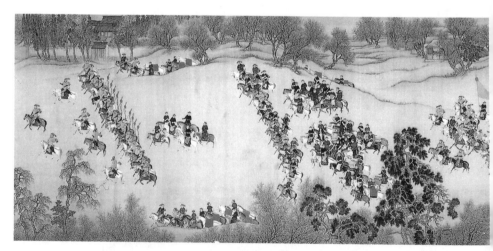

王翬等人　〔康熙南巡圖〕第一卷局部一　（見圖四十二）◄

► 王翬等人 〔康熙南巡圖〕第一卷局部二 （見圖四十三）

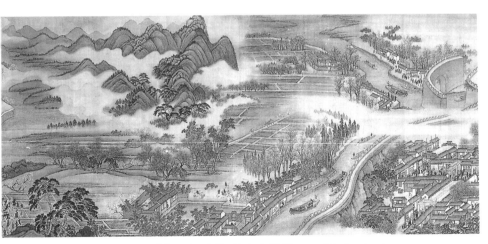

► 王翬等人 〔康熙南巡圖〕第九卷局部一 （見圖四十四）

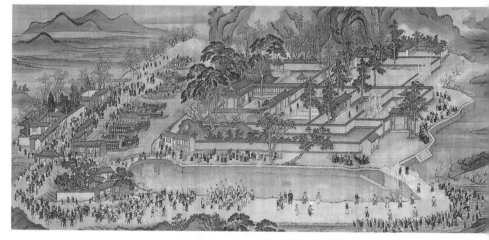

王翬等人 〔康熙南巡圖〕第九卷局部二 （見圖四十五）◄

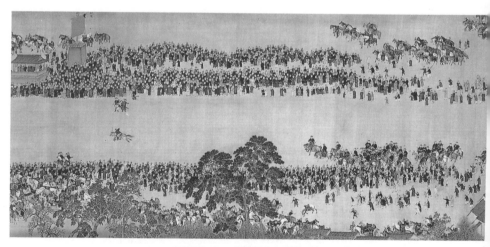

王翬等人 〔康熙南巡圖〕第十卷局部一 （見圖四十六）◄

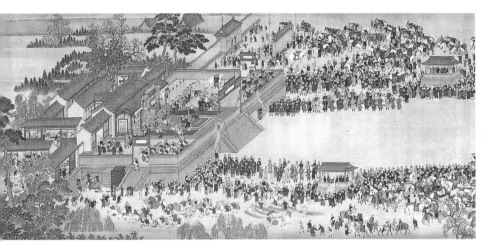

► 王翬等人 〔康熙南巡圖〕第十卷局部二 　（見圖四十七）

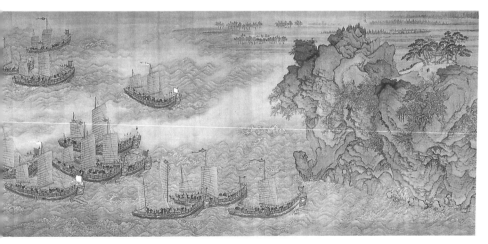

► 王翬等人 〔康熙南巡圖〕第十一卷局部一 　（見圖四十八）

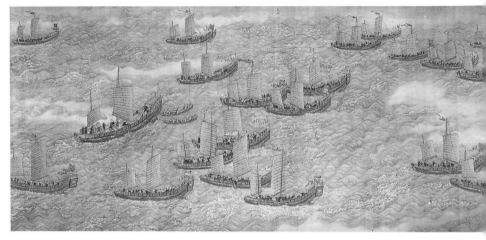

► 王翬等人 〔康熙南巡圖〕第十一卷局部二 （見圖四十九）

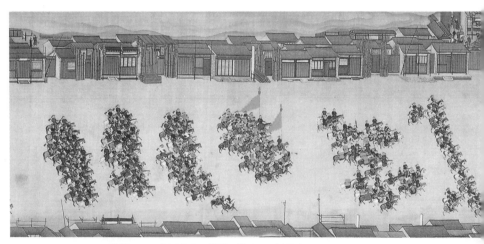

► 王翬等人 〔康熙南巡圖〕第十二卷局部一 （見圖五十）

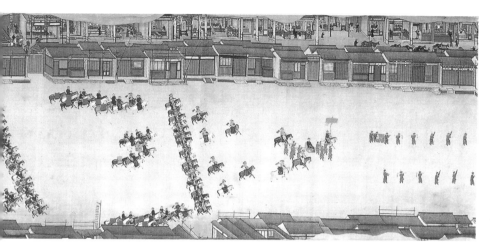

► 王翬等人 〔康熙南巡圖〕第十二卷局部二 （見圖五十一）

黃、淮水災的情景。畫面開始爲一村落，畫上有「紅花鋪」
三字，村中張燈結彩，並設有香案，一條大路從村中穿過，
有馬隊通行，百姓圍聚於路邊觀看。馬隊越過一三孔拱形石
橋，曲折繞行於坡石小徑間，漸至一高阜，騎者到此下馬，
在一開闊坡崗上，康熙帝玄燁騎白馬立於黃蓋傘下，身後侍
衛列隊，身前地方官員及士紳跪迎。眾多百姓扶老攜幼圍繞
一起作呼叫狀，遠處還有更多的人聞訊趕來，圖上有「駕看
邳州水荒」六字。水面逐漸開闊，岸旁楊樹始發新枝，呈現
綠色，坡上茅屋若干，間有農人、牧者及牛羊。一條河流橫
過畫面折向右下方，河邊有城池一座，城牆逶迤，城門開啟，
題作「宿遷縣」。一條大路從城門口通往河邊的渡口，三隻擺
渡的小木船往來於兩岸。南巡的馬隊繼續前行，越過一木橋
抵達黃河邊的一座村莊，村旁土崗後露出船桅杆若干。接著
畫面上出現了黃河的堤圩，堤上搭有彩棚一座，棚內放置寶
座，棚上方寫有「候駕看堤」四字。堤上風勁，將棚上結紮

的彩帶吹得飄動不止。堤岸上眾多民工在緊張施工，加固堤防。堤下的黃河奔騰洶湧，捲著泥漿，激起浪花，激流中有帆船數隻，揚帆順流而下。黃河與淮河於此地交匯，水流衝擊，場面極其壯觀。黃河水勢大，色黃，淮河水勢略小，色青。淮河堤上有紅牆關帝廟一座，廟前聚集地方官員，等候康熙帝駕到，畫上書「高家堰」三字。周圍爲一片泛濫的洪水。畫面最後是村民在岸上牧放水牛。畫幅保存完好，色澤鮮艷。此卷對於清初黃河奪淮河水道入海，以及康熙帝親臨視察災情的場面，描繪具體，與〔康熙南巡圖〕其他幾卷一樣，都具有很重要的歷史價值。

　　〔雍正祭先農壇圖〕第二卷，絹本設色畫，縱62公分、橫459公分。該圖現爲法國巴黎吉美博物館收藏，其第一卷藏於北京故宮博物院，在「故宮博物院珍寶展覽」中展出。畫幅描繪春季二月，雍正帝率王公大臣到京師外城的先農壇祭祀並親自扶犁耕田的場面。第二卷所畫爲扶犁。畫面開始爲松

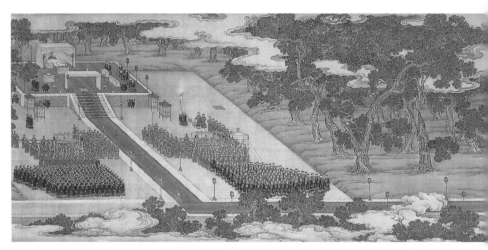

清人　〔雍正祭先農壇圖〕卷局部之一　（見圖五十六）◄

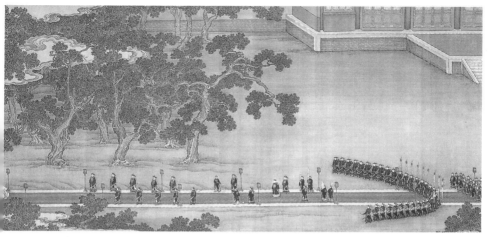

► 清人 〔雍正祭先農壇圖〕卷局部之二　　（見圖五十七）

柏成林，祥雲繚繞。然後是一便殿，殿前有一臺，臺上置寶
座，臺下文武官員雲集，胤禛著黃袍，扶犁耕地。畫面最左
仍以松柏、祥雲結束。畫上無作者名款，畫風工整規則，富
有裝飾性，比較接近清・陳枚的畫法。

　　郎世寧、金昆、丁觀鵬等畫〔木蘭圖〕第三、四卷。此
圖共四卷，均收藏於法國巴黎吉美博物館，絹本工筆設色畫，
第三卷縱49.6公分、橫1457公分，第四卷縱尺寸相同、橫1591
公分。四卷巨作描繪乾隆帝弘曆率王公大臣秋獮木蘭的情景。
第一卷爲「行營」，第二卷爲「下營」，第三卷爲「筵宴」，第
四卷爲「合圍」。畫幅的第三卷開始爲騎馬官員押運食品，隊
伍經一宿營地，盤繞行進於山間小道。一大群無鞍的野馬被
手持套竿的騎士所圍，畫上出現一大片空地，中央有蒙古族
騎士表演馴馬的特技，乾隆帝騎在一匹高大的駿馬上由王公
大臣簇擁，觀看著這一場面。四周圍有騎士、徒步的弓箭手

和馬匹、駱駝。皇帝身後設黃幔，帳幕中架涼殿。畫卷最後
爲一處宿營地，並有題記一行：「臣郎世寧、金昆、丁觀鵬、
程梁、丁觀鶴合筆恭畫」。畫幅的第四卷起首爲運貨的車輛、
牲口及人群行進於山道，途經一宿營地，又進入丘陵地帶，
然後即是圍獵麋鹿的場面。乾隆帝馳馬張弓，追趕一頭疾跑
的大公鹿，其餘人馬散開形成包圍圈，哄趕鹿群。畫卷尾部
爲皇帝行圍的營帳，置於秋樹靄霧迷濛間，亦有題記一行：
「臣郎世寧、金昆、丁觀鵬、盧湛、陳永價合筆恭畫」。畫幅
構圖嚴謹，場面宏大，筆致工細，色彩鮮明，將當時皇帝狩
獵的過程具體眞實地一一展現了出來。從繪畫風格來看，其
中乾隆帝的頭像和坐騎出自義大利畫家郎世寧之手，其他人
物則爲金昆、丁觀鵬所畫；畫中的山石樹木亦頗見功夫，顯
然仍留有王翬畫風的影響。此圖款書無作畫年月，據法國學
者畢梅雪（Michele Pirazzoli）等考證，大約畫於乾隆六年
至八年（1741-1743年）間①。〔木蘭圖〕四卷畫完後先藏於
承德避暑山莊，後收入宮內。

　　郎世寧畫〔瑪瑺斫陣圖〕卷，紙本設色畫，縱36.4公分、
橫303公分，圖現藏西柏林國立東洋美術館。瑪瑺爲清軍平定
西域戰爭中的立功者，曾隨副將軍富德討伐準噶爾部叛亂，
奮勇衝殺，三箭斃敵，後爲敵所圍，棄坐騎步戰，負傷十餘
處，仍堅持作戰，以功升護軍統領。圖中瑪瑺縱馬彎弓追殺，
敵酋中箭，垂首棄矛墜馬。作者捨去所有的背景，人物、馬
匹突出，繪畫細膩，完全爲歐洲畫風。同樣題目和構圖的還
有一幅，現藏於臺北故宮博物院，尺幅比此件略小，畫上有
「臣郎世寧恭繪」款。西柏林所藏的這幅畫上雖無作者名款，

①　畢梅雪、侯錦郎合著《〔木蘭圖〕與乾隆秋季大獵之研究》，臺北故
　　宮博物院，1982年。

但經仔細觀察，絕非後人的摹本，應仍爲郎世寧親筆。由此可知，郎世寧當時畫了兩幅同樣的〔瑪瑺斫陣圖〕。臺北所藏的那卷上有乾隆二十四年弘曆御書〈墨爾根巴圖魯瑪瑺斫陣歌〉，兩卷創作時間相差不會很遠。

郎世寧畫〔哈薩克貢馬圖〕卷，紙本設色畫，縱40.4公分、橫262.3公分，現藏法國巴黎吉美博物館。此圖畫乾隆帝弘曆身穿黃袍端坐椅上，在園林亭臺間接受哈薩克族進獻的駿馬。弘曆身右有二人，一人垂手侍立，一人雙手捧痰盒；身後有三人，一白鬚老者垂手侍立，一人捧劍，一人持弓箭。臺階下還有官員二人。貢馬者三人，均頭戴尖帽，著哈薩克民族服裝，爲首者牽一白馬，下跪於地，後二人各牽馬一匹，一棕色，一花白相間。弘曆和周圍七個官員的頭像以及三匹高大的駿馬可以確定爲郎世寧所畫，其餘人物、山石、竹樹及建築物，則可以看出是由中國畫家補繪的，觀其畫風，當出自金廷標手筆。畫幅左上部有弘曆己卯（乾隆二十四年，1759年）所題〈大宛馬歌〉詩一首。此圖經《石渠寶笈·續編》著錄。畫上款雖作「臣郎世寧恭繪」，但實際上有中國畫家參與其事，外來的歐洲畫風和傳統的中國畫風顯得融洽和諧，並沒有生硬之感。它具有乾隆時期中西合璧畫風的典型面貌，是清朝宮廷繪畫中的精品。

〔巴岱像〕軸，絹本設色畫，縱155公分、橫95公分，藏西柏林國立民俗博物館。圖中爲一戎裝武士，腰間佩刀，作射箭狀。詩堂有乾隆庚辰劉統勛、劉倫、于敏中奉敕所作並書的題贊：「署參領額爾克巴圖魯巴岱，益博羅特，賊魁莫逋迨捍，和闐，獨入其郛，墜馬驍騰，裹創草草，猶左右射，應弦輒倒。」並有同樣內容的滿文一段。乾隆庚辰即二十五年（1760年），此年大內西苑的紫光閣重修落成，根據皇帝的命

令，在閣內放置參加西征立功將士的畫像。「乾隆二十五年上嘉在事諸臣之績，因葺新斯閣，圖功臣，自大學士傅恆、定邊將軍一等武毅謀勇公戶部尚書兆惠以下一百人於閣內。五十人親爲之贊，餘皆命儒臣擬撰。」②紫光閣內這批功臣畫像現已散佚，此圖上有儒臣題贊，當爲後五十幅中之一。

　　丁觀鵬畫〔說法圖〕橫軸，絹本設色畫，縱525公分、橫950公分，現藏西柏林國立民俗博物館，這大概是目前所知最大的一幅清朝宮廷繪畫。畫爲宗教題材，有釋迦佛像，眾羅漢及神將、天王、力士等，人物多，場面大，色彩華麗，和宮廷中其他宗教畫風格相類。引人注目的倒並不是畫中的內容，而是這幅畫創作的年代。畫的左下角有署款：「乾隆三十五年八月臣丁觀鵬奉敕恭繪」。筆者查閱清內務府《各作成做活計清檔》時，見到有關數則資料；「乾隆三十五年二月二十一日接得郎中李文照押帖一件，內開二月十四日太監胡世傑傳旨：萬善殿大龕後背板換傳雯畫佛像，著丁觀鵬用白絹另畫一幅，起稿呈覽。欽此。於本日起得小稿一張呈覽，奉旨：准畫。欽此。」「乾隆三十五年十月十七日接得郎中李文照等押帖一件，內開本月十三日太監如意傳旨：丁觀鵬患病，將每月錢糧銀八兩停止，其公費銀三兩賞給養病。欽此」。「乾隆三十六年六月二十六日接得郎中李文照押帖一件，內開本月十四日太監胡世傑傳旨；丁觀鵬仿畫明人〔清明上河圖〕手卷一卷，著謝遂接畫。欽此。」檔案裡說丁觀鵬曾畫萬善殿大龕後背板絹畫佛像一幅，或許就是此圖；十月份丁觀鵬患病，次年六月，原先由他仿畫的〔清明上河圖〕由謝遂接手續畫，此後檔案中不再見有丁觀鵬的姓名，可以認爲他於乾

② 清・于敏中等編纂《日下舊聞考》卷24，北京古籍出版社，1981年。

隆三十五年十月以後離開了宮廷，就此一病不起。這巨幅的
〔說法圖〕完成於八月，應是目前所見丁觀鵬最晚的作品③。
這幅畫筆致嚴謹工細，絲毫看不出乏力頹老之意，或許正因
爲如此，精力耗費殆盡，促使了他的患病或亡故。據西柏林
國立民俗博物館東亞研究所紀彼德（Peter Thiele）先生介
紹，有關丁觀鵬這件作品還有一些文字資料，由於第二次世
界大戰以後德國的狀況，現在存於德意志民主共和國的梅爾
斯堡，一直沒有公布，所以這幅大畫從中國來到德國的經過，
其中詳情就不得而知了。

　　徐揚畫〔乾隆南巡圖〕第三卷，絹本設色畫，縱70.4公分、
橫1607公分，現藏法國尼斯市魁黑博物館。徐揚曾經畫過兩
套〔乾隆南巡圖〕，各十二卷，內容相同，一套爲紙本設色畫，
作於乾隆三十六至四十年（1771-1775年）間，保存完整，現
藏於北京中國歷史博物館；另一套爲絹本設色畫，作於乾隆
二十九至三十四年（1764-1769年）間，現已散佚不全，除故
宮博物院藏有第九、十二卷外，美國紐約大都會藝術博物館
藏有第四卷，法國巴黎吉美博物館藏有第十卷，還有一卷爲
法國某私人所有。第三卷畫弘曆第四次南巡於清口徐家渡渡
黃河一段。畫上黃河右岸築有堅實的土堤，堤上栽樹。渡口
處建有亭及牌樓，上結紮彩帶，周圍有隨行人馬。堤下聚集
二十餘隻船，有些船已張帆駛往對岸。黃河水波不興，河中

③ 畢梅雪、侯錦郎合著《〔木蘭圖〕與乾隆秋季大獵之研究》一書中
　說：「丁觀鵬在清宮所製作的最後一幅有年代的作品爲乾隆三十三
　年冬月仿仇英的〔漢宮春曉圖〕（圖藏臺北故宮博物院）」；鄭國〈丁
　觀鵬和他所摹宋‧張勝溫〔法界源流圖〕卷〉（載《文物》1983年
　第5期）一文中說丁觀鵬最晚作品係作於乾隆三十五年二月的〔摹
　吳道子畫寶積賓伽羅佛像〕軸（圖藏臺北故宮博物院）。

有一大舟，舟無帆，數十人划槳，上有棚，乾隆帝端坐椅上，臉微胖，刻畫逼眞，身後侍衛排列。黃河左岸堤上亦有彩亭及彩牌樓，迎候的官員或跪或立。畫上無作者名款，右上角有于敏中書弘曆御製〈渡黃河詩〉。

在「歐洲與中國皇帝」展覽中還展出了十五幅油畫肖像，均爲紙本，大小一樣，每幅縱70公分、橫55公分，藏於西柏林國立民俗博物館。這些圖的右上角均有漢文豎寫部族、封號和人名，左上角爲同樣內容的滿文，現將漢文錄如下：(1)「綽羅斯和碩親王達瓦齊」、(2)「都爾伯特汗策凌」、(3)「綽羅斯公達瓦」、(4)「都爾伯特公布彥特古斯」、(5)「□□□□（此處油色脫落）公巴圖孟克」、(6)「都爾伯特扎薩克多羅貝勒剛多爾濟」、(7)「都爾伯特扎薩克固山貝子額爾德尼」、(8)「都爾伯特扎薩克固山貝子根敦」、(9)「原領隊大臣副都統衛納親巴圖瑪科瑪」、(10)「原領隊大臣副都統衛扎爾丹巴圖魯佛倫泰」、(11)「頭等侍衛揚達克巴圖魯托爾托保」、(12)「小金川賞給頭等侍衛木塔爾」、(13)「屯練土都司舒克丹巴鄂巴圖魯阿忠保」、(14)「鄂克什土舍圖克則恩巴圖魯雅滿塔爾」、(15)「綽斯羅布土舍綽爾嘉木燦」。十五幅油畫肖像上均無作畫年月和作者名款，但並不是同一時期、同一畫家所作。前八幅畫的是厄魯特蒙古族的部落首領，展覽的文字說明中，定爲乾隆時在清宮中供職的法國畫家王致誠所作；後七幅所畫爲清政府平定金川戰事中的立功者，被定爲義大利傳教士畫家潘廷章所作。這十五幅人物肖像畫，都是畫家奉命爲創作大型紀實繪畫收集的素材。內務府《各作成做活計淸檔》中有乾隆十九年「七月二十三日，副領催六十一持來員外郎郎正培、催總德魁押帖一件，內開爲十九年五月初七日承恩公德保領西

洋人王致誠往熱河畫油畫十二幅。欽此」。和「十月二十八日，員外郎郎正培奉旨：西洋人王致誠熱河畫來油畫臉像十幅，著托高麗紙二層，周圍俱鑲錦邊。欽此。」的記載。筆者以爲檔案裡所提到的油畫臉像應當就是西柏林國立民俗博物館收藏的這部分作品。就藝術水平而論，王致誠比潘廷章略高一籌，筆觸明確，塑造形象的能力更強，人物的個性刻畫得更深入。油畫傳入中國的時間，很多著作中都將其定爲二十世紀初葉，但從目前存留的實物看，應該說十八世紀時就有中外畫家在清朝宮廷中繪製油畫作品。這批油畫肖像，對於瞭解中西繪畫藝術的交流和油畫藝術在中國的傳布和發展，都是極爲重要的史料。

　　清朝宮廷製作的銅版畫，展覽上亦有展出，計有〔乾隆平定準部回部戰圖〕、〔乾隆平定金川戰圖〕、〔乾隆平定臺灣戰圖〕、〔乾隆平定苗疆戰圖〕四種共四十六幅，展品提供者爲法國巴黎吉美博物館。以上銅版畫當時印數較多，故宮博物院等博物館均有收藏。使人感興趣的是西柏林國立民俗博物館展出的銅版畫原刻銅版，該館收藏了三十三塊，展出了其中的十二塊，即〔乾隆平定準部回部戰圖〕兩塊、〔乾隆平定金川戰圖〕十塊。〔乾隆平定準部回部戰圖〕的底稿是送往法國刻製銅版的，根據清內務府《各作成做活計清檔》的記載，銅版原版連同印刷的成品都運回中國來了，原版按照乾隆帝的命令收貯於印刷銅版處。現在收藏於西柏林的原版，應當是清朝末年北京屢遭劫難時又從宮內散出流往海外的。還有一件展品亦有關以上這套銅版組畫，即製作銅版畫的契約。爲送往法國刻製銅版，當時曾由廣州十三行的代表和法方的代表訂有契約，其中法方收存的一份，現藏巴黎國立圖

書館。契約書寫於一粉紅色紙上，漢文豎寫於右，法文橫寫於左。漢文契約全文曾收入方豪著《中西交通史》第五冊④，現錄如下，以供研究之用：「約字　廣東洋行潘同文等公約託佛蘭西國大班干知里、武加朗等緣奉督，關憲二位大人鈞諭，奉旨傳辦平定準噶爾、回部等處得勝圖四張刊刻銅板等由，計發郎世寧畫愛玉史詐營稿一張；王致誠畫阿爾楚爾稿一張；艾啟蒙畫伊犁人民投降稿一張；安德義畫庫爾璊稿一張，並發依大理亞國番字二紙、西洋各國通行番字二紙，到行轉飭辦理。今將原圖畫四張、番字四紙，一併交與大班干知里、武加朗，由白耶船帶回貴國，煩交公班藝，轉託貴國閣老照依圖樣及番字內寫明刻法敬謹照式刊刻銅板四塊，刻成之後，每塊用堅實好紙印刷二百張，共計八百張，連銅板分配二船帶來，計每船帶銅板二塊、印紙每樣二百張，共四百張，並將原發圖樣四張、番字四紙，準約三十三年內一併帶到廣東，以便呈繳。今先付花邊銀五千兩作定，如工價不敷，俟銅板帶到之日，照數找足。倘風水不虞，其工價水腳，俱係我行坐賬。立此約字，一樣二紙，一交大班干知里帶回本國照辦，一交坐省大班武加朗收執存據，兩無貽誤。此係傳辦要件，務須雕刻工夫精致，如式辦就，依期帶到，越速越好，此約大班干知里、武加朗二位收照。乾隆三十年　月日　陳遠來、蔡逢源、蔡聚豐、陳廣順、潘同文、顏泰和、邱義豐、陳源泉、張裕源、葉廣源」（按：文內部分譯音字，原均有「口」偏旁，現一律取消）。

　　聯邦德國漢堡國立民俗博物館提供了〔平定回部戰圖〕軸、〔平定臺灣戰圖〕軸兩幅絹本設色大畫。前者縱366公分、橫388公分，畫於乾隆二十五年（1760年），描繪清軍與叛軍

④ 方豪著《中西交通史》，臺北中華文化出版事業社，1959年。

在叢山間廝殺，左上角有題詩，但絹有脫落，字句已經不完整了；後者縱404公分、橫469公分，畫於乾隆五十三年(1788年)，畫上有董誥長題一段，場面大、人物多，但畫的水平比較一般。這兩幅大畫均為宮中「貼落」，現流存於德國，大概與八國聯軍侵華是有關係的。

在歐洲能夠一次集中看到這麼多的清朝宮廷繪畫作品是很不容易的，尤其難得的是其中有些畫幅本來是完整的一套，由於歷史的原因，一部分留存在中國，一部分則流落到海外，而離散數十年之後，在西柏林它們又暫時地聚合了，這實在令人感慨萬分！展覽期間，筆者曾接待美國《新聞周刊》駐歐洲記者，當他問及對歐洲收藏的這些繪畫作品有何感想時，我回答說：「看到這麼許多重要的作品流散海外，總不免有痛惜之感，不過看到各個國家的博物館將它們保護得很完好，又有專家學者對此進行了專門的研究，心裡也得到了寬慰。」此外還能再說些什麼呢？

原載：《故宮博物院院刊》（北京）1986年第3期

西洋畫對清宮廷繪畫的影響

　　歐洲文化藝術的東來是在西元十六世紀後期，相當於我國明朝萬曆時，當時一些歐洲耶穌教會的傳教士遠涉重洋來到中國，通過他們的活動，使古老的中國接觸到風格迥然不同的西洋繪畫藝術，這些西洋畫的傳入多多少少的影響了中國傳統繪畫的面貌。如在人物「寫眞」方面開創「波臣派」的曾鯨，就在他的繪畫技法中適當揉進了西洋繪畫的某些手法。關於明清時期西洋繪畫藝術和中國繪畫藝術相互交流的問題，過去已經有人專門作了研究和介紹①，本文利用清宮舊藏的繪畫作品實物和清代內務府檔案的記載，僅就西洋畫風對清代宮廷繪畫的影響，作些進一步的探討。

　　我國皇室宮廷設立畫院的歷史可以追溯到五代時，當時的兩個地方政權——南唐和西蜀，均在宮廷內招集畫家進行繪畫創作。到了兩宋時，畫院達到鼎盛，院中名家輩出，其中許多人開一代畫風，影響深廣；至元代，皇室設立畫院的傳統中斷，繪畫活動大都轉向文人士大夫和民間畫匠之中；明代雖然在宮內搜羅眾多畫家，但並無專門機構之設立，作

① 見向達〈明清之際中國美術所受西洋之影響〉（載《唐代長安與西域文明》，三聯書店，1957年）、戎克〈萬曆、乾隆期間西方美術的輸入〉（載《美術研究》1959年第1期）、朱伯雄〈西畫東漸二三事〉（載《讀書》1981年第7期）諸文。

品大多繼承宋代畫院風格；滿族入關建立清朝後，仿照前代也在宮內集中了不少畫家，到了乾隆初年，建立了畫院處和如意館，更加擴大了規模，進行繪畫創作活動，這些供奉宮廷的眾多畫家裡，除了中國人之外，還有若干外國人在其中效力，這是我國皇室宮廷建立畫院或類似機構的歷史上從來沒有出現過的事情。由於這些外國畫家的繪畫創作活動，影響所及，故使得清代宮廷繪畫出現了一種中西合璧的新的畫風，這部分作品帶有很鮮明的前所未有的時代特徵。

這些在清代皇宮內供職的外國畫家都是歐洲人，身分是傳教士，他們除去通曉宗教神學、宣傳教義外，還掌握了歐洲的繪畫技法，他們是郎世寧（義大利人）、王致誠（法國人）、艾啟蒙（波希米亞人）、賀清泰（法國人）、安德義（義大利人）、潘廷章（義大利人）等②。他們不光自己在宮內創作了大量人物肖像、歷史、山水、鳥獸畫作品，同時還在宮廷內向中國的畫家傳授西洋繪畫的技法，使有些中國的宮廷畫家的作品中帶有很明顯的西洋畫風的痕跡。

受到西洋畫風影響的中國宮廷畫家現在知道姓名的約近二十人。

文獻上記載的有：焦秉貞「工人物、山水、樓閣，參用海西法」③，「其位置之自近而遠，由大及小，不爽毫毛，蓋西洋法也」④，「參用西洋畫法，剖析分刌，量度陰陽向背，分別明暗，遠視之，人畜、花木、屋宇皆植立而形圓」⑤；

② 關於這些外國畫家的情況，參見拙作〈清代宮廷中的外國畫家及其作品〉一文，載《美術叢刊》第16期，上海人民美術出版社。

③ 清・胡敬《國朝院畫錄》卷上。

④ 清・張庚《國朝畫徵錄》卷中。

⑤ 《清史稿》卷540、列傳291，中華書局標點本，1979年。

冷枚，為焦秉貞弟子，畫風亦受西洋影響；陳枚「以海西法於寸紙尺縑圖群山萬壑、峰巒林木、屋宇橋樑、往來人物」⑥；羅福旼「工山水、人物、樓觀，參用西洋法，筆意極細」⑦；金玠「從學於滿洲莽鵠立……莽鵠立畫法本西洋，不先墨骨，純以渲染皴擦而成……介玉（金玠字）得其傳」⑧。

此外根據清內務府檔案中的記載，可以知道還有其他宮廷畫家的畫風也受到西洋繪畫的影響。

雍正元年的《各作成做活計清檔》上記載：「斑達里沙、八十、孫威鳳、王玠、葛曙、永泰六人仍歸在郎世寧處學畫」⑨；乾隆三年皇帝傳旨「雙鶴齋著郎世寧徒弟王幼學等畫油畫」；同年的檔案中還有「著郎世寧徒弟丁觀鵬等將海色初霞畫完時往韶景軒畫去」的記載；乾隆四年皇帝傳旨「西洋人王致誠、畫畫人張為邦等春在啟祥宮行走，各自畫油畫幾張」；乾隆十六年根據皇帝的命令「著再將包衣下秀氣些小孩子挑六個跟隨郎世寧等學畫油畫」，隨後又叫王幼學的兄弟王儒學也跟著郎世寧學畫油畫；乾隆十年，為繪製京城圖樣，皇帝命令「郎世寧將如何畫法指示沈源，著沈源轉教外邊畫圖人畫」。另外在檔案中還可以見到王幼學、于世烈等中國畫家和供奉宮廷的外國畫家艾啟蒙一起繪製「線法畫」的記載。「線法畫」一詞過去不見於中國繪畫典籍，為清代宮廷內獨有之畫種，根據清代姚元之等人的筆記，可知即為西洋繪畫中的焦點透視畫技法，作畫時需用「定點引線之法」⑩，故稱之

⑥ 清・胡敬《國朝院畫錄》卷上。
⑦ 清・胡敬《國朝院畫錄》卷下。
⑧ 清・陶元藻《越畫見聞》卷中。
⑨ 以下所引均見清內務府《各作成做活計清檔》。
⑩ 清・年希堯《視學》序言。

為「線法畫」（簡稱「線法」）⑪。

　　根據以上檔案中的記載，宮廷畫家中的斑達里沙、八十、孫威鳳、王玠、葛曙、永泰、王幼學、王儒學、丁觀鵬、張為邦、沈源、于世烈等十餘人都曾向歐洲畫家學過西洋繪畫，再加上前面在文獻記載中提到的焦秉貞、冷枚、陳枚、羅福旼、金玠等和沒有留下姓名的學過西洋畫的中國宮廷畫家，人數已經相當可觀，實力也相當雄厚，其中有些畫家不光是在中國畫中揉合了西洋畫風，而且還掌握了歐洲的油畫技法和焦點透視畫法，可以說他們在宮廷內已經形成了一個具有特殊風格的流派。

　　清代宮廷繪畫受西洋畫風之影響，主要表現在下列兩個方面：

　　㈠在形象的刻畫上，比較注重光線的運用和明暗的效果，富有立體感。中國傳統繪畫的表現手法主要以線來塑造物象，雖然也有「沒骨畫」的技法，但仍然以表現物體在沒有光線變化情況下的常態為主；而西洋畫家則對於物象在光線照射下的光影效果和色彩變化懷有濃厚的興趣。二者各有其優點和長處，但畫風差異是很大的。中國的宮廷畫家在吸收外來繪畫技法時，既注意到了歐洲畫家對於光線明暗變化的敏感和興趣，又注意到中國繪畫的傳統和中國人的欣賞習慣。這一點突出表現在人物肖像的描繪上，供奉宮廷的外國傳教士畫家剛到中國時，過於強調光線明暗的強烈對比，使得皇帝對於這種「陰陽臉」式的畫像感到不能接受，於是此後他們雖然注意人物面部立體感的表現，但均取正面光線照射，減

⑪ 關於這一畫種，筆者另有〈「線法畫」小考〉一文詳述，此處從略。

弱或取消了採用側面光照在面部出現的陰影⑫。中國畫家同
樣也在人物肖像畫中取這一方法。如丁觀鵬所畫的〔天王像〕
軸，從題材來看，這種宗教佛像畫在中國已有上千年的歷史
了，作品的構圖及色彩的運用也都與古代的道釋畫一脈相承，
畫中作者也自署「摹吳道子筆意」，但是在天王面部的刻畫上，
強調了立體感，可以清楚地看到外來畫風的影響。再如冷枚
所作的〔梧桐雙兔圖〕軸，畫中的兩隻白兔，造型準確，形

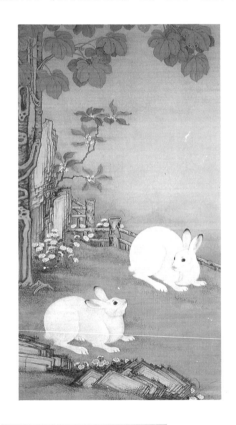

冷枚　〔梧桐雙兔圖〕軸
（見圖四十一）

⑫ 見（英）斯當東著、葉篤義譯《英使謁見乾隆紀實》，商務印書館，
　1963年，北京。

態生動，皮毛的質感較強，尤其是兔子的眼睛，在烏黑的眼珠上用白色點出高光，顯得特別明亮晶瑩，這樣的畫法也明顯是從西洋繪畫中借鑒來的，並且收到了很好的效果。中國畫家在借鑒西洋繪畫的過程中，並非完全照搬，而是有所取捨，既吸收了西洋繪畫重視光影、擅於立體塑造的長處，又盡量做到符合中國人對於繪畫的欣賞習慣。中國畫家爲此是付出了可貴的勞動的。

（二）採用焦點透視畫法和與製圖有關的投影透視畫法。這類畫法主要用於建築物的描繪上。中國傳統的山水樓閣畫，均爲散點透視畫法，畫面上並無一個固定的焦點，而是根據畫者的需要隨時變換視點，或上或下、或前或後，尤其是我國特有的長卷形式的畫幅，視點隨著畫面不斷向前移動，如果要按照焦點透視的畫法來處理這樣的構圖，則是根本無法下筆的，所以中國散點透視的畫法具有它自己的優點和長處。西洋繪畫在其自身的發展過程中，尤其是「文藝復興」以來，和科學、技術的結合較爲密切，幾何學、測繪學、光學等學科中的一些科學原理被引進了繪畫，在畫面上強調要有一個固定的視點，要求光線、投影的準確無誤，以此來造成畫面的深遠感和立體感。上文中已經提及宮內貼在牆上的裝飾性繪畫，其中有一部分稱之爲「線法畫」，就是中國畫家運用西洋焦點透視畫法的作品。乾隆時宮廷畫家徐揚所作的〔京師生春詩意圖〕軸，描繪當時京師的全貌，從正陽門箭樓外畫起，紫禁城、景山、北海等都集中在尺幅之間，近大遠小，焦點透視雖然不是十分精確，但顯然是運用了這一方法的。這一畫法在宮內一直持續到清代末年。現在故宮西六宮之一的長春宮四周迴廊的牆壁上，畫有多組以小說《紅樓夢》爲題材的人物故事畫（畫於光緒時），作者雖然沒有留下姓名，

但可以肯定是晚清宮廷內的供奉畫家。這些繪畫中的建築物是以焦點透視畫法畫的，加強了走廊的深遠感，給人造成沿著走廊可以步入畫面的錯覺。

另外還有一部分繪畫，採用了和製圖學有關的投影透視的畫法。從清代康熙至乾隆初年時的界畫大師袁江的作品〔梁園飛雪圖〕和康熙至乾隆時的宮廷畫家冷枚的〔避暑山莊圖〕兩幅相比較，它們雖然都是工筆重彩的山水樓閣界畫，但是有較大的不同，原因在於兩幅作品的視點是不一樣的，前者視點低，後者視點高。由於視點的高低不同，所以袁江一畫中建築物的底線和斜線之間的夾角爲30°，而冷枚一畫中建築物的底線和斜線之間的夾角約爲45°。製圖學中表現立體效果與焦點透視畫不同，畫中的斜線並不集中於某一滅點，而且所有斜線均平行，底線和斜線之間的夾角爲45°。這種製圖學

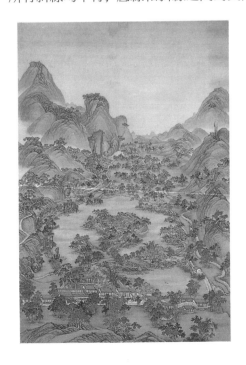

冷枚　〔避暑山莊圖〕軸
（見圖十一）

的畫法也是從歐洲傳到中國來的。我認爲冷枚的〔避暑山莊圖〕軸之所以和袁江一類傳統的樓閣界畫不同，就是受到外來因素影響的結果。

清代宮廷繪畫受西洋畫風影響這一問題，同樣也在繪畫理論著作中得到了反映。

畫家鄒一桂（1686-1772年）在其所著的《小山畫譜》中單獨有「西洋畫」一節，文如下：「西洋人善勾股法，故其繪畫於陰陽遠近，不差錙黍。所畫人物屋樹，皆有日影，其所用顏色與筆，與中華絕異。布影由闊而狹，以三角量之，畫宮室於牆壁，令人幾欲走進。學者能參用一二，亦具醒法。但筆法全無，雖工亦匠，故不入畫品。」鄒一桂，號小山，又號讓卿，雍正時進士，官至內閣學士兼禮部侍郎，擅長畫花卉，雖然不是宮廷畫家，但和許多宮廷畫家有來往，能夠接觸到西洋畫風的作品。他在著作中著重指出了西洋繪畫擅長運用光線和透視感強兩大特點，同時也以傳統中國繪畫的標準和西洋繪畫作了比較，認爲西洋繪畫有「筆法全無」的缺點。

另外在雍正年間還有一本介紹西洋透視畫法的專門著作《視學》問世，該書的作者是年希堯，他曾在清宮內務府任職，官至工部右侍郎，和供奉宮廷的中外畫家多有交往。年希堯在該書的序言中說：「獲與泰西郎學士（即郎世寧）數相晤對，即能以西法作中土繪事。始以定點引線之法貽余，能盡物類之變態」。書中除去文字敍述外，還附有大量的插圖加以說明，這是我國最早一部系統介紹西洋透視畫法的著作⑬。

⑬ 見向達〈記牛津所藏的中文書〉（載《唐代長安與西域文明》，三聯書店，1957年）、劉汝醴〈「視學」──我國最早的透視學著作〉（載《南藝學報》，1979年第1期及《美術家》第9期，1979年，香港）二文。

　　清代宮廷畫家在將西洋的繪畫技法運用到傳統的中國畫的過程中，並非完全照搬，而是有所取捨，形成了自己比較獨特的風格面貌，這是中國畫家努力的結果。但當時東西方繪畫藝術從觀念以至到具體技法的差異是如此的巨大，兩者結合中某些生硬不自然現象的出現，似乎是不可避免的。探討它們的得失，將有助於我們今天對外來繪畫藝術的參考和借鑒。

　　　　原載：《朵雲》（上海）第5集（1983年）

清宮外國畫家談

　　任何一個國家或民族的文化，都不可能是封閉式的，在它們久遠的發展歷史中，除去自身的變化外，同時也在不間斷地吸收其他國家或民族的文化，相互交流，相互影響，東方和西方都是如此。當然，這種交流的媒介不盡相同，有的是以戰爭，有的是以貿易，有的是以宗教，但結果却是差不多的。隨著時代的進步，交通的頻繁，這種文化交流的範圍也隨之越來越擴大，延伸到更遠的地方。

　　從西元十六世紀開始，歐洲的許多國家先後進入了資本主義社會，新興的資產階級有著飽滿的熱情和充沛的活力，他們想瞭解世界，要尋求市場，要獲取資源和勞力，於是眾多的歐洲人陸續到他們原先認為無比富裕和充滿神秘感的東方，來看個究竟。來的人當中有國家的使臣和商人，但更多的則是歐洲天主教會的神職人員。使臣和商人，來去匆匆，雖然從他們攜帶來的禮品和商品中會有一定數量的繪畫藝術品，但畢竟時間較短，影響有限；而那些傳教士，他們大都受到過很好的教育，除去宗教神學外，還熟練掌握了自然科學或人文科學的某些門類。更主要的是這部分歐洲神職人員由於職業和身分，都具有為某種信仰而獻身的精神。這種獻身精神使得許多傳教士遠渡重洋來到中國，並且長期居住在這裡，學習中國傳統的文化和禮儀，傳播歐洲的文化和藝術，

他們中的不少人甚至終老在異國他鄉。十七和十八世紀歐洲和中國的文化交流，主要就是靠這批歐洲的傳教士。

歐洲的傳教士中，有一部分人，原先曾經學習過繪畫，掌握了西方的人物肖像畫、風景畫和靜物畫的技藝，來到中國以後，即以此一技之長博得皇帝的歡心，進入宮廷為皇室服務，成了中國的宮廷畫家。他們在宮廷裡，不光自己畫了很多表現重大事件、人物和花鳥走獸的作品，而且還將西洋繪畫的技法傳授給在宮中供職的中國畫家，使得相當一部分中國畫家在他們的作品裡表現出程度不同的西洋繪畫的因素。其中注重光影的描繪以及焦點透視造成的深遠效果等新的畫風，都在很多清朝宮廷畫上得到反映，使康熙、雍正、乾隆時期的宮廷繪畫具有鮮明的時代特色，而這種特色是過去從未出現過的。清朝宮廷繪畫新風格的出現，和歐洲傳教士畫家在宮廷裡的藝術活動是密切相關的，他們對於中西繪畫藝術的交流和融合，對於促進當時東西方兩大繪畫體系的相互瞭解，無疑做出了極其有益的貢獻，他們為此付出的努力應當給予肯定。過去曾經對於歐洲傳教士在中國的活動，過多注意了消極因素，對他們的積極貢獻重視不夠，甚至不分不同的歷史時期及具體的人，統統將他們視為文化間諜，一概加以否定，這種看法是不正確的。

這部分來華的傳教士畫家，如果拿當時歐洲畫壇的繪畫水平來衡量的話，也就是把他們放在歐洲繪畫發展的歷史背景下進行一下比較，那麼他們都算不上是第一流的畫家，有的人甚至連三流畫家都排不上。另外，他們又長時間離開故土，在中國進行傳教和藝術創作活動，所以歐洲的繪畫史上很少提到他們的名字和作品；而在中國的繪畫史上，又因為他們是外國人，創作的作品與傳統中國繪畫的面貌有較大的

差別，再加上門戶和保守思想的偏見，所以也很少提到這部分畫家。

下面就曾在清朝宮廷裡供職的歐洲畫家作一些簡單的介紹。

在這些畫家中，以義大利人郎世寧的名氣最大，他來華時間較早，在中國經歷了康熙（玄燁）、雍正（胤禛）、乾隆（弘曆）三個皇帝，創作了大量作品，其影響超過了其他任何歐洲傳教士畫家。（另有專文介紹）

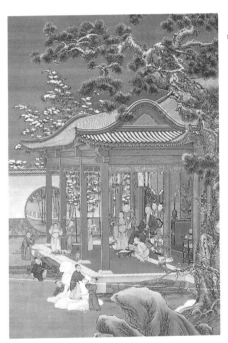

► 郎世寧 〔弘曆雪景行樂圖〕軸
（見圖五十八）

郎世寧 〔嵩獻英芝圖〕軸◄
（見圖五十九）

► 郎世寧 〔射獵圖〕軸 （見圖六十）

郎世寧 〔午瑞圖〕軸 ◄
（見圖六十一）

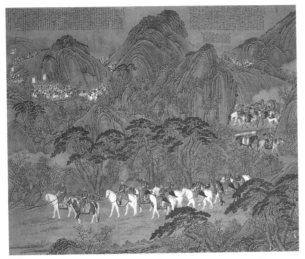

► 郎世寧 〔木蘭哨鹿圖〕軸　（見圖六十二）

　　馬國賢，原名 Matteo Ripa，義大利人，西元1692年（清
康熙三十一年）生於那不勒斯附近的愛波里鎮，其父是位醫
生。他十五歲那年就獻身宗教，並立下了到東方傳教的志願。
西元1707年（康熙四十六年），馬國賢從荷蘭的鹿特丹港啟程，
乘船繞過非洲南端的好望角進入印度洋，於西元1710年（康
熙四十九年）到達澳門，然後北上京師。在北京馬國賢先習
中文，隨後在宮廷中供職。他能雕、琢、繪、塑，很得康熙
皇帝的賞識。康熙五十二年（1713年），中國的宮廷畫家將承
德避暑山莊中的山光水色繪成三十六景，由馬國賢根據原畫
稿刻製成銅版，印出了一套〔御製避暑山莊圖詠三十六景〕
的銅版畫。馬國賢後來還與其他歐洲傳教士共同以銅版印製
了〔皇輿全覽圖〕，這是中國地理史上第一部有經緯線的全國
地圖。將歐洲的銅版畫技術介紹到中國，馬國賢是先驅者。
雍正元年（1723年）馬國賢帶了四名中國學生回義大利，臨

行前，雍正皇帝胤禛賞賜駿馬、貢緞和瓷器等物。馬國賢年齡比郎世寧小，但來華時間早於郎世寧，留居中國十三年，他回國的時候，郎世寧則剛剛進入宮廷。馬國賢於西元1745年（乾隆十年）去世。

　　王致誠，原名 Jean Denis Attiret，法蘭西人，西元1702年（康熙四十一年）生於法國多納。他的父親也是一位畫家。王致誠三十六歲時（西元1738年，乾隆三年），由歐洲天主教耶穌會法國傳道部派遣來華。關於他的來華，還有一段有趣的小插曲。據說由於郎世寧來華後，得到皇帝的寵幸和重視，引起了歐洲其他國家的羨慕和忌妒，爲了抵銷郎世寧的影響，於是耶穌會法國傳道部就從其屬下挑選了一位擅長繪畫的傳教士，將他派往中國，此人便是王致誠。王致誠到達北京後，將他所畫的西洋風景羊皮扇面畫等呈獻給乾隆皇帝弘曆，弘曆看後頗加贊賞，便將他留在宮裡作畫。根據清內務府檔案的有關記載推測，他初來時漢名可能叫張純一，約於乾隆四年（1739年）七月，更漢名爲王致誠。他在宮中奉命畫過油畫掛屏；蒙古族厄魯特部內附時，王致誠和郎世寧、艾啟蒙等畫家一起被派往承德避暑山莊，爲蒙古族首領畫肖像，並以此爲素材，和郎世寧等共同創作了表現這一重大事件的大型歷史畫。在我國版畫史和中外文化交流史上占有重要地位的〔乾隆平定西域戰圖〕銅版組畫，王致誠也參與了其中數幅草圖的繪製工作。王致誠長期生活在中國，對古老的東方園林藝術極爲推崇和贊揚，他在寫往歐洲的信件中，對皇家園林圓明園贊不絕口。乾隆三十三年（1768年）王致誠去世，終年六十六歲。王致誠的作品流傳至今的只有〔十駿馬圖〕冊一件，共十頁，每頁上畫一匹蒙古族或維吾爾族首領進獻給乾隆皇帝的駿馬，畫幅雖然不大，但畫得十分精細。王致

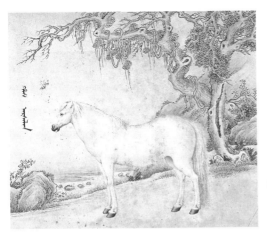

► 王致誠 〔十駿馬圖〕冊之一
　（見圖二十）

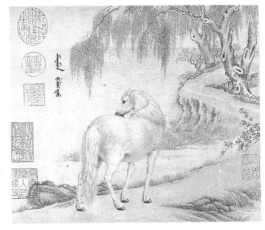

王致誠 〔十駿馬圖〕冊之二 ◄
（見圖二十一）

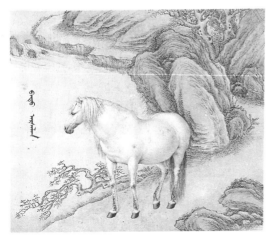

► 王致誠 〔十駿馬圖〕冊之三
　（見圖二十二）

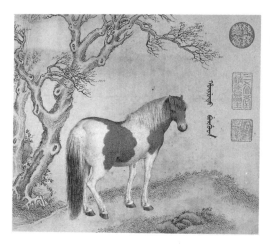

► 王致誠 〔十駿馬圖〕冊之四
（見圖二十三）

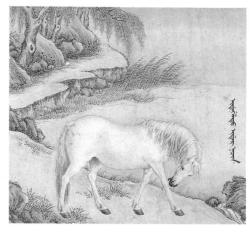

王致誠 〔十駿馬圖〕冊之五 ◄
（見圖二十四）

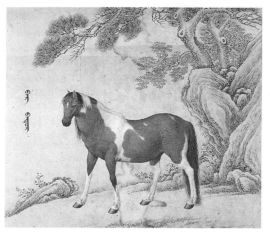

► 王致誠 〔十駿馬圖〕冊之六
（見圖二十五）

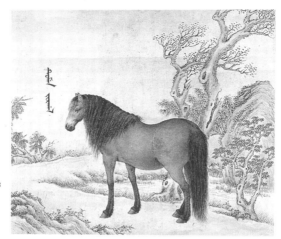

王致誠 〔十駿馬圖〕冊之七 ◄

（見圖二十六）

► 王致誠 〔十駿馬圖〕冊之八

（見圖二十七）

王致誠 〔十駿馬圖〕冊之九 ◄

（見圖二十八）

王致誠 〔十駿馬圖〕冊之十 ◀
（見圖二十九）

　　誠用短而密的細線來塑造馬匹的形象，造型很準確，皮毛的
質感也很強，和傳統中國繪畫以連綿線條見長的風格迥異。
從這件作品看，王致誠具有很堅實的素描功底，技藝確實不
在郎世寧之下。

　　艾啟蒙，原名 Ignatius Sickltart，波希米亞（今屬捷克）
人，西元1708年（康熙四十七年）生，西元1736年（乾隆元
年）加入天主教耶穌會，乾隆十年（1745年）以傳教士的身
分來華，取漢名艾啟蒙，字醒菴。同年，艾啟蒙進入宮廷供
職。他小郎世寧二十歲，畫藝亦比郎世寧差，故入宮後曾向
郎氏請教。乾隆三十年（1765年），奉命繪製〔乾隆平定西域
戰圖〕銅版畫組畫的底稿；乾隆三十六年（1771年），皇太后
鈕祜祿氏八十壽辰，弘曆為此舉行盛大的慶賀典禮，同時命
令艾啟蒙將這一盛況以圖畫的形式保存下來；乾隆四十二年
（1777）的一天，艾啟蒙正在作畫，恰好乾隆皇帝弘曆到
如意館來，見到他持畫筆的手不斷顫動，說：「卿手戰栗矣」，
艾啟蒙答：「無妨也，臣尚能作畫也」，弘曆又問：「卿年幾何?」
答：「七十矣」，弘曆很高興地說：「何不早言。卿不知郎世寧

七十時，朕嘗爲祝壽。朕亦將爲汝賀也。」於是於該年九月十八日舉行慶典，邀請在京的外國傳教士參加，並由其中的安國寧陪同艾啟蒙前往圓明園，接受皇帝的召見，召見後還得到朝服及御題「海國耆齡」匾等賞賜品。然後乘坐八抬肩輿，樂隊、官員等隨行，遍遊全城，榮耀之極。乾隆四十五年（1780年），艾啟蒙卒於北京，享年七十三歲，清宮特賜銀二百兩作爲殯葬之資。《石渠寶笈》收錄艾啟蒙的作品共九件，題材大都是走獸翎毛，如〔八駿圖〕大幅、〔十駿犬圖〕冊等，畫法雖然很工細，但動物神態較板滯，僅得其皮毛。如果說郎世寧、王致誠的作品是對著動物園裡的活物寫生而成的話，那麼艾啟蒙的作品就是對著博物館裡的動物標本而描畫的，二者水平的高低是比較明顯的。

► 艾啟蒙　〔十駿犬圖〕冊之一　（見圖三十）

艾啟蒙 〔十駿犬圖〕冊之二
（見圖三十一）

艾啟蒙 〔十駿犬圖〕冊之三
（見圖三十二）

艾啟蒙 〔十駿犬圖〕冊之四
（見圖三十三）

　　賀淸泰，原名 Louis de Poirot，法蘭西人，西元1735年
（雍正十三年）生於魯蘭，後來長期生活在義大利，西元1756
年加入耶穌會。乾隆三十五年（1770年）時年三十五歲的賀
淸泰被派到中國來，他進入宮廷的時間沒有見到明確記載，
從淸內務府檔案中可以看到乾隆三十七年（1772年）二月賀
淸泰已在宮中作畫，入宮當在此之前。他除去擅長繪畫外，
還精通滿文和漢文，頗得乾隆皇帝的信任。賀淸泰在宮中畫
過人物、鳥獸和山水多幅，並且奉命以油畫作畫；乾隆四十
二年（1777年）和艾啟蒙一起，幫助修改〔乾隆平定金川得
勝圖〕的畫稿，原稿是中國宮廷畫家徐揚畫的。嘉慶十六年
（1811年），賀淸泰年事已高，且身體多病，便向皇帝顒琰請
求准其回到歐洲去，但因病勢沈重，未能成行，嘉慶十九年
（1814年）卒於北京，終年七十九歲。賀淸泰的繪畫技藝較
平常，從他流傳下來的〔貢鹿圖〕、〔白鷹圖〕等作品來看，
用筆很細膩，爲西洋繪畫的技法，但鳥獸的形象欠活潑生動。

　　安德義，原名 Joannes Damascenus Salusti，義大利羅
馬人，生年不詳。他是歐洲奧斯汀會的傳教士，乾隆二十七
年（1762年）進入淸宮廷內供職。乾隆三十年（1765年）安
德義也參加了〔乾隆平定西域戰圖〕銅版組畫草圖的繪製。
大約在乾隆三十八年(1773年)，安德義離開了宮廷，任天主
教的北京主教，由於教派間的矛盾，他經常遭到法國及葡萄
牙耶穌會傳教士的非難。乾隆四十六年（1781年）安德義卒
於北京。安德義的姓名不見於胡敬的《國朝院畫錄》一書，
目前尙未發現有他署名的獨幅作品。雖然我們從內務府檔案
內看到他在宮中畫過掛屏的記載，但實物已不可尋見。現在
僅知〔乾隆平定西域戰圖〕銅版組畫中「庫隴癸之戰」、「烏
什酋長獻城降」、「呼爾璊大捷」、「伊西爾庫爾淖爾之戰」、「拔

達山汗納款」、「郊勞回部成功諸將」等圖的稿本是出自安德義的手筆。僅從這幾幅畫來看，構圖比較平板，人物動作雷同，畫藝平平。

潘廷章，原名 Joseph Panzi，義大利人，耶穌會修士，在歐洲時就頗有聲望。他於乾隆三十六年（1771年）抵達中國，二年後進京，由法國傳教士蔣友仁推薦，進入宮廷作畫。我們在乾隆三十八年（1773年）的內務府檔案中就發現有潘廷章活動的記載。他在宮中奉命爲乾隆皇帝弘曆畫油畫肖像，檔案裡還多次提到他在宮中用油畫畫像，可見潘廷章是一位擅長作肖像畫的油畫家，但是他的油畫作品至今沒有發現。潘廷章一方面在宮廷內供職，另一方面在宮廷外也有繪畫創作活動。乾隆三十八年（1773年）他所畫的〔達尼厄爾先知拜神圖〕受到了蔣友仁的推崇，認爲其精妙不在郎世寧之下。乾隆四十一年(1776年)，潘廷章爲葡萄牙傳教士佈道的天主教東堂畫了一幅高十一尺、寬八尺的〔聖母像〕。潘廷章在清

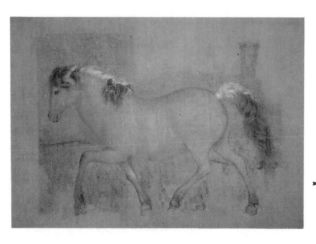

►〔馬〕冊頁之一
（見圖六十三）

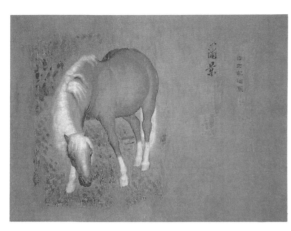

►〔馬〕冊頁之二
（見圖六十四）

〔馬〕冊頁之三 ◄
（見圖六十五）

宮廷內供職持續到乾隆末期，他大約卒於嘉慶十七年（1812
年）之前，確年不詳。潘廷章的作品目前所見僅有半幅，即
與賀清泰合作的〔廓爾喀貢馬象圖〕卷，這件作品畫於乾隆
五十八年(1793年)，如果從畫上署名先後看，可能前面二象
爲賀清泰所繪，而後面的二馬則出自潘廷章的手筆。另外乾
隆皇帝弘曆晚年的肖像畫中，可能有潘廷章畫的，但按照慣
例，這些畫上是不署作者姓名的，所以現在也無法確指哪件
作品爲潘廷章所畫。

清朝乾隆以後，雖然還是不斷有歐洲傳教士到東方來，但他們在宮廷裡供職作畫的現象却消失了。歐洲畫風影響的範圍大致局限在能接觸到這些歐洲人的中國畫家中，時間僅限於康、雍、乾三代的一百年左右。由於各種原因，歐洲風格的繪畫並沒有能夠在中國推廣開來，它只能看作是中國繪畫發展過程中的一個比較特殊的現象。

原載：《美術》（北京）1985年第5期

中西藝術交流中的郎世寧

　　朱塞佩‧迦斯底里奧內（Giuseppe Castiglione）漢名郎
世寧，義大利米蘭人，於西元1715年（清‧康熙五十四年）
從海路來到中國南方的城市廣州，開始了他在中國長達五十
年的藝術生涯。

　　西元十五世紀，歐洲各主要國家先後由中世紀時的封建
制度轉化演進爲資本主義的生產關係。其中義大利、西班牙、
葡萄牙、法蘭西、英吉利諸國，得航海之便利，首先向歐洲
以外的地方進行大規模的探索活動。1498年（明‧弘治十一
年）葡萄牙人瓦斯科‧達‧伽馬率船隊繞過非洲南端的好望
角，首次抵達印度。隨後西班牙人哥倫布，爲尋找到達東方
的新的海上航線，發現了美洲大陸，西班牙人麥哲倫率船隊
於1522年（明‧嘉靖元年）完成了環地球一周的航行。世界
地理的新發現（從歐洲人的角度來講），又促進了歐洲各國對
於瞭解這些地方的濃厚興趣，於是歐洲的宗教組織便率先派
遣屬下赴東方各國，通過傳教活動，來達到貿易互市、瞭解
動態，乃至控制殖民的目的。這些來到東方各國的歐洲傳教
士，都曾受過較高深的教育，有些人就是精通某些學科的學
者，他們有著爲宗教獻身的信念，所以背井離鄉，長期生活
在遙遠的異國，從事著他們「神聖」的使命。其中的許多歐
洲傳教士，離開故土後就再也沒有回歸自己的國家，終老異

鄉，埋葬在所在國。所以，在相當長的一段時間裡，東方和西方之間的文化、藝術交流，主要就是通過這些傳教士來進行的。自明朝末年義大利人羅明堅、利瑪竇來中國後，歐洲天主教的各個宗教組織持續不斷地派遣神職人員來中國傳教，並建立教堂，發展信徒。到了清朝初期，有一些歐洲傳教士進入了宮廷，並以他們所擅長的科學文化知識，擔任了一定的職務，由此開始了他們在中國宮廷內供職的歷史。

郎世寧於1688年7月19日生於義大利北部的米蘭，1707年（康熙四十六年）加入宗教組織天主教耶穌會。1714年5月4日，年僅二十六歲的郎世寧由耶穌會的葡萄牙傳道部派遣，經由大西洋、印度洋，中途在印度的果阿（當時為葡萄牙殖民地）稍作停留，於次年8月17日（康熙五十四年七月十九日）抵達澳門，同行的還有一位義大利外科醫生羅懷中（Ginseppe Costa）。按照當時歐洲來華傳教士取漢名的做法，遂以郎世寧之名從澳門轉赴廣州，繼而北上京師，居住在紫禁城東華門外的天主教東堂。康熙末期，郎世寧以其畫藝供奉中國的皇室，開始了他宮廷藝術家的生涯。郎世寧在宮廷中創作了大量的藝術品，雍正、乾隆期間的許多重要事件，都在他的筆下得到反映。他的藝術深得幾代皇帝的喜愛。乾隆十二年（1747年）郎世寧奉命參加長春園內歐洲式樣建築物的設計工作，並一度擔任奉宸院卿的職務。乾隆二十二年（1757年）郎世寧七十大壽（虛歲），皇帝為此舉行了盛大的儀式，表示祝賀。乾隆三十一年六月十日（1766年7月16日），年近八十的郎世寧在北京病逝，弘曆下諭：「西洋人郎世寧自康熙間入值內廷，頗著勤慎，曾賞給三品頂戴。今患病溘逝，念其行走年久，齒近八旬，著照戴進賢之例，加恩給予侍郎銜，並賞內府銀三百兩料理喪事，以示優恤。欽此。」遺體安葬在

阜成門外外國傳教士的墓地內。

郎世寧除在宮中爲皇帝作畫外，與皇帝的兄弟也多有交往。如怡親王允祥、果親王允禮、愼郡王允禧等。當然，郎世寧作爲歐洲耶穌會的一名神職人員，不會忘記他的身分而不聽命於教會，所以在雍正、乾隆時期幾次與天主教的衝突中，郎世寧曾利用他在宮中作畫能接近皇帝的機會，三次懇請解除教禁，並部分達到了目的。但是縱觀郎世寧的一生，他的主要方面仍然是一位忠於職守的宮廷畫家，而作爲傳教士來說，則並不是十分稱職的。我們現在紀念他，也是因爲他促進了中西方文化藝術上的相互瞭解，而並非因爲他在傳播宗教上有什麼重大的貢獻。

郎世寧在中國畫有大量作品，目前所見最早的是畫於雍正元年（1723年）的〔聚瑞圖〕軸（臺北故宮博物院藏），這是一幅有著歐洲靜物風格的描繪中國傳統習俗的作品。在次年所畫的〔嵩獻英芝圖〕軸（北京故宮博物院藏）中，郎世

► 郎世寧 〔嵩獻英芝圖〕軸
（見圖五十九）

寧充分展示了他紮實的歐洲繪畫的功底，此畫造型準確、精細，挺立的白鷹，羽毛的質感很強，彎曲盤繞的松樹，枝葉掩映，樹皮斑駁，並適當畫出光線照射下出現的陰影，使畫面具有較強的立體感。雍正六年（1728年）完成的巨作〔百駿圖〕卷（臺北故宮博物院藏），更是郎世寧的精品。這幅長卷畫中共有一百匹駿馬，姿勢各異，或立、或奔、或跪、或臥，可謂曲盡駿馬之態；畫面的首尾有牧者數人，控制著整個馬群，體現了一種人與自然界其他事物間的和諧關係。以上畫幅都有著極為鮮明的西洋繪畫的風貌，充分顯示了郎世寧的藝術水平。到乾隆時，郎世寧與眾多的中國畫家合畫了許多作品。在合筆畫中，郎世寧或負責起草圖稿，或繪製圖中主要人物的肖像，起著相當重要的作用。郎世寧在宮廷中作畫的內容大致有如下幾個方面：

人物肖像畫

　　郎世寧具有較強的寫實能力，描繪的人物逼真酷肖，深得皇帝的喜愛。雍正皇帝胤禛、乾隆皇帝弘曆以及弘曆的后妃、子女等都曾由郎世寧留下了肖像。乾隆皇帝還在郎世寧所畫的〔平安春信圖〕軸（北京故宮博物院藏）上寫下了如下詩句：「寫真世寧擅，繢我少年時」，稱讚郎世寧的畫藝。皇室為供奉祭祀的需要，每個皇帝和皇后都畫有穿戴整齊的正面朝服像，這些作品華麗工細，格式相似，其中不少亦出自郎氏手筆。因為這部分朝服像上作畫者不署名款，所以只能根據繪畫風格加以判別，但郎世寧的作品却能一目了然。他所作肖像，保留了造型準確、富有立體感的特點，但均取正面光照，以避免由於側面光線照射下所出現的強烈的明暗對比，從而使人物面部清晰柔和，更加符合東方民族的欣賞

習慣。這是郎世寧來到中國後，在歐洲畫法基礎上融合中國
傳統寫眞技法的新創造。

紀實畫

上面所述的人物肖像畫即是紀實畫的一部分，但這裡所
說的紀實畫則是描繪當時發生的各類事件的畫幅。繪製紀實
畫是宮廷畫家的一項重要任務。由於郎世寧有一手出色的寫
生本領，便成爲這類作品的主要執筆者。乾隆年間，清政府
與西北蒙古族、維吾爾族、哈薩克族各部落或和或戰，其中
不少事件均留下了生動的形象資料，郎世寧參與了大部分畫
幅的創作。現在看到的有〔哈薩克貢馬圖〕卷（法國巴黎吉
美博物館藏）、〔乾隆帝閱馬術圖〕橫幅（北京故宮博物院藏）、

197

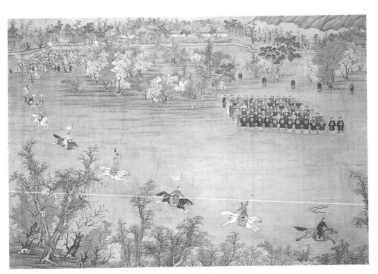

► 郎世寧等 〔乾隆帝閱馬術圖〕軸局部一 （見圖六十六）

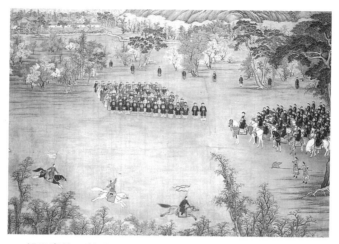

► 郎世寧等 〔乾隆帝閱馬術圖〕軸局部二 　（見圖六十七）

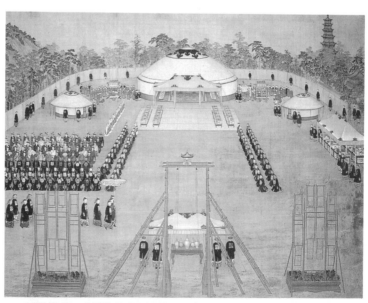

► 郎世寧等 〔乾隆帝萬樹園賜宴圖〕軸局部一 　（見圖六十八）

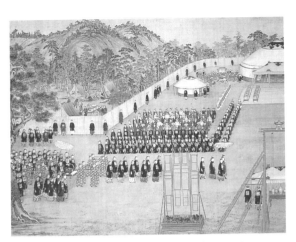

► 郎世寧等 〔乾隆帝萬樹園賜宴圖〕軸局部二
（見圖六十九）

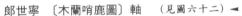

郎世寧 〔木蘭哨鹿圖〕軸 （見圖六十二）◄

〔乾隆帝萬樹園賜宴圖〕橫幅（北京故宮博物院藏）、〔塞宴
四事圖〕軸（北京故宮博物院藏）、〔木蘭哨鹿圖〕軸（北京
故宮博物院藏）、〔乾隆帝射獵聚餐圖〕軸（北京故宮博物院

藏)、〔阿玉錫持矛盪寇圖〕卷（臺北故宮博物院藏)、〔瑪瑺
斫陣圖〕卷（臺北故宮博物院和西柏林東洋美術館各藏一卷)
等。這些作品畫風寫實，主要人物具有肖像特徵，人物的衣
飾、裝備及馬具和周圍環境描繪得具體、細致。畫面從構圖
到描繪的技法都明顯帶有歐洲畫風的痕跡，從中不難看出郎
世寧所起的重要作用。在照相攝影技術尚未發明的時代，這
些紀實繪畫作品無疑有著山水畫、花鳥畫無法替代的價值。

花鳥走獸畫

　　郎世寧的這類作品又可大致分爲兩部分。一是單純爲裝
飾觀賞或節令應時的畫幅，如〔花鳥圖〕冊（北京故宮博物
院藏）等；另外有些作品畫的雖然是動物花草的形象，但這
些動物和花草是由邊疆地區或國外進貢而來的，比如〔海西
知時草圖〕軸（臺北故宮博物院藏)、〔東海馴鹿圖〕軸（臺
北故宮博物院藏)、〔白鷹圖〕軸（臺北故宮博物院藏)、〔郊
原牧馬圖〕卷（北京故宮博物院藏)、〔雲錦呈才圖〕軸（臺
北故宮博物院藏)、〔花底仙尨圖〕軸（臺北故宮博物院藏)、
〔十駿馬圖〕軸（北京故宮博物院藏)、〔羚羊圖〕軸（北京
故宮博物院藏）等，它們是郎世寧奉命寫生畫成的，這些畫
幅旣可以作爲觀賞品，但更重要的是透過畫中的動、植物，
可以瞭解淸政府與外國或蕃屬之間的關係與交往，所以從這
層意義上來說，它們又都具有紀實繪畫的性質，而不同於一
般的花鳥走獸畫。這些畫幅也同樣具有極爲濃厚的歐洲繪畫
的風格。

　　郎世寧除自己在宮內作畫外，還向供奉內廷的中國畫家
傳授歐洲繪畫的技法。淸內務府檔案中對此屢有記載：雍正
元年九月二十八日怡親王諭：「……斑達里沙、八十、孫威鳳、

王玠、葛曙、永泰六人仍歸在郎世寧處學畫」；雍正六年怡親王諭修改圖稿，經准後，於七月十八日「領催白世秀帶郎世寧並畫畫人戴越進內，於八月初二日改畫成訖」；同年《造辦處‧記事錄》檔案寫明琺琅處畫琺琅人林朝楷爲郎世寧徒弟；乾隆元年檔案記載：「著海望擬賞西洋人郎世寧、畫畫人戴正、張爲邦、丁觀鵬、王幼學，欽此。謹擬得賞郎世寧上用緞二匹、貂皮二張；郎世寧徒弟四人，每人官用緞一匹。」乾隆三年皇帝傳旨：「雙鶴齋著郎世寧徒弟王幼學等畫油畫」；同年還有「著郎世寧徒弟丁觀鵬等將海色初霞畫完時往韶景軒畫去」的記載；乾隆十年爲繪製京城圖樣，皇帝命「郎世寧將如何畫法指示沈源，著沈源轉教外邊圖畫人畫」，由此可知沈源亦爲郎世寧的弟子；乾隆十六年根據皇帝的命令「著再將包衣下秀氣些小孩子挑六個跟隨郎世寧等學畫油畫」，這六個人中知道姓名的有王儒學，他是王幼學的弟弟。從以上所引材料可以看出，郎世寧在宮廷中的中國徒弟約有二十餘人，他們和郎世寧一起形成了一個既不同於以往任何朝代的宮廷繪畫，又與同時流行的文人繪畫毫無相似之處的風格獨特的新穎的繪畫流派。這部分中西合璧的繪畫作品成爲清朝鼎盛時期宮廷繪畫的典型代表，而這個繪畫流派形成的關鍵人物便是郎世寧。

下面再從幾種歐洲繪畫和西洋建築在中國的傳播，來看郎世寧對中西藝術交流所作的貢獻。

油畫

油畫出現至今，已有五百多年的歷史了。西元十五世紀初葉，尼德蘭畫家胡伯特‧凡‧艾克和楊‧凡‧艾克兄弟在前代畫家改革繪畫工具和材料的基礎上，首先研究出一種使

用亞麻油調製顏料的方法，獲得了成功。這種畫法隨即流行於歐洲各國。在凡·艾克兄弟發明油畫的一百多年後，這一畫種由歐洲的傳教士傳到了中國。由於郎世寧等歐洲人供職於皇室，所以油畫便在宮廷中出現了。郎世寧除去自己在宮中以油色作畫外，比如乾隆元年檔案所載：「重華宮插屏背後，著郎世寧畫油畫」；二年檔案所載：「著西洋人郎世寧將圓明園各處油畫畫完時，再往壽萱春永去畫」，還將它傳授給中國的宮廷畫家，使相當一部分人掌握了這一繪畫技法。如檔案記載：乾隆三年「同樂園戲臺上著丁觀鵬畫油畫烟雲壁子一塊」；同年「王幼學照樣畫油畫一張」；次年「韶景軒東北角牌插壁子上外面，著糊油紙，令張爲邦等畫油畫」。還有一則檔案記述了油畫顏料的來歷：乾隆二年「西洋人戴進賢、徐懋德、郎世寧、沙如玉恭進西洋寶黃十二兩、紅色金土十三

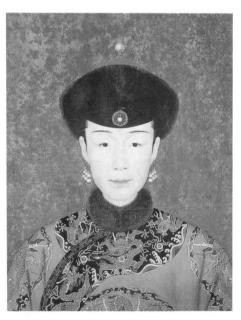

► 佚名　〔慧賢皇貴妃像〕
　油畫屏　（見圖七十）

兩五錢、黃色金土十一兩、淺黃色金土七兩、紫黃色金土十二兩五錢、陰黃六十兩、粉四十兩、片子粉十六兩、綠土三十兩、二等綠土二十一兩、紫粉九兩五錢、二等紫粉十二兩五錢，呈進。奉旨：著交郎世寧畫油畫用」。從以上所引檔案記載可以說明，油畫在清朝宮廷是僅次於中國傳統繪畫的比較流行的畫種，掌握這種畫法的中國畫家亦不下十餘人。過去有些著作及文章依據歐洲傳教士所寫的信件認為，乾隆皇帝弘曆不喜歡歐洲的油畫，而強令歐洲畫家改用水色作畫，看來並不完全符合事實。可以認為十八世紀時，中國已經有了第一代油畫家了，如張為邦、丁觀鵬、王幼學等。郎世寧在將歐洲油畫傳到中國，並指導中國畫家掌握這一技法方面的貢獻是應當給予肯定的。

銅版畫

　　銅版畫也是出現於歐洲的一個版畫品種，距今已經有近六百年的歷史了，因其所用的底板以金屬材料銅為主，故稱之為銅版畫。銅版畫的製作要求精緻細膩，故耗費人力物力較多，在歐洲也被視為比較名貴的藝術品。銅版畫約在康熙年間傳入清宮。由義大利傳教士馬國賢（Matteo Ripa, 1692-1745年）主持製作的銅版畫〔皇輿全覽圖〕，是我國地理學史上第一部標有經緯線的全國地圖。而乾隆時由郎世寧為主創作的〔平定準部回部戰圖〕冊，則是作為藝術品出現的銅版畫佳作。這套圖冊共十六幅，分別由郎世寧、王致誠（Jean Denis Attiret, 1702-1768年）、艾啟蒙（Lgnatius Siokltart, 1708-1780年）和安德義（Joannes Damascenus Salnsti,？-1781年）繪出草圖。乾隆二十九年的一則檔案內記載：「接得郎中德魁、員外郎李文照押貼一件，內開十月二

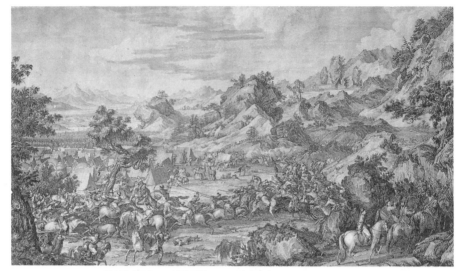

►〔乾隆平定西域戰圖〕冊，銅版畫之一　（見圖二）

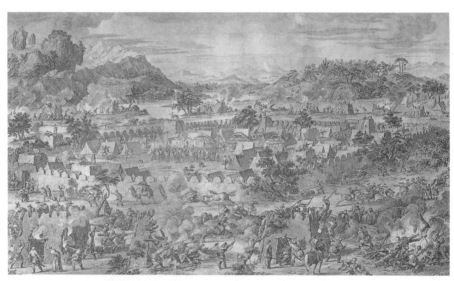

►〔乾隆平定西域戰圖〕冊，銅版畫之二　（見圖三）

十五日太監胡世傑傳旨：平安伊犁等處得勝圖十六張，著郎
世寧起稿，得時呈覽，陸續交粵海關監督轉交法郎西雅國，
著好手人照稿刻做銅板。其如何做法即著郎世寧寫明，一併
發去。欽此。」由此可知，這套銅版組畫草稿主要是由郎世寧
負責的。他自己動手畫了其中的〔格登鄂拉斫營〕等數幅，
還用拉丁文和法文寫了一封刻製銅版畫具體要求的說明信。
雖然這套精美的銅版組畫完成運回中國時郎世寧已經去世
了，但他在籌劃過程中是起了極爲重要的作用的。此後，清
宮廷仿照〔平定準部回部戰圖〕，繪製了一系列表現征戰場面
的銅版畫，如〔平定兩金川戰圖〕、〔平定臺灣戰圖〕、〔平定
苗疆戰圖〕等六組共計六十二幅，這些畫幅是由在清宮內供
職的中國畫家根據郎世寧等人所傳授的銅版畫技法而製作
的，可以視爲中國最早的銅版畫作品。

焦點透視畫

歐洲文藝復興時期，一部分畫家將自然科學中的某些學
科運用在繪畫創作中，如光學、物理學、測繪學、幾何學等，
爲的是在平面的畫幅上更眞實地表現出自然界立體的狀貌。
繪畫藝術與自然科學的結合便產生了焦點透視的繪畫技法。
這種與中國傳統繪畫技法迥異的繪畫方法，也隨著歐洲傳教
士的足跡進入了清朝內廷，郎世寧對於這一繪畫方法的傳播
起了極其重要的作用。雍正年間出版了一本十分有趣的書籍，
書名《視學》，作者是年希堯。這是一本專門講述歐洲焦點透
視畫法的著作。該書的作者在序言中有這麼一段話：「迨後獲
與泰西郎學士（即郎世寧）數相晤對，即能以西法作中土繪
事。始以定點引線之法貽余，能盡物類之變態；一得定位，
則蟬聯而生。雖毫忽分秒，不能互置。然後物之尖斜平直，

規圓矩方，行筆不離乎紙，而其四周全體，一若空懸中央，面面可觀。」「凡仰陽合覆，歪斜倒置，下觀高視等線法，莫不由一點而生。……因其從一點而生，故名頭點。從點而出者成線，從線而出者成物」。序言中明言郎世寧向年希堯傳授了「定點引線之法」，而「定點引線之法」即焦點透視畫法。《視學》一書中附有大量插圖，對於焦點透視畫的規律、變化以及具體畫法，作了十分形象的介紹。從附圖複雜而又精確的程度看，年希堯對於這一畫法的原理已然十分通曉，掌握得相當熟練。由此也可以知道郎世寧是精通焦點透視畫法的。郎世寧傳授這一技法的方法無疑也是成功的。

　　中國傳統繪畫是不運用焦點透視技法的，《視學》一書在兩個世紀前出現於中國，雖然其影響僅限於宮廷中的部分畫家及部分作品，但無疑是在中國傳統繪畫體系之外又開創了一個新的天地，既是挑戰，又有補益，可謂鑿空之舉。

　　焦點透視畫法在清代的宮廷繪畫中屢有使用，見於檔案

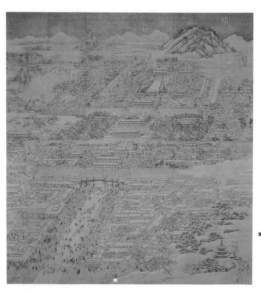

► 徐揚〔京師生春詩意圖〕
（見圖一）

記載的如：乾隆二十三年「瀛臺寶月樓著郎世寧等照眉月軒畫西洋式壁子隔斷線法畫一樣畫」；乾隆三十五年「延春閣西門殿內寶座兩邊、北門內西牆，著王幼學畫線法畫二張」等。另外，從流傳下來實物，如郎世寧等人合作的〔乾隆帝歲朝行樂圖〕軸（北京故宮博物院藏）、徐揚所畫的〔京師生春詩意圖〕軸（北京故宮博物院藏）等畫幅上，都可以看出歐洲焦點透視技法的影響。宮廷中焦點透視技法的出現與應用，與郎世寧的作用是分不開的。

長春園建築

清康熙、雍正、乾隆三代皇帝陸陸續續在京城西北郊的海淀營建了規模宏大的皇家園林——圓明園，這座被稱做「萬園之園」的皇帝的花園是由暢春園、圓明園和長春園三座相鄰而又獨立的小區組成的。在長春園東北部有一組歐洲式樣的建築物，包括諧奇趣、方外觀、海宴堂、大水法、遠瀛觀等景觀，是於乾隆十二年至二十五年（1747-1760年）間先後修築的。乾隆皇帝聽說歐洲宮廷園林中有噴水池，十分感興趣，便詢問郎世寧能否在中國仿造。郎氏向皇帝推薦法國傳教士蔣友仁（P. Michael Benoist, 1715-1774年），隨後皇帝便命令郎世寧、蔣友仁、王致誠，艾啟蒙等人設計並督造噴水池和一系列歐洲洛可可和巴羅克式樣的建築。這些建築在外觀、室內裝飾以及與園林的結合方面，都具有十分濃厚的歐洲色彩，在圓明園眾多景觀中別樹一幟。由於這部分建築多以石質爲材料，故至今尚存有遺跡可供憑吊，而以木結構爲主的其他建築物則早已化爲灰燼，幾乎無跡可尋了。

除去歐洲風格的石結構宮殿、噴水池等令人眼目一新之外，還有一件事亦值得注意。在銅版畫〔圓明園圖〕冊二十

幅中有若干名之爲「線法山」、「湖東線法畫」等景觀，這些建築的原物已毀於戰火，無從詳察。根據建築學家童寯的研究，認爲這是從義大利舞臺布景中借鑒來的，「通過繪畫與浮雕使平行線都朝向消失點，產生遠近感」（童寯〈北京長春園西洋建築〉，載《建築師》1980年第2期）。目前雖然沒有材料確指這些有著焦點透視特點的建築物出自郎世寧之手，但是從郎氏參與圓明園歐式建築的設計，又諳熟焦點透視畫法來分析，這些歐洲風格濃厚的奇特建築物，完全有可能是在郎世寧指導下完成的。

當我們大致回顧了郎世寧在中國的藝術活動後，不難看出他對中國和歐洲之間文化藝術交流所做出的貢獻以及歐洲藝術對中國宮廷藝術的影響。這自然也就確立了郎世寧在藝術史上的地位。郎世寧所涉及的藝術門類，範圍相當廣泛，他幾乎將當時歐洲主要的藝術品種及方法都傳到了中國（唯獨在雕塑藝術上似乎沒有什麼反映），並使之在中國開花結果。清代宮廷繪畫的典型風格，就是在郎世寧傳來的歐洲畫風影響下形成的。可以毫不誇張地說，沒有郎世寧，也就沒有現時所見到的那種清代宮廷繪畫。

不可否認，郎世寧是以耶穌會傳教士的身分來華的，對於宗教虔誠的信仰使他具有一種獻身的精神，而在這種精神支持下，他捨棄親人、家庭、故國、家鄉不遠萬里來到中國，在二百多年之前，這需要多麼大的勇氣啊！他這樣做，主觀上是對宗教的奉獻，而客觀上却爲東西方的交流和瞭解做了極其有益的工作。同樣也是爲了宗教的目的，中國的僧人法顯、玄奘不畏千難萬險，遠及印度，居留數十年，做出了巨大的貢獻。郎世寧和他們一樣，也應在中外文化交流史上占

有相同的地位。

原载：《故宫博物院院刊》（北京）1988年第2期

郎世寧和他的歷史畫、油畫作品

郎世寧，義大利人，原名朱塞佩・迦斯底里奧內（Giuse-ppe Castiglione），1688年（清康熙二十七年）生於義大利北部的米蘭。郎世寧是他到中國以後所取的漢文姓名。他於康熙五十四年（1715年）由歐洲耶穌會以傳教士身分派來中國，到北京後，因他擅長繪畫，遂成爲宮廷畫家。他何時進入宮廷供職，無確切年月可查，目前見到他署有「臣」字落款最早的作品是雍正元年(1723年)，此後他在宮中創作了許多以當時重大事件爲題材的歷史畫以及人物、肖像、花卉、鳥獸畫，並且參與了圓明園的設計和修建工作，深得當時皇帝的賞識。乾隆三十一年六月初十日（1766年7月16日）病逝於北京，乾隆皇帝賜予侍郎銜，並賞銀三百兩爲他料理喪事，葬在北京阜成門外外國傳教士的墓地內。郎世寧的繪畫以其別具一格的中西摻用畫法而聞名於清朝畫壇。他是繼元代的馬可孛羅、明代的利瑪竇之後又一位有名的中義文化交流的使者。

郎世寧經歷了清代前期康熙（玄燁）、雍正（胤禛）、乾隆（弘曆）三個皇帝。在這一期間，從西元十七世紀七十年代至西元十八世紀五十年代，我國西北部邊境地區出現了一股以厄魯特蒙古族準噶爾部少數上層貴族爲代表的分裂勢力，由於沙皇俄國的煽動和支持，叛亂延續了八十餘年。清

朝中央政府爲此多次出兵平叛，至乾隆二十年(1755年)，叛亂頭子達瓦齊、阿睦爾撒納覆滅，才平息了這場戰火，維護了國家的統一，打擊了沙俄企圖染指我國西北領土的侵略野心。

對於這場叛亂，清政府一直視爲大患，當最終解決這一問題後，弘曆親自撰寫詩文，樹立碑刻，並下令繪製圖畫，來記錄這一重大的歷史事件。作爲宮廷畫家的郎世寧就奉命繪製了許多這一時期與這一事件有關的歷史畫，這些作品成爲郎世寧所有繪畫中最有意義、最有價值、也最爲值得研究的部分。

乾隆十八年(1753年)，在準噶爾部發動分裂叛亂的時候，厄魯特蒙古族的杜爾伯特部在其首領車凌、車凌烏巴什、車凌孟克的帶領下，向清中央政府要求內徙，明確表示反對準部少數上層貴族的分裂行徑。弘曆對「三車凌」維護國家統一的行爲表示了贊揚和歡迎。第二年，即乾隆十九年五月，弘曆在承德避暑山莊接見了杜爾伯特部「三車凌」等，分別封車凌、車凌烏巴什、車凌孟克等十五名上層人物爲親王、郡王、貝勒、貝子的稱號和爵位①，並賞賜金銀工藝品、玉器、瓷器、絹帛等物品，連續十天在避暑山莊宴請「三車凌」及其他杜爾伯特部上層人物，一起觀看馬術表演和焰火。同時，根據弘曆的命令，專門派了供奉宮廷的外國畫家郎世寧、王致誠、艾啟蒙等人於乾隆十九年九月到熱河承德，爲繪製記錄這一歷史事件的作品作準備工作②，「畫得額魯得(即厄魯特)油畫臉像十幅」③。

① 《清高宗實錄》乾隆十九年五月庚寅。
② 乾隆十九年內務府《各作成做活計清檔》「記事錄」。
③ 乾隆十九年內務府《各作成做活計清檔》「裱作」。

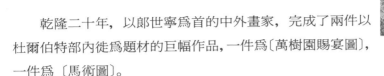

乾隆二十年，以郎世寧爲首的中外畫家，完成了兩件以杜爾伯特部內徙爲題材的巨幅作品，一件爲〔萬樹園賜宴圖〕，一件爲〔馬術圖〕。

〔萬樹園賜宴圖〕（北京故宮博物院收藏），絹本，設色，縱221.5公分，橫419公分，款「乾隆二十年……敕恭繪」（中間有若干字脫落），無收藏印記，亦未見著錄。畫的內容是乾隆皇帝弘曆在承德避暑山莊的萬樹園設宴招待杜爾伯特部首領的場面。弘曆坐在肩輿上，文武官員前呼後擁，正進入宴會場，被接見的人均跪著迎接。畫面中後部是帳篷，帳篷前爲筵席，周圍陳設贈送給「三車凌」等人的各種器物和絹帛，兩旁爲樂隊和喇嘛，遠處武裝侍衛站立，整個畫面的氣氛肅穆、隆重。畫中弘曆和清朝主要文武官員及杜爾伯特部主要人物約四十餘人的頭像都具有肖像特點，當是畫家對真人寫生而成，造型準確生動逼真。圖中落款因爲缺損數字，作者

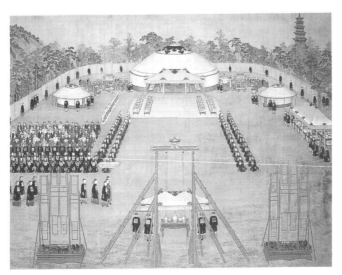

► 郎世寧等〔乾隆帝萬樹園賜晏圖〕軸局部一（見圖六十八）

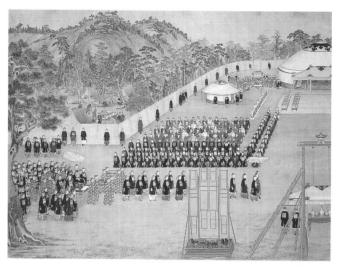

► 郎世寧等 〔乾隆帝萬樹園賜宴圖〕軸局部二 　　（見圖六十九）

無法確指，但從人物肖像看來，與〔馬術圖〕及其他郎世寧
的作品同出一人之手，而且二畫所表現的爲同一事件，作畫
年代亦相同，故可以確定是郎世寧所畫，至於次要人物及帳
篷、樹石等則是中國畫家的手筆。

　　〔馬術圖〕（北京故宮博物院收藏），絹本，設色，縱225
公分，橫425.5公分，有「乾隆二十年七月臣郎世寧奉敕恭繪」
十五字款，無收藏印記，也未見著錄。畫面描繪了弘曆率領
文武官員和杜爾伯特部上層人物在避暑山莊觀看馬技表演的
場面，剛健、勇武的騎士策馬飛奔，在坐騎上做出各種難度
很大的驚險動作。畫中弘曆和一些主要官員的頭像，造型準
確、刻畫精細入微，堪稱肖像畫的佳作。整幅作品色彩旣華
麗鮮豔，又統一和諧；場面很大，但經過畫家周密的安排，
大而不亂。與〔萬樹園賜宴圖〕相比，氣氛生動活潑，富於
運動感。畫上雖然只落了郎世寧一人的名款，但從畫風看，
只有主要人物及其騎坐的馬匹是郎氏手筆，其他人物、馬匹

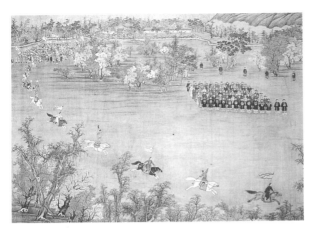

► 郎世寧等 〔乾隆帝閱馬術圖〕軸局部一
（見圖六十六）

郎世寧等 〔乾隆帝閱馬術圖〕軸局部二
（見圖六十七）◄

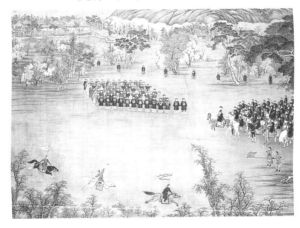

及背景的樹石建築等是中國畫家所畫。

　　郎世寧作爲一個宮廷御用畫家，在表現這一歷史事件時，是以皇帝作爲一個中心人物來描繪的，處處把他安排在畫面最爲顯眼的地方，表現他的威風和顯赫。採用這種表現手法，

是由於郎世寧的身分、所處的地位和他的唯心史觀決定的，並不因爲他是外國人而能擺脫這樣的局限性。雖然如此，這兩幅作品還是較好地表現了我國各民族爲維護國家統一所作的貢獻，爲我們瞭解這一歷史事件留下了寶貴的形象資料。

〔阿玉錫持矛蕩寇圖〕和〔格登鄂拉斫營圖〕則是以平定準噶爾部達瓦齊叛亂爲題材的兩件作品。西元十七世紀五十年代，達瓦齊與沙俄相勾結，在我國西北部邊境地區起兵作亂，清政府爲消除這一分裂的禍害，於乾隆二十年(1755年)春天，分兩路出兵遠征。叛軍在清兵兩路大軍的夾擊下，向西逃竄，企圖在伊犁西南一百八十里的格登山踞險頑抗。五月十四日夜，隨清軍參加平叛戰鬥的準噶爾部勇士阿玉錫，率領另外二十四名蒙古族戰士，組成突擊部隊，利用他們在服飾、語言和對地形熟悉等方面的有利條件，在夜色掩護下襲擊叛軍營地，叛軍士無鬥志，遭到突襲後，一觸即潰，一萬餘人的隊伍，大部分投降了清軍，僅達瓦齊率少數幾個人騎馬落荒而逃。這一仗消滅了叛軍的主力，基本上解決了達瓦齊這股分裂勢力。在取得這一勝利的過程中，阿玉錫立下了赫赫戰功。阿玉錫凱旋歸來後，受到弘曆的接見，並命令畫家郎世寧爲其畫像，以表彰他的功勛。

〔阿玉錫持矛蕩寇圖〕(臺北故宮博物院收藏)，紙本，設色，縱27.1公分、橫104.4公分，畫上無作者署款，《石渠寶笈》續編著錄，定爲郎世寧畫。這是一件肖像式的作品，郎世寧以他擅長的「寫眞」技法，精細、眞實地刻畫了一個蒙古族勇士的形象，堅毅、勇敢的阿玉錫全身戎裝，持矛躍馬向前衝殺，畫家捨去了作品全部背景，既富於我國傳統繪畫的特色，又是阿玉錫藝高膽大衝進敵陣如入無人之境的生動寫照。

在銅版畫〔格登鄂拉斫營〕圖中，郎世寧更加細微、具

體地描繪了這個準噶爾部勇士的戰績。〔格登鄂拉斫營〕圖是〔乾隆平定準部回部戰圖〕（故宮博物院收藏）銅版組畫中的一幅。這套組畫的作者除郎世寧外，還有王致誠、艾啟蒙和安德義三名外國畫家，畫成後的底稿送往法國製作成銅版畫，這是一部帶有西洋畫風格的版畫作品。

　　郎世寧畫的〔格登鄂拉斫營〕一圖，表現了阿玉錫在格登山之戰中率突擊隊出發、在山間行進、騎兵衝擊、雙方撕殺、叛軍潰敗等情景。郎世寧細膩的筆法把戰場的氣氛渲染得很成功，並把不完全發生在同一時刻而又相互連接的若干情節、場面巧妙地組織在一幅不大的畫面之中，使我們對這一戰鬥的經過有一個很清晰的瞭解。畫上採用西洋畫的技法，強調透視、明暗，人物及馬匹的比例適中，注意結構和解剖。由於這套組畫是在法國製成銅版畫的，刻製者都是法國雕版能手，所以使這一作品的西洋風味更加濃厚。

　　郎世寧是在歐洲受的美術教育，熟練掌握了以油畫爲主的西洋畫法。據說他在來中國前，曾爲一些教堂畫過基督像、聖母像等宗教畫。到中國擔任宮廷畫家後，「郎氏初來欲以歐洲光線陰陽濃淡暗射之法輸入吾國，不爲清帝所喜，且強其師吾國畫法，因之郎氏不能不曲阿帝旨，棄其所習，別爲新體。」④據一位乾隆時跟英國使臣馬嘎爾尼來華的隨從的記載：「一位名叫卡斯提略恩（即郎世寧——筆者注）的義大利傳敎士畫家奉命畫幾張畫，同時指示他按中國畫法而不要按他們認爲不自然的西洋畫法畫。……他還按照同樣畫法畫了幾張人像。畫法和著色都很好，但就因爲缺乏適當的陰影，而使得整個畫面沒有精神。」⑤以上兩段文字說明郎世寧原先

④　《郎世寧畫集》文字介紹，故宮博物院出版，1931年。

⑤　《英使謁見乾隆紀實》，（英）斯當東著，葉篤義譯，商務印書館，1963年版。

所擅長的西洋油畫技法，因其強調明暗光影，與中國傳統繪畫的面貌有很大差別，所以乾隆皇帝觀賞時很不習慣，而命令他摻用中法作畫。

由於這個原因，郎世寧留傳下來的絕大部分作品，都是畫在絹或紙上，用水調顏色畫成的，具有我們傳統繪畫的形式。而他所擅長的油畫作品過去則沒有見到過。以前曾有兩幅所謂「香妃」像的油畫作品，傳爲郎世寧所作，但畫上無郎世寧署款，畫的風格也不像。據說此二畫原題〔油畫美人像〕，到北洋政府時有一內務部官員指著畫隨便說了句：這大概是香妃吧。以後就附會成郎世寧畫的〔香妃像〕了。日本人石田干之助收集了很多郎世寧的材料，撰寫成〈郎世寧傳考略〉一文，他認爲郎世寧的作品「立軸、橫卷、畫冊皆有之，而屬油畫者，今其遺品中，殆未之見。」⑥

故宮博物院收藏有一件郎世寧署名的油畫，這是我們目前所知道郎氏唯一的一件油畫原作，對我們瞭解郎世寧多方面的藝術才能和他的油畫創作面貌，是極爲珍貴的實物材料。

作品題爲〔太師少師圖〕，畫面張幅很大，縱301公分，橫492公分。畫的內容是大小獅子若干，出沒於樹林山石之間，形象生動，造型準確，物象明暗較強烈，富於立體感。獅子及樹木的畫法完全是用西洋畫的手法，畫面上筆觸清晰可辨，部分地方用油色較厚重，高出紙面，唯山石雖用油繪，但却有中國傳統繪畫山石的造型。畫面的左下角有「臣郎世寧恭畫」六字一行，以楷書字體書寫，款下鈐二印：「臣世寧」、「恭畫」，無其他收藏印記，無作畫年月，《石渠寶笈》初編、續編、三編均未收錄。

⑥〈郎世寧傳考略〉，（日）石田干之助著，賀昌群譯，載《國立北平圖書館館刊》第7卷第3、4號，1933年。

　　此畫原先是張貼在宮廷內牆上作為裝飾用的，因年代較久，紙地破損多處，畫面上的油畫色彩因乾裂也有剝落。因畫幅極大，故由若干小紙拼接成大張繪製的。畫的紙張地子較厚，不像我國傳統繪畫的用紙，而且在繪製油畫前似乎沒有經過專門的處理，所以畫面的油分都吸入紙內，現在看來一點油潤的感覺都沒有。油畫背後貼有一小塊黃紙，紙上有「寶月樓」字樣。「瀛臺之南，隔池相對為寶月樓。液池南岸，向無殿宇，乾隆戊寅建樓於此。」⑦寶月樓即今西長安街路北之新華門，戊寅為乾隆二十三年（1758年），郎世寧這件大幅油畫當是懸掛於寶月樓內，創作年代應在乾隆二十三年之後，屬於郎世寧後期的作品。

　　從這件郎世寧遺留下來的唯一的油畫作品上，可以看到他準確的造型能力和嫻熟的油畫技巧。

　　此外在清代內務府的檔案中還有郎世寧在宮內向中國畫家傳授油畫技法的記載。雍正元年曾有斑達里沙、八十、孫威鳳、王玠、葛曙、永泰等六個「畫油畫人」在郎世寧處學畫⑧；乾隆十六年，根據皇帝的命令，由太監傳旨：「著再將包衣下秀氣些小孩子挑六個，跟隨郎世寧等學畫油畫，……王幼學的兄弟王儒學亦賞給栢唐阿（滿語，意為「聽差人」），學畫油畫。」⑨

　　以上的油畫作品和文字記載說明，郎世寧的油畫雖然不十分被乾隆皇帝所賞識，但在宮中仍然可以以油色作畫，並且還根據雍正和乾隆帝的命令，選派了若干中國畫家跟郎世寧學習油畫。

⑦　清・于敏中《國朝宮史》卷14。
⑧　雍正元年內務府《各作成做活計清檔》。
⑨　乾隆十六年內務府《各作成做活計清檔》。

在宮廷之外，郎世寧也還畫過一些油畫作品。他曾爲北京宣武門內的天主教堂「東西兩壁畫人馬凱旋之狀」⑩，「其彩色以油合成，精於陰陽向背之分，故遠瞟如眞境也。」⑪還畫有室內陳設透視圖兩幅⑫。這幾幅大型油畫作品，現在均已不復存在，只能從乾隆時人的一些筆記中瞭解其概貌。清代姚元之有如下描述：「立西壁下，閉目一覷東壁，則曲房洞敞，珠帘盡捲，南牎半啟，日光在地，牙簽玉軸，森森滿架。有多寶閣焉，古玩紛陳，陸離高下，北偏設高几，几上有瓶，插孔雀羽於中，燦然羽扇，日光所及，扇影瓶影几影不爽毫髮。壁上所張字幅、篆聯，一一陳列。穿房而東，有大院落，北首長廊連屬，列柱如排，石砌一律光潤，又東則隱然有屋焉，屛門猶未啟也。低首視曲房外，二犬方戲於地矣。……」⑬

油畫對於我國來說，是一個外來的畫種，中國最初接觸到的油畫作品，大約是明末義大利人利瑪竇等東來時所攜的宗教聖像畫。至於在中國繪製油畫，並向中國畫家傳授油畫技術，郎世寧可算是成績卓著的外國人之一。

原載：《故宮博物院院刊》（北京）1979年第3期

⑩ 清・趙愼軫《楡巢雜識》。

⑪ 清・張景運《秋坪新語》。

⑫⑬ 清・姚元之《竹葉亭雜記》。

郎世寧作品中的幾個問題

　　郎世寧存世的已知作品約有八十餘件，它們大部分收藏於國內各個博物館(包括臺北故宮)，少量流於國外。我們在看郎世寧作品的時候，會發現其中一部分作品畫面各部分的畫風完全一致，無疑是郎世寧一手所繪的；而在另外相當多的作品上，則有著中西不同畫風並存的情況，畫面的主要部分採用西洋畫法，次要部分和背景則是中國傳統畫風，兩種畫風的差異是非常明顯的，雖然畫幅上只署郎世寧一人之名，但顯然並非他一人所作。前者如〔嵩獻英芝圖〕、〔百駿圖〕、

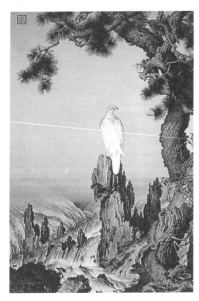

► 郎世寧　〔嵩獻英芝圖〕軸
　（見圖五十九）

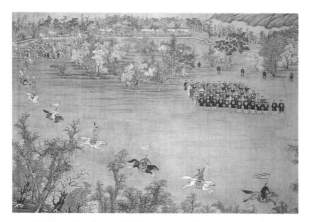

►郎世寧等〔乾隆帝閱馬術圖〕軸局部一（見圖六十六）

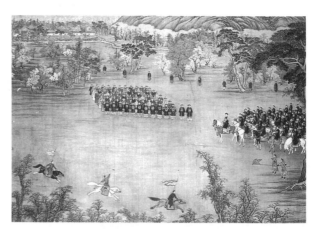

►郎世寧等〔乾隆帝閱馬術圖〕軸局部二（見圖六十七）

〔郊原牧馬圖〕等；後者如〔馬術圖〕、〔哈薩克貢馬圖〕、〔弘曆觀畫圖〕等。

　　在經過排列郎世寧署有年款的作品之後發現：凡是作於雍正時的作品，均爲郎世寧一手所繪；而作於乾隆時的作品，則背景風格有異，並非郎氏一人完成。

　　在作於雍正二年的〔嵩獻英芝圖〕軸（北京故宮博物院

藏）中，鷹以及作為背景的松樹、靈芝和山石，都十分強調明暗，立體感較強，適當畫有陰影，基本上是西洋素描畫法。在作於雍正六年的〔百駿圖〕卷（臺北故宮博物院藏）中，馬匹、牧馬人、茂密的林木、呈現倒影的湖泊和遠山完全是注重光影和物體質感的西洋畫法。另外如〔竹蔭西㹨圖〕軸（瀋陽故宮博物館藏）中的黃犬和花竹也都是西洋畫法，此畫雖無確切紀年，但有「怡親王寶」一印，可知曾是怡親王允祥的收藏品。怡親王允祥（康熙皇帝第十二子），雍正元年封王，八年去世。據此，郎世寧該畫可確定作於雍正之時。

〔弘曆春郊閱馬圖〕卷（日本京都井藤有鄰館藏），作於乾隆九年。圖中弘曆的肖像、隨從和坐騎，一望而知是西洋畫法，為郎世寧手筆。而背景的樹木，坡石則運用筆墨皴染，純為中國傳統技法。〔哈薩克貢馬圖〕卷（法國巴黎吉美博物館藏），作於乾隆二十二年。圖中弘曆及周圍幾個大臣的肖像和兩匹白花馬，是郎世寧所畫，而人物的衣紋和貢馬的少數民族人物，則用線條勾勒，是中國畫的技法。〔弘曆觀畫圖〕軸（北京故宮博物院藏）的人物頭像為郎世寧所畫，衣紋用戰筆描，更是典型的中國畫技法。

除去在郎世寧的作品上能看到不同時期畫風的差異外，在清代內務府檔案中也有造成畫風不同原因的記載。乾隆時郎世寧的作品上，通常只署郎氏一人名款，但這並不說明就是他一人所繪。比如〔白鷹圖〕軸（臺北故宮博物院藏），款署「乾隆三十年正月初五，喀爾喀多羅貝勒阿約爾恭進白鷹一架。臣郎世寧恭繪」，同年的清內務府檔案中記載表明：這幅作品是郎世寧和中國畫家姚文瀚合畫的。這類情況在郎世寧乾隆時所畫的作品上並非個別事例。

至於為什麼會出現這種畫風不統一的情況呢？原因不外

如下幾點：第一，郎世寧於康熙五十四年到中國，時年二十七歲。雍正時期，郎世寧正當年富力強，精力充沛，故所作畫幅無論巨細，均由他一人繪製。到乾隆時，郎氏年事漸高，故只畫主要部分，次要部分則由中國畫家代畫。第二，雍正時，郎世寧在宮內供職時間尚短，與其他宮廷畫家相比，地位不算高。到了乾隆時，郎氏在宮內影響漸大，地位升高，一次皇帝賞賜物品，郎世寧得一元寶，而宮廷畫家中列為一等的孫祜、丁觀鵬等人只得緞一匹，郎世寧的地位高於他人，由此可見，故此時他只奉命起稿，然後主繪重要人物的肖像和坐騎等，餘下的則由中國畫家補繪。第三，這一現象說明了雍正皇帝胤禛和乾隆皇帝弘曆不同的審美趣味和對西洋繪畫的不同態度。胤禛對西洋繪畫和郎世寧作品的看法尚不見記載，但乾隆皇帝弘曆則在詩文中對西洋繪畫作過多次評述。他認為「泰西繪具別傳法」，「著色精細入毫末」，又認為西畫雖然逼真，但不合中國古法，「似則似矣遜古格」。胡敬在《國朝院畫錄》中記載：弘曆命郎世寧畫馬，而馬旁的一個執鞭人則要中國畫家金廷標按照宋代李公麟的畫法補繪，「以郎之似合李格，爰成絕藝稱全提」，乾隆皇帝認為這樣畫法才能使畫面既達到「形似」，而又得「神全」。所以郎世寧作品背景中出現許多中國傳統繪畫的風格，這是乾隆皇帝弘曆的旨意。雍正六年郎世寧曾畫有巨幅長卷〔百駿圖〕，到了乾隆十三年，弘曆命令郎世寧照原圖用宣紙再畫一卷，馬匹仍然叫郎世寧畫，而樹石和人物則分別命周鯤和丁觀鵬二人補繪，此事見於清內務府檔案記載，這個例子說明了同樣的問題。

郎世寧作品中這一規律的發現，可以用來判定某些無年款作品的大致年代，比如〔郊原牧馬圖〕卷（北京故宮博物院藏），〔雙駿圖〕橫軸（鎮江市博物館藏）等，為郎氏一手

所繪，故可以確定爲雍正年間所畫，屬於他早期的作品。

對於郎世寧的畫風，評論者一般都認爲「所作參酌中西畫法」，如果將郎世寧一人署款而實際是由他和中國畫家共同完成的作品看作郎世寧參用中西畫法的典型，這樣的理解和分析是不妥的，因爲這類作品內中國畫風的出現並非是郎世寧的手筆。那麼郎世寧作畫「參酌中西畫法」表現在什麼地方呢？下面從郎世寧的人物肖像和花鳥畫上談點看法。

郎世寧是在歐洲受到的美術教育。他早期爲教堂所作的宗教繪畫，注重立體感，明暗十分強烈。來到中國以後，起先也仍然按照在歐洲所習用的方法作畫，所畫人物肖像多採用側面光照，強調面部的立體感，和中國傳統肖像畫有很大的差別。清朝皇帝是滿族人，但受漢文化的薰陶較深，所代表的仍然是東方民族對肖像畫的審美要求，所以在觀賞這類明暗對比強烈的「陰陽臉」時，就感到很不習慣，因此命令郎世寧採用中國肖像畫的表現手法。乾隆時跟隨英國使節馬嘎爾尼來華的隨從斯當東曾有如下記載：「一位名叫卡斯蒂利奧奈（即郎世寧）的義大利傳教士畫家奉命畫幾張畫，同時指示他按中國畫法而不要按他們認爲不自然的西洋畫法畫」。「他（郎世寧）還按照同樣畫法畫了幾張人像。畫法和著色都很好，但就因爲缺乏適當的陰影，而使得整個畫面沒有精神。但中國人認爲這樣畫法比西洋畫法好。」所以郎世寧在宮廷內所畫帝后或大臣的肖像畫，雖然於解剖結構上非常嚴謹準確，但一律均取正面光線，取消投影所產生的暗部，使人物肖像面部柔和、清晰。這一點我認爲是郎世寧吸取了中國傳統肖像畫的優點而揉合西洋繪畫長處的新創造。彼時外國人希望看到的是在某一特定光線照射下人物強烈的明暗對比造成的立體效果，而中國皇帝希望看到的是人物在「常態」

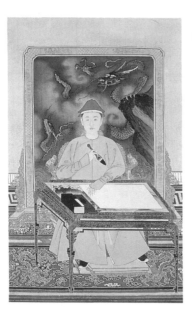

► 佚名 〔玄燁寫字像〕軸
（見圖七十一）

► 佚名 〔胤禎朝服像〕軸
（見圖七十二）

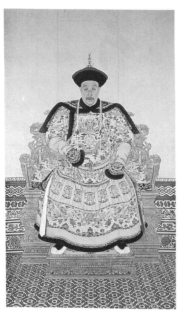

► 清人 〔弘曆朝服像〕軸
（見圖七十三）

下的清晰完整的面貌，實際上代表了東西方對人物肖像畫的不同要求，郎世寧則在這兩種不同要求之間進行「折衷」，從而形成了獨特的風格。從這個角度講郎世寧的作品「參酌中西畫法」是正確的。

至於郎世寧的花鳥畫，在具體觀察和描繪物象上，仍然運用西洋畫法，僅僅在構圖上仿照中國傳統花鳥畫的格式。在表現馬匹和獸類時，郎世寧純用西洋畫法，完全沒有中國繪畫的痕跡，我認爲是談不上「參酌中西畫法」的。

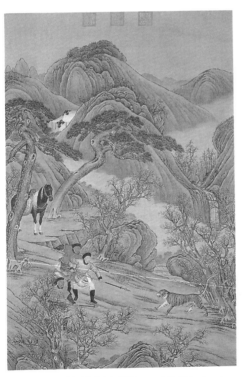

► 佚名 〔乾隆刺虎圖〕 　（見圖七十四）

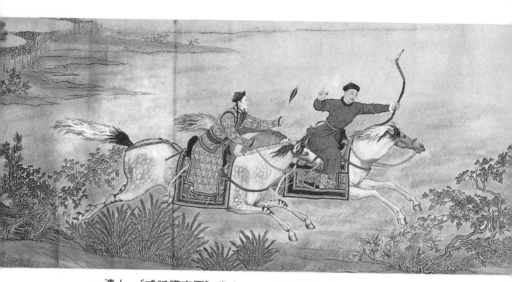

►清人 〔威狐獲鹿圖〕卷之一 　（見圖七十五）

►清人 〔威狐獲鹿圖〕卷之二 　（見圖七十六）

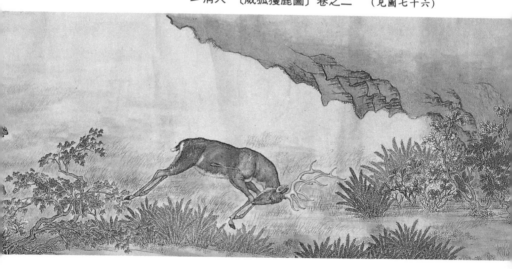

在郎世寧作品的署款上可以看到這樣的特點：即在姓名之前冠以「臣」字，這就是通常所說的「臣字款」。畫上凡是署有「臣」字款者，必定和宮廷有關。「臣字款」的畫大致可以分爲四類：一、大臣爲皇帝或奉皇帝之命所作的畫；二、普通民間畫家向皇帝呈進的畫；三、皇族成員爲皇帝所作的畫；四、供職內府的宮廷畫家的畫。郎世寧雖說是個外國人，但在君臣分明、等級森嚴的封建宮廷內供職，所以在宮內作畫，姓名前必署「臣」字。

但也有例外，若干郎世寧的作品上不署「臣」字，但這些作品只占他全部作品的極小部分。這部分作品雖然不署「臣」字，但書「敬畫」、「謹繪」等字樣，也說明受畫者的身分絕非等閒，從畫面的題字和印章中得知，受畫人都是權勢很大、地位顯赫的滿州親王貴族。〔果親王允禮像〕冊（北京故宮博物院藏）是郎世寧爲這位親王所畫的騎馬肖像。允禮是康熙皇帝玄燁第十七子，雍正元年封果郡王，六年晉封親王。《清史稿》中記載允禮於雍正「十二年赴泰寧送達賴喇嘛還西藏，循途巡閱諸省駐防及綠營兵。」圖冊上允禮自題：「我行西南馳驅萬里，蜀道旣平筰馬孔馳，聖德廣覃天威尺咫，靡及有懷瞻望無已。雍正乙卯（十三年）六月果親王自題」。當是指送達賴喇嘛沿途巡視一事。〔馬圖〕冊（上海博物館藏）其中一開上鈐有「果親王寶」一印，看來也是郎世寧爲允禮所畫的。

〔八駿圖〕橫軸（江西省博物館藏）上有經畬主人題詩一首，詩後書：「奉宸苑卿郎世寧爲紫瓊叔畫八駿圖」。經畬主人即雍正皇帝胤禛第六子弘曕。果親王允禮死後無嗣，由弘曕襲替爵位。文中所稱之紫瓊，爲康熙皇帝玄燁第二十一子允禧。允禧字謙齋，號紫瓊道人，封愼郡王，長弘曕一輩，

故弘瞻以叔相稱。

另外上文提及的〔竹蔭西𤢖圖〕軸等畫上鈐有「怡親王寶」印，這種「臣字款」畫，是胤禛又賞賜給怡親王的。怡親王允祥，是康熙皇帝玄燁第十三子，雍正初年命主持戶部。內務府檔案的記載中，見到有皇帝向宮廷畫家下達的上諭，經常是由怡親王允祥代為轉達，故郎世寧與允祥有交往也是意料中的事。

允祥、允禮、允禧均是胤禛的弟弟，在康熙諸皇子爭奪皇位的過程中，和胤禛無利害衝突。從以上所列的作品看，郎世寧除去在宮廷內作畫外，在宮廷之外和胤禛的這幾個弟兄的關係也很密切，這在過去有關郎世寧的文獻裡是很少提及的。清初之外國傳教士多有參與政事者，如順治帝福臨之立玄燁為太子，就曾詢問過德國人湯若望。郎世寧與胤禛幾個弟兄的關係是否僅只作畫，還有待進一步研究。

原載：《世界美術》（北京）1982年第4期

談郎世寧畫馬

馬是中國歷代畫家描繪的傳統題材之一，繪畫史上曾出現過眾多畫馬的能手，如唐朝的陳閎、韓滉、韓幹、韋偃；五代的胡瓌；宋朝的李公麟；元朝的趙孟頫、趙雍父子、任仁發；明朝的張穆等。到了清朝，宮廷裡有一位歐洲畫師，亦以畫馬而聞名，他就是義大利人郎世寧。

郎世寧在宮廷內創作的作品中，題材相當廣泛，內有很多畫幅以馬為題。郎世寧在東渡中國之前，曾系統地學習過歐洲繪畫，打下了較為堅實的寫生基礎；到了中國後又接觸到傳統的中國繪畫，東西方藝術的薰陶，為他創造一種新穎的畫風，提供了極好的條件。

兩類作品

郎世寧在清宮內的畫馬作品，大致可以分為兩大類。第一類是奉命對照著眞馬所畫的寫生畫，這些馬都是蒙古族、維吾爾族、哈薩克族向皇帝進獻的貢品，如現藏北京故宮博物院的〔自在驕圖〕軸、〔英驥子圖〕軸、〔萬吉驦圖〕軸、〔閬虎騮圖〕軸、〔獅子玉圖〕軸；藏臺北故宮博物院的〔愛烏罕四駿圖〕卷；藏法國巴黎吉美博物館的〔哈薩克貢馬圖〕卷等。這些畫幅中都是實實在在的眞馬，許多畫上還寫明馬的名稱，是由何部落何人所進獻，馬的色澤和身高、體長的

尺寸，描繪得非常細緻逼真。從這部分作品上我們不但可以看到郎世寧高超的寫生技藝，還可以瞭解當時清中央政權與藩屬之間的交往，具有一定的歷史價值，也能將這些畫幅歸入紀實性繪畫之列。

第二類是郎世寧根據自己的觀察、體會而創作的畫幅，這些畫幅中的馬匹，並不確指某一名駒，而是在綜合、融匯各種馬匹形象的基礎上創造出來的。這類畫幅的代表作有〔百駿圖〕卷（臺北故宮博物院藏）、〔雙駿圖〕橫軸（鎮江市博物館藏）、〔八駿圖〕卷（又稱〔郊原牧馬圖〕卷，北京故宮博物院藏）、〔八駿圖〕卷（江西省博物館藏）、〔八駿圖〕軸（臺北故宮博物院藏）、〔雲錦呈才圖〕軸（圖中畫八匹駿馬，臺北故宮博物院藏）等。

這第二部分畫幅，由於不是對著某匹真馬寫生，所以作者更能充分發揮其想像力，圖中的馬匹愈加顯得活潑天真、自然生動，其藝術性高於對著真馬寫生的作品。

郎世寧在清宮中還畫過其他許多動物，比如鷹、虎、鹿、猿、犬等，但數量遠遠不及畫馬。究其原因首先應當是蒙古、西域等地盛產駿馬，當地的首領不斷入貢，使得郎世寧客觀上有條件，更多地描繪皇室御苑中的名馬；但這只是問題的一個方面。而更深一層的原因，則要到中國傳統的文化意識中去尋找。

中國古代繪畫中的動物或植物，除去其本來固有的自然屬性外，往往還賦與它們某種象徵或比喻的含意，如竹，包含有清高、氣節的意思，牡丹花喻意富貴，松樹象徵長壽等。而動物中的駿馬除去能體現迅速快捷之外，還常被視為出類拔萃的人才。相傳春秋時期秦穆公手下有伯樂者，善相馬，能辨識千里駒，「伯樂一顧」這句成語，延伸的含意就是能夠

發現和辨別人才。《戰國策》中還有這麼一段故事，燕昭王「卑身厚幣以招賢者」，郭隗說：「臣聞古之君人，有以千金求千里馬者，三年不能得；涓人言於君曰『請求之。』君遣之，三月得千里馬，馬已死，買其骨五百金，反以報君。君怒曰：『所求者生馬，安事死馬而捐五百金?』涓人對曰：『死馬且買之五百金，況生馬乎？天下必以王爲能市馬，馬今至矣。』於是不能期年，千里之馬至者三。今王誠欲致士，先從隗始；隗且見事，況賢於隗者乎？豈遠千里哉？」這段故事也縮爲一句成語叫做「千金買骨」，比喻求賢若渴。可見這故事裡面所出現的馬，都是喻意爲人才。南宋末元初時，吳興（今屬浙江）曾有以錢選爲首的八位才識出眾、品行高潔的士人，被譽之爲「吳興八俊」（俊與駿通），則直接將人比作駿馬。

創作動機

根據以上的分析，可以得出這樣的看法，郎世寧作品中大量的畫馬題材（除去描繪進貢的馬以外），是爲了迎合最高統治者皇帝的需要，由此來說明，社會上的人才遇到太平盛世，爲明君所賞識和重用。那麼這樣的畫幅就不僅僅只是單純對於動物形象的描繪，而是帶有歌功頌德的用意在內了，難怪郎世寧不厭其煩地描畫著姿態大同小異的馬匹，他這樣做同樣也是爲了要博取皇帝的歡心，感激知遇之恩，願效犬馬之勞。這就是宮廷畫師身處的地位和心境，這與文人畫家吟詩寫字、潑墨揮灑可謂大相逕庭。

此外，還有一個十分有趣的現象，郎世寧這類畫馬作品中尤以〔八駿圖〕爲最多，這裡面也有典故。傳說周穆王有八匹良駿，一說爲赤驥、盜驪、白義、逾輪、山子、渠黃、華騮和綠耳（見《穆天子傳》）。另一說爲「王馭八龍之駿，

一名絕地，足不踐土；二名翻羽，行越飛禽；三名奔宵，夜行萬里；四名超影，逐日而行；五名逾輝，毛色炳耀；六名超光，一形十影；七名騰霧，乘雲而奔；八名挾翼，身有肉翅。」（見《拾遺記》）周穆王曾駕馭這八匹名駿西遊。很顯然郎世寧經常畫八匹駿馬，就是用此典。清朝康熙、雍正、乾隆三個皇帝在位時，國力強盛，尤其到了乾隆時，在西北用兵，屢戰屢勝，相繼平定了準噶爾部達瓦齊和阿睦爾撒納以及回部的波羅尼都、霍集占（亦稱大小和卓木）的叛亂，隨之西北各部紛紛歸附清朝，「西陲萬餘里，城無不下，眾無不降」（弘曆上諭），西域大片土地納入清朝版圖，乾隆皇帝躊躇滿志，得意非凡。故畫家郎世寧一而再、再而三地繪〔八駿圖〕，其目的和用意也是顯而易見的，除去有廣羅人才的含意外，還讚揚了皇帝駕八駿遨遊八極四方，開疆擴土。從畫中隱約可以感受到皇帝由此產生的一種心理上的滿足和慰藉。

至於在繪畫的技藝上，郎世寧開創了一種新穎的畫法。他運用中國的毛筆、紙絹和色彩，却能以歐洲的繪畫方法注重於表現馬匹的解剖結構、體積感和皮毛的質感，使筆下的馬匹形象造型準確、比例恰當。郎世寧基本上不採用延綿遒勁的線條來勾勒物象輪廓的方法，而是以細密的短線，按照素描的畫法，來描繪馬匹的外型、皮毛的皺折和皮下凸起的血管、筋腱，或者利用色澤的深淺，來表現馬匹的立體感，與傳統中國繪畫中的馬匹形象迥然有別。在二百多年前的宮廷裡，這樣別開生面的畫幅，受到了皇帝的喜愛，並由此影響到一部分中國宮廷畫家的畫風，以致這種中西合璧的新的畫馬方法，到現在仍有傳人。

原載：《名家翰墨》（香港）1990年第2期

清代宮廷油畫述略

　　眾所周知，「油畫」是出現在歐洲的一個繪畫品種，對於中國美術來說它是「舶來品」、「進口貨」。根據美術史上通常的說法，油畫是西元十五世紀初，由尼德蘭畫家胡伯特‧凡‧艾克和揚‧凡‧艾克兄弟在前代畫家改良繪畫工具和材料的基礎上發明的，並獲得了成功。這種畫法很快就流行至歐洲其他各國，成爲西方藝術中最主要的畫種。油畫的出現距今已經有五百多年了，隨著歐洲人的足跡，逐漸向其他地方傳播。大約在凡‧艾克兄弟發明油畫一百多年之後，這一畫種就傳到了東方。它的傳播者是歐洲基督教耶穌會的傳教士。這些獻身宗教的傳教士都受過相當好的教育，除去本行宗教神學外，還分別掌握了自然科學或人文科學或藝術等方面的知識。由於宗教佈道的需要，在他們從歐洲攜來的物品中，有一部分宗教繪畫，比如明朝萬曆年間來華的義大利人羅明堅、利瑪竇，就曾帶來了筆致精細、五光燦爛的聖像畫，據清初姜紹書在《無聲詩史》一書中記載：「利瑪竇攜來西域天主像，乃女人抱一嬰兒，眉目衣紋，如明鏡涵影，踽踽欲動，其端嚴娟秀，中國畫工無由措手」，文中雖然沒有寫明作畫使用了什麼材料，但從「明鏡涵影，踽踽欲動」的形容，這幅天主像，很可能就是油畫作品。如果是這樣，那麼這應當是中國人最早接觸到的歐洲油畫。但是，很可惜的是這件作品

沒能流傳下來。

這部分和中國傳統繪畫面貌迥異的畫幅，很快也引起了中國畫家的注意。有明末清初人的筆記中已有多處記載。到了清朝，由於有些擅長繪畫的歐洲傳教士奉命進入宮廷供職，也就將歐洲的油畫技藝帶進了中國的皇宮裡。

在清朝宮廷中繪製油畫的畫家，除去供奉內廷的歐洲人外，還有向這些歐洲人學畫的中國宮廷畫家。二百多年前的清宮廷內務府檔案文獻中關於「油畫」的記載屢見不鮮。如乾隆元年正月，太監毛團傳達皇帝諭旨：「重華宮插屏背後，著郎世寧畫油畫一張」；乾隆二年十一月「太監毛團、胡世傑、高玉傳旨：著西洋人郎世寧將圓明園各處油畫畫完時，再往壽萱春永去畫」；乾隆十九年七月「承恩公德保領西洋人王致誠往熱河畫油畫十二幅」；乾隆三十八年正月「太監胡世傑傳旨：西洋人潘廷章畫油畫御容一幅、掛屏二件」。以上檔案中所提畫油畫的郎世寧和潘廷章是義大利人，王致誠是法蘭西人。

以下所引用的檔案材料中，可以看到二百多年前中國宮廷畫家畫油畫的情況，「乾隆三年六月初五日，催總白世秀來說，太監毛團傳旨：同樂園戲臺上著丁觀鵬畫油畫烟雲壁子一塊，欽此。於本月初八日丁觀鵬進內畫訖」；同年六月另一則檔案記錄「太監毛團、胡世傑、高玉傳旨：重華宮戲臺上烟烏雲不好，著丁觀鵬照同樂園烟烏雲畫油畫，欽此。於本月二十七日丁觀鵬進內畫訖」；「乾隆三年八月二十四日圓明園來帖，內稱本月初一日畫畫人王幼學來說，太監胡世傑交畫稿樣一張，傳旨：王幼學照樣畫油畫一張」；乾隆四年三月「太監毛團傳旨：韶景軒東北角牌插壁子上外面，著糊油紙，令張為邦等畫油畫，欽此。於本月二十五日張為邦帶顏料進

內畫訖」；同年九月「太監毛團傳旨：西洋人王致誠、畫畫人張爲邦等著在啟祥宮行走，各自畫油畫幾張」；乾隆十六年，根據皇帝的命令，「著再將包衣下秀氣些小孩挑六個跟隨郎世寧等學畫油畫」，這六個人當中有一個是前面提到的王幼學的弟弟王儒學。根據筆者在內務府檔案中見到學油畫的中國畫家有斑達里沙、八十、孫威鳳、王玠、葛曙、永泰、丁觀鵬、王幼學、王儒學、張爲邦、于世烈等人，這批清朝的宮廷畫師大概可以算作中國最早的油畫家了吧！

從以上檔案材料中可以明確知道，「油畫」這兩個字的中文名稱，在二百多年以前就已經開始使用了。它是中國人根據以油調顏料作畫方法的特點而命名的，非常恰切和準確。它不像近現代使用的有些美術用語是從東瀛日本借鑒過來的。

關於清宮廷油畫使用的顏料也是從歐洲進口的，筆者曾查閱到如下一則檔案：乾隆二年「西洋人戴進賢、徐懋德、郎世寧、沙如玉恭進西洋寶黃十二兩、紅色金土十二兩五錢、黃色金土十一兩、淺黃色金土七兩、紫黃色金土十二兩五錢、陰黃六十兩、粉四十兩、片子粉十六兩、綠土三十兩、二等綠土二十一兩、紫粉九兩五錢、二等紫粉十二兩五錢，呈進。奉旨：著交郎世寧畫油畫用。」這些歐洲顏料的名稱看來也是當時中國人命名的，現在的名稱叫什麼，其中是否還有在繼續使用的，或已被淘汰不用的，筆者沒有專門研究，現提供出來，給對歐洲古典油畫顏料有研究的學者們參考。

清代宮廷中的油畫，大都用於裝飾牆壁，由於長年接觸空氣、風沙，故極易損壞，加上建築物時有翻修粉飾或火災破壞等因素，以上檔案中提及的幾處油畫大部分都未能保存至今。現時所能見到都爲單幅作品或早年從牆壁上撤下來收

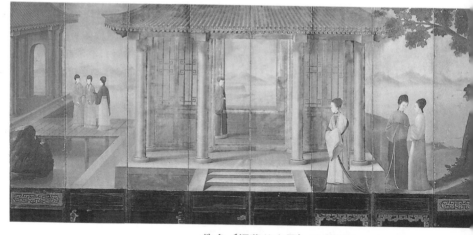

佚名〔桐蔭仕女圖〕油畫屏風　（見圖四十）◄

存於庫房內的作品。這些作品的作者，既有歐洲人，也有中國人。

　　〔桐蔭仕女圖〕油畫屏風（北京故宮博物院藏），屏風共八扇，縱128.5公分、橫326公分。硬木爲架，架上繃絹。屏風的一面畫油畫，另一面是康熙皇帝玄燁臨寫的董其昌書〈洛禊賦〉文字一篇。油畫中共有古裝仕女七人，在梧桐房舍間細語流連。屏風的作者對於建築物的描畫傾注了極大的興趣，焦點透視所造成的畫面深遠感、強烈明暗對比造成的立體感，表現得是比較成功的。相比之下，人物形象的描繪，就顯得作者力不從心，缺乏動人的神態。圖上雖然沒有作者的名款和印章，但從油畫技法的幼稚，人物形象的呆板和背景中焦點透視畫法的不精確等，都說明它是出自初學乍練的中國宮廷畫家之手。從仕女的造型來看，或許是焦秉貞的手筆。屏風背後是康熙皇帝的親筆墨跡，字與畫是同時的，說明油畫屏風的繪製時間最晚爲西元十八世紀前葉。這是目前爲止所知清代宮廷中最早的一件中國油畫作品。

〔慧賢皇貴妃像〕油畫（北京故宮博物院藏），縱53.5公分、橫40.5公分，畫在加厚的高麗紙上。圖中的人物是乾隆皇帝弘曆的妃子，畫法細膩，臉部的嘴、鼻、眼、眉準確，並富有立體感，顯現了作者較爲深厚的素描功底及諳熟人體解剖的知識。畫面上雖然沒有作者的署款和印章，但根據繪畫的風格與水平，基本可以認定是義大利畫家郎世寧的手筆。在這幅肖像畫上，仍然保留了歐洲古典油畫造型準確的特點，但是在光線的處理和運用時，則避免側面光照所造成的強烈明暗對比，而以正面光線使人物面部清晰柔和，更加符合東方民族的審美趣味和欣賞習慣。關於光線運用這一點，一位乾

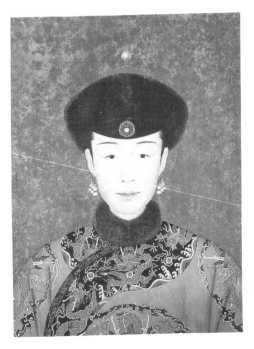

► 佚名 〔慧賢皇貴妃像〕油畫屏
（見圖七十）

隆後期跟著英國使臣馬嘎爾尼來華的隨從斯當東在《英使謁見乾隆紀實》一書所記：「一位名叫卡斯提略恩（即郎世寧）的義大利傳教士畫家奉命畫幾張畫，同時指示他按中國畫法而不要按他們認為不自然的西洋畫法畫。……他還按照同樣畫法畫了幾張人像。畫法和著色都很好，但就因為缺乏適當的陰影，而使整個畫面沒有精神。」其實這種減弱陰影的畫法，是作者郎世寧在歐洲油畫肖像的傳統上，揉合了中國人物寫真畫的特色而創造出的一種新穎的風格，從中可以看到，他們將歐洲畫風傳播到中國的同時，也在吸收東方藝術的表現手法和技巧，東西方文化的交流，僅在這一具體作品上也可見一斑。

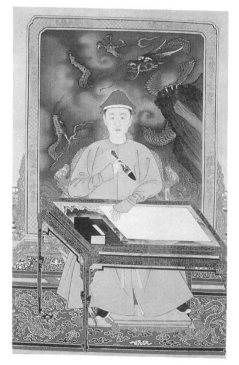

► 佚名 〔玄燁寫字像〕軸
（見圖七十一）

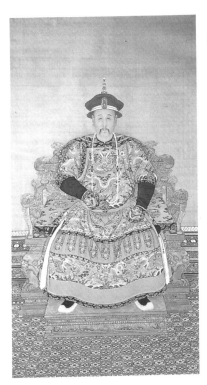

佚名 〔胤禛朝服像〕軸
（見圖七十二）

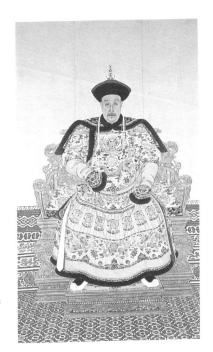

清人 〔弘曆朝服像〕軸 ◄
（見圖七十三）

　　郎世寧的油畫作品還有〔太師少師圖〕（北京故宮博物院藏）、〔乾隆撫琴圖〕（北京故宮博物院藏）、〔戎裝人物像〕（即所謂的〔香妃像〕，臺北故宮博物院藏）、〔犬圖〕（私人藏）等。其中的〔太師少師圖〕，縱301公分、橫492公分，張幅巨大，油色畫於加厚的高麗紙上，內容爲大小獅子若干，出沒於山石林間，形象頗生動，造型亦準確，物象具有比較明顯

的明暗，富有立體效果，畫上沒有明確的線條，採用的是歐洲的畫法，部分地方油彩較厚，甚至略微高出紙面，筆觸也清晰可辨，畫幅左下角有仿宋字體款「臣郎世寧恭畫」一行。

〔犬圖〕張幅較小，畫於布上，布繃在木框上，畫法細膩，筆觸柔和，畫上亦無線條的痕跡，虛實的處理很成功，圖中畫一頭鬃毛獅子狗，生動活潑，左下角亦爲仿宋字體款「臣郎世寧恭繪」，並蓋有兩方印章（印文已然模糊）。

〔乾隆射箭圖〕油畫掛屏，是法蘭西畫家王致誠的作品，此圖縱95公分、橫213.7公分，畫的背後爲木質骨架，上面繃貼多層淺黃色高麗紙，畫家用油色直接在紙上作畫。圖現藏北京故宮博物院。根據畫背面所貼的黃簽紙，可以知道此圖原先懸掛在熱河避暑山莊的如意洲雙松書屋內。這幅作品是王致誠於乾隆十九年（1754年）夏季赴熱河承德時，在畫了眾多草圖的基礎上完成的，橫幅的構圖使場景十分開闊，乾隆皇帝等主要人物，都具有肖像的特徵，周圍的環境也富有塞北的地方特點。王致誠是位擅長油畫的畫家，但是來到中國以後，不得不部分地放棄油畫，而改以水色作畫。乾隆皇帝對於王致誠作畫，有過如下的上諭：「水彩畫意趣深長，處處皆宜。王致誠雖工油畫，惜水彩未愜朕意，苟習其法，定能拔萃超群，願即學之。至於寫眞傳影，則可用油畫，朕備知之。」王致誠在乾隆十九年還畫了許多歸附的蒙古族厄魯特部首領的油畫肖像，這批作品現在收藏在德國柏林的國立民俗博物館內。畫尚存八幅，均爲紙本油畫，尺幅相同，都是縱70公分、橫55公分。每幅畫的右上角用漢字豎寫被畫者的部落、封號和姓名，左上角是同樣內容的滿文。這八幅肖像畫分別爲：「綽羅斯和碩親王達瓦齊」、「都爾伯特汗策凌」、「綽羅斯公達瓦」、「都爾伯特公布彥特古斯」、「都爾伯特公

巴圖孟克」、「都爾伯特扎薩克固山貝子額爾德尼」、「都爾伯特扎薩克多羅貝勒剛多爾濟」、「都爾伯特扎薩克固山貝子根敦」。肖像均爲半身，著滿洲貴族的服裝，而臉形具有非常典型的蒙古民族的特點。每個人除去年齡大小、胖瘦等外形的區別顯而可見外，作者還能注意到人物內在性格的刻畫。這些畫幅在採光上，都取正面光照，捨棄或減弱人物面部的強烈明暗對比，使五官清晰，同時又注重面部的解剖結構，畫得十分準確。畫上筆觸比較明顯，具有立體感。相對於人物的面法，缺乏一定的立體效果。筆者以爲，這是因爲王致誠當時赴熱河作畫，時間短，任務緊，所以他只畫人物的最重要部位，而其他次要部位則由他的中國助手幫助補畫的。

　　另外波希米亞畫家艾啟蒙和另一位義大利畫家潘廷章這兩個供奉清宮的歐洲人，也有油畫作品存世。同時爲德國柏林國立民俗博物館收藏的其他七幅油畫半身像，就出自艾啟蒙和潘廷章之手。它們是「原領隊大臣副都統銜納親巴圖魯科瑪」、「原領隊大臣副都統銜扎爾丹巴圖魯佛倫泰」、「頭等侍衛揚達克巴圖魯托爾托保」、「小金川賞給頭等侍衛木塔爾」、「屯練土都司舒克丹巴鄂巴圖魯阿忠保」、「鄂克什土舍圖克則恩巴圖魯雅滿塔爾」、「綽斯羅布土舍綽爾嘉木燦」。這七個人均爲乾隆三十六年至四十一年間（1771年至1776年）平定大小金川土司叛亂中的立功者。油畫肖像是爲繪製懸掛在紫光閣內的功臣像所收集的創作素材。從畫面看，艾啟蒙和潘廷章這兩位畫家的畫藝遜於郎世寧和王致誠，畫中人物比較平板、呆滯，技法也不夠流暢、熟練。

　　在以上幾個歐洲畫家亡故或離開宮廷以後，學習過油畫技藝的中國宮廷畫家，並沒有將這一畫種繼續在宮廷中使用和傳授，油畫一度中斷。一直到清朝末年，美國的女畫家凱

蒂‧卡爾進入宮廷爲慈禧皇太后畫了油畫肖像，此圖現藏北京故宮博物院。

　　從文獻記載及存留實物可知，清代宮廷的油畫，從題材來看，首先較多用於人物肖像，其中包括皇帝、后妃、文武功臣等，這是宮廷繪畫功能的需要；另外油畫還用於宮廷建築的裝飾，起到了壁畫的作用；還有少量描繪了仕女和動物。流行於歐洲的巨幅歷史題材油畫在清代宮廷中尙未見到。這是由於在清宮中供職的歐洲畫家的水平，如果拿同時代歐洲油畫作一比較的話，藝術質量平平，這部分畫家都算不上出類拔萃之輩。他們還沒有這樣的實力，進行大型的主題性油畫的創作，此外滿族皇帝對於油畫的欣賞畢竟不如傳統的中國繪畫，再則也有油畫材料短缺、保存條件差等客觀因素。

　　清代宮廷的油畫只在皇宮的範圍內流傳，當時及以後能見到這些畫的人也很少，影響極有限，在美術史研究中亦很少提及。清代宮廷油畫資料的發掘和研究，可以使油畫這一歐洲畫種傳入中國的時間大爲推前，並且補充上這一過程中的重要一頁。

244

原載：《故宮博物院院刊》（北京）1995年特刊

一幅早期的油畫作品
—— 康熙時油畫仕女屏風

　　油畫起源於歐洲。根據一般的說法，它的發明者是十五世紀初尼德蘭畫家胡伯特・凡・艾克和揚・凡・艾克兄弟倆。但實際上油畫的發明是眾多藝術家在很長年代裡進行創作實踐的結果，只是到了凡・艾克兄弟的時候，更趨成熟和完美。

　　油畫發明一百多年的十六世紀後期，它傳到了中國。這與當時歐洲傳教士的活動有密切的關係。隨著歐洲各主要國家資本主義的發展和確立，它們需要向外擴張，要瞭解世界，要尋求原料產地和商品市場。而歐洲的教會在這方面起了先鋒的作用。傳教士在宣傳宗教教義、為本國政府服務的同時，也把當時歐洲資產階級興起後新的科學、文化帶到了他們足跡所到的地方。這些傳教士一般說來都受到過相當良好的教育，除神學以外，還有天文、數學、測繪、機械、建築、繪畫等文化科學知識的修養。西元1579年（明萬曆七年）天主教傳教士羅明堅到達廣州；西元1581年義大利傳教士利瑪竇來華。在他們所攜帶的物品中，包括有筆致精細、五色斑斕的聖像畫，這些宗教繪畫，是中國人最先接觸到的歐洲油畫作品（關於油畫傳入中國的情況，見戎克〈萬曆、乾隆期間西方美術的輸入〉一文，載《美術研究》1959年第1期）。歐洲繪畫帶來的一些新的表現手法，如強調明暗、注意透視（主

要是焦點透視）等，也或多或少的影響到中國繪畫的發展。

到了清代康熙、雍正、乾隆時期，來中國的歐洲傳教士不斷增加，其中的許多人因為掌握有一技之長而被皇帝所重用，如郎世寧、王致誠、艾啟蒙、安德義、賀清泰、潘廷章等即以擅長繪畫而為皇室服務，成為宮廷畫家。由此西方的繪畫為更多的中國宮廷畫家和大臣們所熟悉。這些「宮廷供奉」的外國畫家，除了奉皇帝之命創作外，還在宮內向中國畫家傳授油畫技術和方法，清代內務府的檔案中曾經有過這樣的記載。這些中國畫家可以說是我國最早掌握油畫技法的人，他們的作品是我國最早的油畫作品。

北京故宮博物院收藏的康熙時期的油畫桐蔭仕女屏風，是一件值得重視的文物。它或許是我們目前所能見到的最早由中國畫家繪製的油畫。

現存油畫桐蔭仕女屏風保持康熙時原樣，屏風共八扇，每扇高128.5公分，最邊上兩扇每扇寬38.5公分，中間六扇每扇寬41.5公分，用硬木作架。屏風的一面為康熙皇帝玄燁手

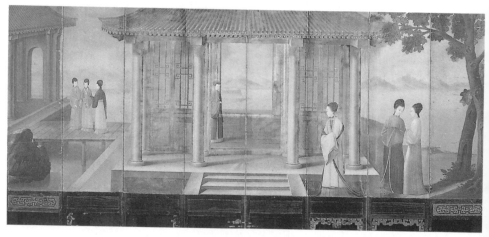

佚名〔桐蔭仕女圖〕油畫屏風　（見圖四十）◄

書，臨寫的是董其昌的行草書〈洛禊賦〉，文的前後有玄燁的三方印章：「日鏡雲伸」、「康熙宸翰」和「敕幾清晏」。書寫在絹地上，緔貼於硬木框架。專家鑑定是玄燁晚年手筆。

屏風的另一面為一幅通景的油畫仕女圖，也是絹地。畫的最右面是兩棵梧桐樹，粗壯的枝幹，綠色濃密的樹葉，樹下有兩年輕婦女，邊走邊談，神態悠然，其中一女子穿白色上襦，著灰色長裙，另一女子穿藍色上衣，著深赭色長裙，紅色衣帶飄在裙前。畫面正中為一大廳，建於一平臺上，立面共四柱，柱有柱礎；屋頂上覆筒瓦，廳前有抱廈，廳中門大開，兩邊是帶有花紋的隔扇門。廳內方磚墁地，整齊平淨。廳外地上站一年輕婦女，身穿粉紅色連衣長裙，右手置於胸前，肩臂處繞一深綠色飄帶；廳堂門內，也站立一年輕女子，身穿綠色連衣長裙，右手彎曲至胸前，持一柄折扇。廳堂後門亦大開，隱約可以望見屋後遠處的坡岸、湖水和青山。廳堂之左為一木板小橋，橋上站立婦女三人，一人穿連衣長裙，二人著粉紅色短裙，正在互相談笑，橋下水中立一巨石。過木橋，又有一座臨水的建築，畫面到此為止。

畫中的婦女身材修長，動態不大，臉面部分刻畫相當細致柔和，色彩也比較豐富多變，具有一定的立體感；衣服基本採用平塗畫法，顏色變化不大，在建築物等環境的描繪上，注意光線明暗及投影、倒影，強調焦點透視，用筆光滑平柔，看不到筆融。畫面上沒有作者的名款和其他文字。

由於畫面上沒有作者的名款，所以就有兩種可能性，一是在宮廷中供職的外國傳教士畫家的手筆，一是中國畫家學習油畫的習作。我認為這件油畫仕女屏風是中國畫家所畫的，理由如下：

第一，從整幅作品來看，畫法較為幼稚，尤其是在掌握

油畫的技法上更爲明顯。比如，色彩的運用，變化較少，畫法基本上都用均勻的平塗，畫面顯得非常光滑，作品雖然也力圖表現出人和物的立體感，但並非很成功，以上這些都是沒有熟練掌握油畫技巧的初學者容易出現的問題，而這個初學者只能是向外國傳教士畫家學習油畫的中國畫家。

第二，油畫仕女屏風中畫有亭臺等建築物，遠景中岸邊的坡石在水中呈現出倒影，作者雖然運用了西洋畫法中焦點透視的原理，但運用的過程中出現了不少錯誤。比如建築物的透視不正確，畫面正中屋宇的滅點不在水平線上；坡石在水中的倒影也是不對的。對於接觸西洋畫不多而又沒有嚴格受過透視法、投影法等訓練的初學者來說，這些錯誤是經常會出現的。康熙時在清宮廷中服務的外國傳教士中，有利類思、南懷仁、馬國賢等人尚能作畫，但都並不精於此道，不過這些人的繪畫作品「於透視之法，遵守惟謹」，他們的畫藝雖然不十分精湛，但對於焦點透視的原理是熟練掌握、嚴格遵循的，不會出現油畫屏風裡的那些錯誤。由此也可以證明，仕女屏風的作者是初步掌握西洋透視畫法的中國畫家。

第三，屏風的一面是油畫，另一面是康熙皇帝玄燁親手書寫的墨跡，如果油畫作者是外國傳教士畫家，則水平較低，絕非高手，而由一個低水平畫家的手筆去配皇帝的墨跡，在康熙這個時代，即便是外國人，也是不敢如此膽大妄爲。如果這件作品是由中國畫家所畫，則這個矛盾可以很好得到解釋。康熙皇帝曾對當時一個宮廷畫家焦秉貞運用西法作畫，頗有好評，事見《國朝院畫錄》一書，該書的作者胡敬有這樣一段話：「海西法善於繪影、剖析分刌，以量度陰陽向背，斜正長短，就其影之所著，而設色分濃淡明暗焉。故遠視則人畜、花木、屋宇皆植立而形圓，以至照有天光、蒸爲雲氣，

窮深極遠，均粲布於寸縑尺楮之中。秉貞職守靈臺，深明測算，會悟有得，取西法而變通之，聖祖之獎其丹青，正以獎其數理也」。這件油畫仕女屏風如是中國畫家所作，那麼背後康熙皇帝親筆書寫的墨跡，不正含有對作者鼓勵和贊揚的意思在裡面嗎？

畫上沒有作者自署名款，使我們無法瞭解畫家確切的姓名，但不妨從作品本身和其他文獻記載中去作一些推測。屏風為宮廷中舊藏物品，一面是康熙皇帝晚年所書寫的行草書，畫與字當是同一時期完成的，那麼油畫屏風的作者必定是清代康熙後期的宮廷畫家。焦秉貞在康熙二十八年（1689年）入直內廷，任欽天監五官正，這段時間前後在欽天監任職的外國傳教士很多，焦秉貞作畫參用西法，當是得之這些西洋教士的傳授。清代康熙時的宮廷畫家中還有冷枚、陳枚二人。從冷枚存留下來的作品上看，受到西洋畫風一定的影響；《婁縣志》中講到陳枚是雍正四年（1726年）入直內廷的，但根據清代內務府檔案記載，陳枚最遲在雍正元年已在宮中供職。另外雍正元年的內務府檔案中，記載這一時間前後，曾經跟隨義大利畫家郎世寧學畫的還有斑達里沙、八十、孫威鳳、王玠、葛曙和永泰等六人，他們中有漢族，也有滿族或其他少數民族。六人中孫威鳳的姓名曾見於《清代畫史增編》（引自《德門隨意錄》）一書，斑達里沙有一幅作品〔人參花〕發表於以前出版的《故宮月刊》，其餘四人的姓名除檔案外，尚不見於任何記載。以上幾個人都是供奉內廷的宮廷畫家，又都有接觸外國畫家、學習西洋畫法的機會。看來油畫仕女屏風的作者，不出焦秉貞、冷枚、陳枚或另外幾名畫家之中。

這件由中國宮廷畫家所畫的油畫作品，在藝術上是不十分成熟的，無論在人物的造型、動態和筆調、色彩上，都還

沒有達到運用自如的地步，也就是說，從油畫技法的角度來看，作品還帶有一定的原始性。

作品中的人物比例適中，但動作比較呆板，仕女所穿的服裝與人的體形、動態結合得不好，衣服好像是套在身上而不是穿在身上的；在用筆上，基本都採用均勻平塗的手法，人物衣飾、建築物、石頭、水面等不同質地和形狀的物象，幾乎用同樣的筆調描繪，質感差；在色彩的運用上，某些局部（如臉部）較為豐富，有一定變化，但總的來說是比較單調的，同時又缺乏統一的色調；此外還有前文中提及的諸如透視、投影等技術上的一些差錯。

雖然作品有這樣或那樣的不足，但我們仍然可以從中看到中國畫家在學習和掌握這一新畫種過程中虛心、認真和好學的態度，以及對西洋繪畫的特點所具有的敏感性。作品中對建築物的描繪採用焦點透視法所造成畫面上的深遠感，柱子和筒瓦極強烈的光影效果和立體感，表現是較為成功的，這說明西洋繪畫在這些方面的技巧和表現手法給予中國畫家以深刻的印象，使中國畫家對這些與中國傳統繪畫技法迥然不同的新畫法懷有濃厚的興趣，而刻意加以追摹，並取得了成績。至於人物，作者雖然也注意到了立體感，人物的臉部刻畫也相當細致，但因為難度比較大，而未能達到相應的水平。

油畫仕女屏風背景中的遠山，色彩淡雅，縹緲朦朧，可以看出我國傳統繪畫中山水畫的痕跡，其中宋代米芾、米友仁父子所創的水墨暈染畫法尤為明顯，所不同的是前者運用色彩表現對象，而後者純用水墨，但二者所表達的意境與效果則是一致的。法國著名畫家華托的油畫作品背景中的雲山的畫法和這件仕女屏風中遠山的畫法非常相似。對於華托畫

中「蔚藍色的遠山……暗色的流雲，單色的背景」①的畫法，
歐洲許多美術史家都認爲是受到中國繪畫的影響所致。德國
學者利奇溫指出：「現在雖無從證實華托作爲一位畫家，曾經
直接從中國山水畫得到任何的感興；但同時亦不能不相信，
在他的技術中有些東西是自中國取法而來的。」他在提到華托
的名作〔發舟西苔島〕時說：「任何仔細研究過宋代山水畫的
人，一見這幅畫的山水背景，不由不會立刻感到二者的相似。」
②華托油畫中受到中國繪畫的影響這是肯定的，但他是直接
從接觸中國的山水畫中得到啟發，還是另有別的途徑，沒有
見到其他文獻的說明。但總感覺到從中國的水墨暈染的山水
演變成華托縹緲朦朧的遠山，其中的過渡似乎太跳躍、太突
然了，缺少一個中間的環節。而這件康熙時的油畫仕女屏風
或許可以使二者之間的缺環得到較爲合理的解釋。能不能這
樣說：這是中國的畫家在學習油畫的過程中，把中國山水畫
的某些表現方法創造性地揉到了西洋畫的風格中去，這種新
的悅目的畫風經外國傳教士的介紹，而被某些歐洲畫家所接
受、採納和改造。華托生活的時代相當於康熙後期，與油畫
仕女屏風繪製的時間正相一致，所以這種可能性我認爲是存
在的。果眞如此，那麼，這件油畫仕女屏風不光說明了西洋
繪畫傳到中國後，給予中國畫壇的影響，也是歐洲繪畫中某
些帶有東方色彩畫風作品的借鑒。

　　吳作人先生曾有過這樣的論述：「一般地說來，中國的油
畫是個『年輕的外來畫種』，『才不過半個世紀』，但實際上中
國油畫的歷史比這種估計的時間要長。在將近四個世紀以前

① 向達《中西交通史》，中華書局，1934年。
② （德）利奇溫著、朱傑勤譯《十八世紀中國與歐洲文化的接觸》，
　　商務印書館，1962年，北京。

（1581年），歐洲傳敎士就帶來了西方宗敎宣傳畫；在兩個多世紀以前（1715年）傳敎士中間能畫的人被召進了畫院，成了中國的宮廷畫家。」③嚴格地說，這些外國傳敎士畫家的作品，還不能算作是中國的油畫，限於實物和文獻的缺乏，吳文寫作時還無法看到中國畫家所畫的油畫，但把中國油畫的出現推到十八世紀初葉，這個論斷是十分正確的。

《美術》雜誌1962年第5期上發表了一幅油畫作品，作者佚名，畫的是一個穿旗裝的年輕滿族婦女，作品的文字說明中說：「根據服飾看來，畫的是光緒年代的婦女」，認定爲「一幅早期的中國油畫」。清末光緒朝，距今不過八、九十年，而康熙朝的油畫桐蔭仕女屏風畫於西元十七世紀後半期至十八世紀初葉，距今已有三百年的歷史，可以說是目前所知最早的由中國畫家繪製的油畫作品。

原載：《美術史論》（北京）第3期（1982年）

252

③ 吳作人〈對油畫「民族化」的認識〉，載《美術》1959年7月號。

清宮廷銅版畫
〔乾隆平定準部回部戰圖〕

　　銅版畫是產生於歐洲的版畫品種，因其使用金屬銅版作為印製作品的底版，故名。它出現於西元十五世紀，作品多風格細膩，製作講究精工，是比較名貴的畫種。

　　二百多年前，在中國清朝的宮廷中也曾出現過銅版畫。它在中國的流傳，與西元十六世紀以來歐洲天主教傳教士的東來是分不開的。這些歐洲的傳教士將西方的科學文化介紹到中國，其中也包括銅版畫。

　　乾隆二十年和二十三、二十四年，清朝中央政府與新疆的準噶爾部達瓦齊及維吾爾族大和卓木波羅泥都、小和卓木霍集占的叛亂勢力進行過較大規模的戰鬥，並取得了勝利。為此，乾隆皇帝弘曆決定將這次平叛的戰鬥用圖畫的形式加以表現，因而製作了一套銅版組畫。

　　這套銅版組畫名為〔乾隆平定準部回部戰圖〕，或稱〔乾隆平定西域得勝圖〕。組畫共十六幅，每幅縱55.4公分、橫90.8公分，紙本印製。十六幅圖的名稱如下：(1)平定伊犁受降；(2)格登鄂拉斫營；(3)鄂壘扎拉圖之戰；(4)庫隴癸之戰；(5)和落霍澌之捷；(6)烏什酋長獻城降；(7)通古斯魯克之戰；(8)黑水解圍；(9)呼爾璊大捷；(10)阿爾楚爾之戰；(11)伊西洱庫爾淖

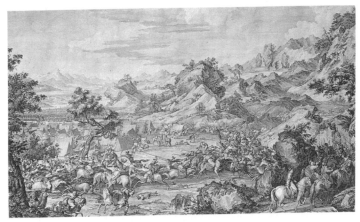

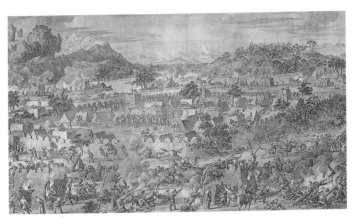

爾之戰；⑿霍斯庫魯克之戰；⒀拔達山汗納款；⒁平定回部
獻俘；⒂郊勞回部成功諸將；⒃凱宴成功諸將。

　下面結合歷史簡述十六幅圖畫的內容。

　㈠平定伊犁受降。乾隆二十年（1755年）二月，弘曆命
定北將軍班弟等人率軍分兩路平定厄魯特準噶爾部達瓦齊的
叛亂。大軍翻山越嶺、深入砂磧地帶，於五月抵達伊犁，準

噶爾部眾載道歡迎,「有牽羊攜酒,迎叩馬前者;有率其妻子,額手道旁者。」

　　畫面為清軍騎兵馬隊佩帶弓箭從山谷林木中整隊進入一片空地, 準噶爾部牧民於兩旁跪迎。近景為牽牛、馬、羊、駱駝的牧民, 最前一排人跪於地雙手高舉火槍;另一邊跪迎的牧民中有的人雙手持降表, 有的人雙手捧哈達, 還有一支樂隊在吹奏樂曲, 情緒甚歡快。遠景中尚有眾多蒙古族牧民牽攜馬匹、駱駝及物品渡河來歸。

　　(二)格登鄂拉斫營。準噶爾部叛亂頭目達瓦齊率領萬餘人, 退至伊犂西南一百八十里的格登山據險頑抗。乾隆二十年六月十四日夜, 清軍派翼領喀喇巴圖魯阿玉錫、厄魯特章京巴圖濟爾噶爾及新投誠的準噶爾部宰桑察哈什率士兵二十二名, 前往達瓦齊營壘探聽虛實。阿玉錫等人見敵軍毫無戒備, 便相機而行, 僅以二十餘人突入敵營, 放槍吶喊。叛軍遭到突然襲擊, 驚恐萬分, 自相踐踏。達瓦齊僅率親兵落荒而逃。此戰將達瓦齊叛亂的主力一舉解決, 俘獲人馬兵器甚多, 阿玉錫立下赫赫戰功。

　　此圖右部畫阿玉錫等人全副戎裝, 騎馬行進在崎嶇的山道上, 轉出山口, 向敵營衝擊;中間為廝殺的場面, 叛軍遭到突襲倉惶應戰, 亂作一團;遠景中清軍的大隊人馬繞過山後策應包圍。

　　(三)鄂壘扎拉圖之戰。乾隆二十三年三月, 回部叛亂武裝之一部分在清軍追擊下退往鄂壘扎拉圖嶺。清定邊將軍兆惠派明瑞、安泰、瑪瑺等人晝夜尾追, 十六日黎明於山口追及, 清軍僅五十名, 分為兩翼, 截斷敵兵退路, 以少勝多, 獲得勝利。

　　畫面為清軍蕩平一處叛軍的營地。清軍殺到, 叛軍倉惶

從倒塌的帳篷中逃出，他們有的人連衣服都來不及穿。遠處幾座叛軍帳篷已被清軍占領。部分清軍又向另一處營帳進攻。

㈣庫隴癸之戰。乾隆二十三年三月十五日夜晚，清軍見有烟火移入庫隴癸山口，經審問俘虜，得知部分回部叛亂頭目發現清朝大軍抵達，率軍退至山裡，企圖隱匿。定邊將軍兆惠派少量人馬出戰誘敵。叛軍見清軍兵少無援，於十六日晨掩襲。清軍大隊則利用山谷中大霧迷漫的掩護，突然衝殺。溫福、高天喜二將，各攜炮一門，搶據制高點向叛軍轟擊。此役清軍斬獲甚眾。

畫面近景爲一山坡，樹叢間清軍將領居高臨下正在指揮戰鬥。畫面中間有一條河，河的右岸爲叛軍營帳，清軍騎兵乘勝追殺殘敵。河左岸的叛軍營地已被清軍攻占，騎士躍馬彎弓爭先渡河，河邊有若干叛軍持火槍射擊。遠景中，殘餘的敵兵逃入山中，清軍馬隊於後追擊，山谷間晨霧迷濛。

㈤和落霍澌之捷。乾隆二十三年三月，幾股敵兵在和落霍澌會齊，準備向伊犁河下游逃竄。定邊將軍兆惠獲悉，派策布登扎布領兵越闐勒奇嶺尾追，自己率大軍策應，於和落霍澌擊敗叛軍。

畫面爲一片空曠平地，雙方的騎兵縱馬衝殺。清軍均持弓箭，而叛軍則握火槍。叛軍大部已掉轉馬頭後退，仍有數人在抵抗，其中有的人中箭落馬。遠景中，大隊清軍在山谷間尾隨叛軍，乘勝掩殺。

㈥烏什酋長獻城降。乾隆二十三年八月三十日，回部首領霍集斯接受清軍招撫，於烏什城迎接清軍。霍集斯率領部下頭目人等來到清軍大營，跪請皇上萬安。兆惠等清軍將領在帳中端坐，霍集斯禮畢，兆惠令其旁坐，好言撫慰。此次霍集斯率烏什歸順回人共二萬餘口。

　　此幅圖中爲一圓形營壘，設有帳篷，戒備森嚴，旌旗鮮明。清軍主將端坐在中央大帳內，回部頭目趨前致禮，兩旁還有跪拜之人及牛羊牲畜。畫面左邊有城池一座，城牆繞山而築。

　　㈦通古斯魯克之戰。乾隆二十三年十月十三日，清軍追擊叛軍至通古斯魯克，叛軍以二萬餘眾阻截，清軍五百餘人渡河與之戰，雖有斬獲，但終因兵力孤單，缺少後援，又加長途征戰人馬困乏，遂被叛軍包圍。

　　畫面中間爲一土築城堡，清軍於內據城而守。土城外圍有若干小型土堡，清軍小股正逐一攻打，縱火焚燒，土堡中的叛軍或被俘，或掉入烈焰之中。

　　㈧黑水解圍。清軍三千人被叛軍二萬餘眾圍於黑水後，築城堅守。敵兵輪番進攻，或決水或挖地道，均被清軍所破。雙方相持近三個月，至乾隆二十四年正月初八日，清將富德、舒赫德、率援兵到，裡應外合，解救黑水之圍。

　　畫面近處的山坡上，清軍主將指揮炮兵向山下密集之叛軍猛烈轟擊，叛軍人死馬傷，兵敗如山倒。畫面左方，被包圍的清軍在大隊的接應下架設木橋，渡河衝出包圍圈。

　　㈨呼爾璊大捷。黑水解圍時，叛亂頭子小和卓木霍集占率騎兵五千餘阻截清軍的援軍，富德、舒赫德等清軍將領，各按部伍，排列槍炮，分爲兩翼，雙方接戰十餘次，叛軍陣腳鬆動開始敗退。清軍大隊隨之掩殺，奪取了叛軍的營地。呼爾璊一仗前後打了五天，清軍獲得全勝，殲敵千餘人，繳獲鳥槍、長槍及馬駝無數。叛亂頭目之一大和卓木波羅泥都亦在戰鬥中受了重傷。

　　畫面的左邊爲隊列整齊的清軍，騎兵弓箭手在前，火槍隊在後，駱駝駄炮隨後跟進。畫面右方爲叛軍，他們人數雖

然不少，但已潰散不成隊形。少數叛軍騎馬持矛反撲，其中有人中箭墜馬。

(十)阿爾楚爾之戰。乾隆二十四年七月初八日，清軍探知大小和卓木叛軍的蹤跡，騎兵星夜急行，於次日在阿爾楚爾與叛軍遭遇。叛軍在山中設伏，誘引清兵深入。清軍分為三隊，中路以大炮轟擊，叛軍不敵敗退。清軍衝至山嶺，據高向下攻擊，叛軍潰退三十餘里。再次接戰，叛軍又敗，越山而遁。此役消滅叛軍千餘，獲取武器上千件，並於陣前斬殺和卓木手下頭目阿卜都克勒木等多人。

畫中大隊清軍漫山遍野而來，將少數叛軍團團包圍。清軍以騎兵打頭陣，駱駝隊馱炮為後援。遠處山頭上，清軍占據制高點，以火槍向逃散的敗兵射擊。陣前跑散的馬匹、駱駝被清軍牽回。

(十一)伊西洱庫爾淖爾之戰。清軍取得阿爾楚爾之戰的勝利後，尾隨叛軍追擊，於七月初十日傍晚抵達一大湖，即伊西弭庫爾淖爾，於此追上了叛軍。清將富德分派諸將領兵分頭把守阻截，叛軍則利用地勢據險頑抗。清軍一方面挑選精於射擊的士兵組成突擊隊攻擊前進，另一方面用參加清軍平叛的回部人喊話招降。在這種形勢下，有千餘叛軍不顧小和卓木霍集占的攔阻，下山投誠。雙方相持到十二日黎明，霍集占見大勢已去，只率領四、五百人逃遁。此役回部降眾多達一萬二千餘人，收繳軍械二千餘件，駝騾馬牛羊萬餘。

此圖中間偏右處為一條河流，清軍在河右岸以火炮、火槍轟擊對岸敵軍，大隊清軍列陣於後。叛軍於山上以火槍回擊，阻擋清軍渡河。近景處，一支清軍從無人設防之地渡河進擊，繞至叛軍背後發起衝鋒，襲擊叛軍側翼，雙方激戰。

(十二)霍斯庫魯克之戰。乾隆二十四年八月二十八日，大小

和卓木的騎兵六千餘人據霍斯庫魯克嶺頑抗，清軍以火槍弓箭回擊叛軍的槍炮，奮勇衝擊，一度將叛軍擊潰，但叛軍人馬眾多，不多時又集隊反撲。清將明瑞且戰且退，並據山設伏。叛軍中計，陣形大亂。雙方激戰到天黑，叛軍不支，大小和卓木等率殘部越山而遁。此役消滅叛軍五百餘人，清軍損失也有百餘人。

圖中山石林木間，清軍騎兵分多路從各個山口出擊。少數叛軍雖然仍手持火槍，利用地勢頑抗，但大部分叛軍已經轉身逃跑，死傷者墜落馬下。左下角畫一清軍將領，率親兵衛隊，揮鞭指揮。

㈢拔達克山汗納款。大小和卓木兵敗逃往拔達克山，投奔當地首領素勒坦沙。素勒坦沙對波羅泥都和霍集占存有戒心，但又不知他們的底細，故請和卓木兄弟面敘。波羅泥都率親信入城，霍集占則聚殘部於城外，揚言要素勒坦沙交出清朝的使臣。素勒坦沙不允，霍集占就縱兵搶掠村莊百姓。素勒坦沙就勢將波羅泥都拘捕，同時率領數千兵馬將霍集占所據山崗團團圍住，霍集占在交戰中胸背三處受創被擒，與波羅泥都一同被斬殺。清軍經多方交涉，素勒坦沙願與之合作，向清朝進獻貢品，並到清軍大營交出霍集占的首級（波羅泥都的屍首為其親信奪走）。

畫面為一座清軍營壘，營中遍設帳篷，中央為一大帳，帳中坐主將，其餘諸將分列兩旁，拔達克山汗的使臣等向帳中跪拜。帳前廣場上有清軍騎士表演馬技。營壘周圍戒備嚴密，遠處還有牧放的馬群。

㈣平定回部獻俘。乾隆二十五年正月，回部叛亂頭目霍集占的首級及被俘獲的其餘回部頭領由定邊將軍兆惠等押送京師。乾隆皇帝弘曆於紫禁城午門城樓上升座，由兵部尚書

李元亮上奏，兆惠等行獻俘禮。

　　畫面右邊為紫禁城午門，弘曆端坐在門樓上，侍衛排列於廣場，遠征的將士分三排跪拜，將霍集占的首級獻上。

　　㈤郊勞回部成功諸將。乾隆二十五年二月，乾隆皇帝弘曆下令在京師以南的良鄉附近築壇，慰勞出征平叛凱旋的將士。壇上列旗，樂隊奏樂，弘曆由鹵簿大駕為前導，登壇拜天，行三跪九叩禮。兆惠、富德、明瑞、巴祿等出征將領全身甲冑和滿漢大臣一同行禮。儀式結束後，弘曆在黃幄內接見了有功將士。

　　圖中有一圓壇，乾隆皇帝在侍衛及文武官員的簇擁下騎馬來到凱旋的軍營。與圓壇相對，有帳篷數座，周圍亦有官員侍衛。圓壇兩側樂隊跪地吹奏，場面肅穆莊嚴。

　　㈥凱宴成功諸將。乾隆二十六年正月，在大內西苑中的紫光閣落成，弘曆在此設宴慶功，並將在西征中立有戰功的傅恆、兆惠、班弟、富德、瑪瑞、阿玉錫等五十人的畫像置於紫光閣內。文武大臣、蒙古王公臺吉以及出征準部回部的將士等一百餘人出席了慶功宴會。

　　畫中描繪的是西苑，紫光閣前搭一座帳篷，弘曆乘坐十六人抬的肩輿，緩緩進入宴會場。文武官員及蒙古王公貴族分列兩旁跪迎。帳篷兩邊有賞賜的物品，帳篷後正在準備宴席。畫面右上角為隔開北海中海連接東西的金鰲玉棟橋，遠處可見瓊島上的白塔。

　　這套十六幅的組畫係由在清宮中供職的外國傳教士畫家繪成草稿，他們是郎世寧（義大利人）、王致誠（法蘭西人）、艾啟蒙（波希米亞人）、安德義（義大利人）四人。底稿畫好後送往歐洲，在法國刻製印刷成銅版畫。

　　這套銅版畫的製作過程在清內務府的檔案中曾留下記

載，現將檔案中的有關材料抄錄於後。

「乾隆二十九年十一月初五日，接得郎中德魁、員外郎李文照押帖一件，內開十月二十五日太監胡世傑傳旨：平定伊犁等處得勝圖十六張，著郎世寧起稿，得時呈覽，陸續交粵海關監督轉交法郎西雅國，著好手人照稿刻做銅板，其如何做法即著郎世寧寫明，一併發去。欽此。」

「乾隆三十年□月十九日，接得郎中德魁等押帖一件，內開本月十六日，將西洋人郎世寧等四人畫得勝圖稿十六張內先畫得四張併漢字旨意帖一件、信帖一件、西洋字帖四件，交太監胡世傑呈覽。奉旨：著交王常貴交軍機處發往粵海關監督方體浴遵照辦理。欽此。」

「乾隆三十年□月十九日，接得郎中德魁等押帖一件，內開本月十七日，太監胡世傑傳旨：西洋人郎世寧等四人起得得勝圖稿十六張，著丁觀鵬等五人用宣紙依照原稿著色畫十六張。欽此。」

「乾隆三十五年十月二十八日，庫掌四德、五德將粵海關送到第一次愛玉史詐營圖二百張；阿爾楚爾圖四張；伊犁人民投降圖二十八張，隨原發圖稿二張，其阿爾楚爾圖原稿留洋刷印未交來，持進交太監胡世傑呈覽。奉旨：仍用原隨夾板木箱裝好，交啟祥宮收貯。欽此。」

「於三十六年十一月十九日，庫掌四德、五德將粵海關送到印成銅板圖五百四十三張，隨原稿三張，連上年帶繳印過樣式共計五樣，內伊犁人民投降圖一百二十張，隨原樣一張；鄂羅扎拉之戰圖一百三十一張；其餘圖一樣，計二十九張，原稿上無帖簽子隨著，艾啟蒙認看得係阿爾楚爾之戰圖，並上次送到愛玉史詐營圖二百張、阿爾楚爾圖四張、伊犁人民投降圖二十八張，俱持進交太監胡世傑呈覽。奉旨：圖樣俱

交啟祥宮收貯。再，成造銅板圖十六樣，今已五、六年有餘，才得圖六樣，尚有十樣未得，著問德魁因何如此遲滯，並令催辦。所印圖每樣只印二百張，不必多印，其進到圖六樣，內除愛玉史詐營圖已足二百張之數外，其餘五張不敷二百張之數者，俱著按所短之數補印送來。欽此。」

「此次送到阿爾楚爾圖一百三十一張，上次送到四張，共一百三十五張，尚少六十五張，應補印送來。

此次送到伊犁人民投降圖一百二十張，上次送到二十八張，共一百四十八張，尚少五十二張，應補印送來。

此次送到鄂羅扎拉之戰圖一百三十一張，尚少六十九張，應補印送來。

此次送到凱宴回部圖一百三十二張，尚少六十八張，應補印送來。

此次送到阿爾楚爾之戰圖二十九張，原稿上無帖簽子，係艾起蒙認看得名色，尚少一百七十一張，應補印送來。」

「於三十六年十二月初九日，庫掌四德、五德將粵海關送到阿爾楚爾圖十五張；伊犁人民投降圖五十八張；鄂羅扎拉之戰圖六十七張；凱宴回部圖六十六張；呼爾璊圖六十六張，隨原稿一張。並查得三十五年十月二十八日第一次送到愛玉史詐營圖二百張；阿爾楚爾圖四張；伊犁人民投降圖二十八張。」

「三十六年十一月十九日第二次送到阿爾楚爾圖一百三十一張；伊犁人民投降圖一百二十張；鄂羅扎拉之戰圖一百三十一張；阿爾楚爾之戰圖二十九張；凱宴回部圖一百三十二張，並此次送到六十六張，尚少二張。阿爾楚爾圖前後三次共送到一百五十張，尚少五十張；鄂羅之戰圖二次共送到一百九十八張，尚少二張；呼爾璊圖現送到六十六張，尚少

一百三十四張；伊犁人民投降圖三次共送到二百零六張，餘六張；愛玉史詐營圖二百張，足數。繕寫清單一件持進交太監胡世傑呈覽。奉旨：圖俱交啟祥宮收貯。再傳與德魁，除愛玉史詐營圖二百張，伊犁人民投降圖二百零六張已足數，不必印，其餘所少之圖，俱按二百張之數補印送來。欽此。」

「於十一月二十日，庫掌四德、五德，筆帖式福慶將粵海關送到阿爾楚爾圖七十七張；黑水解圍圖一百張；呼爾璊圖三張；鄂羅扎拉之戰圖二張；凱宴回部成功將士圖三張；愛玉史詐營圖銅板一塊；伊犁人民投降圖銅板一塊；呼爾璊圖銅板一塊；凱宴回部成功將士圖銅板一塊，持進交太監胡世傑呈覽。奉旨：將圖交啟祥宮歸入先前送到之圖一事收貯。其銅板四塊著造辦處刷印銅板之人刷印呈覽。欽此。」

「於十二月二十二日，庫掌四德、五德將粵海關監督德魁送到阿爾楚爾圖七十七張；黑水解圍圖一百張；平定回部獻俘圖九十八張，原稿一張，阿爾楚爾圖銅板一塊；鄂羅扎拉之戰圖銅板一塊；黑水解圍圖銅板一塊，黏金邊玻璃平定回部獻俘圖畫一面，持進交太監胡世傑呈覽。奉旨：圖交啟祥宮，歸入先收圖一處，銅板三塊，歸入刷印銅板一處，金邊玻璃圖畫一面，看地方安掛。再查頒發外洋鑴刻銅板時，賞賜過多少銀兩。欽此。」

「查得方體浴任內折，奏頒發外洋銀一千兩。」

「於三十八年正月二十一日，庫掌四德、五德來說，太監胡世傑傳旨：著英廉寄信與德魁，成造此項銅板工價若干，伊等自有成議。除前曾發過銀一千兩外，如尚有應行找發之工價，可即具奏給發。欽此。」

「三十八年四月初二日，造辦處謹奏，為奏聞事乾隆三十八年正月二十一日奉旨，著英廉寄信與德魁詢問銅板工價，

前曾發過銀一千兩外，應否找發一事。遵即行知德魁去後，今據德魁文稱乾隆三十八年三月十二日准造辦處文，開本年正月二十一日，奉旨：著英廉寄信與德魁成造此項銅板工價若干，伊等自有成議，除前曾發過銀一千兩外，如尚有應行找發之工價，可即具奏發給。欽此。欽遵行知到關隨查乾隆三十年五月內奏，發得勝圖稿四張，前經交洋行商人同夷商擬定暫行發銀一千兩，以資工用，當經會折具奏。於乾隆三十一年三次奉發得勝圖稿十二張，復據洋行商人請領工價，仍照前給發銀三千兩，呈明軍機處查照在案。茲查此項銅板從前洋商與該國大班議定銅板十六塊，每塊工價銀二百兩，計銀三千二百兩；刷印圖畫一千六百張工價銀五錢，計銀八百兩。業經二次暫發過銀四千兩，嗣因每樣各令刷印二百張，計添印一千六百張，尚須找發銀八百兩。以上銅板十六塊，印圖三千二百張，總計工價銀四千八百兩。該夷商所辦銅板，除帶到七塊，尚少九塊；印圖除帶到一千五百零七張，尚少一千六百九十三張，俟現年該國夷舡來粵，查明帶到銅板印圖數目，再行照數找發。除恭折具奏外，並咨造辦處查照等，因前來查此項銅板十六塊、印圖三千二百張，該監督與洋商等議定工價銀四千八百兩，今所得銅板圖張尚無一半，該監督已發給過銀四千兩，是發價已多，而所得活計尚不足相抵，似此時且毋庸給發銀兩。其未經送到銅板九塊、印圖一千六百九十三張，如今年夷商能全行辦到，該監督再將找價之處奏明辦理可也。為此謹奏。奉旨：知道了。欽此。」

「三十八年五月初三日，庫掌四德、五德，筆帖式福慶將粵海關送到銅板七塊，每樣壓印紙圖十張，內每樣各得好圖二張，不真圖八張，持進交太監胡世傑呈覽。奉旨：將此圖每樣十張仍各歸併收貯，俟粵海關現刻銅板九塊送到時亦各

壓印十張，共成十百六十張，交與圖房貯。欽此。」

「於三十八年十二月十九日，庫掌四德、五德，筆帖式福慶將粵海關監督德魁送到平定回部獻俘圖一百三十四張，原稿一張，銅板一塊；拔達山漢納款圖二百二十七張，原稿一張，銅板一塊；郊勞圖二百二十九張，原稿一張，銅板一塊；伊西洱庫兒之戰圖五十八張，原稿一張持進交太監胡世傑呈覽。奉旨：將圖交啟祥宮歸入先送到圖一事收貯。其銅板交與圖房歸入先送到銅板一事。欽此。」

以上檔案爲原始記錄，圖名及有些人名與本文中的稱謂小有出入，這是由於記錄檔案的人隨手書寫或音譯不同之故。如阿玉錫寫作愛玉史，圖稿作者之一的艾啟蒙寫作艾起蒙。

最先完成的四幅底稿送往粵海關後，由廣州十三行的代表與法國東印度公司的代表簽訂承辦契約，契約的原本今藏於法國巴黎國家圖書館。契約文如下：「廣東洋行潘同文等公約彿嘲哂國大班吁呦哩、哦咖嗍等，緣奉督關憲二位大人鈞諭：奉旨傳辦平定準噶爾回部等處得勝圖四張，刊刻銅板等由。計發郎世寧畫愛玉史詐營稿一張、王致誠畫阿爾楚爾稿一張、艾啟蒙畫伊犁人民投降稿一張、安德義畫庫爾璊稿一張，並發依大理亞國番字二紙，西洋各國通行番字二紙到行，轉飭辦理。今將原圖畫四張、番字四紙，一併交與大班吁呦哩、哦咖嗍，由咱唡船帶回貴國，煩交公班嘮，轉託貴國閣老照依圖樣及番字內寫明刻法，敬謹照式刊刻銅板四塊。刻成之後，每塊用堅實好紙印刷二百張，共計八百張，連同銅板分配一船帶來，計每船帶銅板二塊，印紙每樣一百張，共四百張，並將原發圖樣四張、番字四紙，準約三十三年內一併帶到廣東，以便呈繳。今先付花邊銀五千兩作定，如工價不敷，俟銅板帶到之日照數找足。倘風水不虞，其工價水腳，

俱係我行坐帳。立此約字一樣二紙，一交大班吁呴哩帶回本國照辦，一交坐省大班呶咖嘟收執存據，兩無貽誤。此係傳辦要件，務須雕刻工夫精致，如式辦就，依期帶到，越速越好。此約。大班吁呴哩、呶咖嘟二位收照。乾隆三十年月日，潘同文、顏泰和、陳廣順、邱義豐，蔡聚豐、陳源泉、蔡逢源、張裕源、陳遠來、葉廣源。」另附法文本。

十六幅底稿送到法國後，皇家藝術院院長馬立涅（Marigney）侯爵命令柯興（Charles Nicolas Cochin）負責雕版工作，並挑選雕刻名手勒巴（Le Bas）、聖奧本（Saint Aubin）、布勒佛（B. L. Prévot）、阿里默（Aliamet）、馬斯克立業（Masgulier）、訥伊（Née）、學法（Choffard）等人參加刻版工作（見向達〈明清之際中國美術所受西洋之影響〉一文）。

組畫全部完成送抵中國時，參與起稿的郎世寧、王致誠二人已先後去世，未及見到成品。檔案裡記載有些圖上因無文字貼簽，名稱不詳，故只能請艾啟蒙來辨認注明。

這套組畫由於是外國畫家起稿，又是在法國製作成銅版畫的，所以雖然描繪的內容是中國的事件，但風格上，西洋畫的味道十分濃厚。它的出現應當被視為二百多年前中國與歐洲文化交流的產物。隨後在清朝宮廷內又陸續產生了一系列由中國畫家和刻工製作的，描繪乾隆時期其他征戰場面的銅版組畫。

原載：《故宮博物院院刊》（北京）1989年第4期

「線法畫」小考

　　「線法畫」是我國清代前期出現於宮廷繪畫中的一個新的畫科。「線法畫」和我國傳統的界畫相同之處是都以表現建築物為主，但在畫法上又有很大的區別。楊伯達先生在〈冷枚及其〔避暑山莊圖〕〉一文（載《故宮博物院院刊》1979年第1期）的正文及注釋中提到了「線法畫」，現根據我所瞭解到的有關「線法畫」的一些情況，對清代宮廷繪畫中出現的這一新科目的來龍去脈，作一番考察。

　　「線法畫」或稱「線法」，這一名稱最早出現在清代內務府《各作成做活計清檔》中，另外亦見於清人的筆記。

　　清內務府檔案記載舉例如下：

　　「十月初五日，接得庫掌德魁押帖一件，內開本月初三日太監胡世傑傳旨：瀛臺寶月樓著郎世寧等照眉月軒畫西洋式壁子隔斷線法畫一樣畫。欽此。

　　乾隆二十三年各作成做活計清檔。」

　　「正月二十四日接得郎中李文照押帖，內開正月十一日太監胡世傑傳旨：延春閣西門殿內寶座兩邊、北門內西牆，著王幼學畫線法畫二張。欽此。

　　乾隆三十五年各作成做活計清檔。」

　　「五月十六日接得郎中李文照押帖一件，內開本月十一日太監胡世傑傳旨：養心殿內南牆線法畫一份，著艾啟蒙等改

正線法，另用白絹畫一份。欽此。

　　乾隆三十六年各作成做活計清檔。」

　　「二月二十三日接得郎中德魁等押帖一件，內開本月十四日首領董五經傳旨：秀清村順山殿北間西牆，著如意館畫通景線法畫一幅。欽此。

　　乾隆三十九年各作成做活計清檔。」

　　以上所引檔案資料，文字簡單，沒有對「線法畫」作更為詳細的說明，但從中我們仍然可以知道，「線法畫」和在清宮內供職的外國傳教士畫家，如郎世寧、艾啟蒙等人有關。郎世寧為義大利人，艾啟蒙為波希米亞（今屬捷克）人，均以擅長繪畫而成為宮廷畫家。同時根據檔案資料知道，掌握此種畫法的中國畫家王幼學，曾給郎世寧當過助手，學習過西洋繪畫。據此我們可以斷定「線法畫」是與西洋畫法有關的一種繪畫技法。

　　清代姚元之在《竹葉亭雜記》中，詳細記述了他在乾隆年間於北京天主教教堂中見到的兩幅「線法畫」作品，錄如下：

　　「都中天主堂有四：……在宣武門內東城根者，曰南堂。南堂內有郎士（應作世）寧線法畫二張，張於廳事東西兩壁，高大一如其壁。立西壁下，閉一目以覷東壁，則曲房洞啟，珠帘盡卷，南窗半啟，日光在地，牙籤玉軸，森然滿架，有多寶閣焉，古玩紛陳，陸離高下。北偏設高几，几上有瓶，插孔雀羽於中，燦然羽扇，日光所及，扇影瓶影几影不爽毫髮。壁上所張字幅篆聯，一一陳列。穿房而東，有大院落，北首長廊連屬，列柱如排，石砌一律光潤。又東則隱然有屋焉，屏門猶未啟也。低首視曲房外，二犬方戲於地矣。

　　再立東壁下以覷西壁，又見外堂三間，堂之南窗，日掩

映三鼎，列置三几，金色迷離。堂柱上懸大鏡三。其堂北牆，
樹以槅扇，東西兩案，案鋪紅錦，一置自鳴鐘，一置儀器，
案之間設兩椅。柱上有燈盤四，銀燭矗其上，仰視承塵，雕
木作花，中凹如蕊，下垂若倒置狀。俯視其地，光明如鏡，
方磚一一可數，磚之中路白色一條，則甃以白石者，由堂而
內，寢室兩重，門戶帘櫳，窅然深靜，室內几案，遙而望之，
飭如也可以入矣，即之即油然壁也。

線法古無之，而其精乃如此，惜古人未之見也，特記之。」

郎氏原作，現在已不復見，但姚元之生動細致的描述，
給我們重現了郎世寧所畫的兩幅「線法畫」作品。從這段描
述中可以知道，「線法畫」是一種立體感極強的透視畫，「飭
如也可以入矣，即之即油然壁也」。作品強調光線明暗及投影，
「日光所及，扇影瓶影几影不爽毫髮」。進一步可以肯定「線
法畫」是西洋畫中的透視畫。

清代鄒一桂在談到西洋畫時，有如下一段記述：

「西洋人善勾股法，故其繪畫於陰陽遠近，不差錙黍。……
布影由闊而狹，以三角量之。畫宮屋於牆壁，令人 幾 欲 走
進」①。

清代雍正年間有《視學》一書②，專門講透視投影法，
此書爲年希堯所撰。年希堯爲年遐齡之子，年羹堯之兄，官
至工部右侍郎，曾和郎世寧探討過畫學。他在該書的序言中
有這麼一段話：

① 清・鄒一桂《小山畫譜》卷下。
② 詳見向達〈記牛津所藏的中文書〉，載於《唐代長安與西域文明》
一書，三聯書店，1957年版；劉汝醴〈《視學》——中國最早的透
視學著作〉，載《南藝學報》1979年第1期和《美術家》第9期（香
港出版）。

「……迨後獲與泰西郎學士（即郎世寧）數相晤對，即能以西法作中土繪事。始以定點引線之法貽余，能盡物類之變態；一得定位，則蟬聯而生，雖毫忽分秒，不能互置。然後物之尖斜平直，規圓矩方，行筆不離乎紙，而其四周全體，一若空懸中央，面面可見。」

西洋畫中的透視畫，一般都採用焦點透視法，尤其在繪製建築物外景、室內陳設時，運用此法尤為嚴格，畫上的平行線條都將按一定的走向和規律消失於畫面上或畫面以外的某一點，即透視學上所稱的「滅點」，在作畫起稿的過程中，為使焦點透視準確無誤，需要在畫面上畫出線條或用線拉出線條來，直到現在，有些人在繪製建築物透視圖時還採用這種方法。因為作畫時具有這一特點，所以稱做「線法畫」。現在可以肯定的說：「線法畫」就是西洋畫中的焦點透視畫。義大利文藝復興巨匠之一的列奧納多・達・芬奇稱之為「線透視」，是「研究物體在不同距離處的大小。」③鄒一桂講西洋畫「布影由闊而狹，以三角量之」，年希堯則把西洋畫焦點透視畫法概括為「定點引線之法」，由於他掌握了這種畫法，所以對「線法畫」作了很確切和通俗易懂的解釋。

西方傳教士畫家將「線法畫」這種畫法帶到中國後，又把這種畫法傳授給一些中國的宮廷畫家。這些中外畫家所畫的「線法畫」作品，大部分是作為殿堂迴廊等裝飾用，利用畫面的透視效果來擴大建築物的空間感和深遠感。這一畫種在宮廷中始於清康熙、雍正時，延續至清末光緒朝。

由於裝飾宮殿的大部分「線法畫」作品是直接畫在牆上或畫在紙絹上再張貼在牆壁上的，長期暴露在外，與空氣接

③ （義）列奧納多・達・芬奇著、戴逸編譯《芬奇論繪畫》；人民美術出版社，1979年版。

觸，很易損壞；另外，建築物也經常油飾見新，所以早期的
「線法畫」很少能保存下來，如上面所引內務府檔案資料中
所提到的幾處，現在原畫都已不復存在，只能從乾隆時描繪
圓明園西洋建築的銅版組畫中看到畫在牆上的線法畫，如「湖
東線法畫」一幅，用透視畫法在平面上表現了具有深遠感的
房屋建築。此外有個別張貼在室內的「線法畫」，保存條件較
爲良好，至今還能見到。故宮養心殿西暖閣三希堂的西牆上
有一件作品，是目前看到的較早期「線法畫」的實物資料。

　　這幅畫爲絹本，設色，縱201公分、橫207公分。畫面爲
一通往花園的過道，通道地面鋪有花磚，兩邊牆上是花格窗
戶，正中是一個月亮門，門外有二人，均著大袖寬袍，其中
一人爲弘曆（乾隆），手折梅花一枝。人物頭像用西法繪成，
精細逼眞，人物周圍爲假山樹木，人物服飾及背景是中國傳
統畫法，畫上無作者名款。作品因張幅較大，由五塊絹拼接
而成，正中爲一幅，左右牆、頂棚和地面分別畫在另外四塊
絹上。畫家利用透視原理，使畫面產生深遠感，畫中的過道
好像伸入到牆裡面去似的。但因爲是由幾塊絹拼成一幅畫，
所以畫中透視不十分精確，「滅點」沒有集中在一個點上，略
有誤差。查檔案資料知道，此畫作於乾隆三十年（1765年），
作者是郎世寧和金廷標。郎世寧畫肖像，金廷標畫衣飾、樹
石和建築④。

　　另外，在故宮西六宮之一的長春宮四周迴廊的牆壁上，
可以看到一組淸代晚期的「線法畫」。這是一套以小說《紅樓
夢》爲題材的人物故事畫，用油彩直接畫在牆上。畫上亦無
作畫者名款。畫也採用西洋畫透視法，使得小小的走廊擴大

④ 乾隆三十年內務府《各作成做活計淸檔》。

了空間，加強了走廊的深遠程度，給人以沿著走廊似乎可以步入畫面的感覺。

西洋的焦點透視畫傳到中國，被中國畫家所掌握，在清代宮廷繪畫中形成了「線法畫」這一新畫科，這是中西方文化交流的一個結果。

原載：《故宮博物院院刊》（北京）1982年第3期

讓熙攘的人生　妝點翠微的新意

滄海美術叢書

深情等待與您相遇

藝術特輯

◎萬曆帝后的衣櫥——明定陵絲織集錦　　王　岩　編撰

◎傳統中的現代——中國畫選新語　　曾佑和　著

◎民間珍品圖說紅樓夢　　王樹村　著

◎中國紙馬　　陶思炎　著

萬曆帝后的衣櫥——
明定陵絲織集錦　　　　王　岩　編撰

　　由最初始的掩身蔽體，嬗變到爾後繁富的文化表徵，中國的服飾藝術，一直就與整體的環境密不可分，並在一定的程度上，具體反映了當時的政治、社會結構與經濟情況。明定陵的挖掘，印證了我們對於歷史的一些想像，更讓我們見到了有明一代，在服飾藝術上的成就！

　　作者現任職於北京社科院考古研究所，以其專業的素養，結合現代的攝影、繪圖技法，使得本書除了絲織藝術的展現外，也提供給讀者豐富的人文感受與歷史再現。

藝 術 史

◎五月與東方—— 　　　　　　　　　　　蕭瓊瑞　著
　　中國美術現代化運動在戰後臺灣之發展（1945～1970）

◎藝術史學的基礎　　曾堉／葉劉天增　譯

◎中國繪畫思想史（本書榮獲81年金鼎獎圖書著作獎）　　高木森　著

◎儺史——中國儺文化概論　　林河　著

◎中國美術年表　　曾堉　著

◎美的抗爭——高爾泰文選之一　　高爾泰　著

◎橫看成嶺側成峰　　薛永年　著

◎江山代有才人出　　薛永年　著

◎中國繪畫理論史　　陳傳席　著

◎中國繪畫通史　　王伯敏　著

儺史——中國儺文化概論　　　　　　　林河　著

　　當你的心靈被侗鄉苗寨的風土民俗深深感動的時候，可知牽引你的，正是這個溯源自上古時代就存在的野性文化？它現今仍普遍地存在於民間的巫文化和戲劇、舞蹈、禮俗及生活當中。

　　來自百越文化古國度的侗族學者林河，以他一生、全人的精力，實地去考察、整理，解明了蘊藏在儺文化裡頭的豐富內涵。對儺文化稍有認識的你，此書值得一讀；對儺文化完全陌生的你，此書更需要細看。

五月與東方——

中國美術現代化運動在
戰後臺灣之發展 (1945～1970) 　　　蕭瓊瑞　著

　　「五月」與「東方」是興起於戰後臺灣畫壇的兩個繪畫團體；主要活動時間，起自1956、1957年之交，終於1970年前後；其藝術理想與目標爲「現代繪畫」。

　　本書以史實重建的方式，運用大量的史料和作品，對於兩畫會的成立背景、歷屆畫展實際作品，以及當時社會對其藝術理念的迎拒過程，和個別的藝術言論與表現，作一全面考察，企圖對此二頗具爭議性的前衛畫會，作一公允定位。全書近四十萬言，包括畫家早期、近期作品一百餘幀，是瞭解戰後臺灣美術發展的重要參考書籍。

中國繪畫思想史 　　　高木森　著

　　在漫長的持續成長過程中，我們的祖先表現了高度的智慧。這些智慧有許多結晶成藝術品，以可令人感知的美的形式述說五千年來的、數不盡的理想和幻想。

　　藝術思想史正是我們把握古人手澤、領會古聖先賢明訓的最直接方法，因爲我們要用我們的思想、眼睛，去考察古人的思想、去檢驗古人留下的實物來印證我們的看法。本書採用美術史的方法，從實際作品之研究、分析出發，旁涉文獻史料和美學理論，融會貫通而成，擬藉此探究我國藝術史上每個時期的主流思想。

　　本書榮獲81年金鼎獎圖書著作獎。

心畦一片／書香無限

藝術論叢

唐畫詩中看

王伯敏　著

　　本書包括：從對李白、杜甫論畫詩的整理剖析，使得許多至今見不到的唐及其以前的繪畫作品，得以完整地呈現出來；以及作者對於中國傳統山水畫所提出頗具創見的「七觀法」等。

　　全書融和了美術史家、詩人、畫家的觀點，由詩中看畫畫中論詩，虛實之間，給予雅愛詩畫者積極的啓發。

藝術與拍賣

施叔青　著

　　自1980年代初期至今，由於蘇富比與佳士得公司積極投入中國古字畫、當代書畫、油畫拍賣，使得中國藝術品的流通體系更加多元而健全。

　　本書作者以藝評家的犀利眼光、小說家的生動筆法，整體地掌握了二十世紀末中國藝術市場的來龍去脈，是第一本有關中國藝術市場及拍賣生態的專書，讀罷可以鑑往知來，是愛藝者、收藏家、字畫業者必備的寶典。

推翻前人

施叔青　著

　　本書作者傾十數年之功，將她在藝術上的真知絕學，向藝壇做一整體的展現。包括了她多年來所訪問的數位大陸當代藝術大師，對他們的成長、特色、思想、生活，有深入的剖析、獨到的見解；同時也對臺灣當代藝術提出中肯的建言及反省。字裡行間，流露出非凡的鑑賞力與歷史的透視力，一洗前人的看法，樹立了二次大戰後新一代的聲音。

馬王堆傳奇

侯良　著

　　1972年（民國61年）大陸湖南長沙馬王堆漢墓的挖掘，震撼了世人的心眼。因為除了各種陪葬的器物、漢簡、帛書、帛畫的出土外，尚有一具形貌完備的女屍，以及令人著迷的挖掘傳說。

　　本書圖片精彩豐富，作者具有專業素養。他以生動的筆法，為您敘說馬王堆一則則神祕離奇的故事；帶您進入悠遠的世界——漢代，領略她的文學、藝術、風俗、醫藥、科技、建築……等，使蒙塵的「活歷史」，再顯豐厚的人文內涵！

讓美的心靈

　　　隨著情感的蝴蝶

　　　　　　翩翩起舞

綜合性美術圖書

◎與當代藝術家的對話　　葉維廉　著

◎藝術的興味　　吳道文　著

◎根源之美　　　　　　　莊　申　著
（本書榮獲78年金鼎獎推薦獎）

◎扇子與中國文化　　　　莊　申　著
（本書榮獲81年金鼎獎美術編輯獎）

◎當代藝術采風　　王保雲　著

◎古典與象徵的界限——　　　　　李明明　著
　　　　　象徵主義畫家莫侯及其詩人寓意畫

◎從白紙到白銀　　莊　申　著

扇子與中國文化

<div style="text-align: right">莊 申 著</div>

在長達三千年的時間裡，扇子一直是中國社會各階層普遍
使用的日常生活用品。可是到了本世紀，由於生活型態的改變
，扇子的使用，已經到了急遽衰退的階段。基於對文化傳統的
一份關懷，作者透過對藝術、文學和史學資料的運用與分析，
讓讀者瞭解到扇子在中國傳統社會中，及中西文化交流史上，
曾經發揮的功用。

全書資料豐富，圖片精美，編排尤具匠心，榮獲首屆金鼎
獎圖書美術編輯獎。

古典與象徵的界限——

象徵主義畫家莫侯及其詩人寓意畫　　李明明　著

本書經由對法國畫家莫侯及其詩人寓意畫的介紹分析，來
探索古典與象徵這兩種理想主義，在主題與形式方面的異同，
而莫侯的藝術表現，在象徵主義中深具代表性。

特別值得一提的是，作者從資料的蒐集到脫稿，前後共花
了六年的時間。以其留法的、深厚的藝術史學素養，再加上精
勤的為學態度，相信對於想要瞭解象徵主義繪畫藝術，及畫家
莫侯的讀者而言，此書該是您的最佳選擇。

實用性美術圖書